U0034769

橫地剛 著　陸平舟 譯

梅丁衍 校訂・裝幀

南天之虹

把二二八事件刻在版畫上的人

人間出版社

這課題是歷史給予我們的。

歷史要我們完成它，而同時，我們也要完成這新現實主義的美術歷史。

在這滿目創傷的中國，歷史不允許藝術黑暗時代的野獸派、立體派、未來派在中國存在。

歷史卻要新的現實主義的美術在中國茂盛，因為我們應該非服務現實的理想，去改造現實生活的一切，提高到一個健壯的全體不可。

——黃榮燦〈新現實主義美術在中國〉一九四六年

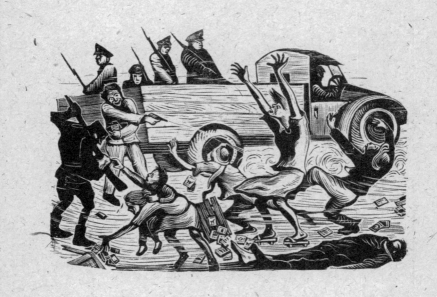

黃榮燦木刻版畫 〈恐怖的檢查——台灣二二八事件〉 1947

黃榮燦木刻版畫　〈鐵道建設〉　1945

黃榮燦木刻版畫　〈修鐵路〉　1945

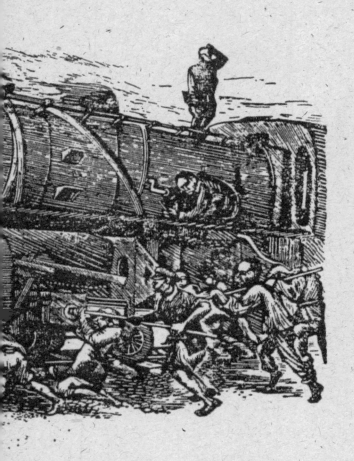

黃榮燦木刻版畫　〈上焊／搶修火車頭〉　1945

黃榮燦木刻版畫　〈收穫〉(上)　〈秋收〉(下)

黃榮燦木刻版畫　〈修鐵路〉　1945

黃榮燦木刻版畫　〈台灣耶美族豐收舞〉 1947

目
錄

代序——

橫地剛先生「新興木刻藝術在台灣：一九四五～一九五〇」讀後

陳映真

我受邀擔任橫地剛先生論文「新興木刻藝術在台灣（一九四五～一九五〇年）」的評講，感到榮幸與惶恐。榮幸，是因為橫地先生是卓有成就的日本民間學者。惶恐，是因為我不是研究台灣美術思想史專業的人，學養有限，不能勝任講評的工作。因此，我只能藉這個機會向大會報告我對橫地先生的論文的體會、和論文給予我的一些啓發。

一、一九四五年到四九年間，兩岸共處在同一個思想和文化的平台

有一種刻板的認識，認為光復後因為各種原因，在台外省人和本省人在包括思想、文化

在內的各領域彼此格格不入，互不相涉。橫地先生的論文從台灣戰後美術史的側面說明：光

復到一九四九年間，當時兩岸其實共有一個相同的思想、文化的潮流。

先看兩岸的政治。一九四六年國共內戰爆發，以要求和平建國、要求高度地方自治、反

對獨裁政治為內容的中國戰後民主化運動在全大陸洶湧展開。這一民主化社會運動立即波及

台灣。一九四七年元月，響應大陸上抗議美軍強暴北大女生沈崇的反美學生和群眾在今日台

北新公園集結示威。一九四七年台灣二月事變前，大陸上國府暗殺了民主記者李公樸和詩人

聞一多，引發大規模抗議遊行示威。事變後三個月，大陸上爆發「五・二〇」反國府民主學

運，造成一五〇人遭逮捕和輕重傷。六月一日，軍警逮捕武漢大學要求民主改革的學生。從

歷史背景看，台灣二月事變是中國戰後民主運動的一部份。一九四八年秋開始，國共內戰形

勢逆轉，全國震動，台灣大學和台北師院學生以歌詠隊、文學小刊物、壁報等形式發展民主

運動，迨四九年四月六日，國民黨大肆逮捕兩校學生及包括楊逵在內的台灣文藝、文化界人

士，史稱「四六事件」。

黃榮燦自四六年至五一年在台灣的活動，和二二八事變及四六事件同一呼吸，為抗議二

二八事變創作，為支持學生民主運動而奔波。

再看文化、思想方面。與當前刻板的說法不同，光復初期在台進步的省內外知識份子，為了共同關切的中國時局，在文化思想領域中並肩工作，共同作戰。台灣知名文化人蘇新、吳克泰、周青、楊逵、王白淵，與大陸在台知識份子、文藝界人士如黃榮燦、王思翔、周夢江等或一起編刊物、或同在台灣文化思想戰線上工作。《人民導報》、《和平日報》、《台灣評論》、《台灣文化》和《新生報》、《中華日報》等島內報刊是他們共同的園地。

光復初期兩岸文化思想的交流之緊密，出乎今人想像。正如橫地先生所舉證，當時大陸重要的民主報刊如《文萃》、《民主》、《周刊》、《觀察》、《文藝春秋》、《新文學》和《文匯報》、《大公報》都直接間接、廣泛深入地影響了台灣文化界、知識界對國共內戰、政治協商會議、台灣及中國未來發展趨勢的思想與看法。理解黃榮燦在台灣的生活與工作，不能脫離這個歷史背景。

在文學與美術方面，一九四六年大陸評論家范泉和台灣作家賴明弘在大陸刊物《新文學》上發表的關於台灣新文學的文章，直接引發了在台灣《新生報》「橋副刊」上從一九四七—四九年關於「如何建設台灣新文學」的論爭，參加論爭的在台省內外知識份子有楊逵、林曙光、周青、葉石濤、雷石榆、歌雷、孫達人、駱駝英、揚風等，對日據時期台灣新文學

展開反省與再評價，對台灣新文學的發展前途與創作道路進行了真誠熱烈的論證。在美術上，王白淵、李石樵和黃榮燦對光復初期台灣美術思想都做了初步的清理和反省。黃榮燦正是在這個背景下，在針砭光復初台灣美術思想、建立民主美術運動上，留下了歷史性的足跡。

二、大陸的民主知識份子同情和聲援二二八事變中受害的台灣人民

黃榮燦懷著悲忿，冒著危險創作了今日著名的木刻作品〈恐怖的檢查〉，刻劃出了被壓迫台灣人民的憤怒和勇氣，是包括台灣在內的全中國美術界抗議和聲援二二八受害台灣人民的唯一的美術作品。事實上，大陸詩人臧克家寫了一首詩抗議二二八事變對台灣人民的壓迫；來台大陸籍小說家歐坦生（丁樹南）寫了兩篇小說，刻劃光復初來台不肖外省人對台灣人民的輕薄、侮慢和歧視（〈沈醉〉、〈鵝仔〉）。在前舉文學論爭中，楊逵和省外理論家呼喚作家深入並反映台灣人民的生活。大陸文藝評論家范泉在事變後立即在上海《文藝春秋》發表〈記台灣的忿怒〉，聲援了台灣人民。大陸和香港輿論界在二二八事變當時和週年後發表社論和文章、出版紀念特刊譴責國府暴行（如《正言報》、《申報》、《益世報》、《文匯報》和《大公報》。香港的《華商報》在事變週年組織了紀念特刊，刊登著名民主人

士郭沫若、沈鈞儒、鄧初民、馬敘倫、章伯鈞和徐從、方方等人同情台胞、譴責暴政的文章。）黃榮燦的木刻名作〈恐怖的檢查〉，便是在全中國民主的文化界共同譴責二二八暴行的大潮中，身在台灣的大陸木刻美術家發出的正義之聲。

三、清理台灣美術思想史的一次失去的契機

日據下台灣美術史，和同時期台灣新文學史及台灣社會運動史排比對照起來，台灣美術思想的弱質就會突顯出來。

台灣新文學自其發軔的一九二〇年代，便以反帝抗日的新文化運動之一翼而展開，一直到四〇年代初，賴和、楊雲萍、楊逵、朱點人、張深切和呂赫若這些作家，莫不以反帝民族主義和批判現實主義，針砭殖民地下的畸型生活，為弱小者代言。其中，也發生過新舊語文和新舊文學的論爭（一九二〇年代），以及基於無產階級大眾語運動而發動的「台灣話文論爭」（一九三〇年代），認真地思考和實踐「為人民的文學」的方針。

在社會運動方面，從一九二一年到一九三一年間，有「台灣議會設置期成同盟」、「台灣文化協會」、「民眾黨」、「農民組合」、「工友聯盟」和各行業工會、「台灣共產黨」、

「反帝同盟」及「赤色救援會」，對日本殖民統治進行各戰線英勇的戰鬥。

反觀台灣美術史，自一九一九年雕刻家黃土水入選日本官方「帝展」以降，直到四〇年代，台灣的美術界彷彿對台灣新文學界和抗日社會運動界的鬥爭視而不見、置若罔聞，也絕不受三〇年代日本無產階級美術運動的影響，卻充滿了那些畫家赴日、赴法學畫，那些畫家選入「帝展」、「台展」的消息與「捷報」，在官方意識形態招撫下，沈浸在日式印象派技法的研究與磨礪之中。有些作品中描繪的亞熱帶台灣，今日看來，也不無迎合日本官方對新附的殖民地台灣島的「東方主義式」的異國情調。日據時代的台灣美術失去了關懷、描寫、抗議殖民地非理生活的「眼識」。

一九四五年台灣光復，極少數個別畫家如李石樵提出了美術不能脫離民眾，美術作品必須有主題；有思想……，並且在創作實踐上（例如他的「市場口」）有所表現。一九四六年後，以黃榮燦爲首、陸續渡台的五、六位大陸木刻家，將從魯迅在三〇年代發揚、經抗日戰爭和戰後中國民主化運動鍛鍊的新興木刻美術思想帶來台灣，並且在其滯台期間的創作實踐中表現了這些思想。到人民的生活中去，表現和刻劃森嚴的生活、以及生於其中的人民，不能逃避現實，不能在創作中捨去人民和自己遭受的苦痛與矛盾。黃榮燦在他戰後的畫評中，

這樣地三復斯言。有幾位大陸來台的木刻家走到台灣民眾的生活中，創作了描寫台灣庶民百姓勞動與生活的作品。

但這樣的呼喚，一時沒有引起台灣美術界的迴應。連思想相對進步的李石樵顯然還不能理解這民主美術的本質，公開指責這些木刻作品「臭氣薰天」而「灰暗」。一九四七年，二二八事變爆發，台灣美術思想界陷入一片噤默——雖然台灣省內外進步的文學界在四七年十一月勇敢地開始了長達一年許的、關於如何建設台灣新文學問題的理論和思想爭鳴。

這場顯然以台灣資深作家楊逵爲中心的文學論戰，是從對日據下台灣新文學的深入反省與再認識展開，而後就今後台灣新文學的重建所涉及各方面的問題——台灣新文學的屬性與歸趨、新現實主義和浪漫主義的關連和人民文學論等問題進行了極爲深刻的論證。不幸，一九四九年四月，此次論爭的關鍵人物楊逵、歌雷、孫達人被捕，雷石楡被驅逐出境，接著是舖天蓋地而來的反共肅清，使這次重要的文學思想議論一時沒有機會繼續在理論和創作上發展。

然而，光復初的台灣美術思想界，卻連極微小的、對於殖民時代台灣美術史的反省機會都沒有。「省展」和「台陽展」逐漸成了畫家隔絕生活與人民的蒲逃藪。五〇年反共肅清

後，作為世界冷戰意識形態美術形態的「現代主義」美術和「反共抗俄」美術如雙生兒出生。一九六〇年代，一場現代、超現實／抽象主義與日式印象派的鬥爭，使「現代派」取得了霸權。嗣後，台灣美術基本上隨西方（尤其是美國）美術思想市場商品流轉，隨波逐流。七〇年代以批判外來現代主義為核心思想的「鄉土文學運動」、基本上也不曾在台灣美術思想界引起迴聲。

而橫地先生的研究，為我們描寫了在那極艱難的歲月中，黃榮燦避開偵探的眼睛，奮力為台灣人民和他們對民主的渴望留下了震動人心的作品，在最恐怖的生活中堅持深入民眾，艱苦工作，終於仆倒刑場。而正是這樣一位黃榮燦曾經懇切、急迫地向台灣美術界留下了呼喚自我反省，永遠為人民創作的遺音。

四、感謝

橫地剛先生的大論「新興木刻藝術在台灣：一九四五～一九五〇年」的成就和貢獻是顯而易見的。他克服了一個外國人的不便，搜集了大量一九四五年到四九年間兩岸的報章雜誌，從大量文獻中梳理出這一時期中兩岸在政治、思想、文化上所共有的潮流，並且在這同

一潮流中去定位和認識黃榮燦和他所帶來的中國新興木刻藝術的現實意義，對我個人，有重大啓發。橫地先生也以嚴謹的態度，從大量文獻材料中，科學地整理出論說的邏輯，爲我們重新評價與認識光復初期台灣思想、政治、文化、文學與美術的本質，做出了重要貢獻。

橫地先生是一個民間學者。他沒有研究經費、沒有自己的研究室和研究助理，但他卻能直接閱讀中文資料，在生活勞動之餘，在學院建制之外，完成了大量極有啓發性與建設性的研究成果。這些令人驚喜的研究成果，正逐漸受到日本、台灣等地研究台灣文學與美術的學界所矚目。我不是學界中人，但橫地先生的研究卻不斷地開闊了我對台灣文學史與美術史的視野，獲益極多。

爲此，我要向橫地先生的研究勞動深致感謝之忱。

二〇〇一年十二月二日

＊本文爲去年十二月初，在台北市立美術館所舉辦的版畫國際研討會上發表的講評稿，謹以代序。

二〇〇二年一月二十三日病中誌

序章 六張犁公墓

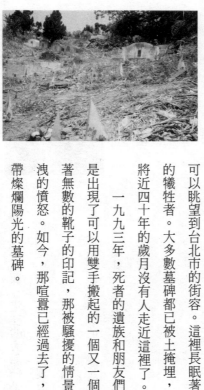

六張犁公墓

在台北市的東南偏東的方向有一個叫做六張犁的丘陵。在這裡可以眺望到台北市的街容。這裡長眠著二○一名五○年代白色恐怖的犧牲者。大多數墓碑都已被土掩埋，上面長著竹叢。據說已經有將近四十年的歲月沒有人走近這裡了。

一九九三年，死者的遺族和朋友們砍斷竹叢，挖開了覆土，於是出現了可以用雙手搬起的一個又一個的小墓碑。墓碑的周圍殘留著無數的靴子的印記，那被騷擾的情景訴說著他們的悲傷和無處發洩的憤怒。如今，那喧囂已經過去了，寂靜重又籠罩了沐浴著亞熱帶燦爛陽光的墓碑。

據說死於五○年代白色恐怖的人數有四千五百之多，被投入監

黃榮燦

獄的不下八千人。但是，並非所有的人都會在人們的追憶中被完全埋葬。埋葬在這裡的大部分是本地人，當然也有不少外省人。他們當中的很多人在台灣沒有熟人，當然也就不會有前來看望的朋友。甚至沒有前來取回他們遺骨的親屬。他們的靈魂如今仍然仿徨在被分隔的台灣海峽上空。

黃榮燦就永眠在這裡。墓碑的中央刻著「黃榮燦之墓」，右上角刻著「歿於民國四十一年十一月十四日」

黃榮燦

重慶人。曾肄業於昆明時期的國立藝專。性好動，善適應環境，熱心木運，富有組織力，抗戰開始後參加劇隊工作，流動於西南諸省。作品多現實生活描寫。①

力軍（約一九一八─?）

原名黃榮燦，四川重慶人。三十年代在重慶西南美專畢業。抗日戰爭時期，在廣西柳州報館工作，為中國木刻研究會理事，並負責柳州支會工作。一九四五年去重慶，抗

戰結束後即去臺灣。六十年代初為國民黨反動派所殺害。②

上面兩段記載雖有異同，但如果把第二段中的「一九一八年」和「一九四五年去重慶」和「六十年代初」分別改為「一九一六年生」、「一九四四年趕赴重慶」和「一九五二年」的話，就可以大體上瞭解他的生平全貌。前一段是附在版畫〈修鐵路〉上的，他生前留下的唯一一段簡歷。後一段是附在版畫〈恐怖的檢查——台灣二二八事件〉上的介紹。也可以說是瞭解他的悲慘之死的朋友們為他寫的墓志銘。

這兩段簡歷除了把刻在中國木刻研究會（後來的中華全國木刻協會）的朋友們腦子裡的黃榮燦的形象生動地再現出來之外，還告訴了我們幾件重要的事情。㈠抗日戰爭中，黃榮燦參加了新興木刻運動。㈡「力軍」是黃榮燦的筆名。㈢他是「被國民黨反動派殺害的」。㈣他的死訊曾越過隔絕兩岸的台灣海峽，在文革結束後的七十年代後期傳到他大陸的朋友那裡。

從年齡上來看，他不像是魯迅的弟子。魯迅逝世的一九三六年，他剛剛二十歲。內山嘉吉在魯迅的要求下開設「版畫講習會」的一九三一年，他也還不到十六歲。而且住在重慶的

他和住在上海的魯迅似乎也不會有直接見面的機會。目前在參加講習會的出席者名單上、以及在魯迅的周圍均未發現他的名字。這樣看來，如果從魯迅算起的話，他應該屬於第二代，也可以說魯迅弟子的弟子。

神奈川縣立近代美術館收藏著〈恐怖的檢查——台灣二二八事件〉的原作。這是內山嘉吉捐贈的收藏品中之一。③根據資料表明，該版畫是一九四七年十一月在上海舉辦的〈第二屆全國版畫展〉中展出的作品。次年一九四八年二月，到了內山的手中，據說戰後不久就在日本各地展出過。果真如此，黃榮燦作為記錄二二八事件的大陸版畫家應該會廣泛地留在人們的記憶中。但是事件以後，他遇到了怎樣的命運，又是怎樣被埋葬在六張犁的，知道的人卻很少。

一九八七年，台灣方面解除了戒嚴令，大陸方面也開始施行開放政策。隨著兩岸交流的疾速發展，黃榮燦的全貌漸漸的清晰起來。大陸的吳步乃、台灣的梅丁衍兩人全力收集資料，確認了他的三十幾件作品和十九篇著作的存在。兩個人以這些資料為基礎再加上有關者的證言，終於弄清楚了黃榮燦的部分經歷和活動。④但是研究只是剛剛有一個頭緒，還遠未達到正確地捕捉到他的行動和支配他的行動的思想。更進一步的研究有待於首先澄清自一九

四五年到一九四九年的這一段歷史。反過來說，如果能澄清黃榮燦的一生，也就找到了重新翻閱這段歷史的書簽。於是加上被新發掘的四十幾件作品和五十篇著作，我打算重新調查黃榮燦的生涯，進一步考察隱藏在其中的事實。

從一九四五年戰爭結束到一九四九年國民政府敗退台灣的短時間內，台灣和大陸處在同一個歷史潮流中。黃榮燦在台灣的積極活動正處於這一時期。台灣從五十年的殖民地統治中解放出來，這給台灣社會帶來了從未曾有的變革。人人都編織著再建台灣的夢，並在向前邁進。沒有多久，徒有其名的「民國」使台灣再次陷入痛苦，使「祖國」陷入內戰，世界也開始進入冷戰體制。一九四七年，二二八事件爆發，內戰也成了台灣的現實。內戰的擴大不但完全改變了從「抗戰建國」到「和平建國」的前進方向，而且堵死了兩岸人民所標榜的向著「和平、民主、團結、統一」發展的道路。一九四九年，國民政府敗退台灣。政府雖然在國內、國際都失去了正當性，但是國民黨仍然「改正」了由其單獨制定的「中華民國憲法」，以使「總統」可以行使至高無上的權利，並以此強化了台灣島內的政治體制。接著一九五○年朝鮮戰爭爆發，台灣當局讓美國的第七艦隊進入台灣海域，封鎖了兩岸的門戶。台灣島內刮起了白色恐怖的風暴，進步青年們的生命被剝奪，黃榮燦就死於這場風暴之中。

從黃榮燦的生涯來看這段歷史，他們的死是因為政者堵住了從「抗戰建國」到「和平建國」的道路，是為政者踐踏他們所標榜的「和平、民主、團結、統一」的結果。但是，這樣的理解到底能被認同嗎？亦或被說成僅僅是一個例外而已呢？

在戒嚴令解除後公開的證言和資料裡，類似下面的事例隨處可見。

在日本殖民地統治的五十年間，台灣一時一刻也沒有放棄反抗的姿態。這一事實可以從中日戰爭的最後階段馳騁在「抗戰中國」的眾多台灣青年的身上看得很清楚。他們廣泛地活躍在重慶國民政府、延安解放區、活動於浙江省和福建省的台灣義勇軍、江蘇省的新四軍、戰鬥在河北省和山西省的八路軍以及廣東省的東區服務隊等抗日勢力中；還有，海南島戰場可以做為例子，從軍於日本軍隊的台灣士兵中起義、投身到抗日軍隊的人也不少。⑤還有更多的抗日運動家在獄中迎來了光復。他們每個人都是抗日勢力的一員，都希望台灣從殖民地中解放出來，回到「祖國的懷抱」。於是，當他們回到家鄉或出獄後，就立刻加入到台灣再建的隊伍中。然而，他們中的大多數卻死於白色恐怖的風暴。那些在抗戰中奮鬥的青年們竟被抗戰勝利後剛恢復自用的國民政府判了死刑。這段倒行逆施的歷史應該如何理解呢？

有的論者把這段倒行逆施的歷史以「省籍矛盾」強調「台灣意識」的產生。但是，黃榮

燦的生與死告訴我們，「省籍矛盾」對此是無法解釋的。解開這個迷的關鍵應該就埋藏在兩岸處於相同的歷史潮流中的這一短暫時期，青年們共同的思想和行動之中。如果不弄清這一點，又談何戰後台灣史呢。首先我們不妨聽聽他們的聲音。是不是「例外」，我們將在下面討論。

本書的題名決定用「南天之虹」。這是因為黃榮燦來台之後在《人民導報》編輯過文藝副刊〈南虹〉。〈南虹〉的意思是要在台灣海峽間架起一道彩虹。因此，讓六百萬台灣同胞踏上這道〈南天之虹〉和大陸相互往來，這應該是黃榮燦的衷心願望吧。

關於這一段歷史的全貌，如今尚有許多未能澄清的事實，本書也難以稱為黃榮燦的「傳記」。它不過是筆者對黃的一生和他生活的時代的理解的筆記，可能叫「黃榮燦私記」更合適，因為它實在不過是膚淺的「個人」筆記而已。

註釋

① 《抗戰八年木刻選集》 開明書店 一九四六年十月

② 《中國新興版畫五十年選集（上下）》 上海人民出版社 一九八一年九月

＊除①②之外還有以下幾冊書籍都參考了這兩本書。

《桂林抗戰文藝辭典》 廣西人民出版社 一九八八年四月

《抗戰時期桂林美術運動》 楊益群編 灕江出版社 一九九五年九月

《中國現代版畫史》 李允經 山西人民出版社 一九九六年十月

《中國現代版畫史》 范夢 中國青年出版社 一九九七年六月

《中國木刻畫》 富士美術館 一九七五年七月

③ 吳步乃（吳坊）

〈思想起——黃榮燦 一位被歷史遺忘的木刻版畫家〉 《雄獅美術》 二二三期 一九九〇年七月

④ 〈思想起——黃榮燦（續編）〉 同上 二四二期 一九九一年四月

〈思想起——黃榮燦（續三）〉 同上 二七三期 一九九三年十一月

⑤

〈去台木刻家黃榮燦的犧牲經過與生平跡〉 《台灣雜誌》 一九九四年四月 《美術

家通訊》 一九九四年第四期

〈刀鋒激人心、壯士志未酬〉（上下） 《新國會》 一九九四年六、七月

〈黃榮燦的木刻〉 《雄獅美術》 二九〇期 一九九五年四月

梅丁衍

〈黃榮燦疑雲—台灣美術運動的禁區〉（上中下） 《現代美術》第六七、六八、六九

期 一九九六年八、十、十二月

〈黃榮燦身世之謎・餘波蕩漾〉 《藝術家》 一九九九年三月

《何鐵華》 藝術出版社 一九九九年五月

〈戰後初期台灣《新現實主義美術》之孕育及流產—以李石樵畫風為例〉 《現代美術》

第八八期 二〇〇〇年二月

《台灣同胞抗日五十年紀實》 中國婦女出版社 一九九八年六月

第一章 走向台灣的道路

在重慶

一九三七年七月，中日戰爭爆發，首都南京失陷後，國民政府遷都到重慶。此後，重慶就成爲抗戰中國的政治中心。不久，國民黨中央、共產黨中央南方局、八路軍辦事處、各民主黨派、抗日團體等都匯集於此，並以此爲據點建立了抗日民族統一戰線。許多愛國人士及各界的文化人士也都相繼從全國各地來到重慶。

一九四一年十二月，第二次世界大戰爆發，隨著戰火的蔓延，香港失陷。結果，作爲文化運動兩大重地的上海和香港也相繼失陷。許多文化人士紛紛離開日軍占領區，避難到湖南、廣西一帶。於是，廣西省的桂林就成了抗戰中國的文化中心。

但是，到了一九四四年六月，由於國民政府面對日軍進攻斷然實行湘桂大撤退，這一體制也隨之瓦解。從六月到八月，湖南省各地相繼失陷，到十二月廣西全省失陷。柳州十一月

一日、桂林十一日、宜山十五日先後落入日軍之手。文化界人士再一次離散，其中的大多數人匯集到重慶。

在日軍進攻廣西之前的六月，爲了和中國木刻研究會本部探討今後的對策，黃榮燦去了重慶。當時，他是廣西省柳慶師範的美術老師，同時兼任研究會桂林地區理事和柳州支會負責人。

他把自己的課託付給同事陸田，然後從宜山縣出發，經貴州、雲南，一路風塵奔赴故鄉重慶。一到重慶，他馬上就到「中國木刻研究會通訊處」拜訪了王琦。「通訊處」設在管家巷（現在的和平路）育才學校的繪畫組裡。常任理事王琦是繪畫組的老師，同時，以此爲據點和遍布全國各地的版畫家保持著聯絡。

八月底，中國木刻研究會的主要成員陳煙橋、梁永泰、陸地等人也相繼從廣東、桂林、柳州等地逃難至此。不久，西南一帶的交通、通信均告中斷，會員之間的聯絡已極爲困難。

九、十、十一月，事態進一步惡化，最終導致黃榮燦失掉了在廣西的工作及其活動場所。

《陶行知日記》中有如下記載：

育幼院之女教師（黃榮燦刻）

（一九四四年）十一月十二日

蔡儀—藝術論；黃榮燦—工藝、木刻；萬藝—圖案；梅建鷹；許士騏

（中略）

十二月十四日

㉕黃榮燦、南岸難童報名 ①

或許是得到了王琦的推薦，黃榮燦得以在育才學校繪畫組任職，教授工藝和木刻。一個月之後，轉到難童學校。此後直到戰爭結束的大約十幾個月裡，他留在重慶、一直擔任著難民孤兒的教育工作。

育才學校是陶行知在一九三九年七月設立的，設有自然科學、工藝、農藝、社會科學、繪畫、文學、戲劇和音樂等七個學科，主校在四川省合川縣鳳凰山古經寺。繪畫組和重慶事務所設立在管家巷二十八號。學生中的大多數是戰亂帶來

的難民孤兒。最初，繪畫組由呂霞光和陳煙橋任指導教師，隨後是張望、劉鐵華、汪刃鋒。

從一九四三年夏開始，一直由王琦負責。②

陶行知在對學校教育、社會教育等教育事業進行全面指導的同時，也始終參與籌劃眾多的社會事業，不遺餘力地援助中國木刻研究會的活動，在他的幫助下，育才學校繪畫組成了全國木刻運動的中心。他是繼魯迅之後，版畫運動的又一位知音。

難童學校位於重慶市南岸地區，是收容難民孤兒的教育機關之一。從中選拔出來的優秀學生將被送入育才學校學習，也就是說，難童學校是育才學校的一個下層組織。

這樣，黃榮燦開始了他在文化人士集結的重慶的活動。由於陶行知的知遇，他在從事教育戰爭孤兒的同時，也在中國木刻研究會開始發揮核心作用。

就在此時，木刻運動迎來了它最困難的一段時期。在戰火的籠罩下，和各地木刻版畫家的聯絡被迫中斷，作品的交流渠道不通。再加上政府的鎮壓，他們不得不放棄準備在十月十日舉行的〈第三屆雙十全國木刻展〉，同時也不得不中斷一大重要事業的函授教育。他們正是在這樣的艱苦環境下，千方百計地繼續開展活動的。

活動之一是在國內舉行外國作品展。十一月十七日到二十二日，中國木刻研究會在中蘇

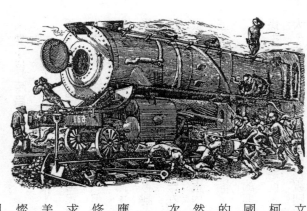

「上焊」（「搶修火車頭」）

文化協會舉行了〈世界版畫展覽會〉。展覽會在展出凱綏・柯勒惠支的作品、描寫西班牙內戰的作品以及來自蘇聯、美國、法國、挪威、印度等國家的作品的同時，也展出了中國的作品。他們的鬥爭對策是，中國是「世界」中的一員。雖然不能具體確認是哪一幅作品，但我們知道，黃榮燦也在這次展覽會上展出了作品。

另一活動是向國外介紹中國的作品。一九四五年二月，應《生活》、《當代》、《幸福》等三家報紙的派駐記者白修德（Theodore H White）、賈安娜（Anna Lee Jaoby）的要求，他們將有關國民黨統治區和解放區的數十幅版畫送到了美國。其中十四幅作品刊登在四月九號的《生活》上。黃榮燦的作品〈上焊〉（〈搶修火車頭〉）即是其中之一。七月，《幸福》雜誌也介紹了其中的四幅作品。③

這種做法，一時避開了鎮壓的風暴，但是到了一九四五

年二月，這種有限的活動也被迫陷入完全停止狀態。

〈文化界時局進言〉

湘桂大撤退時，許多文化人士親身經歷了從香港、上海的出逃，親眼目睹了湖南、廣西、廣東的陷落。這一切使國民政府的真實面目完全地暴露在人們的面前。匯集於重慶的文化界人士堅決要求政府抗戰，但政府依然故我，不僅不抵抗日軍的進攻，相反卻對民主人士進行鎮壓。對此，共產黨、民主黨派、各抗日民主團體都強烈要求召開臨時緊急國是會議，強烈要求國民政府廢除一黨專制，成立「全國統一政府」，「一致抗日」。

抗戰以來，「國共合作」在「抗日」這一點上是一致的，但是至於如何抗日，兩黨的主張卻互不相容。因此三次發生內戰，又經過三次交涉，才維持了形式上的「合作」。以前的三次交涉只是在國共兩黨之間進行的，而且每次都有不同程度的妥協。但是這次情況不同了，成立「全國統一政府」的要求得到了國內外民主人士更大的支持和共鳴。各民主黨派和民主團體紛紛表明自己的態度，美國政府也從中調停。再加上，共產黨所領導的解放區的擴大，使國民政府再也不能無視國內外的呼聲。

二月十三日，蔣介石、周恩來、美國特使赫爾利三人在重慶舉行會談。會上，蔣介石頑固的堅持現行方針，不接受「全國統一政府」的主張。於是，召開由國民黨、共產黨、民主同盟以及無黨派代表人士參加的國是會議要求僅以呼籲而告終。

二月二十二日，文化界發表〈時局進言〉④，再次要求政府召開臨時緊急國是會議。在〈進言〉的開頭，首先講述了「中國的現狀」，強調爲打破這種狀況就必須「實現民主主義」，並呼籲說「無分朝野，共具悃忱，中國的危機是依然可以挽救的」。「辦法是有的，而且非常簡單，只須及早實現民主」，國民政府應該「還政於民」，盡快採取以下六項具體行動。

(一)使人民應享有的集合結社言論出版等之自由及早恢復。

(二)使學術研究與文化運動之自由得到充分的保障。

(三)停止特務活動，切實人民之身體自由，並釋放一切政治犯及愛國青年。

(四)廢除對內相克的政策，槍口一致對外。

(五)嚴懲一切貪贓枉法之狡猾官吏及囤積居奇之特殊商人。

(六)取締對聯盟歧視之言論。

〈進言〉由郭沫若起草，以巴金、老舍、郭沫若、茅盾等作家以及曹禺、吳祖光等劇作家為首的評論家、版畫家、漫畫家、美術家、音樂家、電影界人士、教育家、歷史學家、出版界人士等三七二位各界文化人士署了名。黃榮燦和陳煙橋、王琦、汪刃鋒、梁永泰、劉鐵華、盧鴻基等六位前輩版畫家也都署了名。黃榮燦是其中最年輕的署名者之一。

隨後，成都文化界的二百餘人、昆明文化界的三百餘人也都相繼署了名，並都發表了各自的〈對時局獻言〉和〈關於挽救當前危局的主張〉，以支持〈進言〉。陝甘寧文化協會也致電表示贊同。

據郭沫若講，之所以沒敢用〈宣言〉這個字眼是因為當時的鎮壓非常殘酷，就是找到同意署名的人也並不容易。〈進言〉發表後，果然有許多的署名人士失蹤，或者不得不失業。

⑤ 浙江大學教授費鞏被捕後慘遭暗害。顧頡剛被迫將《文史月刊》停刊。

政府最後甚至解散了象徵著「國共合作」的國民政府軍事委員會政治部文化工作委員會。國民黨中央宣傳部的張道藩強迫署名人士華林、湯灝等人聲明「並未參加」此項活動。

四月十五日，該宣傳部的文化運動委員會發表了強迫教育界、文化界七百五十餘人署名的〈為爭取勝利敬告國人〉，以對抗〈進言〉。抗日統一戰線出現了巨大的裂痕。

〈進言〉的任何一條均尚未實行就迎來了戰爭的結束。即使如此，署名者的大多數仍繼續堅持著〈進言〉所表明的政治立場和政治要求。隨著殖民地台灣、「滿洲國」等日本占領區回歸於國民政府的中國，〈進言〉的精神也得以與這種回歸相應的速度很快地傳遍了全國。到了一九四六年一月，〈進言〉精神在政治協商會議上通過的〈和平建國綱領〉之中得到了具體體現。台灣當然也不例外，一九四七年，二二八事件處理委員會提出的〈三十二條政治改革方案〉，其內容與〈進言〉的主張基本上也是一致的。一九四九年楊逵的〈和平宣言〉也是〈進言〉傳播的結果。這說明〈進言〉的精神對於台灣的重建和新中國的建設都是有效的。

從這一時期算起，就進入社會不足十年的黃榮燦來說，他以後的人生只有八年。可以說，在他的人生中，〈進言〉是他從廣西到重慶這一行動的一個里程碑，同時也是他以後人生的一個新的起點。而〈進言〉的思想，歸根到底也就是民主主義，也就成了他以後行動和思想的指南針。

上海之行

一九四五年八月，抗戰結束。

九月八日，住在重慶的版畫家們聚餐慶賀，互相慰勞。席上，決定舉辦展覽會以慶祝抗戰勝利，替代原先準備在這一年舉辦而未能實現的〈第三屆雙十全國木刻展〉。最初展覽會是由陳煙橋、王琦、梁永泰、汪刃鋒、丁正獻、王樹藝、陸地以及黃榮燦八個人著手準備的，中途得知劉峴從延安來重慶《新華日報》赴任，便也邀請了他，決定舉辦九人的〈木刻聯展〉。十月十日，加上劉峴從解放區帶來的作品⑥，戰後第一次木刻展終於實現了。

十九日，作品的一部分被送往美國、蘇聯、義大利，同時展覽會告以結束。翌日的二十日，九人再次聚集在一起，並歸納了以下三項提案，即：把中國木刻研究會改名爲中華全國木刻協會，將本部移到上海；一九四六年春在上海舉辦〈抗戰八年木刻展〉以及出版《抗戰八年木刻選》。同時決定派陳煙橋和黃榮燦前往上海，陸地前往香港，聯絡全國的會員。於是，三人帶著〈九人木刻聯展〉的作品隨即離開了重慶。

十一月初，周恩來召集在〈木刻聯展〉以及同時舉辦的〈漫畫聯展〉中展出作品的藝術家，就有關戰後文化運動交換意見。陳煙橋、黃榮燦和陸地因已離開重慶，所以沒有出席會

木刻聯展目錄，封面為黃榮燦所刻。上圖為大陸版，右圖為台灣版。

議。會後，周恩來把〈木刻聯展〉的全部九十五幅作品帶回了延安。十二月二十三日，在中華全國文藝協會延安分會和陝甘寧邊區文化協會共同舉辦的〈文藝座談會〉上展出和介紹了這些作品。次年的一九四六年元旦，用這些作品和魯迅藝術文學學院的作品一起，裝飾了抗日戰爭後延安迎來的第一個正月。⑦

十一月中旬，陳煙橋和黃榮燦兩人到達上海後，隨即在上海市山東中路二九〇號《大剛報》的四樓登記了事務所，開始活動。嗣後，同月下旬的有一天，黃榮燦爲上海美術界人士作了題爲〈抗戰中的木刻運動〉的演講。這次演講是在《月刊》總編沈子復和《文藝春秋》總編范泉的安排下進行的。沈子復是范泉的朋友，而范泉與陳煙橋又是始於三十年代的舊交。

在西南以及西北一帶所展開的木刻運動，對在戰爭中成爲「孤島」的上海美術界人士來講，一定是一個很大的震動。《月刊》的十二月版刊登了演講的內容和幾幅〈九人木刻聯展〉的作品，在編輯後記中留下了「在勝利後的上海出版界、怕還是創舉」⑧的感嘆。

中國木刻界致力中國新興木運，在同志們的團結、合作、奮進和廣大友軍的熱烈愛護之下，在一切物資條件不充實和貧弱之下，它度過了苦難的八年。

我們覺得，它是走著中國漫長而堅苦的路，在堅苦的日子裏愈覺苦卻愈覺有辦法，有創造。

抗戰八年來，木運的成就還距理想很遠，理論與技巧尚欠精到，工作機構亦不健全，然而我們已健壯的起來了，同志們實際的表現突破任何阻礙木運的企圖，這是我們自慰的地方。

在勝利中，木運回到它老家上海，首先來一個大概的介紹，別離後做了些什麼工作。⑨

在如上這樣一段頗為自豪的開頭之後，黃榮燦接著詳細地介紹了西南一帶和西北解放區的作品，並把支持這些的活動分為研究、出版、展覽、材料供給等幾個方面作了報告。

黃榮燦在演講後，從上海出發，經南京、香港前往台灣。分別之際，沈子復、范泉請他「替《月刊》寫通訊」，黃榮燦欣然承諾後上了路。⑩

在新興木刻運動中

關於抗日戰爭時期的黃榮燦，這一節打算把他到台灣之前的活動作一歸納。

關於抗戰中的木刻運動，黃榮燦前後總共寫了五篇文章。⑪盡管都是寫在戰爭剛剛結束的時候，但是卻準確地涵蓋了整個木刻運動的歷史，生動而又讓人有如身臨其境之感。如果我們把黃榮燦的個人經歷放在這個總結之中，其隨木刻運動成長的整個過程也就自然地呈現了出來。可以說，他的確是新興木刻運動打造的一顆新星。

黃榮燦把新興木刻運動分為三個時期，從一九二九年到一九三四年是第一期；從一九三五年到一九三六年是第二期；從抗日戰爭爆發到戰爭結束為第三期。把第三期又分為三個階段，第一階段是全國木刻協會成立的時期；第二階段是從全國木刻協會成立到中國木刻研究會的誕生；第三階段是中國木刻研究會的成長時期。

他投入木刻運動的經歷是從第二期開始的。

一九三五年元旦，在北平舉行了〈第一屆全國木刻聯合展〉。這是在魯迅指導下各地成立的木刻團體第一次舉行的〈全國展〉。作品來自北平、廣東、福建、山東、河南以及河北等地。〈第二屆全國木刻流動展〉於次年的一九三六年舉行，分別在江蘇、浙江、廣西、河

南、江西、山西以及湖北等省進行了流動展出。魯迅所提倡的運動開始在全國展開，各地都種下了新藝術的種子。這種影響也波及到了內地的重慶，黃榮燦也成了這一新藝術的一粒種子。在此前後，他進入四川省西南藝術職業學校學習，其父親黃伯慶是此校的總務主任。

一九三七年七月，中日戰爭爆發，木刻運動進入了第三期。

一九三六年以前新興木刻藝術是被認為有「罪」行為，它只能生產在沒有陽光的地帶，一九三七的砲響了。它蘊積已久的力量，使乘此而澎湃發。⑫

一九三八年一月，許多木刻版畫家從上海、廣東等日軍佔領區到武漢三鎮避難，在因戰亂而未能舉行的〈第三屆全國木刻流動展〉的二百多幅作品之上，又增加了一百幅新作品，在此舉辦了〈抗敵木刻畫展覽會〉。

二月，國民政府軍事委員會政治部成立。國民黨的陳誠和共產黨的周恩來分別就任部長和副部長。

四月一日，同委員會政治部第三廳成立，郭沫若任廳長。第六處負責「藝術宣傳」，田

漢就任處長。其下的第三科負責美術工作，科長是徐悲鴻，木刻版畫家盧鴻基、力群、賴少其、王琦、丁正獻、羅工柳被選為科員。這是木刻運動誕生後，首次取得了合法地位。

六月十二日，中華全國木刻界抗敵協會在漢口成立，會員九十七名。此後，全國各地紛紛成立了分會，它成為一個名副其實的全國性組織。

八月，武漢失守，協會遷至重慶。不久，其影響也深深地滲透到西南一帶地區，並確立了地方組織。

當時，黃榮燦正在西南藝術職業學校學習，他在校內設立了木刻研修會，組織六、七十名會員加入了木刻運動。這一年底，他從該校畢業後，進入由湖南遷至昆明的國立藝術專門學校，繼續學習新興木刻的理論和創作。

國立藝術專門學校是一九三七年北平藝術專門學校和杭州藝術專科學校合併後，在避難地湖南設立的。一九三八年底，遷至昆明。這期間，該校又被稱為「昆明國立藝專」或是「昆明時代的藝專」。負責指導木刻的是夏朋和林玲。學校師生因抗日戰爭而激奮，不僅組織了「藝專劇社」，木刻運動、話劇運動、歌詠運動等也都十分興盛。一九四〇年，該校又遷至重慶市的壁山。

一九三九年，中華全國木刻界抗敵協會昆明分會成立。黃榮燦馬上就加入進去，並站在了活動的最前線。關於當時的活動，他有如下叙述。

際中，這是每個木刻工作者對認識負責的表現。⑬

昆明方面也有木協分會的成立，舉行木刻流動展、街頭展、鄉村木刻宣傳及出版等工作，對抗戰貢獻可想而知。每個單位的工作都深入到市民、農村、學校、文化界的實

四月，〈第三屆全國抗敵木刻畫展覽會〉在重慶舉行。到舉辦這個展覽會時為止，協會已經發展到擁有二〇五名會員的規模。

七月，協會將本部從重慶遷至桂林，並相繼舉行了〈七七紀念木刻展〉、〈魯迅逝世三週年木刻展覽〉等展覽活動。黃榮燦在〈魯迅逝世三週年木刻展覽〉上展出了他的第一部作品《魯迅像》。⑭

一九四〇年八月，第三廳被改組。十月，文化工作委員會取代第三廳開始工作。黃榮燦從國立藝專畢業後，成了廣西省柳州龍城中學的美術教師，開始真正投身社會活動。

37　第一章　走向台灣的道路

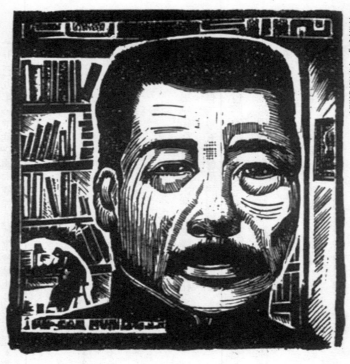

「魯迅像」（黃榮燦刻）

不久皖南事件發生。一九
四一年一月十五日，協會被國
民黨廣西省黨部封鎖。到了三
月，國民黨社會部正式宣告協
會為「非合法組織」，強行將
其解散。除一、二名負責人留
在重慶外，其餘的人或避難去
了香港或昆明。

但是在五個月後的六月
份，由於蘇聯的參戰，世界形
勢發生了很大變化。「一致抗
日」的呼聲再次高漲，在此呼
聲下，協會作為「學術團
體」，得以恢復合法地位。

一九四二年，木刻運動進入了第三期的第三階段。

一月三日，協會正式更名爲中國木刻研究會，再次以重慶爲中心開始展開活動。但最初的會員不滿三十人，補助金每月只不過二百元。在沒有事務所、事務員以及運營資金的情況下，研究會是以展覽會的入場費、參加者的捐贈、會員在報刊雜誌發表作品的稿費的一半甚至是全部來維持運營的。指導層也是由會員的自由投票選出的。這一民主做法直到一九四六年中中華全國木刻協會成立一直沒有變過。研究會採取民主方式運營和取得合法地位之後，傾力於通過展覽會開展宣傳活動和培育後備力量。黃榮燦迅速在柳州設立了支會。

長沙戰役從一九四二年的歲末持續到第二年的元旦，黃榮燦和李樺、劉崙等前去湘北寫生。三人回到廣西後，在桂林舉辦了〈戰地寫生畫展〉，接著在三月份，黃榮燦在柳州柳侯公園單獨舉辦了〈黃榮燦戰地寫生畫展〉。《柳州日報》專門組織刊登了〈特刊〉。漫畫家沈振黃、音樂家孫愼、作家何家槐、「劇宣五隊」的丁波、詩人艾軍以及宋綠伊、駱任石等爲展覽會寫了寄語。同一時期，「劇宣五隊」在柳州公園公演了〈愁城記〉，呼籲抗日。從他的這些活動以及他身邊的人來看，此時黃榮燦已經成長爲第四戰區中心地——柳州較著名的文化人士。⑮

舞台的後面（黃榮燦刻）

八月份，在重慶也舉行了聯合的〈戰地寫生畫展〉。

⑯這次展出對皖南事件後的抗日運動中起了引爆劑的的作用，並重新引起了關於美術家在抗戰運動中的作用的討論。

接著，他在柳州舉辦了〈抗戰畫展〉、〈木刻研究展〉和〈街頭木刻畫展〉，並為準備〈第一屆雙十全國木刻展〉而奔走。同時，為配合「木刻函授班」的開辦，編了《木刻文獻》。

〈第一屆雙十木刻展〉於一九四二年十月十日在西南各地同時舉行。當時國民黨統治區被分為十個省區，由各地區的理事徵集作品，然後將作品印刷十份，相互交換之後在各地同時展出。而後，在各地區內再進行巡回展出。這一次共有五十五人參展，共展示作品二五五幅。到這一年年末，在七個省的十七個地區進行了展出，周恩來也帶來了三十幅延安的作品。黃榮燦和陸田合作在柳州和宜山兩個會場同時舉行展示後，出版了紀念集《收

穫》。黃榮燦展出了〈排劇〉、〈趕集〉兩幅作品。

徐悲鴻參觀了重慶的會場，選出了二十個人的作品寫了評語。其中對黃榮燦的作品〈排劇〉給予了以下評價。

劉鐵華、黃榮燦心勃勃、才過於學。⑰

這一時期，黃榮燦還參加了國民政府軍事委員會政治部所屬抗敵演劇宣傳五隊，即通稱的「劇宣五隊」。一九四〇年，響應「宣傳者深入農村」的號召，五隊遷至桂林西南郊外。在黃榮燦所遺留的版畫中，有不少是關於鐵路建設的，這恐怕都是「劇宣五隊」前去慰問湘桂鐵路建設者時的作品。

此後在柳州、梧州、南寧、桂林、玉林、容縣、來賓、思瓏等地進行了巡迴宣傳公演。

一九四二年是他最活躍的一年，可能就是在這一時期他辭去了教師職業，專門從事《柳州日報》的編輯和木刻運動。從這一年的四月二十二日到次年的一九四三年二月十四日，他和野明共同編輯了《柳州日報》副刊〈草原木刻藝術〉。這個副刊共出了三十七期，是當時

壽命最長的文藝欄目。⑱在此，他先後發表了〈木刻創作技法〉（連載）、〈全國木刻展覽會柳州區展出報告〉、〈克拉甫琴柯（1889-1940）──革命浪漫主義版畫家〉等文章，同時，分別用力軍、黃原、黃牛等筆名發表了許多版畫作品。還有一九四三年元旦，在龍城中學舉辦了由《柳州日報》主辦的〈黃榮燦、黃新波畫展〉。

一九四三年五月，伴隨著研究會活動的擴大，組織也進行了改選。黃榮燦當選為桂林地區理事、柳州支會的負責人。這一年，在八個省的十五個地區又舉辦了〈第二屆雙十全國木刻展〉。黃榮燦實現了在桂林、柳州、桂平、宜山、百色五個地方的同時開展，在困難之中發揮著他的領導作用。在展期中的十月二十八日，黃榮燦還召集了桂林文藝界的座談會。田漢、李文釗等均到會出席，李樺也前來參觀了展覽。除此之外，黃榮燦還舉辦了〈木刻研究會、西南木刻作者聯合木刻展〉。函授班也由西南地區擴大到廣東、江西、福建等省，並隨著木刻用品需要的擴大，在柳州設立了中國木刻用品合作工廠西南分廠。

從一九四四年起，黃榮燦開始在宜山縣柳慶師範任教。他在此擔任木刻、塑像、工藝課程。同僚除了陸田外，王魯彥、艾蕪等文化界進步人士也先後來此校執教。在此之前，時間尚待進一步考證，他好像還曾一度擔任過桂林藝師的副教授。

以上是抗日戰爭時期黃榮燦的一些活動和經歷。此後的活動則接著前面敘述過的「在重慶」一節。

著作與作品

黃榮燦在抗日戰爭時期的著作和作品，現在可以確認的如下所記。刊發雜誌的發行日期除了《柳州日報》之外，都已確認，但是作品的創作年代還有待進一步考證。由於沒有機會閱讀全部的《柳州日報》，所以這部分的排列順序可能與事實有出入。

〈著作〉

詩〈五月的歌〉力軍	重慶《新華日報》	一九四〇年四月三十日	
《克拉甫琴珂（1889-1940）—革命浪漫主義的木刻版畫作家》	《柳州日報》	一九四一年十一月九日	
*轉載於重慶《新華日報》〈木刻陣線〉		一九四二年九月五日	
*轉載於《新生報》〈星期畫刊〉		一九四六年十月六日、十一月三日	
〈木刻文獻〉編輯		一九四二年	
〈木刻創作技法〉（連載）	《柳州日報》	一九四二年？	

「勝利的黎明」（黃榮燦刻）

〈作品〉

油畫 《魯迅逝世二週年紀念布畫》 《台灣文化》第一卷第二期 一九四五年十一月一日

版畫 《魯迅像》 《文藝陣地》第四卷第三期 一九三九年十二月一日

版畫 《勝利的黎明》 《良友》第一七一期 一九四一年

註：這一期的作品以《戰時木刻─中國木刻近作選輯》為題在美國展出

《全國木刻展覽會柳州區展示報告》 《柳州日報》 一九四二年十一月？日

〈木刻運動在中國〉 《收穫》黃口圖出版社 一九四二年十月十日

〈從籌備到展示〉 與陸田合著 同上

〈桂區木展籌備經過〉 《廣西日報》 一九四三年十一月六日

〈抗戰中的木刻運動〉 《月刊》第 1 卷第 2 期 一九四五年十二月

＊改編轉載於 《新生報》《星期周刊》 一九四六年六月二日

版畫〈戰爭與和平〉《大公報》　一九四二年十月十日

版畫〈排劇〉《第一屆雙十節木刻展》展出作品　一九四二年十月十日

*《新蜀報》《半月木刻》第二三期　一九四二年十月十五日

版畫〈趕集〉《第一屆雙十節木刻展》展出作品　一九四二年十月十日

*《新蜀報》《半月木刻》第二七期　一九四二年十二月十八日

版畫〈路上征途〉　同上

版畫〈南路遠征〉　第一屆雙十節木刻展出品《收穫》　一九四二年十月十日

版畫〈羊群與牧羊女〉　第一屆雙十節木刻展出品《收穫》　一九四二年十月十日

*改為〈牧羊女〉，轉載於《日月譚週報》第十六期　一九四六年七月十五日

素描〈長沙會戰後之市區一角〉《新生報》《星期畫刊》　一九四六年六月十六日

素描〈長沙會戰之劉陽橋〉　同上

版畫〈勞工〉

版畫〈高爾基〉

版畫〈詩話〉（我等你說的日子）

版畫〈開夜車〉

註：以下第一次出現於《柳州日報》《草原木藝》第一期—第三七期（一九四二年四月二三日～一九四三年二月十八日）

「建設」

版畫〈同志們前進〉

版畫〈船夫〉 遵義〈賑災木刻畫展〉出品　一九四二年二月十八日

版畫〈收穫〉

＊轉載於《台灣評論》第一卷第三期　一九四六年九月一日

版畫〈送別〉

＊轉載於《CHINA IN BLACK AND WHITE》Richard Wholsh 主編
賽珍珠女士題詞　John・Dee 出版社　一九四五年十二月

＊改為《桂林街頭》，轉載於《文藝春秋》第二卷第五期　一九四六年五月十五日

版畫〈軍民茶水站〉

＊轉載於《新蜀報》《半月木刻》第三十期　一九四三年二月二十二日

版畫（題不明）（鐵道建設風景）

＊《新生報》〈橋〉第一八九期　一九四八年十一月二十九日

版畫〈上焊〉（〈搶修火車頭〉）《LIFE》　一九四五年四月九日

註：原作為《國立台灣美術館》（台中市）所藏

版畫〈隧道〉《九人木刻聯展》展出作品　一九四五年十月十日

秋收（黃榮燦刻）

＊改為〈建設〉，轉載於《月刊》第一卷第二期
　　　　　　　　　　　　　　　　一九四五年十二月

＊改為〈重建家園〉，轉載於《台灣新生報》
　　　　　　　　　　　　　　　一九四六年一月一日

＊改為〈修築〉，轉載於《日月譚週報》第十二期
　　　　　　　　　　　　　　一九四六年六月十七日

＊改為〈築隧道〉，轉載於《和平日報》
〈每周畫刊〉第十五期　一九四六年十二月十五日

＊改為〈趕築防空壕〉，轉載於《木刻選集》
　　　　　　　　　　　　　　　　一九五八年？月

版畫〈走出伊甸園〉《月刊》第一卷第二期
　　　　　　　　　　　　　　　一九四五年十二月

＊〈失去的樂園〉

版畫〈秋收〉《月刊》第一卷第二期
　　　　　　　　　　　　　　　一九四五年十二月

「修鐵路」

＊轉載於《新生報》〈橋〉第一八九期

　　　　　　　　　　　一九四八年十一月二十九日

版畫〈鐵路工人之家——湘黔路工人生活之一〉《新生報》

　　　　　　　　　　　　　　　一九四六年五月二十二日

版畫〈建設新地〉《新生報》〈新地〉第七期

　　　　　　　　　　　　　　　一九四六年六月七日

版畫〈修鐵路〉《抗戰八年木刻選集》

　　　　　　　　　　　　　　　一九四六年九月

＊改為〈建設〉，轉載於《台灣評論》第一卷第四期

　　　　　　　　　　　　　　　一九四六年十月一日

＊轉載於《中蘇文化》第七卷第八期

　　　　　　　　　　　　　　　一九四六年十一月七日

＊轉載於《新生報》〈橋〉第一四二期

　　　　　　　　　　　　　　　一九四八年七月二十一日

版畫〈重建家園〉《新生報》〈新地〉第四十期

　　　　　　　　　　　　　　　一九四六年九月十三日

註：與由《建設》改題並轉載於《台灣新生報》的〈重建家園〉不同

版畫〈鐵路工人〉《台灣文化》第一卷第一期

　　　　　　　　　　　　　　　一九四六年九月十五日

南天之虹　48

建設家園（黃榮燦刻）

竹筆畫〈荒村〉　初載不明

＊轉載於《日月譚週報》第十一期　一九四六年六月十日

＊改為〈白沙井〉，轉載於《國聲報》　一九四七年五月十一日

版畫〈負傷下來〉燦仲《新生報》〈星期畫刊〉第六期　一九四六年六月三十日

版畫〈工作與休息〉《和平日報》〈每周畫刊〉第十期　一九四六年十一月十日

版畫〈北海之邊〉《中華日報》　一九四六年十二月二十日

版畫〈學習〉《和平日報》〈每周畫刊〉第十一期　一九四六年十一月十七日

版畫〈出發〉《中央日報》南京版第一卷第三期　一九四六年八月十七日

版畫《舞台的後面》《中央日報》南京版第一卷　第十期

除此之外，下列書籍中也收錄有他的作品。（尚未核實）。

《REVOLUCNIC CINSKY DREVORYT ZDENEK HRDLIEKA》（中國版畫選集）　一九四九年

以上是現在能夠確認的抗戰中的八篇著作和三十九幅作品。

這是黃榮燦來台之後的事，立石鐵臣、西川滿、濱田隼雄三人都有機會看到了上述作品，並留下了各自的感想。其中版畫家立石的評論富於洞察力，確實從黃榮燦的作品中看出了新木刻運動的意義。

黃先生的木刻畫表現專一，可以說是寫實性的。絕不是那種對中國為數眾多的民俗版畫有了玩味之後創作出來的東西。不是趣味性或消遣之物。是新中國的，生動的中國先鋒派作品。它可能會使人想到蘇聯木刻畫技法或形式的影響，但正是這種形式，才最適合新中國的木刻畫。黃先生等一群人的木刻畫的使命跟舊文人趣味沒有聯系，是號召民眾的，是為了教育民眾而產生的。它也不是掛在宅第的牆上供人觀賞愉悅的，它以通

過民眾的眼睛傳播為使命。新中國，它的靈魂是什麼？在隨著這一思考而誕生的那些生動地體現著這一必然使命的木刻畫裡，我們看到了一群挺立其中的年輕的藝術家。因此這些創作和民眾在一起，沒有流於卑俗，其寫實性具有提高民眾純潔性的形式。寫實性中雖然不免含有說明式的冗雜，但也確有把民眾招至畫面中來的作用。[19]

如果用黃榮燦自己的話來補充一下立石的感悟的話，恐怕應該這樣說。那就是：他接受了抗日戰爭的洗禮，深入民眾，吸取了人民大眾的精神和生活，從而在創作上實現了大的飛躍。其創作描寫現實，並以改變現實為方向，更富於民族形式。這種發展和成果如果離開了木刻家所處的嚴酷現實和鬥爭就不會存在。他的創作是在鬥爭中產生的，這正是魯迅所指明的方向。其結果使「新興木刻」發展成「由反帝、反封建、反侵略以至為爭取民主的前哨」。[20]

立石在末尾有如下的話，在表明了對於黃榮燦的期待的同時，也指出了作品的不成熟之處。這與黃榮燦自己也經常提到的，新現實主義的美術尚在發展途中這一情況也是相符的。

黃先生的木刻畫在現在的台灣，要如何傳播、如何發展？我深切的希望，其技術和理念今後更有進步，隨著人民大眾眼光的發展，黃先生的畫能夠揚棄在以前的畫面中不免存在的一些冗雜和某種英雄崇拜氣息，從而進一步從人民大眾心靈喚醒真實與美感。

㉑

抗戰中

黃榮燦在抗戰的日子裡，遇到了許許多多的人，也在和各種各樣的矛盾進行著鬥爭。這一切都有助於他思想的形成。我們把其中最主要的整理如下。

第一是魯迅的影響。新興木刻運動是由魯迅首創、播種、孕育成長的。黃榮燦是其中的一粒種子。與魯迅美術有關的思想和精神是他自身實踐的指南，也是他思想的主幹。

他的作品中有四幅〈魯迅像〉，兩篇論述魯迅的文章。這四幅分別是爲紀念魯迅逝世二週年（一九三八年）而作的油畫、逝世三周年之際發表於茅盾編輯的《文藝陣地》上的版畫

像遺生先迅魯
黃榮燦木刻

和來台後為紀念逝世十週年（一九四六年）分別發表於《和平日報》和《新生報》的另外兩幅版畫。其中第一幅是黃榮燦的現存作品中最早製作的一幅。第二幅是首幅公開發表的作品。最後兩幅是許壽裳的〈魯迅和青年〉、楊達的〈紀念魯迅〉、胡風的〈關於魯迅精神的二三個基本點〉等文和雷石榆的詩的配飾作品。

〈悼魯迅先生〉——他是中國的第一位新思想家〉和〈中國木刻的保姆——魯迅〉，是黃分別發表在為紀念魯迅逝世十週年而發行的《台灣文化》《魯迅特輯號》和《和平日報》上的兩篇文章。[22]從這些文章和作品中，我們能深刻地體會到他對魯迅的景仰。

第二是與陶行知的相識。在育才學校的相識，並沒有讓他們停留在校長和一位教師的關係上，而是陶在思想上給了他很大的影響。他後來在台灣建立的出版社以及所出版的雜誌都冠以陶行知所主張的「創造」兩個字，就足以證明這一點。來台後，他就毫不顧忌的公開宣稱自己是「陶行知的學生和追隨者」。[23]

另外，通過陶的介紹，他又認識了許多文化人士並成為知己。這也在很大程度上影響了他的人生。他們是李凌、王琦、田漢、安娥、許壽裳、歐陽予倩、于伶、新中國劇社的人以及後來就任台灣行政公署教育處副處長、同時兼任《人民導報》社社長的宋斐如等人。其

中，他和王琦、李凌的關係尤其密切。王琦是中國木刻研究會常任理事，黃榮燦可能就是通過他才認識了李凌，但這兩個人同時也都是陶行知所信賴的朋友。[24]

第三是所謂「深入民眾」。因為這使他能夠接觸民眾的現實，體驗民眾的生活，立足於中國的現實。

第四是以重慶、桂林為中心展開的文藝論爭。在這樣一種複雜的環境下進行的諸如「暴露和諷刺」之爭、「抗戰無關係」之爭、「民族形式」之爭、「主觀論」之爭、「戰國派」批判、「文藝政策」之爭等，使他受到了鬥爭的洗禮。

第五是前面提到的〈文化界時局進言〉。在〈進言〉上的署名是他對社會的宣言，也為他以後的行動指出了方向。在署名者中有許多都是在那前後與他建立了密切關係的文化界人士。育才學校的陶行知、美術家徐悲鴻、李可染、呂霞光、許士騏、余所亞、參與新創造出版社的黃洛峰、李凌、馮乃超、音樂家馬思聰、評論家葉以群、版畫家陳煙橋、王琦、漫畫家張光宇、詩人錢歌川以及他在台灣向人介紹的郭沫若、茅盾、劉白羽、張天翼、孫堅白、臧克家等人都在此例。這表明了這些人在〈進言〉的前後在民主運動中攜手共進的事實。跟這些人的交往使他在〈進言〉中署名，共同的信念又成了他們信賴關係的支柱。

台北之行

黃榮燦於一九四五年十二月到達台北。在此之前，國民政府對於台灣的接收工作是按照以下順序進行的。

一九四五年九月一日　黃燈淵、黃昭明、張士德三人乘美軍飛機到達台北。

十六日　張廷孟等十七名中國空軍到達台北

十月五日　葛敬恩等八十余名台灣省行政長官公署前進指揮所成員乘美軍運輸機到達台北。同乘的有五名報社記者

十七日　陸軍第七十軍及行政長官公署的一二二一名人員分乘四十余艘艦艇到達基隆

二十三日　李友邦等台灣義勇隊總隊到達

二十四日　陳儀行政長官飛來

憲兵三百余名、憲兵第四團第一連隊、警備司令部特務團一千三百余名、警察一千名經福州到達基隆。另外，政府軍也分乘二七艘艦艇到達基隆

二十五日　日軍投降式

十一月一日　接收工作正式開始

十日　第六二師四團到達高雄

到十一月十日爲止，來台的接收要員除軍警之外不滿八百人，到了這個月的中旬，也只不過千人。其中，新聞報導人員只有重慶《大公報》的李純靑、上海《大公報》的費彝、《中央日報》的楊政和、《掃蕩報》的謝爽秋和中央社的葉明勳四人以及前進指揮所新聞事業專門委員李萬居，共計不過五人。

民間報紙的記者由於混亂和不完備的交通狀況，來的比較遲。從十月開始從福州到基隆，每隔五日有四艘帆船（三十一噸）投入運營，上海─基隆間十一月十六日「新瑞安號」（八百噸）就航，第二條船「江寧號」（三千噸）十二月八日就航。由於第一條船的座位被行政公署的四百餘人和二百名通信兵所占，上海記者團只好乘第二條船達十一日由基隆上岸。㉕《文匯報》的特派記者高崧是同船到達的其中一位。

上海─台北間的航空線路從十二月二十五日開始就航，每週兩次航班，是只能乘坐二十一人的小型飛機。巴金的朋友索非作爲《文匯報》的特派記者爲搭乘第一次航班，早就在台

「迎接自由的台灣」（黃榮燦速寫）

灣行政長官公署上海通信處辦完所有的手續，但卻等了一個多月，於一月三十日才終於搭上了第六次航班到達台北。據說他是作為民間人士到達台灣的第四十八名乘客。[26]

高耘在十二月五日的第一次報導之中，對當時的情形作了如下描述。

臺灣同胞中技術人才很多，技術水準也很高，……不過從事文化工作的人，臺灣的確太缺乏，特別需要內地多來人，希望內地的文化人多來！快來！[27]

黃榮燦是與上述二人不同的途徑來到台灣的。他十月份從重慶出發，十一月在上海暫做逗留後，經由南京、香港，於十二月到達台北。

途中，他在香港舉行了〈個人展〉，這與他在上海的活動一樣，目的是向住在香港的版畫家傳達中國木刻研究會本部的意向，同時介紹抗戰中的木刻運動。

雖然據莫玉林說，他在「十二月」的《台灣新生報》上看到了黃榮燦的文章和版畫，[28]立石鐵臣的記述中也有「戰爭

57 第一章 走向台灣的道路

結束後，在本省的報紙上看到過兩三幅優秀的版畫」。[29]但現在可以確認的最早的作品是《台灣新生報》一九四六年一月一日登載的漫畫〈迎接自由的台灣〉、版畫〈重建家園〉和《人民導報》一月一日〈南虹〉欄目所登的版畫〈迎新年舞〉。把這些與黃榮燦一九四六年元旦在中山堂舉行的〈個人展〉綜合起來考慮的話，可以推斷他是在十二月中旬到達台灣的。

總之，從《文匯報》上的消息來看，可以說他是最早到達台灣的外省文化人士之一。十月份從重慶出發，在上海以《大剛報》為事務所開始活動，在上海美術界演講時，他即表明「不久將赴臺灣從事文化工作」。[30]途中，他在香港又舉辦了〈個人展〉，十二月中旬即到達台北。從如此緊湊的行程可以看出，去台灣是在從重慶出發前就決定好的事情。

據吳步乃的說法，一九四五年冬，黃榮燦是參加「教育部赴台教師招聘團」的考試合格，並取得「記者訪問團」的資格後去的台北。這是根據李凌和陸田的證言，但我認為仍有待考證。

首先是「教師招聘團」，據《文匯報》所載[31]，第一次應聘合格者共有五十八名，其中的四十六名來到了台灣。一九四六年四月，在接受訓練後，被分配到各個地方。但是，黃榮燦來到台北之後，並沒有留下參加訓練或被分配到某個學校的痕跡。吳步乃好像是把他和朱

鳴岡混淆了。

其次，至於記者這個身份，據濱田隼雄說，他收到的黃榮燦的名片上印的是「上海大導報特派員」（《大剛報》之誤——筆者）和「人民導報記者」。[32]持田辰郎認爲是「京漢貴大剛報駐台記者」、「上海前線日報駐台記者」、「人民導報駐台記者」。[33]朱鳴岡和莫玉林認爲是「大剛報駐台特派員」，[34]池田敏雄認爲是「前線日報駐台特派員」。[35]田野和麥非認爲是「掃蕩報（後來的和平日報）特派員」。[36]

《人民導報》是一九四六年一月創刊的，《人民導報》記者應該是黃榮燦來到台灣之後的身份。至於《和平日報》，雖然黃榮燦從一九四六年九月到十二月在此發表過六幅版畫和五篇文章。[37]而且和其中的一個編輯王思翔還計劃要出版面向兒童的畫冊。[38]但好像並沒有在這個報社供過職。因此我推測他是以《大剛報》、《前線日報》記者的身份來台的。

《大剛報》的總社在南京，同時發行《南京版》、《貴陽版》和《漢口版》。戰後，隨即在上海設立了事務所，負責人是劉人熙和黃邦和。他們二人本來計劃發行《上海版》，但是沒有得到批准。一九四七年三月十四日，國民黨的CC派占據《南京版》，進步記者一同匯集到《漢口版》去了。[39]

《前線日報》在戰後由安徽省的屯溪搬到了上海，一九四五年八月二十五日在上海市河南路三〇八號設立了事務所，開始發行〈上海臨時版〉。

從一九四六年九月末，設立在台北市外勤記者聯誼會上，看到了黃榮燦的名字這一點來看，似乎可以確定他是以記者的名銜來台的。但是，這也只不過是個「名銜」而已。

據《大剛報》的黃邦和說，黃榮燦在戰爭結束後，即經「美國新聞處」的劉尊棋的介紹，拜訪了《大剛報》的社長毛健吾，他說「準備從重慶到上海、台灣各地活動，但因為正式的工作關係，不便進行活動」，提出想借用記者的名義。毛對他說希望能從上海和台灣發回報導，就給了他「特派員」的頭銜⑩。黃榮燦一到上海，就拜訪了上海事務所的負責人黃邦和，為中華全國木刻協會登記時需要有固定場所、請求幫助。黃邦和馬上就同意了，隨即以《大剛報》事務所作為協會的辦事處進行了登記。據黃邦和回憶，「特派員」只是名義上的頭銜，實際上，黃榮燦並沒有發回報導或作品。⑪當時民主性報社借給一些青年名義上的頭

（台北市外勤記者的簽名（左上有黃榮燦的簽名）

衢，這並不稀罕，他們常在行動上爲這些進步靑年提供方便，支持他們的活動。後來和黃榮燦一起共同經營新創造出版社的曹健飛，本是三聯書店的職員，在赴台的時候，也是借了《大公報》特派員的名義渡航的。

黃榮燦來到台灣以後的第一次發言表明了他來台的決心。

這是我應有的理由。

自（抗戰）勝利以來　我就在進行著　迎接新的生活　願以八年苦難經歷追奮直前

我來自祖國的高原　現住海的邊心　就在這陌生的地帶　我外鄉人拿起筆來　寫我所願：我以爲我們致力於藝術工作人員的人　什麼都可以放棄　但不能放棄創作的生活

……

抗了八年戰，我們幹藝術工作的。；尤其在新興的省都臺北，使我想起過去流轉在祖國的生活　在那血的日子裡用我用的工具　描寫種種，這種種的描寫中　我最愛那黑與白的分化　我愛它是人間的動力。；今後我當然不斷的描寫　直到理想爲止（原文如此

——筆者註）㊷

在這裡，他並沒有提到當老師或是新聞記者的事，只表明了他作為一名藝術家矢志不渝地向理想邁進的決心。

註釋

① 《陶行知全集》第七卷 湖南教育出版社 一九九二年十月

② 〈從「中國木刻研究會」到「中華全國木刻協會」〉 王琦《中國新興版畫運動五十年》 遼寧美術出版社 一九八二年八月

③ 〈白修德、賈安娜與中國木刻〉 《美術筆談》 河北美術出版社 一九九二年二月

④ 〈文化界時局進言〉 《新華日報》 一九四五年二月二十二日 轉自《文學運動史料選》 上海教育出版社 一九七九年十二月

⑤ 《天地玄黃》 郭沫若 大孚公司出版 一九四七年十二月

⑥ 〈從「中國木刻研究會」到「中華全國木刻協會」〉 王琦同前註

⑦〈中國新興版畫運動五十周年大事年表〉

《中國新興版畫運動五十年》 遼寧美術出版社 一九八二年八月

《解放區展覽資料》 中國革命博物館編 文物出版社 一九八八年八月

⑧《抗戰時期重慶的文化》 重慶出版社 一九九五年八月

〈編後記〉 《月刊》第一卷第二期 權威出版社 一九四五年十二月

⑨〈抗戰中的木刻運動〉黃榮燦 《月刊》第一卷第二期 權威出版社 一九四五年十二月

⑩同⑧

⑪《木刻運動在中國》 《收穫》 黃□圖出版社 一九四二年十月

〈抗戰中的木刻運動〉同前註

〈抗戰中的木刻運動〉 《新生報》 〈星期畫刊〉第三期 一九四六年六月二日

〈新興木刻藝術在中國〉 《台灣文化》第一卷第一期 一九四六年九月

⑫〈新興木刻藝術在中國〉 《中華日報》 一九四六年九月二十二日

⑬〈新興木刻藝術在中國〉黃榮燦同前註

同⑫

⑭ 版畫〈魯迅像〉黃榮燦 《文藝陣地》 第四卷第三期 一九三九年十二月一日

⑮ 〈黃榮燦戰地寫生畫展特刊〉 《柳州日報》 一九四二年三月十八日

⑯ 重慶《新華日報》報導 一九四二年八月十六日

⑰ 〈全國木刻展〉徐悲鴻 《新民報》 一九四二年十月十八日

⑱ 〈回憶抗戰時期的木刻運動〉王琦 《抗戰文藝研究》 一九八三年一月

⑲ 〈黃榮燦先生的木刻藝術〉立石鐵臣 《人民導報》 一九四六年三月十七日

⑳ 〈新興木刻藝術在中國〉黃榮燦同前註

㉑ 同⑲

㉒ 〈魯迅逝世二周年紀念布畫〉 《台灣文化》 第一卷第二期 一九四六年十月

〈悼魯迅先生──他是中國的第一位新思想家〉同上

版畫〈魯迅像〉同前註

版畫〈魯迅先生遺像〉 《和平日報》〈新世紀〉第六八期 一九四六年十月十九日

版畫〈魯迅像〉 《新生報》〈新地〉第九四期 一九四六年十一月四日

〈中國木刻的保姆──魯迅〉 《和平日報》〈每周畫刊〉 一九四六年十月二十日

㉝《三省堂的百年》　三省堂　一九八二年四月

㉜《木刻畫》濱田隼雄　《展》第三號　明窗社　一九七七年十月

㉛《黃榮燦君──終戰後的台灣軼事》濱田隼雄　《文化廣場》　一九四七年三月

㉚《黃榮燦先生的木刻藝術》立石鐵臣　同前註

㉙《編後記》《月刊》第一卷第二期同前註

㉘《台省解決師荒問題、將向省外甄選教員》《文匯報》　一九四六年四月四日

㉗莫玉林致曹健飛書簡　一九九七年十二月

　同㉕

㉖《台灣全貌──台灣行之二》索非　同上　一九四六年三月三日

㉕《台灣行》索公　同上　一九四六年二月九日

㉔《台灣行》（上下）杜振亞　同上　一九四六年一月五日、二月六日

㉓《光復後的台灣》高耘　《文匯報》　一九四五年十二月五日

《從「中國木刻研究會」到「中華全國木刻協會」》王琦同前註

《台灣一年》王思翔　《台灣舊事》　時報文化出版　一九九五年十月

㉞〈難忘四十年前舊遊地─木刻家朱鳴岡憶台灣之行〉吳埗

《雄獅美術》第二一〇期　一九八八年八月

㉟〈戰敗日記〉池田敏雄　《台灣近現代史研究》第四號　一九八二年十月

㊱《思想起─黃榮燦》吳埗　同前註

㊲版畫〈民歌舞〉　《和平日報》《每週畫刊》第三期　一九四六年九月二十二日

版畫〈魯迅先生遺像〉　同上〈新世紀〉第六八期　一九四六年十月十九日

版畫〈中國木刻的保姆─魯迅〉　同上〈每週畫刊〉第七期　一九四六年十月二十日

版畫〈失業工人待救〉　同上

〈從莽中壯大〉　同上第十期　一九四六年十一月十日

版畫〈工人與休息〉　同上

〈介紹馬思聰的樂曲〉　同上〈新世紀〉第七七期　一九四六年十一月十日

〈創作木刻論〉　同上〈每週畫刊〉第十一期　一九四六年十一月十七日

版畫〈學習〉　同上

〈凱綏·柯勒惠支〉　同上　同上第十二期　一九四六年十一月二十四日

㊷ 〈迎一九四六年──願望直前〉黃榮燦 《人民導報》 一九四六年一月四日

㊶ 黃邦和書簡 二〇〇〇年七月二六日

㊵ 〈記聯會的產生與任務〉 《新生報》 一九四六年十月四日

㊴ 《大剛報史》 王淮冰・黃邦和編 中國文史出版社 一九九九年五月

㊳ 〈台灣一年〉 王思翔同前註

版畫《築隧道》 同上 同上第十五期 一九四六年十二月十五日

同上（續） 同上 同上第十三期 一九四六年十二月一日

第二章 回歸與交流 I

從結束戰爭到一九四七年的二二八事件發生的一年半裡，在擺脫了殖民地統治的台灣，一直被禁錮的傳統文化開始復甦，祖國的文化也開始迅速地流入，迎來了它的文化重建時期。正是在這回歸與交流的年代，黃榮燦踩這季節來到了台灣。他在向台灣民眾散播在抗日戰爭中孕育出來的新中國文化的氣息的同時，也在向大陸的民眾介紹台灣的現狀，為促進兩地的相互瞭解與交流進行了不懈的努力。為此，除了自己的鑽研以外，他也在為深化與廣大台灣文化人以及僑居台灣的日本文化人的關係而積極活動。

「戰敗的實感」

結束戰爭那一年的年末，黃榮燦初次拜訪西川滿。那時，西川滿同北里俊夫組建了「制作座」，正在進行第二次公演《橫丁之園》（濱田隼雄原著，北里俊夫出演）的舞台排練。

黃榮燦就是在這時一個人突然出現的。可能是覺得那天的筆談意猶未盡，新年過後黃榮燦帶著馬銳籌再次拜訪了西川的家。馬銳籌是《人民導報》的創刊人之一，也是《大明報》的骨幹。①

黃榮燦第一次訪問時就結識了濱田隼雄。二人得知同住在大正町的同一町區後，回家時一起走到黃榮燦的家門前。兩個人的交往一直持續到濱田回國的一九四六年四月。由於總是在早上拜訪濱田的家，早上打招呼的用語「早、早」便成了黃榮燦的綽號。孩子們都親熱的稱呼他「早早先生」。有時，他會和同「中央通訊社」的余（中央社的葉明勳─筆者註）還有「水彩畫家」麥非一同來。濱田還把他介紹到「幾位主要畫家」那裡，一起參與商量木刻展覽會會場選擇以及畫框的安排等事情。

同立石鐵臣的相識，是通過濱田介紹的。黃榮燦提出，「想組織一個讓大陸、台灣、日本三地的畫家、作家等可以輕鬆愉快地聚會的沙龍」。濱田聽後便立刻把他領到了立石工作的東寧書局，給立石作了介紹。同時提議將書局的茶室作為沙龍的場地。②這裡後來成了新創造出版社，這一經過將在其他章節詳細說明。

當時，仰借「勿以怨報怨」的方針，西川等僑居在台灣的日本人在回國前並未被當成俘

虜收容，而是作為「日僑」住在以前的家中，相安無事的生活。包括在戰爭中站在「皇民化運動」前沿的西川、濱田等也沒有受到任何非難，甚至可以「自由」地在中山堂公演戲劇。

在這樣平穩的日子裡，留台日本文化人中的大多數似乎都沒有「追根溯源地思考」[3]過對參與戰爭所應負的責任。不僅如此，在第三次公演中，他們在中國人面前竟然上演了《排滿興漢的旗下》（一九四六年二月十一日、十二日，於中山堂），搖身一變，宛然從來就是中國人的朋友。這種轉變之快，不僅僅限於西川等人。從東寧書局的出版物中也可見一斑。該出版社在戰爭剛結束，就出版了蔣中正著《新生活運動綱領》、朱經農著《三民主義的研究》和傅偉平著的《孫中山先生傳》等書，努力迎合新的指導者。台灣的知識分子從這種醜態中讀出了日本人的思想。王白淵就這一點批判說：

始終仍抱著對惡的事物不抗爭態度，是不值得稱其為善的。因而，把戰爭的責任歸於軍閥或者東條一人當然更是不充分的。它應該是為不流血的欽定憲法而感激涕零的日本全體國民的責任。如果說日本國民是因天皇制而蒙蔽，日本的精神為軍閥暴力所挾制，這種說法是卑怯的。（中略）因此，如果每一個日本國民不弄清敗戰的深刻歷史意

義的話，就不可能邁出新的一步。日本帝國主義被打倒，意味著的就是亞洲專制主義最

強大的支柱日本軍閥在歷史上已告終結。日本的民眾必須在這一廢墟上重建民主主義的

日本。④

在這樣的思想狀態之下，西川和濱田是如何接受黃榮燦的呢？從一九四六年到一九四八

年，兩人恰好都寫了關於黃榮燦的文章。西川寫的是〈版畫創作始末〉、濱田則寫有〈黃榮

燦君〉和《木刻畫》。

西川除了對黃榮燦的妻子在戰爭中犧牲「使我感到十分痛心」之外，在文章中再未涉及

戰爭。濱田〈黃榮燦君〉改寫為《木刻畫》，是因為感到「戰敗的實感」向他襲來，於是

在文章中，寫下了諸如承認「自己的脆弱與過錯」等內容。

黃榮燦多次拜訪濱田家，孩子們開始熟悉的叫他「早早先生」以後，有一天，濱田卻拿

著筆率先向他詢問家族的事。黃榮燦草草地寫下「流亡」兩個大字以後，慢慢地寫到妻子和

兩個孩子由於日本軍隊在長沙無差別的轟炸「可能已經死了」。這使濱田感到的是，「直到

今天才對我說了這件事，並和我這個日本人毫不介意地交往的他那寬廣的胸懷」，再加上黃

榮燦「十分尊重日本文化人」，為推進文化工作專心致志的態度使濱田感到羞愧。在「灰色、粗糙的西服」、「磨破了腳後跟的高腰鞋」、「破了洞的襪子」的外表下，他意識到崇高精神的存在。並開始反省「曾嘲笑進台灣的大陸軍隊背著棉被、雨傘的樣子的自己的愚昧」。

濱田到那時為止一直認為日本的戰敗只是在軍事戰場上敗給了美國。他寫道，「我從黃君身上看到了中國人。於是敗給了中國這樣一種切實的感受第一次打擊了我。」這是他第一次領悟到在「精神的戰場上」也敗給了中國。

就是那一天。前一天從上海寄來的數十幅版畫剛一到，濱田就又被邀請到曾為官舍的黃榮燦的家中。濱田在只有四疊半榻榻米的昏暗的房間裡，一張一張欣賞這些版畫，並寫了以下的感想：

哪一幅都通俗地表現著與人民日常生活的緊密聯系，從戰爭這個主題來看，發自內心的仇恨和徹底意志讓觀者不禁震撼。在與人民同甘共苦的十七、八年中，因為有八年是在抵抗帝國主義的侵略，所以使內容更加充實，並把帶著泥土氣息的樸素的木刻畫，上升到了世界民族藝術的高度。

在戰爭對手的世界竟然有著「藝術革命的強韌發展」，使他再次領受了「戰敗的實感」。

「日本因為戰爭犧牲了文化，而中國則推進了文化的發展」。這對於推進皇民化運動，「犧牲」日本和台灣文化的作家來說，恐怕確實是一個震驚！清楚了在「精神的戰場」上敗北的濱田，這時感到的是在「文化的戰場上」，日本也戰敗了。當他拿到黃榮燦的作品時，即被那種「強烈的現實主義」所壓倒。「他那瘦弱的身軀中，怎麼會藏著這樣堅強的意志？」當濱田把目光從黃榮燦的作品轉移到他身上時，他不能不為黃榮燦的人格及其木刻畫所折服。

「戰敗的實感」又一次襲來。

談話並沒有到此結束。黃榮燦不斷地追問濱田在戰爭中的態度，並且沒有讓濱田僅僅停留在第三次的「戰敗的實感」上，而是促使他「追根溯源地思考」「自己的脆弱與過錯」。

看了木刻畫後，過了幾天，黃榮燦伴同中央社的余（葉明勳）再次一早拜訪了濱田。從情況來判斷，那是一九四六年二月中旬的事。通過余的英語和德語的翻譯，話題從「最近舉辦的木刻畫展覽會」開始一直談到「應如何吸收投入台灣的日本文化」。他們所提的問題是很尖銳的，並以諸如「總督府文化政策的獨斷專行等把矛盾擺了出來」。最後把矛頭指向了濱田。

聽說你在最開始的小說裡，對台灣本地人的生活有批判、有否定，始終站在正確的現實主義的立場上。可是後來逐漸地反動起來，為戰爭出力，你自己承認這一點嗎？你的理由又是什麼呢？

這一段內容，陳藻香推斷是「通讀兩部作品，只有此段似是虛構」，她認為是「作者濱田的自問自答」。其主要根據是，濱田的作品沒有被翻譯成漢語，認為黃榮燦不可能讀到其作品，而且當時也並不是以批判的目光對待濱田的。[5]但是，黃榮燦已經讀過范泉的〈論台灣文學〉以及賴明弘的論文〈重見祖國之日—台灣文學今後的前進目標〉，對西川及濱田是有一定的瞭解的。[6]再者，他的身邊有包括曾在重慶作《戰時日本》分析的宋斐如以及王白淵、蘇新、馬銳籌等人。政府的接收人員中也有很多曾留學日本的人。他們都是因為瞭解日本而加入抗日戰鬥隊伍的，因而對濱田有一定的瞭解和批判應該是合乎情理的。至少濱田在文章裡寫明黃榮燦「聽說」過這樣的批判。從這一點來講，恐怕也應該承認這段經歷是真實的。

〈黃榮燦君〉是濱田回國後不到一年發表的，而《木刻畫》是他回國兩年後的一九四八年寫成的。反覆侵襲著他的「敗戰的實感」及這一段落，在他的前一部〈黃榮燦君〉中完全

未提。可見《木刻畫》的改寫，要告訴人們的應該正是為了這一點。是為了表現「心底的傷痛」⑦，把前一部作品改寫為《木刻畫》，濱田需要一年的時間。

那麼，對黃榮燦的問題，濱田是如何回答的呢？濱田「先是吃了一驚，然後生起氣來」，接著馬上意識到自己不過是「色厲而內荏」罷了，於是回答道：

被捲入戰爭之中，而扭曲了自我的正是我自己。八月十五日之後，也並非沒有在考慮這個問題，但還是不敢追根溯源地去想。那時我沒有把自己看成是被打敗的人民中的一員。在敗戰後的日常生活中，我作為內地人、知識分子仍抱著一向擁有的優越感。不用自卑，只要如實地承認自己的脆弱與過失，我不就能夠像中國的木刻畫一樣坦誠明瞭嗎。

我很慚愧。

「我覺得羞恥。我是一個被戰爭所俘虜，失去了作家精神的人。」

與為自己打開了自責與反省之門的黃榮燦相識，濱田以為是一份「幸福」。回國以後他

寫道：在那段迷惘的日子裡，我回憶起他，就感到溫暖。黃榮燦的存在對其此後的文學及人生都產生了怎樣的影響，是值得我們深入研究的課題，我們期待著有關這方面研究的新成果。⑧

〈南虹〉

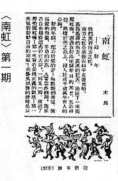

《南虹》第一期

一九四五年十二月中旬，宋斐如、白克、馬銳籌、夏邦俊、鄭明、鄭明祿、謝爽秋等人共同創立了人民導報社，次年的一月一日，民間報紙《人民導報》創刊，選舉宋斐如為社長，蘇新為總編。黃榮燦好像是拮量著時間出現在台北的，從創刊號開始，一直參與文藝專欄〈南虹〉的編輯。

〈南虹〉的意思是架在台灣海峽上的彩虹，是以六百萬台灣同胞都能踏上這「南天之虹」，同大陸往來這樣一個美好願望而命名的。⑨雖然欄目篇幅只有半頁紙大小，但卻是以台灣文化的「掃海艇」、新文化的「播種機」為己任的該

報最重視的欄目之一。從創刊號開始，到二月十四日的第三十七期為止幾乎沒有中斷過。從十三期開始，版面上有「黃榮燦主編」的明確記載。也可能是從已散失的覆刻版的第十二期開始的。但是從內容上分析，到第十期為止，由黃榮燦與木馬的共同編輯，從十一期（一月十三日）開始由黃榮燦編輯。

木馬本名林金波，是生於廈門的台灣人。一九三二年，就讀於廈門大學理學院，次年，加入鷺華社。一九三四年，就讀於上海聖約翰大學。同年春天，通過內山書店曾把《鷺華》月刊第一期和第二期轉送給過魯迅。魯迅把此社介紹給莫斯科發行的《國際文學》及他與茅盾編輯的《草鞋腳》，介紹時有如下的敘述：「《鷺華》（月刊）廈門出版。一九三三年十二月十五日出創刊號。一九二八年已有《鷺華》，附刊於日報上，不久停止，這是第三次的復活，內容和舊的不同，左傾了。作品以小說、詩為多，也有評論及翻譯」。一九三五年，木馬因父親去世歸台。戰爭結束後，立刻同廖文毅等人結成台灣留學國內學友會，並任常任理事。此會是殖民地時期留學大陸的知識分子組織，後來又在台南設立了分會。其機關報《前鋒》於一九四五年十月二十五日創刊。他發表了〈學習魯迅先生——逝世十週年紀念〉（實際上是九週年——筆者註）。這是在台灣最早評論魯迅的文章。一九四六年一月中旬，在〈南

虹〉十一期（一月十三日）上發表〈離別之話〉後返回大陸。其理由及以後的情況不詳。⑩

木馬離開之後，〈南虹〉的內容完全變換了。到第十期為止，台灣留學國內學友會的木馬（林金波）、林萍心、毅生等人藉詩歌、文章表達回歸祖國的歡喜與興奮。但關於大陸的文化只有黃榮燦的一篇文章和李樺的一幅木刻版畫。從黃榮燦編輯的十一期開始，基本都是大陸作家的文章，而表現台灣的東西變得已經極少了。除了台北市教育局局長姜琦的詩歌〈台北市民歌〉一篇和楊雲萍的二、三首詩之外，多半是茅盾、郭沫若、臧克家、荃麟、端木蕻良、陶行知、上官夢源、王平陵、田間、楊漢因、艾蕪、張恨水、馮玉祥等人的短篇論文、小說、詩歌、散文以及譯著。除戰前曾留學大陸的人以外，台灣的大多數人不會用中文表達。在編輯的背後似乎隱藏著他的焦躁。

從黃榮燦編輯的內容來看，可大體分為如下四個方面。第一是上述大陸作家的作品。其中多為反映抗戰時期及現行民主運動的作品。具有代表性的有郭沫若的〈向人民學習〉、陶行知翻譯作品〈學習怎樣運用自由〉（馬可里著）等作品，⑪都以知識分子「走出象牙塔」、服務社會與人民為著眼點。大部分是從重慶、上海的《文哨》、《文聯》、《中蘇文化》、《文藝陣地》、《民主》、《文萃》等雜誌轉載的。其中上官夢源的〈小鎮雜景〉竟是從重

慶《新華日報》（一九四四年三月十四日、十五日）上轉載的。第二是豐富的「文化信息」。

黃榮燦提綱挈領地整理了《周報》、《民主》、《文萃》、《文聯》、《文哨》等主要進步雜誌的內容和消息，介紹了國內外文藝動向。這一形式是沿襲了茅盾、葉以群編輯的《文聯》，後又為《台灣文化》的〈文化動態〉所繼承。第三是點綴在欄目題字下的名言集。配有席勒、託爾斯泰、羅曼羅蘭、左拉、高爾基、易卜生、莫泊桑、魯迅等人豐富多彩的語言，介紹了他們對於藝術的見解。此外，裝飾題字的插圖有四種，都為黃榮燦的作品。第四是編輯者黃榮燦的話，即列在下面的九篇文章。主要說明民主主義的必要性，並以此為主軸，將〈南虹〉整體有機地連接起來。他在這裡提出，「今天台灣的學生所應採取的方向，也就是今天中國廣大人民所努力的方向。」「用盡力來爭取『民主』的徹底實現的方向」，表明了台灣同大陸一體化的基本方針。⑫同時，他又提出「先決問題的政治不改革，始終由少數統治　操縱一切，則一切的民權無從建立，社會的解放等於畫餅」⑬號召台灣的民眾參與社會。此外，他為了確立民主主義，也始終在啟發台灣的知識分子、特別是青年學生，要認識到「自我變革」的必要性。

綜合〈南虹〉專欄的以上主張，可歸結為四點：台灣民眾㈠與大陸人民共有抗日文化；

㈡在爭取民主主義的鬥爭中，以同大陸的一體化爲目標；㈢「自我變革」是必不可少的；㈣要學習世界先進文化。總的來說，是抗日民族統一戰線的延伸。這一點，從對作家的選擇上也表現的十分顯著。如將王平陵、張恨水、馮玉祥等是同茅盾、郭沫若等同列介紹的。

特別值得注意的是，在一九四六年的二月，他要求台灣民衆「自我變革」。「利用」迎接春節的「假期」，號召青年學生以個人或者小組的形式下鄉，在「教育別人」的同時，「教育自己」。

把農村當做學校，把每個農民都當做教師，才可以得到最快樂最現實有用的知識，才算最好的學習，最有意義的人生工作，民主就由此的切實進行起來了。

放棄小市民個人主義的觀念，走進廣大人民當中，去為人民服務，建立自己生活的基礎，改進一切落後的統治觀念，去把「民主」實現的責任擔負起來，接合國內的學生努力奮進，還是今天台灣學生最正確的方向。⑭

首先「爲農民服務，去改善他們的思想、政治、文化、生活，去提高農民對建設祖國新

中國與生產的熱忱，去推行國語及農村的民主運動」。另一方面，「要瞭解農村的情況、農民的苦痛和希望，並學習他們的勤勞儉樸的生活，學習他們的農村生產的知識」。這兩方面的自我教育才是今天的台灣學生必須「學習」的東西。⑮在這裡表達了他想把在抗日戰爭中經歷，學到的東西，直接地聯繫到台灣的實現中的激奮之情。

《人民導報》〈南虹〉文藝專欄中，黃榮燦的作品、著作如下。

作品

版畫〈迎新年舞〉	黃榮燦	第一期	一月一日
插繪四種　無署名			

著作

〈迎一九四六—願望直前〉	黃榮燦	第二期	一月四日
〈文化情報〉	無署名	第四期	六日
〈文化情報〉	無署名	第五期	七日

篇名	署名	期數	日期
〈《母愛至上》抵重慶〉	無署名	同上	
〈關於《造型藝術》〉	黃榮燦	第二八期	三十日
〈給藝術家以真正的自由　響應廢止危害人民基本自由〉	黃榮燦	第二九期	三十一日
〈文化界〉	無署名	第二九期（實為三十期——筆者註）	二月一日
〈文藝消息〉	無署名第	三一期	三日
〈文藝消息〉	無署名	第三三期	四日
〈新音樂選集〉	〈廣告〉	同上	
〈怎樣利用假期〉	榮燦	第三四期	八日
〈婦人要求民主〉	榮丁	第三五期	十一日
〈抗戰小說選集〉	〈廣告〉	同上	

其他

篇名	署名	日期
〈抗戰小說選集〉	〈廣告〉	三月六日
〈黃榮燦先生的木刻版畫〉	立石鐵臣	三月十七日
〈新創造出版社最新刊〉	〈廣告〉	五月十二日

〈凱綏‧珂勒惠支畫集〉　〈廣告〉　五月十七日

〈一九四六年一月一日至二月十四日共三七期，其中，復刻版第八、十二、十六、三六期遺漏，未見〉

二月十六日，中央社台北分社正式運營。從二十二日起，原《人民導報》所用的日文活字改爲中文活字，同時將版面由四面改爲兩面，日語版也從一頁縮爲半頁。這期間，〈南虹〉在其即將改版的十四日沒有作任何聲明而告終。

半個月後的三月份，國民黨違背在重慶召開的政治協商會議的決議，開始進攻東北。國民黨台灣省部宣傳處，長官公署宣傳委員以及警備司令部也開始進一步加大了言論管制的力度。到了五月份，將《人民導報》逼到了封鎖在即的關頭。已得到情報的邱念台讓宋斐如快速拿出緊急對策。宋找來蘇新提醒他注意：「今後用稿愼重一些」、特別是少轉戴上海民主報刊的文章。他們認爲我們是跟共產黨站在一個立場」。爲了避免封鎖，他將社長職位讓位給王添灯，自己引退爲顧問，保留蘇新。可是沒過多久，發生了筆禍事件，蘇新也於六月辭去了總編之職。⑯〈南虹〉的突然終了，恐怕與以上情況並非無關。當然，黃榮燦天眞爛漫的編輯風格可能也是遭到鎭壓的隱患。

黃榮燦三月辭去《人民導報》的工作，開始為新創造出版社的籌建而奔走。蘇新於六月辭去同一報社的職務，歷經《台灣評論》、《自由報》之後，開始專志於《台灣文化》的創設。在這一過程中，蘇新曾用黃榮燦提供的黃榮燦自己和徐甫堡及平尼的版畫裝飾過《台灣評論》的封面。⑰《台灣文化》發刊後，使黃榮燦得以在這一刊物上展開美術論。

蘇新在自傳中這樣記述道，當時「我的思想就開始轉變」。回顧一下，主要有兩大要因。一是參與《人民導報》策劃的多為進步人士，從他們那裡，他聽到了大陸的情況，特別是「國共合作」的性質及內容，加深了對國民黨的認識。另一點是他閱讀了《民主》、《周報》、《文萃》、《新華日報》等進步雜誌，獲得了許多新知識。⑱關於當時文壇情況的記錄，有下面這樣一段記載。

　　光復後，來自外省的文化人中，對本地人沒有抱著優越感，不歧視本地人，愛惜本地人，真實地要為本地文化工作的人、我們也都尊敬他們。例如：編譯館長許壽裳先生、新創造社的黃榮燦先生、前國聲報總編輯雷石榆先生等，近來已成為本地文人間的話題了。⑲

息。

對蘇新來說，黃榮燦所傳播的「抗日文化」和他自己的經歷一定是非常寶貴的知識與消

到民間去

從來台到二二八事件爆發的一年多的時間裡，黃榮燦描述台灣的作品可以確認的有如下二十五件。其中漫畫一幅、竹筆畫一幅、版畫八幅、素描十五幅。用筆名「燦仲」發表的有十五件。加上同一時期在台灣發表的作品有九件，未署名的有一件。用本名黃榮燦發表的作品發表的抗日戰爭中的二十件作品（二十三次），共計四十五件，發表次數多達五十三次。是來台的木刻版畫家中發表作品最多的一位。

台灣在新的執政者之下，雖然同大陸編入了同一版圖，但台灣的民眾仍要「由少數統治者操縱一切」。在台灣，「在新的空氣中有了自由，但是青年的學生開始由解放進入更艱苦的時期到了」。這是黃榮燦在一九四六年二月就台灣的現狀向民眾尤其是青年學生敲響的警鐘。⑳

無論執政者還是人民大眾都在張開嘴大談民主政治，可是無論從我們的現實的任何角度來看，都看不出具備使民主政治成為可能的社會條件。民主政治對我們來說還處在理想的階段，實際上尚未擺脫半殖民地的苦難或瀰漫著殖民地殘渣的陰鬱空氣。這就是我們不得不面對的現實。例如政治機構中橫縱上的有機聯係的欠缺、人事制度的紊亂、政務的緩慢與繁瑣、中央同地方的不統一、沒有把握的歲入歲出、無恥之極的貪污的橫行、公私的混淆、無決議權的民意機關、官僚式的形式政治等等，這對於接受過近代國家洗禮的人來說，都是表示異議的東西。

我們現在處在台灣的一角，觀一斑而知全貌，那麼台灣的現實就是全國的縮影和剖面。㉑

這是繼黃榮燦的二月發言以後，在又過了八個月後的十月，王白淵用日語寫下的文章。

新執政者所帶來的不光是民主政治的統一，更是帶有殖民地或半殖民地性質的封建政治的統一。這一政治形態取代了日本的殖民地統治後，正在向台灣的各個角落滲透，而對這一過程的描述正是這一時期黃榮燦所刻畫的作品的主題。隨後，黃榮燦在報上交互發表了抗戰時期

和來台後的作品，從而告訴人們大陸和台灣的民眾都是在這樣的政治下有著性質相同的苦難和鬥爭。

著作

〈抗戰中的木刻運動〉黃榮燦 《新生報》〈星期畫刊〉第三期　一九四六年六月二日

〈歡迎善良的音樂家〉黃榮燦 《人民導報》　一九四六年九月九日

〈新興木刻藝術在中國〉黃榮燦 《中華日報》　一九四六年九月二十二日

〈木刻家Ａ・克拉甫兼珂 1888-1940（上下）〉黃榮燦 《新生報》〈星期畫刊〉第二一・二二期

〈中國木刻的保姆──魯迅〉黃榮燦 《和平日報》〈每周畫刊〉第七期　一九四六年十月六日・一九四六年十一月三日

〈馬思聰要離開沙漠〉黃榮燦 《人民導報》　一九四六年十月二十日

〈從荊莽中壯大〉黃榮燦 《和平日報》第十期〈每周畫刊〉　一九四六年十一月四日

〈介紹馬思聰的樂曲〉黃榮燦 同上 《新世紀》第七七期　一九四六年十一月十日

〈創作木刻論〉黃榮燦 同上〈每周畫刊〉第十一期　一九四六年十一月十七日

〈凱綏・珂勒惠支〉黃榮燦 同上　第十二期　一九四六年十一月二十四日

〈凱綏‧珂勒惠支續〉　黃榮燦　同上　第十三期　一九四六年十二月一日

〈關于台灣美術運動之建主〉　黃榮燦　《新創造》　一九四七年三月一日

＊　〈南虹〉及《台灣文化》揭載部分請參見其他有關項。

作品

版畫〈迎新年舞〉　黃榮燦　《人民導報》〈南虹〉　一九四六年一月一日

＊　《台灣文化》第一卷第二期轉載　一九四六年十一月一日

＊　同上　第一卷第三期轉載　一九四六年十二月一日

＊　同上　第三卷第一期轉載　一九四八年一月一日

＊　改名為〈民歌舞〉轉載於《和平日報》〈每周畫刊〉　一九四六年九月二十二日

漫畫〈迎接自由的台灣〉黃榮燦《台灣新生報》　一九四六年一月一日

竹筆畫〈戰後〉黃榮燦《新生報》〈新地〉　一九四六年五月三十一日

素描〈城防〉燦仲《新生報》〈星期畫刊〉　一九四六年七月二十一日

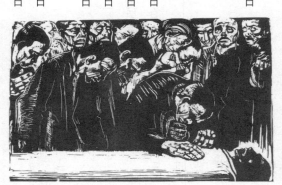

德國畫家珂勒惠支木刻畫

素描〈紮麥管〉燦仲　《新生報》〈星期畫刊〉　一九四六年八月四日

素描〈省立救濟院之藤工〉燦仲　《新生報》〈星期畫刊〉　一九四六年八月十八日

素描〈待賑〉燦仲　同上

素描〈木匠〉燦仲　同上

素描〈藤工〉燦仲　《新生報》〈星期畫刊〉

素描〈音樂訪問團〉黃榮燦　《大明報》

素描〈不容忽視的現象〉黃榮燦　《大明報》

《大明報》

落花生之收穫（黃榮燦刻）

版畫〈教育院之女教師〉燦仲　《新生報》〈星期畫刊〉　一九四六年九月十一日

版畫〈落花生之收穫〉燦仲同上　一九四六年九月二十二日

版畫〈魯迅遺像〉黃榮燦《和平日報》〈每周畫刊〉　一九四六年十月十九日

版畫〈失業工人待救〉黃榮燦《和平日報》〈每周畫刊〉

版畫〈造紙廠之洗料工人〉燦仲《新生報》〈每周畫刊〉　一九四六年十月二十日

「失業工人待救」（黃榮燦刻）

〈星期畫刊〉

版畫〈魯迅像〉黃榮燦　　　　　　　　　　　一九四六年十一月三日

素描〈工事〉燦仲　　　　　　　　《新生報》〈新地〉　一九四六年十一月四日

素描〈運軍糧〉燦仲　同上　　　　　《新生報》〈星期畫刊〉　一九四六年十一月十日

素描〈運動家〉燦仲　　　　　　　　《新生報》〈星期畫刊〉　一九四六年十一月十七日

素描〈疹斷〉燦仲　同上　　　　　　《新生報》〈星期畫刊〉　一九四六年十一月二十四日

素描〈運炭〉燦仲

素描〈捆柴〉燦仲　同上

版畫〈米又漲價了〉黃榮燦　　　　　《新生報》〈星期畫刊〉　一九四七年一月十九日

素描〈阿Q〉無署名　魯迅　　　　　《阿Q正傳》楊逵譯東華書局　一九四七年一月

　　　　　　　　　　楊逵　　　　　《送報伕》胡風譯　東華書局　一九四七年十月

　　　　　　　　　　茅盾　　　　　《大鼻子的故事》楊逵譯　東華書局　一九四七年十一月

除了以上作品外，「燦仲」的作品另外還有兩幅，即以〈康德（安徽）的一角〉和〈削

篾匠〉為題的兩幅作品（《新生報》〈星期畫刊〉，一九四六年六月十六日、十一月三日）。

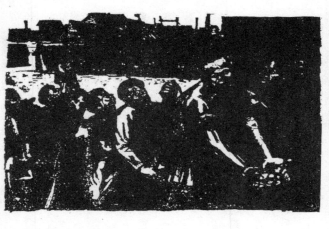

米又漲價了！（黃榮燦刻）

康德曾是麥非居住的地方，而後者據《抗戰八年木刻選》所記，應是麥非的作品。是不是「麥非」作品，還是印刷之誤，或者「燦仲」本來就是黃榮燦與麥非兩人共用的筆名，這些目前都有待新的證據。但不管怎樣，「燦」是取自「榮燦」，這一點是毋庸置疑的，而且，用以證明黃榮燦與編輯麥非的友情深厚，應該也是確信無疑的。

麥非本名麥春光，一九一六年出生於廣東。一九三八年，畢業於廣州市立美術學校。擅長素描、水彩畫、木刻、漫畫。抗日戰爭中，從事《前線日報》的編輯工作。後隨上海美專畢業的畫家盧秋濤來台。在台灣出版社任過職，生計窘困時，獲助於王白淵，得以在《新生報》擔任〈星期畫刊〉的編輯。後來他當了《中華日報》、《公論報》的記者，一九四八年三

月離台。在木刻畫家中是最早離開台灣的一位。

在謝里法《中國左翼美術在台灣》[22]中，關於麥非與黃榮燦的關係引用了麥非的證言。據說，兩人是在麥非任《新生報》編輯前後結識的：「但對黃氏的立場並不是十分信任、認爲《掃蕩報》工作、與軍方有密切關係、盡量敬之遠之且事事對他保有戒心」。因此，每週召開的木刻畫家同僚聚餐會也沒有邀請過黃榮燦。

但是，證言似乎與事實稍有偏差。如上所述，二人是在麥非剛到台灣時相識的。二人拜訪濱田應該是在一九四六年三月，即接手〈星期畫刊〉編輯的四個月前。黃榮燦是麥非戰時

鑄字爐旁之打磨女工（麥非速寫）

曾工作過的《前線日報》的駐台記者，由於這種關係，麥非來台後隨即拜訪了黃榮燦。當時，此報從安徽省屯溪遷至上海，其〈畫刊〉由後來來台的西崖編輯。麥非來台後最初工作的台灣出版社的出版計劃未能順利進行，生活陷於窘境的麥非，也是由黃榮燦的介紹到王白淵那裡的。在台灣文化協進會，黃麥二人作為大陸美術家的代表被邀請到美術委員會。這怎麼可能是麥非所說的「敬之遠之」呢？麥非還說《掃蕩報》同軍方有關聯，但他不可能不知道，《掃蕩報》在戰後改名為《和平日報》，台灣版的文化專欄是由楊逵、王思翔、周夢江等人編輯的。因此，二二八事件後，此報立刻被警備司令部封查了。即使在當時，這也是眾所周知的事實。麥非為何在一九八四年做出如此證詞，在此恐怕沒有必要多問。但我想指出的是，在兩岸隔閡的深淵中仍然存在著曲解與誤會這一事實。

不管怎樣，重要的是黃榮燦與麥非一起時常走訪松山的香煙廠、救濟院、教育院和農村等地方，拜訪勞動的人們。黃榮燦一直在默默地堅持描繪他們。來台後的作品，除了兩幅〈魯迅像〉和一幅〈阿Q〉肖像以外，全部是忠實地描繪勤勞民眾的作品。似乎從每一幅畫都可以看到黃榮燦一邊作畫、一邊平靜地與民眾交談的樣子。並且隨著對話，他的刻刀和畫筆把由明轉暗、從光到影的時代變化真實地留在了畫面上。

〈迎接自由的台灣〉描繪的是在自由女神像下失敗的日本軍、和歡慶勝利的台灣民眾。〈省立救濟院的藤工〉、〈待賑〉、〈失業工人待救〉則描繪的是戰後一年以來仍為生活所迫的人們。〈不容忽視的現象〉揭示的是美國貨在市場上的泛濫。次年一月，記錄了二二八事件前夜〈米又漲價了〉的事實。

在「台灣的知識分子」處在「睡眠狀態」，「想到的，也不能明說，不允許將事物的原貌描繪出來」㉓這樣時期裡，黃榮燦以極大的同感，描繪出了台灣民眾的勤勞與苦惱，為後世留下了珍貴的記錄。可以說這就是台灣民眾佈置給黃榮燦的「學習」。對黃榮燦而言，「學習」不是別的，就是「向人民學習」。這是他思想與藝術的源泉。

「不容忽視的現象」（黃榮燦速寫）

沙龍美術

楊三郎在台北交響樂團蔡繼焜的介紹下，得以拜訪陳儀長官，並向他直接建議舉辦〈台灣省美術展〉。這差不多是一九四六年夏季前後的事情。長官公署決定採納這一議案，並當即

任命楊三郎為「文化咨議」，並把這次台灣省美術展的準備工作全權委任於他。於是，楊三郎隨招聘台陽美術協會的成員組織籌備委員會，開始徵集作品。由籌委會推舉出來了下記十六位審查委員，其中，除藍蔭鼎外，都是「台陽協」的會員。

國畫部：林玉山、郭雪湖、陳進、林之助、陳敬輝

洋畫部：陳澄波、陳清汾、楊三郎、廖繼春、李梅樹、李石樵、劉啟祥、藍蔭鼎、顏水龍

雕刻部：陳夏雨、蒲添生 [24]

在展覽會籌備的同一時期，台灣文化界人士的組織建設也在進行之中。一九四六年六月，許乃昌、楊雲萍、王白淵、蘇新、陳紹馨等人組織了半官半民的文化團體——台灣文化協進會（台文協），十六日，以「建設民主的台灣新文化」「建設科學的新台灣」「肅清日寇時代的文化遺毒」為旗幟，在中山堂舉行了成立大會。七月組織了文學委員會，八月組織了文化運動委員會和音樂委員會，九月組織了美術委員會，同月中旬，機關雜誌《台灣文

化》創刊。

美術委員會的成立是在《第一屆台灣省美術展》（省展）開幕的第二天，即九月的二十三日。展覽會的籌備工作與文化團體的結成在此匯合起來。受聘委員有以下二十八名。大陸美術家黃榮燦、麥非、王逸雲三人也應邀入盟，這是大陸美術家與台灣美術家的第一次同席。台灣美術家以除陳夏雨外的上述十五位《省展》的審查委員為主體，共計人數二十五位。

其中，除廖德政，藍蔭鼎，黃奕濱三人外，其餘的二十二位都是「台陽協」所屬的美術家。

二十八位委員如下：

陳清汾、李石樵、陳澄波、楊三郎、林玉山、陳春德、廖繼春、林之助、廖德政、郭雪湖、李梅樹、陳敬輝、余德煌、劉啟祥、陳慧坤、陳進、蒲添生、藍蔭鼎、顏水龍、黃榮燦、麥非、陳德旺、呂基正、張萬傳、洪瑞麟、黃奕濱、鄭世璠、逸雲㉕

這是有正式記載的兩岸美術家的首次接觸。從某種意義上也可說是抗日美術與皇民化美術的接觸。戰前的台灣美術，借用吳濁流之言，是「上野的日本畫壇之延續」㉖，在這一接

觸中，我們不僅看不到類似濱田隼雄、立石鐵臣的反省與自覺，相反可以感到的似乎卻是台灣的「畫家心目中都不大看得起木刻藝術」。[27]「西洋畫壇的權威」李石樵對木刻畫的評論是「由於戰爭的影響、在那個苦難深重的黑暗年代里、就像是從最低層爬起來的臭氣燻天的灰暗作品」。[28]可見，兩岸間的溝壑之深非同尋常。

與此相反，台灣美術界與長官公署間的隔閡卻日漸平淡。在展覽會閉幕半月後的十月十七日，「台文協」邀請審查員全員召開了座談會。在這前一天，陳儀長官和教育處長曾舉行過招待宴會。在這裡也議論過今後的展覽會、美術機關、美術教育等問題。但黃榮燦和麥非不在其中。據《台灣文化》第一卷第一期（一九四六年十二月）的揭載，具體內容是向政府提議㈠在中小學恢復「圖畫」課：㈡設立台灣省美術委員會：㈢設立「藝術學院」以及「美術研究所」：㈣在中山堂設立「常設美術陳列館」，促進個人展的舉辦。[29]政府在承諾上述討論的同時，長官公署秘書處和台北市政府購買了郭雪湖的〈驟雨〉、李梅樹的〈星期日〉、陳澄波的〈製材工廠〉、范天送的〈七面鳥〉、陳進的〈孔子節〉等五件作品，並將它們送給了陳儀長官。[30]

在美術界的諸多活動影響下，外省文化人亦於一九四六年十二月設立了由國立藝專出身

的任先進、朱意清，詩人雷石楡、孫藝秋，畫家黃榮燦、麥非，表演藝術家黃平、藍藍星等數十人參加的「藝術沙龍」。並設立了文學、戲曲、美術、攝影、版畫等研究部門。為與台灣文化界人士的交流準備了場所。[31]

可是，無論是「台文協」還是「藝術沙龍」，在它們成立後沒幾個月便遭遇了二二八事件，還未開展什麼具體的活動，便都淪為有名無實的組織。對長官公署提出的四項提案亦成了空談。大陸美術家與台灣美術家之間正式接觸的短暫瞬間即告結束，而終未能走上為同一事業攜手共進的道路。

作為戰後美術界起點的〈第一屆省展〉，從一九四六年九月二十二日開始，進行了十天。這是戰後首次大型展覽會。分國畫、洋畫、雕刻三個部分，採納作品共計四一二幅，其中展出作品三一二幅。

雖然展出了許多優秀作品，可是除審查委員由台灣人擔任這一因素外，作品從募集到審查，仍沿襲著〈台灣總督府美術展覽會〉（府展）的舊程式。因而，從形式上看，〈省展〉不過是換了個牌子的〈府展〉而已。從結果看，要維護「沙龍美術」的體制和他們的地位，其籌碼就是將展覽會的組織體制和審查體制全部奉送給行政長官公署。這似乎是台灣美術界

決未意料到的事。但在有名無實化的過程中，即使是形式化，只要〈省展〉存在，而且能夠每年繼續舉行就成了這一「交易」的結果。

〈台陽美術協會展〉（台陽展）本打算在舉辦〈省展〉的一九四七年後舉行，[32]可由於爆發了二二八事件，直到一年後的一九四八年六月十九日，才以〈十一屆台陽展〉的名義得以恢復開展。開幕的前幾天，台灣省政府主席魏道明由馬壽華陪同，參觀了展覽會，參觀後他說道：「台灣雖曾受日人統治了五十一年，台灣仍能保持祖國的優秀藝術作風，足見台胞是熱愛祖國的」。[33]

二月，許壽裳遇害，大陸一部分文化人士開始陸續離台。在這種氛圍之中，民間組織「台陽協」試圖以展覽會為新的起點，但在復出的「宣言」中卻沒有更多的關於任何追求「民主」的言論。宣言中，除了在日本統治時代自己「為本省界惟一之警鐘木鐸」，作反對台展（由日政府主辦之美術展覽）之先鋒」之類的醒目口號之外，既看不到對戰爭中在〈台陽展〉設置「皇軍慰問室」的懺悔，也看不到對通過大東亞戰爭畫和皇民化運動來煽動民眾的反省。台灣美術界在延續了戰前體制的同時，也絲毫未加批判地便接納了新體制。這通過一九四九年後，「很多畫家僅可能畫些國家建設來歌功頌德，以博得政府的歡心」[34]這一事實

可以看得很清楚。

若再深入一些，這一點將看得更加鮮明。陳澄波成為二二八事件的犧牲者，陳春德也病死於此前後。陳夏雨以「因意見不合」，於一九五一年脫會。張義雄，廖德政等人則組織了〈紀元美術展覽會〉，也由於「因意見不合」，在〈第一屆展〉後脫會。張萬傳，陳德旺，洪瑞麟〈念美展〉。這種意見的不一致究竟是什麼，我們通過四十多年後舉辦的〈回顧與省思─二二八紀念美展〉的作品終於可以看清了。這次展覽會收集的作品大多數來自「台陽協」的脫會者和非會員，而會員的作品只有蒲添生和鄭世璠二人的而已。這就充分揭示了「台陽協」在戰爭中不思反抗，戰前戰後，不僅從未有過對壓制的抗議，而且脫離社會與民眾，龜縮於沙龍美術的殼子裡這一歷史事實。

《台灣文化》

濱田隼雄向黃榮燦介紹的「幾位主要畫家」中，不太清楚有否台灣美術家，如果有，那應是最初的接觸，比在「台文協」美術委員會的接觸還要早半年。由濱田介紹的立石鐵臣是一九三四年「台陽協」設立以來的會員，由他引薦結識其他人應該更合乎情理。可無論是立

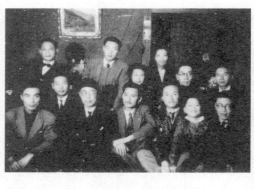

後排左起：藍蔭鼎、黃榮燦
前排左起：蒲添生、白克、雷石
瑜，雷石瑜的後方是蔡瑞月

石還是台灣美術家都沒有留下有關這方面的任何記載。

大陸美術家的記載雖然也很少，但仍然為我們留下了一些線索。據一九四六年夏來台的荒煙所述，大陸的木刻畫家在黃榮燦的引領下，拜訪了幾位台灣畫家，並受到了熱情的款待⑤。朱鳴岡亦說在一九四七年冬，曾被楊三郎請至家中，共叙友情。當時在場的還有台灣美術家李石樵與藍蔭鼎二人和大陸木刻畫家黃榮燦、陸志庠、戴英浪三人。這可能是二二八事件以前的事，黃榮燦和藍蔭鼎當時與高采烈的情態都被記錄了下來。㊱據蔡瑞月的回憶，在一九四七年八月她與雷石榆結婚後，在新婚家中舉辦了「文人會」。田漢、白克、黃榮燦、藍蔭鼎、蒲添生、呂訴上等人都是座上常客。據說「文人會」在他們結婚之前，即雷石榆在黃榮燦的家中寄宿的時候便已開始。「他們經常聚在一起，談論文學的新方向，如何發展本土文學及島內語言，並及於舞蹈如何推展

等問題」。藍蔭鼎和黃榮燦也似乎都是中堅力量，對蔡瑞月的舞蹈創作也給予了全力協助。

㉞據她回憶，「文人會」中的多數都是《台灣文化》的撰稿人，而在「台文協」美術委員中，只有黃榮燦、藍蔭鼎二人在《台灣文化》上發表論文，就這點來說，也表明了兩人的關係。

另外，蒲添生一九四七年以「詩人」為題創作的魯迅像，也說明著他與黃榮燦之間的交誼。

這些相關資料表明，在「台文協」美術委員會舉行時的聚會以前，兩岸的美術家已有交往，而且說明這種交往是日常性的也是長期的。其實，黃榮燦與楊逵、王白淵、蘇新等台灣文化界人士以及更廣泛的友好關係可能已經存在。因為黃榮燦發表在《台灣文化》上的文章，清楚地指出了與台灣美術家的爭論，也說明他正確地捕捉到了對方所面對的問題。他的議論是針對台灣美術家的，而絕不是無的放矢的空論。

遺憾的是，由於沒有聽到台灣美術家的反論，對此無法加以證實。除了藍蔭鼎外，無人能用漢語進行表達，所以除了日語座談會和採訪記錄以外，什麼也沒留下。據王白淵和蘇新說，語言有「障礙」，出版物也很少。另外，言論也不能不小心，更由於戰爭的混亂，生活也不得安定。這是到〈省展〉為止，台灣的文化界人士持續處於「睡眠狀態」的原因。王白淵說：「台灣的文化界人士自光復以來，雖然滿懷著期待，可現在仍是誰也不敢亂講的狀

態」。蘇新說：「捕捉現實，並將其客觀的加以描寫，仿若照相一般，可謂簡單；現在不允許把現實原原本本地表現出來，我們的苦惱就在這裡」。㊳

「台文協」美術委員會的成立顯示出台灣文化界人士「變得漸漸冷靜，對各種新建設的決定與方案盡量進行客觀地深刻地反省和思考」。㊴已從「睡眠狀態」覺醒過來的台灣美術家將向何處去？

王白淵指出「現在可以說的是向著民主主義文化的方向推進。」蘇新接受這一觀點，提出了文化的民主化和大眾化的問題。他說：「將文化沿著民主化的方向推進，就是要使民眾的民主主義意識高漲……明確地說，即文化應為大眾所有。」王白淵對此總結說：「在美術方面，有必要從沙龍美術邁出來」。蘇新的最後結論是：「自慰性作品以後將不得存在」。

李石樵對這些問題作了如下答覆：

作家能夠理解而別人理解不了的美術是脫離民眾的美術，這種美術不能說是民主主義文化。如果今後的政治是民眾政治的話，美術也好，文化也好，就不能不成為民眾的東西。因此，繪畫的取材就必須沿著這一線索考慮。放棄徒有其表的作品，我們更需要

有主體、有主張、有思想的作品。⑩

當代的美術必須是有主題的美術。因此，必須有明確的目標，必須力求挖掘現實的一貫態度和對美的價值的感悟。繪畫存在於社會，與大眾共存是理所當然的。……目前美術在我們國家的存在方式就是要有明確的主題。⑪

應該說「台文協」美術委員會的二十八名美術家，他們對民主主義文化的方向和文化的民主化、大眾化當然不會存有異議。但如何推進民主化、大眾化這既是《台灣文化》的主題，也是意見的分歧所在。

他們之間完全相反的意見是，如何評價殖民地文化的問題。對於美術家來說，就是對〈府展〉、〈台陽展〉或「台陽協」如何進行批判與繼承的問題。他們既是日本統治的被害者，同時對於台灣民眾來說，又是日本統治者的「僕從」，盡著「僕從」的義務。然而在新統治者到來的時候，他們又強調自己與日本統治的對峙，避而不談日本統治及自己是如何對待民眾的這個問題。相反卻重視自己所受日本文化的影響，認為自己已達到「世界級水平」⑫。對作為「日本畫壇附屬物」的殖民地這一面卻視而不見。這種自負心和不思反省，自然

會阻礙他們正確地認識自魯迅以來，大陸美術家所走過的鬥爭、改革的歷史。李石樵評價中

國美術時，批評說：「經過了那麼長時間，卻始終沒有看到一點點改善、進步的痕跡」，

「表現了對人生與自然之間的妥協的不滿，只追求畫面的漂亮和脫離現實的逃避性作品，在

那裡看不出任何人生的深刻意義」。而這些卻正是魯迅他們尋求變革的對象。由於認識不到

這一點，所以反過來批判在變革運動中誕生的木刻畫是「臭氣燻天的作品」。㊸對黃榮燦來

說，他肯定看到了這一極大矛盾。

因此，黃榮燦就台灣美術家所提出的問題在《台灣文化》上發表了以下六篇文章，表述

了自己的想法。

首先黃榮燦以事實為依據，就抗戰八年中木刻運動是如何面向現實，一邊自我改造，又一邊服務於現實變革的的歷史和理論、及魯迅在這一過程中所起到的作用進行了詳細介紹。

〈新興木刻藝術在中國〉，是根據原發表在上海的雜誌《月刊》（一九四五年十二月）和《新生報》的〈星期畫刊〉（一九四六年六月二日）上的演講稿〈抗戰中的木刻運動〉一文加工整理而成的。主要內容在前一章〈關於新興木刻運動〉一節已介紹，於此不贅。但這一次在文章末尾添加了一段針對台灣美術家的話。

今後尤其在日統治五十年後的台灣藝術重建事業下，我們熱望與本省藝術者合作，互相研究這民族藝術發展的必要，我們在此握手，交換經驗，促使台灣與內地聯接起來，向大步直進。這是我木刻界所樂意的事，因為我們經過複雜的變化，仍沒有錯誤的運用創作方針，同時還未有走完木運的事業，我們現在正處在努力發揮的前夜。

《台灣文化》的第一卷第二期是《魯迅逝世十週年特輯》（一九四六年十一月）。黃榮燦幫蘇新收集資料。㊹其中一篇就是陳煙橋的〈魯迅先生與中國新興木刻藝術〉。這篇文章

由兩部分組成。前一部分是〈魯迅與中國新木刻〉，後一部分是〈魯迅怎樣指導青年木刻家〉的節選。這兩篇都是曾經發表在范泉編輯的《文藝春秋》上的文章。但是從前一部分在《文藝春秋》上發表的日期一九四六年十月十五日和《台灣文化》的發行日同年的十一月一日來看，此篇文章不是轉載的，而很可能是陳煙橋應黃榮燦的要求自己編輯修改之後寄來的。㊹黃榮燦在陳煙橋的幫助下，介紹了魯迅在新興木刻運動中所發揮的作用和他的指導理論，並借以補充了自己在前一期發表的〈新興木刻藝術在中國〉的不足。黃榮燦在這一期上也發表了〈悼魯迅先生──他是中國的第一位新思想家〉。並在《和平日報》同時發表了〈中國木刻的保姆──魯迅〉。他強調「在台灣首次紀念、介紹、認識他、是台灣文化發展需要的一面」。㊻他重申了魯迅的戰鬥精神和新興現實主義美術的任務。

魯迅先生把木刻從西歐搬回來中國的老家後，他苦心地哺育著，領導著，使它以新的戰鬥姿態配合著現實，關切著民生的命運，而踏上英勇的前進的階段！所以木刻在今天才能刻劃出敵人的野蠻，殘暴和醜惡的現實來！

引起強烈反響的魯迅紀念特集似乎給了當政者很大的刺激。不到一個月，追隨國民黨黨部的《正氣》等雜誌，開始對魯迅進行激烈的攻擊。但黃榮燦毫無畏懼，繼續介紹了凱綏·柯勒惠支。並撰文〈中國新現實主義的美術〉，指明了中國新興美術在世界美術中的歷史與方向。

這課題是歷史給予我們的，歷史要我們完成它，而同時，我們也要完成這新現實主義的美術歷史。在這滿目創傷的中國，歷史不允許藝術黑暗時代的野獸派、立體派、未來派在中國存在。歷史卻要新的現實主義在中國茂盛，因為應該非服務現實的理想，去改造現實生活的一切，提高到一個健壯的全體不可。⑰

他指出了中國新興美術在戰鬥中學習、成長的歷史性任務，同時也指出了台灣美術家與大陸美術家對世界文化的「攝取」方法和態度之不同，並指出了台灣美術家對所謂「世界水平」的認識的偏差。對黃榮燦來說，與「怎樣畫」相比，「為什麼而畫」和「畫什麼」才是最應該優先考慮的。最後將話題引到這種差異的根本原因─即對「美術與社會」所應採取的

姿態的議論上來。但這時經過二二八事件的洗禮，《台灣文化》的多數撰稿者已失踪，作為上層團體的編譯館也已被查封了。

台灣美術界方面自始至終都未曾有過深入下去。重要的是彼此間沒有共通的語言。《台灣文化》的編輯者不禁發出「台灣的文藝家在哪裡？」之嘆。[48] 未能擁有共同的歷史，而今天的溝通也尚未真正開始，便迎來了二二八事件。台灣美術家直到一九四八年八月黃榮燦的最後一篇論文發表為止，一直保持著沉默。而被擱置的爭論為同月創刊的《新生報》「橋」副刊所繼承。

即使如此，與台灣美術家的接觸仍是為黃榮燦提供了一個絕好的學習機會。黃榮燦將日本人遺留下來的「《世界美術全集》、《世界裸體美術全集》及外國著名作家的全集用低價買來，從一樓直堆積到二樓」[49]，並發奮鑽研，努力從「世界」和「台灣」吸收營養。其成果可見於後來舉行的世界美術史展示和論述西洋美術史的文章[50]，以及批判台灣美術界的文章。

[51] 隨後，在他的創作上也有顯著的體現。與畢加索繪畫之緣，也始於此種努力與苦惱之中。

註釋

① 〈創作版畫的發祥與終焉──日本領時代的台灣〉（一九四六年夏作）西川滿《仙女座》一九

九三年五月

② 〈黃榮燦君──終戰後的台灣軼事〉濱田隼雄 同前註

〈木刻畫〉（一九四八年作）濱田隼雄 同前註

③ 〈木刻畫〉同上，以下、特別是沒有【註】的部分也出自該文。

④ 〈致日本人諸君（續）〉王白淵 《人民導報》 一九四六年三月二日

⑤ 〈濱田隼雄的人性──《黃榮燦君》與《木刻畫》〉陳藻香 中華民國日本語文學會 一九九七

年十二月

⑥ 〈論台灣文學〉范泉 《新文學》第一期 一九四六年一月一日

⑦ 〈重見祖國之日──台灣文學今後的前進目標〉賴明弘《新文學》第二期 一九四六年一月十五日

⑧ 〈作家濱田隼雄的軌跡〉河原功 《成蹊論叢》三八號 二〇〇〇年三月二十五日

⑨ 〈南虹──迎新年〉木馬 《人民導報》〈南虹〉第一期 一九四六年一月一日

⑩《文海硝煙》　范泉　黑龍江人民出版社　一九九八年五月

《中國現代文學社團流派辭典》范泉主編　上海書店　一九九三年六月

《〈前鋒〉雜誌創刊號》張門憲　傳文化事業有限公司　一九九八年

⑪〈向人民學習〉郭沫若　《人民導報》〈南虹〉第二四期　一九九六年一月二十六日　轉載

自《文哨》第一卷第一期　一九四五年五月

《學習怎樣運用自由》馬可里（Macaulay）陶行知譯　《人民導報》〈南虹〉第二九期

一九四六年一月三十一日　轉載自《民主》星期刊

⑫〈怎樣利用假期〉黃榮燦　《人民導報》〈南虹〉第三四期　一九四六年二月八日

⑬〈婦女要求民主〉榮丁　《人民導報》〈南虹〉第三五期　一九四六年二月十一日

⑭同⑫

⑮同⑫

⑯〈王添灯先生事略〉蘇新　《未歸的台共鬥魂》　時報文化出版　一九九三年四月

版畫〈題不詳〉徐甫堡　《台灣評論》創刊號　一九四六年七月一日

⑰版畫〈播種〉平尼　《台灣評論》第一卷第二期　一九四六年八月一日

版畫〈收獲〉黃榮燦　《台灣評論》　第一卷第三期　一九四六年九月一日

版畫〈建設〉黃榮燦　《台灣評論》　第一卷第四期　一九四六年十月一日

㊉ 〈談台灣文化的前途〉 同前註

㉚ 〈本省文化消息〉 《台灣文化》 第一卷第三期 一九四六年十二月

㉛ 〈本省文化消息〉 《台灣文化》 第二卷第一期 一九四七年一月

㉜ 〈也漫談台灣藝文壇〉 甦甡 同前註

㉝ 同㉔

㉞ 〈以繪畫連接台灣和日本─故楊三郎大師訪談記〉台北市立美術館 一九九三年

㉟ 荒煙致謝里法書簡 一九八四年八月十日

㊱ 〈難忘四十年前舊游地─木刻家朱鳴岡憶台灣之行〉吳埗同 同前註

㊲ 「台灣舞蹈的先知─蔡瑞月口述歷史」 行政院文化建設委員會 一九九八年四月

㊳ 〈談台灣文化的前途〉 同前註

㊴ 〈本會的記錄〉 《台灣文化》 第一卷第一期 一九四六年九月十五日

㊵ 同㊳李石樵發言

㊶ 〈西洋畫壇的權威─訪李石樵畫伯〉黃俊明 同前註

㊷ 同㊳，黃得時發言

參照㊳李石樵發言及㊶

㊸ 〈後記〉 《台灣文化》第一卷第二期 一九四六年十一月一日

㊹ 〈魯迅與中國新木刻〉 陳煙橋 《文藝春秋》第三卷第四期 一九四六年十月十五日

㊺ 〈魯迅怎樣指導青年木刻家〉 陳煙橋 同上 第二卷第四期 一九四六年三月十五日

㊻ 〈中國木刻的保姆──魯迅〉 黃榮燦 同前註

㊼ 〈新現實主義美術在中國〉 黃榮燦 《台灣文化》第二卷第三期 一九四七年三月一日

㊽ 〈編後記〉 《台灣文化》第二卷第五期 一九四七年八月一日

㊾ 田野證言〈思想起〉吳垉 同前註

㊿ 《中央日報》〈西畫苑〉黃榮燦編 一九五○年十月～十一月

51 〈漫談美術創作的認識並論台陽畫展作品〉黃榮燦《中華日報》〈海風〉 一九四八年八月

三日

〈正統美展的厄運──並評三屆《省美展》作品〉黃榮燦 《新生報》〈橋〉 一九四八年十

一月二十九日

〈濕裝現實的美術──評《台陽美術展》〉黃榮燦 《公論報》〈藝術〉 一九四九年六月五日

第三章　回歸與交流 II

《文藝春秋》

前一章提到，黃榮燦曾承擔為陳煙橋的《台灣文化》寫稿。以此為契機，《台灣文化》和《文藝春秋》以及這兩家雜誌的總編楊雲萍和范泉之間建立起了協作關係。

對此，楊雲萍曾說過：

范泉先生在上海某報上發表的關於我的評論（它題為〈楊雲萍〉），言多溢美，不消說，我是不敢當。范先生說「中國的讀者應該認識他（楊雲萍），研究他，鼓勵他。」我沒有值的認識、研究和鼓勵的價值，固屬疑問；只是對於未識面的范泉先生的好意和策勵，要謹表深深的感謝。①

所謂范泉的評論，就是刊載於《文匯報》的〈筆會〉欄目（一九四七年三月六日）上的〈楊雲萍——記一個台灣作家〉。這是戰後繼他在《新文學》上發表的〈論台灣文學〉（《新文學》一九四六年一月一日）之後，首次把台灣作家介紹給大陸的一篇值得紀念的文章。據范泉講，〈論台灣文學〉一文，經黃榮燦之手在台灣文學家之間傳播開來後，不斷收到來信。其中有的是關於這篇論文的寶貴意見，也有的是特意贈送著作的。首先收到的是賴明弘發表於《新文學》（一九四六年一月十五日）上的題爲《重見祖國之日——台灣文學今後的前進目標》。隨後，楊雲萍寄來了詩集《山河》，楊逵也寄來了他剛剛出版的《鵝媽媽出嫁》，並簽了名。於是他開始與台灣作家之間往來。范泉對台灣文學非常關心，一九四四年曾翻譯並發表了龍瑛宗的《白色的山脈》，同時還收集了台灣文學以及有關台灣的資料五十多件，並進行了堅持不懈的研究。

范泉在上述文章中不僅對楊雲萍的作品，對於其他的作家也以敏銳的感性進行了分析。

在台灣的作家之中，楊逵的小說是值得我們注意的。……從勝利以後，作者自台灣寄給我的那部短篇集裏觀察，使我更認識了他是位能運用多種多樣藝術形式的，關心台

灣人的生活幸福的，真正的台灣本島作家。

龍瑛宗的小說卻是「帶有了濃重的憂鬱感」的。但是我們也不能苛責作家的這種「憂鬱感」，因為他生長在那樣的環境裏，呼吸在那樣的空氣裏。他至少不像周金波那樣，寫下了屈辱求榮的志願兵一類的小說而仍然毫不感到自慚。他是一個樸素的、純粹帶台灣色彩而描繪了台灣的真切的悲喜的。

范泉還翻譯了楊的三首詩，並對台灣的問題「很生疏的」的讀者提出了這樣的問題。

試問這樣的台灣人、這樣的台灣人的家、這樣的台灣人的貧困，是由於誰的賜予呢？那是日本帝國主義者蠻橫統治下的成績！

所以在作者的詩篇裡，雖然充滿了寥穆和悲哀，但從寥穆和悲哀的反面，我們卻看到了他的熱血與呼聲。這不是無援的消沈，而是充滿了新的希望的反抗的吶喊。②

他從用日語寫成的作品之中讀懂了台灣的心，也從在日本的統治下台灣民眾的「寥穆和

悲哀」，以及蘊藏其中的對於日本統治的「反抗的吶喊」中，理解到台灣文學就是「中國文學之一環」。當然，用這種眼光看待台灣的決不僅僅是范泉一人，這既是孕育於胡風等進步文化人士中的看法，也是許多人的共感。在台灣行政長官公署鼓吹「台灣沒有文化」、③台灣人被日本人「奴化」④的背景下，范泉的言論對於台灣的作家而言，不僅意味著來自「祖國」的強有力的支持，也是對於當權者的強烈抗議。

此後，他還通過以下編輯工作和著述促進了祖國對台灣的瞭解，為大陸和台灣的交流費盡心力。

〈白色的山脈〉龍瑛宗著、范泉譯	《文藝春秋叢刊》之二	一九四四年十二月一日
〈論台灣文學〉范泉	《新文學》	一九四六年一月
〈泥坑〉歐坦生	《文藝春秋》第三卷第四期	一九四六年十月十五日
〈吉田秀雄〉范泉	《人民導報》〈人民副刊〉	一九四六年十月二十七日
《記台灣的憤怒》范泉　文藝出版社		一九四七年三月六日
〈楊雲萍──一個台灣作家〉范泉	《文匯報》〈筆會〉	一九四七年三月七日

〈訓導主任（小説）〉歐坦生　《文藝春秋》第四卷第三期　一九四七年三月十五日

《創世紀》范泉　寰星圖書雜誌社

收入〈記台灣的憤怒〉〈楊雲萍——一個台灣作家〉　一九四七年七月

〈婚事〉歐坦生　《文藝春秋》第五卷第一期　一九四七年七月十五日

〈三個戲〉歐陽予倩　同上

〈台灣高山族的傳説文學〉范泉　《文藝春秋》第五卷第二期　一九四七年八月十五日

〈高山族的舞蹈和音樂〉范泉　同上

〈記楊逵〉范泉　《文藝叢刊》第一輯　一九四七年十月

〈沉醉（台灣土著小説）〉歐坦生　《文藝春秋》第五卷第五期　一九四七年十一月十五日

〈關于三篇邊境小説〉范泉　同上

〈台灣戲劇小記（雜談）〉范泉　《文藝春秋》第五卷第六期　一九四七年十二月十五日

改為〈關於台灣戲劇〉轉載於《星島日報》〈文藝〉　一九四八年一月十九日

《神燈》范泉　中原出版社

收入〈台灣高山族的傳説文學〉〈高山族的舞蹈和音樂〉　一九四七年十二月

〈大地山河〉范泉　《力行報》〈力行〉　一九四八年二月四日

台灣高山族傳說

神燈

范泉

〈海上盛夏〉　楊雲萍　范泉譯　　　　　　　　　　《星島日報》　　　　　　　　一九四八年三月一日

范泉主編《文藝》第十四期

〈十八嬌（短篇）〉　　　　　　　　　　　　　　《文藝春秋》第六卷第三期　　　一九四八年三月十五日

〈悼許壽裳先生（悼詞）〉　洛雨（范泉）　同上　轉載於《星島日報》〈文藝〉　一九四八年三月十五日

〈楊雲萍詩抄（詩二十首）〉　范泉　　　　　　　《文藝春秋》第六卷第四期　　　一九四八年三月二十二日

〈關于白色的山脈〉　范泉　　　　　　　　　　　《中華日報》　　　　　　　　　一九四八年四月十五日

〈台灣的作家們（介紹）〉　林曙光　　　　　　　《文藝春秋》第七卷第四期　　　一九四八年七月二日

〈鵝仔（小説）〉　歐坦生　　　　　　　　　　　同上　　　　　　　　　　　　　一九四八年十月十五日

　　《文藝春秋》最初的形式是一九四四年十月在上海發行的《文藝春秋叢刊》（不定期刊物），曾登載了司徒宗、沈子復、范泉等人的小說以及孔另境（茅盾夫人的弟弟）等人的戲劇。一九四五年九月，在戰爭剛結束時，曾一度停刊整頓，十月，改名為《文藝春秋》，以月刊的形式重新開始發行。范泉從創刊直到一九四九年四月停刊一直任總編，並將它培育成一份綜合性文藝雜誌。范泉曾自學日語，後來到北京，在張仲實（台灣籍學者）先生的指導

「桂林街頭」／「送別」（黃榮燦刻）

下，學會了日語。之後，他回到上海，並畢業於復旦大學新聞系。在學生時代，他曾在內山書店與魯迅結識，並在翻譯方面得到過魯迅的指導，也同好友陳煙橋一起拜訪過魯迅。魯迅去世之後，在保存魯迅遺物方面竭力幫助過夫人許廣平。並在她的指導下，翻譯了小田嶽夫的《魯迅傳》（開明書店、一九四六年九月刊），該書為台灣的讀者瞭解魯迅做出了貢獻。在此期間，沈子復、孔另境先後就任《月刊》（權威出版社）和《新文學》（權威出版社）的總編。三人共同走過一條相互協助、相互支持、相互勉勵的道路。

據說，來台後，黃榮燦和范泉之間不斷有書信往來，互相介紹彼此的情況。范在《文藝春秋》第二卷第二期（一九四六年五月十五日發行）上介紹了黃榮燦的版畫《桂林街頭》（《送別》）、在第五卷第三期（一九四七年九月十五日）上介紹了黃永玉關於台灣高山族傳說的八幅版

南天之虹　126

台灣食攤（黃永玉刻）

畫、在第七卷第四期（一九四八年十月十五日）上又介紹了朱鳴岡的兩幅台灣組畫。三種刊物的編輯和陳煙橋等木刻畫家都有著親密的關係，而又正是他們支撐著架在黃榮燦、陳煙橋的《台灣文化》和《文藝春秋》之間的橋梁。此後，這兩份雜誌的協作關係在編輯上進一步發展，同時刊載過以下三篇論文。

〈讀《魯迅書簡》——許廣平編、魯迅全集出版社出版〉李何林　《台灣文化》第二卷第二期　　一九四七年二月五日

＊同名發表於《文藝春秋副刊》第一卷第二期　　一九四七年二月

〈讀《中國文學史綱》〉李何林　《台灣文化》第二卷第五期

＊同名發表於《文藝春秋》第四第六期　　一九四七年八月一日

一九四七年六月十五日據同期的編後記記載，如果沒有二二八事件的影響，會早於《文藝春秋》

〈梅里美及其作品（上）（下）〉　黎烈文　《台灣文化》第二卷第八、九期　一九四七年十一月一日、十二月一日

*題為《梅里美評傳》，發表於《文藝春秋》第五卷第五期　一九四七年十一月十五日

《文藝春秋》於一九四七年七月在台北市中山北路三○三號設立了總銷售店⑤、次年三月、出版該雜誌的永祥印書館也在台北市館前街七二號設立了台灣分館，⑥結果吸引了不少讀者，當地的新聞報紙甚至刊出了有關書評。⑦據范泉回憶，從與楊雲萍、楊逵、林曙光、黃榮燦、黃鳳炎（周夢江）、李何林、黎烈文、郭秋生（芥舟）等人的書信往來開始，就不斷有歐坦生（丁樹南）、「農民出身的台灣作家」、新聞記者、經濟人、醫師等台灣知識界人士來訪。恐怕這其中也一定有賴明弘吧。二二八事件之後，歐坦生攜小說來此避難，逃難到上海的黎烈文在回台灣之前也拜訪了范泉。許壽裳慘遭謀害後，李何林離開了台灣，到孔另境家避難，然後從那裡啟程奔赴了解放區。

這裡想要預先說明一下的是，范泉的台灣文學論和《文藝春秋》的編輯工作事實上成了

後來二二八事件後在《新生報》〈橋〉副刊展開的「台灣新文學論議」的基礎。有關這一點，將在另一章討論，因此這裡只介紹《台灣文化》和《文藝春秋》的關係。

宣傳台灣

作為新聞記者的黃榮燦是如何向大陸介紹台灣的呢？如果不說明這一點，怕不夠全面。

但是，筆者尚未有機會閱覽《大剛報》以及《前線日報》。在此，我想通過黃榮燦的朋友的一些事例，來補充一下有關交流的實際情況。

來台的文化人士大多是從事新聞工作，除了通過台灣的各報介紹和報導大陸文化和實際情況之外，也肩負著向大陸發送消息的台灣特派員的任務。他們是真正背負著交流的重任。

上海的《文匯報》保留著關於這方面的珍貴紀錄。《文匯報》在向台灣派遣數名特派員的同時，還和台灣的文化人士締結了特別合約，以便進行多渠道的報導。作為代表民主黨派意見的民間報紙之一，它於一九四五年八月十八日復刊，一九四七年五月二十五日再次停刊，隨後，遷到香港。在這一年多的時間中，有關台灣的署名記事和社論，有如下之多，一般報導記事更是數倍於此。這一時期的《光明報》、《大公報》、雜誌《觀察》等也同樣對台灣進

行了連續報道。僅從這一點來看，台灣絕不是孤立的。

《文匯報》（一九四五年八月十八日～一九四七年五月二十五日）

〈關于台灣的種種問題〉	有思	一九四五年十月二日
〈台灣文化的再建設〉	社論	十一月十六日
〈光復的台灣〉	高耘	十二月五日
〈台灣行〉（上）	杜振亞	一九四六年一月五日
〈台灣行〉（下）	杜振亞	六日
〈台灣行〉	索公	二月九日
〈台灣全貌─台灣行之二〉	索非	三月三日
〈國立台灣大學概述〉	許汝鐵	四月三日
〈台灣〉	李恕非	五月三十日
〈台灣茶業〉（上）	葆蒔	六月十四日
〈台灣茶業〉（中）	葆蒔	十五日
〈台灣茶業〉（下）	葆蒔	十七日

<table>
<tr><td>〈台灣之春―孤島一月記〉（續）</td><td>董明德</td><td>二日</td></tr>
<tr><td>〈台灣之春―孤島一月記〉（續完）</td><td>董明德</td><td>三日</td></tr>
<tr><td>〈陳儀失敗的教訓〉</td><td>社論</td><td>四日</td></tr>
<tr><td>〈台灣經濟往何處去〉</td><td>楊村</td><td>十六日</td></tr>
<tr><td>〈台灣嚴重的失業問題〉</td><td>王戟</td><td>二十五日</td></tr>
<tr><td>〈台灣新聞界的厄運〉</td><td>竺君</td><td>二十六日</td></tr>
<tr><td>版畫〈恐怖的檢查―台灣二二八事件〉</td><td>黃榮燦</td><td>二十八日</td></tr>
<tr><td>〈謝雪紅和蔣渭川〉</td><td>重瞳</td><td>五月一日</td></tr>
<tr><td>〈台灣的暮春〉</td><td>重瞳</td><td>一日</td></tr>
</table>

撰稿人中，索非（索公、索倫）是巴金、柯靈等人的朋友，也是《文匯報》的特派員。馬銳籌是《大明報》的主幹、《人民導報》的創始人之一，後出任《文匯報》的總編。除了給《文匯報》稿件以外，他也在給《前線日報》寄送有關台灣的稿件。⑧「黃英」、「鳳炎」是《和平日報》的周夢江的筆名。揚風於一九四六年六月來到台灣，「楊村」可能也是他的筆名。在他躲避被逮捕的危險，返回大陸的那一段時間，正好爆發了二二八事件。事件之

後，他再次回到台灣，加入到《新生報》〈橋〉副刊的文學爭論之中。總之，撰稿人中的大多數都是黃榮燦的知己或朋友。另外，還有一個引人注目的名字，這就是中國民主同盟的論客——楊奎章。

報導包括政治、經濟、文化、教育、工農業、生活等各個方面。他們站在台灣人民的立場上，力主「台灣文化更應該是中國文化的一環，它們密切聯繫、決不容許有絲毫的裂痕」⑨，揭露了長官公署在「中國化」政策的外衣下，推行「新的殖民地統治」的真實面目。

一九四六年過半時，發生了丁文治失踪事件。丁是上海《僑聲報》的駐台記者，同時兼任《和平日報》的科長。他在上述兩份報紙上連續揭露專賣局局長和台北縣長的貪污事件。結果陳儀自己跳出來，封住他的口並逐回了大陸。

接著，事件波及面的不斷擴大，周夢江和同僚樓憲、王思翔等人一起向《和平日報》辭職，揚風也不得不離開台灣。駐在台北的十幾名記者都上了公署的「黑名單」，「如不願昏沈沈的為陳儀叫好、就會遭到迫害」。⑩他們一面「生活在令人窒息的政治低氣壓裏、每個人都在為自己的安全耽心」，一面繼續對台灣進行報導。一九四六年十一月九日，警備司令部召集外勤負責人和台北市外勤記者聯誼會所屬記者，以「軍事機密」為由，通告了實行強

化檢閱的意圖，並給親睦團體「聯誼會」公開派遣了警備部的人員插入其中。⑪

黃榮燦就是這群記者中的一員。一九四七年春，《文匯報》（上海版）有關台灣的報導

以他的版畫〈恐怖的檢查——台灣二二八事件〉和重瞳的兩篇記事報導宣告終結。

相通的脈動

　　整理一下資料，我們發現黃榮燦在台北共舉行過三或者四次〈木刻畫展〉。在〈第一屆

台灣省美術展〉之前有三次，之後有一次。但最後一次到底有沒有舉行，尚有待考證。雙向

參與〈木刻展〉和〈省展〉的可能只有黃榮燦一個人，而這兩個展覽是有互相影響的。

一九四六年一月　　於台北市中山堂　〈黃榮燦個人展〉

一九四六年三月　　不明　〈抗戰木刻展〉

一九四六年十月　　不明　〈中外木刻流動展〉

一九四七年？月　　不明　〈第一屆全國木刻展〉

黃榮燦來台灣的時候，帶來了自己的全部作品。在香港舉行了〈個人展〉，到達台北後，馬上又在中山堂開展，爲光復後的台灣所迎來的第一個元旦增添了不少色彩。這也是新興木刻畫在台灣的首次展覽會。據說，在同一時期三民主義青年團主辦的〈木刻展〉也正在文武街新台公司的四層舉行。作品爲福建省中學生的創作，估計均是台灣少年團的作品。此後又在台中、台南進行了展出。

次月，即二月份，黃榮燦收到了從上海寄來的數十幅作品。這可能是陳煙橋、王琦送來的。黃榮燦借助台灣的「幾位主要畫家」，從會場到畫框都做了安排。三月，以〈抗戰木刻展〉爲名舉辦了展覽會。展出作品可能是當初計劃在同年春天舉辦的〈抗戰八年木刻展〉（實際上推遲到同年的九月份舉行──筆者）的一部分展品和〈九人木刻聯展〉的展品。從台灣各報所介紹的作品來推測，幾乎是包羅了〈八年展〉的所有優秀作品。果然如此的話，也可以說這是全中國最早的〈抗戰木刻展〉。另外，與楊逵、王思翔等的文化交流服務社協作舉辦的〈抗戰八年木刻展〉雖已完成計劃，但未能實現。⑫

〈中外木刻流動展〉從一九四三年開始直到戰爭結束，一直在閩南、粤北、贛南等地展出，是一種一邊「流動」展出，一邊徵集作品，力圖不斷充實擴大的，具有獨特形式的展覽

煨甘薯（陳庭詩刻）

會。主要展示了梁永泰、荒煙、趙延年、陳庭詩（耳氏）等人的作品，在各地呼籲抗日。吳忠翰是從開始就負責這次展覽會的人，他在黃榮燦成立柳州支會的時候在廈門大學也組織了支會，在來台之前，兩人雖未見過面，但卻是在同一個環境中孕育成長，積累有相同經驗的

親密的伙伴。他和同鄉吳乃光是黃榮燦來到台灣之後的第一批客人，同在黃榮燦的家中住了幾個月。吳忠翰是《人民導報》副刊的編輯，吳乃光在新創造出版社幫忙，以後去了台南。

上述展覽會在台北展出後，也在台南、台中等地進行了「流動」展出。⑬

一九四七年七月，王麥桿、戴英浪、章西崖三人從上海帶來了〈第一屆全國木刻展〉（同年四月四日──十二日在上海展出）的展出作品。黃榮燦在台灣文化協進會的主辦下，為展覽會進行了積極的準備工作，但是，恐怕是由於二二八事件後的影響而不得不放棄。關於這一點我將在後面再詳細討論。

雖然具體情況不甚明瞭，但與〈木刻展〉相平行，中華全國木刻協會台灣分會也於一九四六年成立。⑭由此來看，作為有組織有計劃的展覽會，除了黃榮燦等人的努力之外，我們也不能不注意到，大陸的木刻畫家是把台灣放在最優先的位置上的。這是他們對台灣的思念以及希望和台灣共同擁有在抗日戰爭中孕育出來的新興美術這樣一個良好願望的表現。對於這種願望，台灣的美術界又是如何回答的呢，除了李石樵「臭氣燻天的灰暗作品」的批評之外，幾乎沒有留下其他的紀錄。更讓人感到遺憾的是至今沒能聽到有關當時參觀者的任何感想。

「市場口」（李石樵繪）

但是，從一九四六年九月舉行的〈第一屆台灣省美術展〉的作品之中，我們聽到了和〈木刻畫展〉相通的脈動，這就是「民主主義文化」的脈動。

會場的中山堂，包括小學生，共來了五萬多名參觀者，這是在日本統治時期無論如何也難以想像的盛況。在為期十天的展出中，蘇新有八天都在幫忙。而黃榮燦作為「台文協」美術委員之一，也一定是每天都在會場。雖然沒有看到他的評論，但有蘇新的代表性發言。文章雖長一些，但我們還是引用蘇新的原文。

「合唱」（李石樵作）是描寫台灣光復當初，幾個小孩子，在美空軍轟炸成為廢墟的街頭，一個奏口琴，其餘合唱，歡天喜地，慶祝台灣的光復，這種心情，除不願受異民族的統治的我們本地人以外，是不能理解的。這種情景是台灣歷史上值得記錄的，也是抗戰八年，替我們由台灣趕出日本的外省同胞的恩惠之一。但是，台灣光復已經一年有餘了，其間的台灣社會的變化是怎麼樣，請看「市場口」「失

望」「路傍」，就一目瞭然。「市場口」是一幅「群像畫」，描寫「市場口」一瞬間的

情景：中央有一個上海小姐，身穿綢緞旗袍，腳穿美國皮鞋，手攜小皮包，眼帶黑色眼

鏡，傲然闊步；她的面前，有兩三個穿無袖破衣的小米商在呼客；她的右邊有一個面上

帶憂愁的中年的本地婦女，想是為著她的不斷地叫餓的小孩子出來買米；他的後面有一

個垂頭喪氣的本地失業青年；他的左邊有一個瞎老花子；老花子後面，有三個「友的」

（台北隱語，黑道的意思），正在憤慨的模樣；她的腳邊有一只像殭屍的餓犬……，不

幸的台灣人，個個都稱贊說「宛然把台灣現況縮寫在一幅圖」！……「失望」和「路

傍」也是描寫台灣現況的一片面。⑮

在徵集來的一般的作品當中也不乏優秀之作，其中有幅題為〈賣煙〉的作品。署名為踏

影的「賣煙記」對這幅作品做了如下評論。

第一屆省美術展裡，記得有一個作品，洋畫「賣煙」，描寫了兩個少年排小小的煙

攤，一個大概是為疲倦吧，白天底下，一向貪睡覺，他一個站好像等客的樣子，可是他

的臉上有了好像含點怒氣或好像嗟怨什麼的表情，如實地表現出灰色的憂鬱，啊，賣

煙，你們的憂鬱確實是個民生主義啦。⑯

據蘇新的自傳說，他除了〈也漫談台灣的藝文壇〉一文之外，還在《台灣文化》上發表

了〈漫談台灣美術界〉（評論台灣第一屆美術展覽會的文章）。但是我在覆刻的該雜誌上沒

有找到。從文章的內容和當時的情況來推測，這是否就是上面引用的，寄到《新新》的這篇

文章，而「踏影」估計是蘇新的筆名。

從這兩篇評論來看，一九四六年的〈木刻畫展〉和〈省展〉在中山堂互相影響，使人感

到了即將開始的相通脈動。「畫什麼」，這似乎成了台灣美術界的「主題」。

然而，這一切並沒有逃過當權者的眼睛。很快，國民黨黨部就出面干涉，蘇新的上述評

論也「受到理事長游彌堅的注意」。據他講，國民黨黨部對這篇評論很有意見。⑰甚至連受

到陳儀保護的《台灣文化》以及〈省展〉，也隨CC派的插手而再難維持。

黃榮燦把蘇新的評論用畫表現出來時，所謂的「注意」已變為「鎮壓」。在二二八事件

當口，他刻了版畫〈恐怖的檢查〉，把油畫〈賣煙〉中所描繪的孩子們的將來從正面進行了

刻畫，果敢地告訴世人現在應該「畫什麼」。他把台灣的現實刻入畫中，而在畫的背後刻的是對台灣美術界「沉默」的批評。

在台北中山堂

今日台北市的中山堂就是日本統治時期的台北公會堂。日軍的投降儀式也是在此舉行的。其後，戲劇、舞蹈、音樂會、美術展等相繼在此舉行。它成了新生台灣的文化中心。四樓是台灣文化協進會，人民導報社也近在咫尺。

從一九四六年到一九四八年，黃榮燦除了爲在此舉辦的音樂、戲劇、舞蹈提供幕後幫助之外，還盡心地照顧了從大陸來的文化界人士。

演出	地點	日期
馬思聰小提琴演奏會	中山堂	一九四六年九月七日～八日
青年藝術劇社演出《雷雨》	中山堂	一九四六年十一月四日～六日
	台中市	一九四六年十一月二十五日～二十七日
新中國劇社公演	中山堂	一九四六年十二月三十一日～四七年二月

音樂訪問團團員（黃榮燦速寫）

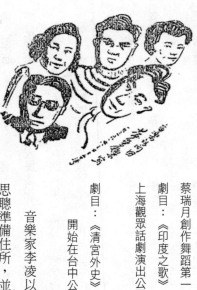

劇目：《鄭成功》、《牛郎織女》、《日出》、《桃花扇》

蔡瑞月創作舞蹈第一回發表會　中山堂　一九四七年　一月七日～八日

劇目：《印度之歌》、《村娘》、《牧童》、《天鵝》、《壁畫》等

上海觀眾話劇演出公司　中山堂　一九四七年十一月九日／十二月六日

劇目：《清宮外史》、《岳飛》、《愛》、《萬世師表》、四月四日

開始在台中公演。後又到虎尾、新營、屏東等地巡迴演出。

音樂家李凌以台北市交響樂團三科科長的身份來台，為馬思聰準備住所，並與黃榮燦住在那裡等候馬的到來。李凌五月份返回大陸，隨後上海音樂協進會就派來了馬等一行五人組成的音樂訪問團。黃榮燦包攬了從生活到演出的一切事務。據莫玉林回憶，他召集吳忠翰、吳乃光等文藝界友人，為廣告、小册子的製作、宣傳、會場的設置等前後奔走。⑱作為宣傳的一項內容，黃在《大明報》（一九四六年九月七日）上刊發了馬思聰的〈祝音樂訪問團〉和白克的〈歡迎音樂訪問團〉兩篇文章，並附上團員們的速寫，向《人民導報》投寄了〈歡迎善良的音樂家〉（九月九日）和

高雄水泥工廠外貌 1947（吳忠翰刻）

〈馬思聰要離開沙漠〉（十一月四日）兩篇文章。音樂訪問團在台南公演的時候，又在《和平日報》（十一月十日）發表了〈介紹馬思聰的音樂〉。但是，去聽音樂會的人好像不多。這除了馬思聰的名字尚不廣爲人知外，入場費也過高，也有說是宣傳不足。⑲即使如此，與台灣音樂的交流還是取得了巨大的成果。台灣文化協進會特意爲他們與台北音樂家的提供了交流之機會。據說，席間，馬思聰「我們音樂家也要向民衆學習」的話，感動了在座的所有人士。⑳

中國的抗戰正是一種建設、各方

面同時的建設、在文化上同時也看著其他方面如文學木刻的成就吧、他們的長成是跟著抗戰的年數而增進的。

我們從西洋接收了一些象牙之塔的藝術。但象牙之塔一到中國早就被毀於遠大的戰火、炸彈使大家感到大家的命運是休戚相關的、不分彼此的、因而大家都學會了去關懷別人的、因為我們把別人也來關懷自己、大家都知道象牙之塔是保不了生存的安全、只有把個別的個人融入大眾的海洋裡才能自救。㉑

然而、對馬思聰來說台灣好像是處在一片「沙漠」之中。黃榮燦所計劃的全島演出計劃被取消、在台南演出之後、馬思聰就回了上海。㉒

與以語言和演技為手段的戲劇界的交流、未能像音樂界那樣展開。因為雙方在語言和管制方面都存在很大的障礙。應行政長官公署宣傳委員會的邀請、新中國劇社於一九四六年十二月十二日來台。十九日、台灣文化協進會舉行茶話會表示歡迎。十二月三十一日以四個劇目開始了公演、在最後的《桃花扇》演出結束時、他們被捲入了二二八事件。舞台裝置、小道具均被毀壞、預定到高雄、台南、台中以及基隆等地的演出不得不被迫終止、㉓三月二十

一日乘復航後的第一艘輪船離開了台灣。

在台北的公演，中山堂大廳二〇六五個座位每天都有七成左右的觀眾，盛況空前。當初，宣傳委員會是為了「普及國語」而邀請的劇團，但關鍵的台灣觀眾卻很少，大多數觀眾是從大陸來的人。雖然人們對於這次演出的評價也是不錯的，可他們並沒能和擁有一三三個團體的台灣戲劇界人士很好的合作。雖然聚會了好幾次，但是卻沒有一次推心置腹的談話，甚至都沒有互相交換意見。直到第三次公演完了之後的一月末，在和幾個民間演員的數次會面之中，才瞭解到原來他們誤以為新中國劇社是政府的劇團，不敢接近。另外通過交談，還瞭解到台灣的觀眾聽不懂台詞這個問題，於是在第四次公演《桃花扇》的時候，他們就印製了大量的劇本，廉價發售給觀眾。不管是介紹呂訴上等台灣演藝界人來參加會合，還是準備這些台詞，都是黃榮燦在做。[24] 吳忠翰、雷石楡等的「文人會」也主動承擔了宣傳的任務。[25]

在基隆上岸的時候，去迎接他們的宣傳委員會的一個人曾對領隊的歐陽予倩說「台灣沒有文化，你們的這次演出將成為對他們的啟蒙運動」。但是，實際上劇團的演出要受到四個機關的審查，取得許可。即要通過宣傳委員會、教育處、黨部、警備司令部中三個部門的審查，方可出演，其中通過兩個，還要開會決定。而警備司令部卻在沒有其他機關同意的情況

下，也可直接禁止上演。「台灣劇人很怕、還說、暗中的制裁更可怕」。歐陽予倩在徹底領受了嚴厲的「台灣省劇團管理規則」和「勝利者」的政策後，對台灣戲劇界人士的言行有了清晰的瞭解。

台灣人對於祖國的一切實在異常隔膜。日本人統治的時候、連平劇都不許唱、其他可知。光復以後、既沒有充分的領導、有些人又把在內地一套不好的表現、搬了過去、致令台胞把祖國人民優秀之點一概忽略、只把一些不愉快的事實、毀滅了他們過分的期望。㉖

黃榮燦在柳州的時候，曾參加過國民政府軍事委員會政治部所屬抗敵演劇宣傳五隊，據說此次「劇團」的成員之中就有當時的伙伴。又有說他和抗敵演劇宣傳九隊出身的許秉鐸關係非常。所以每天到作爲劇團宿捨的三義旅館（舊台北旅館）照料大家。二二八事件發生的時候，他一直守候在旅館做護衛，直到團員們安全返回大陸。

這是又過了一段時間之後的事。一九四七年十二月，田漢、安娥夫婦和女兒瑪利應泰山

影片公司邀請來台的時候，黃榮燦把自己的家騰出來，讓他們居住。除了在生活上全面照顧他們之外，還承擔著他們在台北市的嚮導。㉗據說，同年的十一月，民間劇團上海觀眾話劇演出公司應台糖公司的邀請來台的時候，黃榮燦也曾照料他們的日常生活。

以上是和大陸文化界人士的交流。除此之外，黃榮燦也參與了策劃台灣文化界人士的活動。「蔡瑞月創作舞蹈會」是為了救援台南地震災民而舉辦的。由長官公署交響樂團伴奏，節目單由顏水龍刻了版畫，白克等人協助賣票。黃榮燦也在此為宣傳、賣票、幕後工作而奔走忙碌。兩天的演出大獲成功，除了經費之外，共得募捐款二萬元。㉘

黃榮燦在台灣市外勤記者聯誼會中還組織了《業餘劇團》，在青年藝術劇社得協助下，演出了《雷雨》。公演之際，黃榮燦分別化名為「蘇原」、「黃平」、「蘇開」，負責舞臺裝置及道具，並任司幕。在台北公演得目的是協助外勤記者聯誼會募集基金，在台中得公演則是由台中市記者公會的招待。從此我們看到黃榮燦在舞台及組織方面也曾異常活躍。這次公演雖然是非專業的，但恐怕可以說是大陸的話劇演員與台灣戲劇界的初次合作公演。㉙

在回歸和交流時期，黃榮燦除了作為他的專業的美術界、新聞界，也為音樂界、戲劇界、電影界、舞蹈界的交流一直進行著幕後的努力。可以想見那時出現的困難和「隔膜」比

美術界還要大。但是，正是靠著大陸和台灣文化界人士僅有的這點聯繫，讓他們認識到了這層「隔膜」，並因而踏出了台灣文化再建的第一步。一九四六年，兩岸的文化界人士以此爲起點踏上了新的征程。

《文化交流》

楊逵把兩岸文化界人士間存在的「隔膜」稱之爲「澎湖溝」。他依照自己的體會，對這種狀況作了如下說明。

我是殖民地的兒子。在日本帝國主義的阻斷下，在我少時的讀書生活中，固然也談到過中國歷史名人，例如孔子、岳飛、文天祥一類的故事，但那畢竟是出於日本人改寫後的東西。對於中華文化，我和絕大多數當時「新式」知識分子一樣，所知不多。⑳

楊逵在戰爭結束的同時創刊了《一陽周報》（共九期、一九四五年九月～十一月），在一九四六年加入台灣評論社，另外還負責編輯《和平日報》〈新文學〉欄目，並參加了《文

化交流》的前身《新知識》（一九四六年八月創刊）的編輯。在這麼短的時間內，他在努力介紹中國新文學的同時，也構築了「台灣文學議論」的基礎。在戰爭結束一年之後，他有如下的反省。㉛

回顧一年間的無為坐食，總要覺著慚愧，不覺的哭起來，哭民國不民主，哭言論、集會、結社的自由未得到保障。哭寶貴的一年白費了。

朋友罵我太懦怯，他說民主是要老百姓大家去爭取的，聽來不錯，於是，拭了眼淚寫備忘錄：「自今天起天是爭取民主日，今年是爭取民主年。」我堅決的想，不要再哭了。㉛

一九四七年一月，在反省的基礎上，他和《和平日報》的王思翔一起編輯《文化交流》的同時，出版了中日對照《中國文藝叢刊》，再一次表現了要填平「澎湖溝」的決心。在這一年中，沐浴了刀光劍影的楊逵的確可以說是「壓不扁的玫瑰花」。他為新的交流的大地「墾荒、播種、灌漑、施肥、除害蟲」，㉜踏踏實實地邁出了第一步。

〈文化交流〉封面（陳庭詩繪）

文化交流

文化交流服務社

這就是首先冷靜地分析交流的現狀，他把民主和大眾化放在心頭，開始著手兩項活動。一是創刊《文化交流》，以新的方式來促進文化界人士的交流；二是出版《中國文藝叢書》，把被語言所阻礙的交流切實地送還到「人民大眾」的手裡。

《文化交流》吸取了去年被封刊的《新知識》的失敗教訓，首先創立了文化交流服務社，「不談政治、只是介紹大陸與台灣的文化」，㉝致力於交流。王思翔負責編輯「祖國的歷史、文物和文化活動」，楊逵則編輯「培養台灣的文化」。㉞冷漠對《文化交流》的目的有如下記述。他總結當時的交流現狀，認為不僅未能填平這道「鴻溝」，反而使其日益擴大，並表明了要阻止這種情況，讓兩岸文化人協力進行「台灣文化再建」的堅強意志。

本省人談外省人文化低落，外省人說本省人文化低落；這種片面觀測，無理吵鬧，

都是要不得的！（略）

其實台灣和「外省」都是國家的一環，低落不低落，就是整個國家低落不低落，

（略）還做什麼吵鬧我長你短，這樣不前進，是有損合作精神的。

創辦文化交流服務社負責者，他以為要達成上述合作目的，必先使文化人與文化人間交流合作做起，始能打開吵鬧局面，推進一切一切的合作。㉟

創刊號在介紹和評論許壽裳的論文〈國父孫中山先生和章太炎先生〉，楊逵的阿Q論、茅盾、《抗戰八年木刻展》的出版等新文化的同時，關於台灣文化，專題介紹了「台灣新文學二開拓者」——林幼春、賴和。主張五四文化運動爲大陸和台灣所共有、白話文學已萌芽、大陸和台灣共同擁有反抗日本殖民統治的「抗日文化」。這是楊逵對長官公署經常宣稱的「台灣沒有文化」、「台灣人被奴化」這類看法的回答。同時也爲台灣文化是「中國文化之一環」，台灣人民反抗日本殖民地統治的見解提出了確鑿的證據。在這一期中，還講了台灣的歷史，批判了台灣殘存的封建思想。楊逵和王思翔的編輯如上所述，表明了在台灣近代史上具有劃時代意義的見解。

第二期的編輯結束之後，在他們向李何林、胡風、葉以群、許傑等約次一期的稿件時，爆發了二二八事件。上述見解尚未在台灣的文化人的心中扎下根，《文化交流》就被迫停刊了。

另一個「澎湖溝」就是語言的障礙。楊逵在此極其現實地看待這個問題。雖然對此有各種各樣的議論，但在一九四六年十月，政府宣布禁止報紙雜誌等宣傳媒介使用日語。台灣的文化人被剝奪了表達自己意見的工具。楊逵在戰爭一結束，就自動放棄了用日語進行創作，開始跟著當時只是小學一年級的二女兒從發音開始學習漢語的日常會話。而且在很短的時間內就用漢語寫出了優秀的論文、文學、戲劇腳本。〈台灣新文學二開拓者〉是他用漢語寫的第一篇文章。

當初，他曾經用日語出版了在日本統治時期禁止發行的短篇小說集《鵝媽媽出嫁》。但是在學習漢語的過程中，他又想到了一個妙主意，那就是編輯中日對照的《中國文藝叢書》，這樣一項不僅能幫助讀者學習漢語，還能使讀者更深入地理解中國近代文學的一舉兩得的工作。

當楊逵拿到胡風託樓憲轉交的譯本《山靈》時，㊱他才頭一次知道了他的小說《送報伕》

在祖國受到怎樣的歡迎。在序文中，胡風寫道：

　……漸漸地我走進了作品裏的人物中間，被壓在他們忍受的那個龐大的魔掌下面，同他們一道痛苦、掙扎，有時候甚至覺得好像整個世界正在從我的周圍陷落下去一樣。在這樣的時候看到象……《送報伕》等篇的主人公的覺醒，奮起和不屈的前進，我所嘗到的感激的心情實在是不容易表達出來的。㊲

　這篇小說是胡風從《文學評論》（第一卷第八期、一九三四年十月）上翻譯過來的，收入了世界叢書──《弱小民族小說選》（一九三五年五月、生活書店刊）。後來加上呂赫若的《牛車》和朝鮮作家張赫宙等人的三篇作品，以《山靈》為題（一九三六年四月），由巴金的文化生活出版社出版了單行本。再以後，世界語者葉籟士又將其翻譯成了拉丁化的新文字，由新文字書店以《送報伕》為題，於一九三七年一月出版發行了單行本，到一九五一年為止共印了五版。㊳從這件事也讓我們看到大陸的人們對台灣的深切關心。

　楊逵迅速把胡風的譯文和日語原文對照排版，由台灣出版社出版了中日對照本《新聞配

達夫》。於是想起要通過中日對照來介紹中國文學。在《中日文對照・中國文藝叢書發刊序》中對出版的意義作了如下說明。

但是，一切的一切正由今天開始。因為受了五十年的隔絕，今後要真理解認識祖國的文化，或者使我們學習得更為正確，我們六百多萬同胞，不能不加緊努力學習。不但要真確地理解認識祖國的文化，而且要哺育它，使它更為高尚，更為燦爛，使其真正的精華宣揚全世界。㊴

楊逵的翻譯本和中日對照本，按出版的順序排列如下。

楊逵著　《鵝媽媽出嫁》	日語	三省堂台北分店	一九四六年三月
△楊逵著・胡風譯《新聞配達夫》	中日對照	台灣評論社	未刊
△魯迅著・楊逵譯《魯迅小說選》	中日對照	台灣評論社	一九四六年七月
△賴和著・楊發譯《賴和小說選》	中日對照	台灣評論社	未刊

＊魯迅著・楊逵譯《阿Q正傳》　中日對照　東華書局　一九四七年一月

魯迅著・王禹農譯《狂人日記》　中日對照　標準國語通信學會　一九四七年一月

＊郁達夫著・楊逵譯《微雪的早晨》　中日對照　東華書局　一九四七年八月
　含有〈出奔〉一篇

魯迅著・藍明谷譯《故鄉》　中日對照　現代文學研究會　一九四七年八月

＊楊逵著・胡風譯《送報伕》　中日對照　東華書局　一九四七年十月

＊茅盾著・楊逵譯《大鼻子的故事》　中日對照　東華書局　一九四七年十一月
　含有〈雷雨前〉、〈殘冬〉兩篇

魯迅著・王禹農譯《孔乙己・頭髮的故事》　中日對照　東方出版社　一九四八年一月

＊沈從文著・黃燕譯《龍朱》　中日對照　東華書局　一九四八年一月

＊鄭振澤著・楊逵譯《黃公俊的最後》　中日對照　東華書局　一九四九年一月

△印是楊逵編輯的《中日文對照・革命文學選》（台灣評論社刊）

＊印是楊逵編輯的《中日對照・中國文藝叢書》（東華書局刊）　　不明

從此也可以看出，在這個方面，楊逵也是在發揮著中心作用的。現存的這些書籍的版權頁所顯示的再版數，說明了中日文對照本是符合大眾需要的。藍明谷翻譯的《故鄉》，後來被選入了中學的國語課本，其他的書籍也同樣從中學逐漸傳播開來。

楊逵不得不在自己用日語寫的小說裡附上胡風的漢語譯本，而在魯迅的小說裡增加日語譯文。不僅如此，雖最終未能出版，但在賴和用漢語所寫的小說裡，也不得不加上日語譯文。在殖民地時代，他也曾把賴和用漢語寫的《豐收》譯成了日語，⑩這是為了在統治者的面前表明由台灣人自己所創造的新中國文學是存在的。但這次卻恰恰相反，附上日語是為了要在台灣的民眾面前證明台灣人用漢語所創造的新中國文學是存在的。這種恥辱讓他不得不重新體味由於日本殖民地統治所造成的「隔絕」的嚴重性。從總體上看，楊逵等的鬥爭是微不足道的，可是卻表明了，即使在長達五十餘年的日本殖民地統治下，尤其是在皇民化運動下，中國文化依然沒有被完全根絕。

一九四七年二月，黃榮燦在《文化交流》發刊的同時，也出版了《新創造》，努力消除橫隔在兩岸文化界人士之間的「隔膜」。這是二二八事件前夜的事。楊逵通力協助，給他投了稿。這可能是楊逵用漢語所寫的第二篇文章。現在因尚未找到這篇文章，內容不明，但可

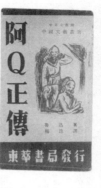

「阿Q正傳」封面

以肯定其主張一定是與上述見解相一貫的。

黃榮燦在一九四六年一月，或者是二月，通過池田敏雄見到了楊逵。在池田敏雄的幫助下，立石鐵臣爲三省堂台北分店出版的《鵝媽媽出嫁》的封面刻了木刻畫，黃榮燦爲接著出版的《阿Q正傳》和《大鼻子的故事》畫了阿Q的速寫。

㊶在《和平日報》（一九四六年十月十九日）爲魯迅逝世十週年而出版的特集中，黃還爲楊逵的詩配刻了《魯迅像》。另外，台灣評論社出版的《送報伕》的封面上的兩幅版畫可能也是他刻的。據黃永玉講，二二八事件後，即使在〈橋〉的時期，黃榮燦和楊逵以及史習牧（歌雷）等的來往也沒有間斷。㊷由此來看，他們的交往從黃榮燦來到台灣，直到楊逵因一九四九年四月的《和平宣言》被捕，持續了三年多。同年二月，黃榮燦在隨麥浪歌詠隊到台中公演的時候，也應該與在台中圖書館舉辦座談會的楊逵見過面。

從黃榮燦來台後的行動來看，他是尋著楊逵的軌跡邁進的。沒有一點傲氣，冷靜地觀察置台灣文化人以及人民於此的現實、踏踏實實不斷前進的楊逵，對黃榮燦來講，才是眞正的

台灣人。他像是陪著楊逵奔走一樣，從《人民導報》〈南虹〉專欄到《台灣文化》，從《台灣文化》到《文化交流》、《新創造》，也一直是一步步扎扎實實地邁進著，最終與楊逵走到了一起。

註釋

① 〈近事雜記㈤〉楊雲萍　《台灣文化》第二卷第四期　一九四七年七月一日

② 〈楊雲萍——記一個台灣作家〉范泉　《文匯報》〈筆會〉　一九四七年三月七日

③ 〈談台灣文化的前途〉同前註

④ 〈本省中學校校長會〉　《人民導報》　一九四六年二月十日

⑤ 《台灣讀者公鑒》廣告　第五卷第一期　一九四七年七月

⑥ 《文藝春秋》廣告　第六卷第三期　一九四八年三月

⑦ 〈文藝春秋第五卷第一期〉　《中華日報》　一九四七年八月十七日

⑧〈日本人的歸台夢〉馬銳籌　《前線日報》　一九四六年八月八日

⑨〈台灣文化的再建設〉社論　《文匯報》　一九四五年十一月十六日

⑩〈台灣歸來〉（續）揚風　《文匯報》　一九四七年三月五日

⑪〈冬初話台灣〉揚風　《文匯報》　一九四六年十一月二十一日

⑫〈本社緣起〉《文化交流》　文化交流服務社　一九四七年一月十五日

⑬〈藝訊〉《新生報》〈星期畫刊〉　一九四六年九月二十二日

⑭〈木刻在台灣〉鳴岡　《今日台灣》第二輯　一九四九年三月五日

⑮〈也漫談台灣的藝文壇〉甦甡　同前註

⑯〈賣煙記〉踏影　《新新》　一九四七年一月

⑰〈蘇新自傳〉蘇新　同前註

⑱莫玉林致曹健飛書簡　一九九七年十二月

⑲〈也漫談台灣藝文壇〉甦甡　同前註

⑳同⑲

㉑〈祝音樂訪問團〉馬思聰　《大明報》　一九四六年九月七日

㉒〈馬思聰要離開沙漠〉黃榮燦　《人民導報》　一九四六年十一月四日

㉓〈新中國劇社在台灣〉　《文匯報》〈浮世繪〉　一九四七年二月十三日

㉔《桃花扇・予倩未定稿》歐陽予倩　新創造出版社　一九四七年二月

㉕〈本省文化消息〉　《台灣文化》第二卷第一期　一九四七年二月一日
〈漫談劇運〉吳忠翰　《和平日報》〈新世紀〉　一九四六年十二月？日

㉖〈一個戲劇工作者的「二二八」見聞〉歐陽予倩　《台灣時報》一九九〇年二月二十八日
〈從昆明到台灣〉何立　同上
〈送《新中國》台灣之行〉于伶　同上
〈戲劇的力量〉雷石榆　同上

㉗《劇運導師—田漢先生》馬莎　《中華日報》　一九四七年十二月三十一日

㉘《台灣舞蹈的先知—蔡瑞月口述歷史》同前註

㉙《台灣電影戲劇史》呂訴上　銀華出版部　一九六一年九月

㉚〈悼念老友徐復觀先生〉楊逵　《壓不扁的玫瑰花》　前進出版社　一九八六年四月一日

㉛〈為此一年哭〉楊逵　《新知識》　一九四六年八月十五日

㉜〈我有一塊磚〉楊逵　《壓不扁的玫瑰花》　前衛出版社　一九八六年四月一日

㉝〈曇花一現的《中外日報》〉周夢江　《台灣舊事》　時報文化出版　一九九五年十月

㉞〈憶楊逵〉王思翔　《台灣舊事》　時報文化出版　一九九五年十月

㉟〈吵鬧要不得〉冷澈　《文化交流》　一九四七年一月十五日

㊱〈煙雲如夢話台灣〉樓憲　《證言2‧28》　人間出版社　一九九五年十月

㊲《弱小民族小說選》　生活書店　一九三五年五月

㊳《胡風回想錄》胡風　人民文學出版社　一九九七年

㊴《胡風晚年作品選》胡風　灘江出版社　一九八七年一月

㊵〈中日對照‧中國文藝叢書發刊序〉蘇維熊　《阿Q正傳》　東華書局　一九四七年一月

㊶賴和著、楊逵譯〈豐收〉　《文學導讀》第二卷第一號　一九三六年一月

㊷根據梅丁衍的驗證

㊸〈不用眼淚哭〉黃永玉　《這些憂鬱的碎屑》　古椿書屋　一九九三年

第四章　新創造出版社

設立

黃榮燦於一九四六年一月創立了新創造出版社。《人民導報》於二月四日刊登了《新音樂選集》（李凌編）的出版預告，這是該社創立的證據。它可以說是在台大陸的民間文化人所設立的最早的出版社之一。據說創立的時候，黃榮燦得到了馬銳籌、李凌、朱鳴岡三人的資助。每人一百元，共計四百元。

馬銳籌是《大明報》和《新生報》的骨幹，同時也是《人民導報》的創始人之一。《人民導報》遷移香港後，成了該報的編輯之一。在重慶的時候，他曾經任《掃蕩報》、《商務日報》、《新湖北日報》的編輯主任或主筆。①著作有《台灣史》（出版社不明、一九四九年九月）。他和黃榮燦是在重慶時認識的。

李凌是比黃榮燦大三歲的音樂家，本名李綠永。魯迅藝術文學學院畢業之後，抗日戰爭

中，在重慶、桂林指導西南一帶的「歌詠運動」。尤其是編輯了月刊《新音樂》，致力於理論方面的指導工作。戰爭結束後，他馬上回到上海，創立了新音樂總社和上海分社，創刊了《新音樂》的華南版、昆明版，指導了國民黨統治區的「歌詠運動」。②一九四六年，他以台北市交響樂團三科科長的身份來到台灣。他既是國民黨軍中校，也是共產黨員。如前所述，他是王琦的朋友，跟黃榮燦是在重慶認識的。

朱鳴岡比黃榮燦大一歲，是版畫家。畢業於蘇州美專。在抗日戰爭中，他參加了中國木刻研究會，活躍在閩南和贛南。戰爭結束後，他作為「教育部赴台招聘教員」之一來到台灣，在行政幹部訓練團任音樂教師，後任台灣省立台北師範學校美術教師。他在《人民導報》上看到了黃榮燦的版畫和文章後，兩人開始了來往。在大陸雖然沒有見過面，但卻是書信往來的好友。在台灣他也是《日月潭》的美術編輯。③

這樣，兩個版畫家、一個音樂家和一個新聞工作者同心協力創建了新創造出版社。

接手東都書籍株式會社

一九四六年二月二十四日早上，黃榮燦在立石鐵臣的陪伴下拜訪了池田敏雄。這一天對

於留在台灣的日本人來說是很重要的一天。因為，雖然在此之前盟軍所決定的日本人歸國日期截止到一九四九年，但二十三日行政長官公署卻發出了「截止到一九四六年四月中旬」的正式通知。二十四日，對日軍家屬發出「二八日集合」的通知，遣返即將成為現實。十五日到十六日，由一艘美艦和六艘日本船組成的遣返船隊已駛入基隆港。

此時，新創造出版社已經出版了劉白羽的《成長》和張天翼的《新生》兩本《新創造叢書》，並已著手李凌編輯的《新音樂選集》的出版。除了沙龍以外，黃榮燦正在物色事務所和印刷所。作為東都書籍的一名職員，立石十分瞭解黃榮燦的願望和自己公司目前的處境，所以他把黃榮燦帶到了池田處。據濱田隼雄回憶，在此之前，黃和分店店長持田辰郎曾就咖啡館的轉讓進行了交涉。面臨接收的新階段，立石就拜託池田從中幫忙。

池田在他的《戰敗日記》④中詳細記錄了那一天的情況。兩人見面後幾乎商量了一整天。

首先是在池田家「說先找找參考資料」，於是翻看了各種各樣的日本舊雜誌」，黃榮燦提出購買萬華膠印廠寶文社，於是，接著和立石三人一起去了寶文社。和立石分手後，兩人一起看了日本電影，後又一起吃了晚飯。飯後去看望人民導報社的蘇新。在那兒請蘇新做翻譯，進行了商榷。

兩人談了關於新創造雜誌的創刊、我與黃先生的合作、台灣文化、我在萬華的生活、台灣人的生活改善和傳統文化等問題，黃先生均抱有極其進步的意見，對我再三講述過中國最新的民主主義動向。

傍晚開始的暴雨一直不停，於是他們二人就留宿於舊新高賓館。隔天即二十五日，走訪了新台灣出版社和民主日本社之後，去了東寧書局。

黃先生說要把「前線日報台北支局」和「新創造出版社」的牌子掛在「東寧」。還說到新創造社將來的計劃。

東寧書局是東都書籍戰敗後的名稱。關於它的歷史，河原功在〈三省堂和台灣〉⑤一文中有詳細的介紹。由此可知東都書籍是三省堂的一個旁系公司，一九三四年一月在台北設立了分店，持田辰郎從開業到歸國一直任店長。在持田應征入伍期間，由田宮權助代為掌管。

當初只是代購代銷一般書籍、雜誌和中等教科書，而後又開始了官報的販賣和出版，尤其是

〈民俗台灣〉封面（立石鐵臣刻）

《民俗台灣》使東都書籍在台灣內外有了名聲。日本戰敗後的十月六日，分店長持田辰郎復員歸來，將東都書籍改名爲東寧書局，在經營舊書籍買賣和咖啡店的同時，「出版了幾本符合新時代精神的書」。

池田是《民俗台灣》的實際主編，他參與了從一九四一年七月創刊到一九四五年一月總共四十三期的全部刊行工作。他通過這份刊物，表明了如何在皇民化運動中保留

風俗習慣等傳統的抵抗的態度。此外，他也是民俗學家金關文夫、國分直一、岡田謙、畫家立石鐵臣、作家濱田隼雄、三省堂職員末次保、東都書籍的持田辰郎、田宮權助等在台日本文化人的中心人物，和楊逵、蘇新、呂赫若、楊雲萍、陳逸松、陳紹聲、黃得時等台灣的文化人有著密切的往來。

在黃榮燦拜訪池田的三天後，即二月二十七日，台灣省接收委員會日產處理委員會台北分會（游彌堅兼任主任委員）正式起動。這使得持田必須在短時間內決定如何處理東都書籍。他接受了池田的提議，「委託」黃榮燦「使用，並請他辦理手續，在確認基本上可以獲

得支那政府的許可」之後，把東都書籍轉讓給了黃榮燦。一九四六年三月，持田把「經營權轉讓給了黃」，「結束了長達十二年的經營」，⑥並於當月的二十六日匆忙歸國。

我方東都書籍、東寧書局、東寧咖啡店轉讓給下方

京漢貴大剛報駐台特派員

上海前線日報駐台記者　黃榮燦

人民導報駐台兼記者

在台公司名稱為「新創造出版社」。⑦

兩層樓的事務所被政府所接收，在他和黃榮燦之間並沒有金錢的授受。所謂手續只是接受後的事務所允許榮燦黃「使用」。有了這個手續，持田即把器具備品都轉讓給了黃榮燦，並約定將「剩餘的出版物寄回日本，或賣掉後把錢直接寄回日本，亦或把賣掉後的錢作為新創造出版社的投資將來把利潤寄回日本」。⑧持田只拿了不足一千日元的器具備品費。

從二月末到五月末，除去被留用的日本技術專家六、七千人（含家屬三萬七、八千）以

外，有二十八萬多人以及二十七萬軍人，共計五十五萬多人被遣返。池田由黃榮燦介紹的朱鳴岡推薦，留在了行政長官公署宣傳委員會出版部，後又調到了編譯館台灣部工作。立石被台灣大學留用，而田宮則留在了新創造出版社。此後，三人和黃榮燦的交往更加親密，不遺餘力的為雜誌《新創造》的出版而努力。

開店

三月，黃榮燦在柳慶師範時期的學生莫玉林到剛開業不久的新創造出版社來找他。這是自廣西省宜山分別以來三年後的重逢。一九四四年六月黃榮燦離開宜山，五個月後的十一月，日軍打到宜山，柳州慶師範的師生離散。莫玉林逃往故鄉南寧，好不容易到了家，但家人也早已離散。戰火中走投無路的莫玉林被國民黨軍抓了壯丁，後經越南達到台灣。身處異地一籌莫展之時，他在《新生報》上看到黃榮燦的版畫和文章，就到報社詢問黃榮燦的住址。編輯部馬上就給了他答覆，於是他就匆匆由花蓮來台北，終於再次見到黃榮燦。於是留在新創造出版社成了職員。

雖然田宮以留用的名義留在了台灣負責舊書籍的販賣，但還是在十月份被送回了日本。

出版社又僱了新竹出生的游秀英和福建女性「顏小姐」，後來，沒有多久顏就辭了職，最終，新創造出版社只有莫玉林和游秀英兩名職員。

從東都書籍繼承過來的事務所是兩層木製樓房，位於樺山町二一號（即戰後的中正路二一號（後為中正東路三二一號），現在面朝忠孝東路，紹興南路和杭州南路之間），二樓是宿舍和事務所，一樓被用作店鋪。莫玉林剛來時，在入口處掛著經營許可證，店內擺著舊書架、櫃台、桌子和保險櫃等。書籍大都是委託販賣的日本舊書，剛出版的《新音樂選集》高高地堆在店鋪前面。⑨

黃榮燦在剛到台灣的時候，住在大正町三條通的原官員宿舍中，李凌來到台灣後，為了馬思聰一家，倆人同住在為馬租思聰來的房子裡，那是中山路上朝著北門町的一所日式平房。最初的客人是吳忠翰和吳乃光。一九四六年後半，他又搬到位於辦公室後面的東門街。雷石榆十月份從高雄搬來台北的時候，曾在此暫住。從一九四七年一月開始，曹健飛、胡瑞儀夫婦也曾在此共同生活。田漢、安娥在一九四七年十二月來台時，也是寄宿於此。此外，《新生報》〈橋〉副刊的駱駝英（羅鐵鷹，羅剛）也在此療養過。

當投資者、事務所、職員、住處都安排好了之後，新創造出版社及其宿舍也成了外省和

本省文化人，甚至包括被留用的日本人經常會聚的地方。版畫家朱鳴岡、荒煙、吳忠翰、麥非、陳庭詩、陸志庠、章西崖、王麥杆、戴英浪、戴鐵郎、楊漢因等、詩人雷石榆、田野、小說家楊逵、呂赫若、以及劇作家歐陽予倩、田漢、安娥、演劇家許秉鐸為首的新中國劇社的成員、新聞界的馬銳籌、白克、蘇新、吳克泰等、音樂家馬思聰、舞蹈家蔡瑞月、美術家李石樵、陳澄波、楊三郎、蔣蔭鼎、蒲添生等人，再加上與《民俗台灣》有關的日本人和台灣人等，都出經常出入於此。

職員莫玉林對當時的黃這樣回憶道：

我回憶與黃一起時間較長，他交往的都是進步朋友和藝術家。我和他雖有師生關係，但從未與我談朋友間、他工作之事、吳乃光、吳忠翰來台、來家；田漢、安娥來往、你受總店派來與之合作等等，前前後後一點未透露給我知道，保密得很，看來是有所考慮。（略）黃在經濟上、政治上對我雖邦助較少，但我並不在意。你來台時，他的書店收益少，工資稿費有限，還招待來台朋友。（略）經濟上不能幫我，我仍理解。總的我仍是感激他。⑩

三聯書店的指定

過了日本人被遣返的三月，池田的〈戰敗日記〉開始經常中斷，沒有記載的日子明顯增多。但是有關新創造出版社的一些事卻被偶然記錄了下來。

（一九四六年）

四月二七日、星期六。

晚上，在音樂家李敏豫先生家聚餐。出席者有金關、國分、立石、松山、池田、黃榮燦、莊某、以及其他四名中國人。

乾杯、乾杯、乾杯、宴會過半，主客皆沉醉。夜半，因蚊虫叮咬醒來，方知臥於李先生家。後又沉睡。

四月二八日、星期日。

宿醉。過九時方歸宅。（中略）贈貝多芬第九予李敏豫先生。

四月二九日、星期一。

午休時，順道至新創造出版社（原東都書局）。陳紹聲來訪。（中略）傍晚，又來

到新創造出版社，見李先生。

五月二日、星期四、晴。

黃榮燦兄急需一千元。使顏小姐至家來取。（中略）傍晚、順路去新創造社。前日送李敏豫先生貝多芬第九，作為回禮，收到了三張一套貝多芬月光奏鳴曲。最近米價又漲，現一斤二四元。訂婚戒指也要一千元一個。（略）

五月七日、星期二、晴。

中午，與H會合於新創造社。與榮燦兄一起在旁邊一家菜館共進午餐。（略）

五月八日、星期三、晴。

（略）中午，往新創造出版社訪榮燦兄，不在！

五月十九日、日、晴。

傍晚，新創造出版社的田宮來訪。李敏豫先生家舉行為他上海之行的送別宴會，邀我出席。新創造出版社的顏小姐、H也應邀前來。三人冒雨前往李先生家。參加宴會者計有，黃榮燦、莊某、高雄某報記者雷某、顏小姐、立石兄、我等。金關先生、松山、國分沒有來。首先是黃兄表演的戲法，非常巧妙。黃兄還做了四川料理。午夜過後，散

會，顏小姐也來宿。

「音樂家李敏豫」即是李凌。這是他在台灣時所用的名字。因此所謂的「李敏豫家」其實指的就是北門町的家。「莊某」可能是莊孟侯，據說他從大陸帶來木刻畫。「高雄某報記者」是《國聲報》的雷石榆。「H」指的是池田的夫人黃氏鳳姿。「其他四名中國人」不詳。

李凌在五月末與朋友分別後，去了香港。七月份回到上海，繼續指導全國的歌詠運動。黃榮燦計劃把新創造出版社改為三聯書店的分店，作為大陸出版書籍的販賣據點。這可能也是李凌的想法。李到達上海後，馬上帶著這個想法拜訪了三聯書店的負責人黃洛峰。黃考慮「在台灣發行進步的出版物，就有著極為重要的政治意義」，就「代表三聯書店同意了黃榮燦的建議」。⑪

那年的年末，黃洛峰派曹健飛和夫人胡瑞儀去台灣，指示他協助黃榮燦開設分店。而且特別「叮囑我們要注意工作方法、要隱蔽、爭取長期生存」。黨組織的領導者馮乃超也指示說「鑒於台灣剛光復不久、情況複雜、所以不必帶黨的關係、也不要和當地黨組織發生任何聯繫」⑫

曹健飛和李凌一樣，是和馮乃超「單線聯係」的黨員。因此，在「一個由三聯書店領導的、取名『新創造出版社』的書店……」，曹健飛用了「曹澤雲」的假名。[13]

有關三聯書店進駐台灣的討論用了半年。從李凌一九四六年七月回來，到一九四七一月曹健飛去台灣期間，內戰已由局部擴展到全國，國共分裂已成定局。在認清事態動向的基礎上，三聯書店終於決定在台北開設分店。

三聯書店台北分店

一九四六年九月，國共合作宣告破裂，內戰正式爆發。這正是〈抗戰八年木刻展〉即將舉行的準備之時。展覽會閉幕不久的十月份，周恩來要求陳煙橋、王琦、李樺等版畫家分散勢力躲避危險。

很快大家就分散了，人集中在一起，力量大，可以形成一個文藝運動的高潮，就象現在上海的木刻運動那樣，但總不能老集中在一起，有時集中，有時分散。[14]

同年十一月，周恩來決定撤離上海撤退到延安。在此之前的幾天中，他和三、四十名文化界人士舉行了懇談會，並說了如下的話。李凌也出席了這次會議。

南京、上海、重慶等中共辦事處，都要撤回延安去了，你們要做好思想準備和工作準備，要用一切辦法揭露美、蔣的陰謀，反對內戰，反對迫害，同時要迅速安排好一、二、三線工作。⑮

當時，台灣的文化狀況也已經濃重地反映出了內戰的矛盾。一九四六年八月十二日，《文匯報》以〈寂寞的台灣〉為題，如下述及了當時的狀況。這篇文章由中外文化聯絡社的葉以群所寫。他和《和平日報》的樓憲、王思翔、周夢江之間的關係，同范泉、陳煙橋、王琦、黃榮燦之間的關係一樣，對兩岸文化界人士的交流起著重要作用。葉以群和范泉也是朋友關係，在中外文化聯絡社從香港遷回到上海的時候，為《文聯》在上海的出版竭盡全力。⑯

台灣文化的寂寞，足以令人窒息。國內報紙，在台灣能看到的僅有「和平」、「大

「公」和「中央」三種。

★

台灣黨部已明令禁止「周報」、「民主」等十一種民主刊物發售，一切的「黃色刊物」則不在禁止之列。

★

台灣各地也有些「民間」（？）報。有一次，某些報社論竟大罵日本人民陣 而公開擁護宰割台灣五十年的日本軍閥，這種輿論，大使台胞驚異。

★

台中最近將出版一個綜合性的月刊「新知識」，為王思翔與周夢江二人主編，主旨為向台灣讀者介紹更深一層的中國現況。

—— 文聯社——⑰

出售介紹「中國現況」的書和發行雜誌，是滿足台灣民眾需求的一項當務之急。新創造出版社一手承擔了這兩項任務。台灣的各方面都相繼要求書店早日開業。台灣人吳思漢就是

其中的一位，他特意到上海，拜訪了中國共產黨在上海的據點周公館，說明書籍出售的必要性。⑱在他們的呼聲推動下，三聯書店加快了進入台灣的步伐。

次年的一九四七年一月，曹健飛夫婦攜帶大量書籍來到了台北。黃榮燦和曹健飛約定互不干涉彼此的工作，雖有點不符合常規，兩人同時出任了社長。黃負責出版，曹負責書籍的出售。薪水黃榮燦和曹健飛都是一萬元、胡瑞儀四千元、莫玉林三千元。

商定之後，馬上對店內進行了整理，花了十幾天的工夫陳列出帶來的書籍，於二月一日正式開業。在店前擺滿了魯迅、郭沫若、茅盾、巴金等著名作家的作品集、時局評論集、文藝書、實用書、教養書還有連環畫等。剛一開店，就不斷出現書籍告罄，匆忙向上海訂購的盛況。其中最受歡迎的是評論時局的《時代》、《文萃》、《周報》、《民主》等雜誌。這些雜誌和毛澤東的著作都不在店內出售，而是「通過可靠的讀者」出售。許壽裳、李何林、雷石楡等則是通過學生得到這些書籍後在學校內出售。有的通過郵寄販賣。後來在高雄、台中、嘉義也都開了代理店。台北市內也出現了好幾家代理店。

曹健飛和李友邦還曾商量過擴大銷路的問題。一九三九年，台灣義勇隊就來過與曹健飛所在的三聯書店有協作關係的讀書出版社（貴陽）。一九四二年十月，台灣義勇隊和台灣少

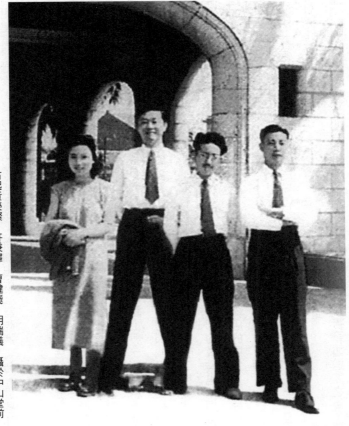

右起黃榮燦、許秉鐸、曹健飛、胡瑞儀，攝於中山堂前

年團轉移到福建省龍岩後，又向桂林的生活書店、新知出版社訂購過書籍。這些都說明了三聯書店和台灣義勇隊有著密切的關係。[19]

正當一切順利發展的時候，二二八事件發生了，營業被迫中斷。店鋪位於行政長官公署的斜對過，正處騷亂的中心。在和上海重新恢復了聯繫的四月中旬，黃榮燦代表書店，赴上海三聯書店總店商量書店今後的問題。由於當時情況的不穩定，最後決定靜觀其變。

據曹健飛的回憶，在那年的五月或是六月份，他在台北的路上與一個特務不期而遇。該人是前年一九四五年六月，關閉了曹所負責的廣州兄弟圖書公司的那個人。從那天起，書店開始受到特務們的監視。曹健飛在台北不敢有絲毫舉動，每天只是站在二樓關注窗外。店裡不斷有警察和特務前來檢查、沒收書籍，從總店和其他出版社運來的書籍也被扣留。最後，由於連店裡的客人都一一受到監視，為了避免被封鎖，在等到總店的同意後，於是十一月決定「自行停業」。

書店關閉的時候，曹健飛把剩餘的圖書以及職員莫玉林等人均委託於開明書店的章士敏，然後匆匆返回了上海。[20]

損失達二十萬元，黃榮燦和曹健飛各承擔了一半。莫玉林在書籍運送完之後，搬到了開

明書店，游小姐由曹健飛的關照，到貿易局做了接待員。「黃處沒有書、沒有人，值錢的保險櫃又賣了，不能繼續開」。[21]

這樣，新創造出版社不到兩年就解散了。剩下黃榮燦究竟如何處理了店鋪和書架，已無人記得。

出版

根據《人民導報》和《台灣文化》得知，新創造出版社出版或是計劃出版的書有如下五本。由於現在沒有留下其中的任何一本，故對這一事實無法確認。但整理一下現有資料，可以弄清以下情況。五本書是：

一、劉白羽　著　　《成長》　　　　六元　新創造文藝叢書　一九四六年二月出版

二、張天翼　著　　《新生》　　　　六元　新創造文藝叢書　一九四六年二月出版

三、李凌　編　　　《新音樂選集》　六元　　　　　　　　一九四六年三月出版

四、黃榮燦　編　　《珂勒惠支畫集》五十元　　　　　　　一九四六年七月預告出版

五、黃榮燦　編　　《新創造》　　　不明　　　　　　　　一九四七年三月預告出版

《成長》和《新生》屬於「抗日小說選集」，是作為《新創造文藝叢書》之一，於一九四六年二月十一日兩本同時出版發行的。總經銷是東方文藝出版社。《成長》的出版事實，可由《鐘理和日記》（一九五〇年十二月十九日）的記載來證明。[22] 既然是「叢書」，當初的設想肯定打算繼續出的，但是事實上可能僅出版了這兩本。儘管如此，這在光復後的台灣已是大放異彩。因為有關抗日戰爭題材的小說只有這前無古人後無來者的兩本。而且是以描寫知識分子的苦惱為主題而見長。《成長》的選定，也深深地反映了作者自身的體會和「心靈的歷程」。

該書描述了一個孤兒少女，被社會所驚醒，成長為一名婦女救護隊員的過程和養育她長大的三個青年，卻因了她的「成長」，也不斷進步的情形。據劉白羽的自傳《心靈的歷程》所講，這三人是以劉白羽自己、葉紫和張天翼為原型的。在北上少女的啓發下，「我的身子隨飄浮的船只向南走，但我認識到我的位置應該在北方……（略）『我決心到延安去』」。

另一本《新生》正如原來就在題目上加了引號一樣，描寫的是地主出身的作家、藝術家的知識分子，在抗戰中的蛻變和糾葛，交織著幽默和感傷的情緒。這部作品和作者的代表作這種「心的歷程」就是這部小說的主題。

《華威先生》一樣，圍繞著是否應該描寫抗日陣營內部的缺陷問題，成了爭論的對象。把作品中出現的關於珂勒惠支的議論和黃榮燦的選定一起來考慮，可能不無道理。

關於《新音樂選集》，一九四六年二月四日的《人民導報》即作了出版的預告，二月十一日的評介說「在付印中」。五月十二日的《人民導報》再次刊出有定價的廣告。莫玉林初次來到書店的時候，說看到這本書已高高地堆放在店前面。這應說來，新創造社在開業後的三月已有書籍出版看來確實是事實。據田野講，該書所載曲目曾由呂泉生指揮的台北合唱團演唱，在廣播裡播放過，謝旭分別用國語和閩南話配了

《人民導報》一九四六年十二月刊登的廣告

《和平日報》一九四七年二月十四日刊登的廣告

解說。㉓該書的出版發行，在李凌等指導的全國歌詠運動中發揮著作用，因此也對麥浪歌詠隊等在台灣的活動做出了貢獻。黃榮燦也參加了歌詠隊。

《珂勒惠支畫集》於五月十二日發出出版預告，十七日發出「一本五十元，七月上旬出版，歡迎預定，七折優惠」的廣告。《和平日報》的〈每周畫刊〉第十二期、第十三期（一九四六年十一月二十四日、十二月一日）以及《新生報》〈橋〉副刊的第一六一期（一九四八年九月六日）都刊登了黃榮燦的題為〈版畫家珂勒惠支〉的文章，但是卻沒有關此書是否出版的任何線索。雖然內容多少有些差異，但是這些文章都是為這本書所寫的，或許是沒能出版才在各報上發表的吧。

關於綜合藝術科學雜誌《新創造》，在《台灣文化》第二卷第二期（一九四七年二月五日發行）的〈文化消息㈣〉專欄中預告說「定於三月一日創刊」，並介紹其內容如下：

陶行知　〈創造宣言〉

茅盾　　〈和平、民主、建設階段的文藝〉

雷石榆　〈文藝的批評方針〉

黃榮燦　〈關於台灣美術運動之建立〉

外有歐陽予倩、許壽裳、楊逵等力作。

據《和平日報》〈文教短波〉（一九四七年二月六日）介紹，其他還有田漢、馬思聰的論文，以及靈強、青苗、丁聰、張光宇、葉淺予的版畫和漫畫，甚至還有珂勒惠支的作品。謝里法說，王白淵也向這份雜誌投了稿。[24]

關於雜誌的出版日期，莫玉林說，當時和《新音樂選集》同時擺在店裡。這是在預告一年以前，有可能是和別的書混淆了。吳步乃說是於一九五〇年十二月創刊，[25]在新創造出版社解散三年之後出版這又很難想象。雷石榆在〈我的回憶〉中寫道，一九四九年六月，他被逮捕之後，「黃某最近辦一個刊物」，拜託他翻譯日本左翼評論家的文章。這裡的「最近」頗為費解，如果他的譯文被刊載，那麼說黃榮燦正「辦」的刊物，只有《新創造》而這是一九四七年三月的事。據他講，由於封面的印刷質量不好，與印刷廠家發生了爭執，除了分贈給著者和作廣告用的幾本之外，其餘的沒有接受。

但是，新創造出版社的曹健飛和莫玉林都證實確實「出版了」。又據說，讀書出版社的

范用，二二八事件之後，在上海得到了此書。他是木刻家王琦的好友。

然而，從整體狀況來看，這份雜誌沒有廣泛流傳的痕跡。《許壽裳日記》㉖對此，留有確鑿的證據。

（略）瑛兒代撰一文（「摹擬與創造」）應「新創造社」之索。

一九四七年二月十四日（星四）雨。

此後過了六個月，即八月二日，許壽裳收到了黃榮燦的一封來信，內容恐怕是對《新創造》出版情況的說明。許在十四日給《台灣文化》的總編楊雲萍看了這封信，轉達黃榮燦的意思，並「詢問黃榮燦寄來的稿子是否已收到」。上面的原稿由黃榮燦轉給楊雲萍，在十月一日發行的《台灣文化》（第二卷第七期）中再次刊發。許壽裳在《台灣文化》上發表的文章都是在發刊之前半個月才寫好的，只有這篇文章是在結稿七個月後才發表。在這七個月中，爆發了二二八事件，八月，黃榮燦向許壽裳提出退還稿件。

到底在這期間《新創造》發生了什麼事情？如果像雷石榆所說，是與封面的印刷不好有

關的話，那麼換掉就應該可以了。即使他說得的是事實，恐怕也不會是全部情況。

第一，從二月份徵稿到八月份，其間正好是二二八事件爆發和其後的鎮壓期。《人民導報》、《民報》、《大明報》、《中外日報》、《重建日報》、《新新》等多家報紙和雜誌都被查封或被迫停刊。就連半民半官的《台灣文化》也休刊至七月。許多新聞記者和文化界人士被逮捕、處決。其中即包括新創造出版社的投資者之一、《大明報》的主編馬銳籌。他和同事王孚國於三月十一日被捕，[27] 一九五二年被殺害。

第二，紙張不足以及以此為手段進行的思想統治。從一九四七年一月到二月的一個月裡，紙價「日日上跳、不知所止、致使印刷業者無法承印、雖有意承印、也無法估計、縱估計了、印刷成本竟漲至三倍以上」。[28]《台灣文化》再次發刊時，不得不採取措施，頁數由原來的三十二減為二十四，而價錢卻由原來的五元上調至二十五元。紙的限制和檢查的強化結合起來，成為限制言論的重要工具。「假使所辦的報紙敢明目張膽的攻擊台灣省政、紙業公會不配給紙」。[29] 事件後，各界紛紛起來抗議由紙張的限制而對言論自由權的剝奪和對文化的毀滅。

最後，如前所述，三月、四月，新創造出版社都處於停業狀態，至五月、六月以後，在

警察的監視下重新開業。而且所經營的書籍也受到了限制。

這樣看來，雜誌《新創造》在誕生後剛發出第一聲啼哭，就被剝奪了出售的權利，夭折於嚴酷的言論管制之下。

綜合文藝科學月刊　《新創造》

《新創造》剛發出第一聲啼哭就夭折了。但是根據他的名字再現一下它的內容，仍是能夠生動地體會到黃榮燦的思想。

他把陶行知的《創造宣言》放在卷首，以此作爲發刊詞。似乎讓人們聽到了陶行知在此「創造」「眞善美的活人」的呼喚。這文章原來是《文萃》（第四一期一九四六年八月一日）爲了追悼他而重新刊登的，黃榮燦又把它轉載了過來。這裡面恐怕不僅包含著對在育才學校時關懷過自己的陶行知的緬懷，更是爲了悼念戰鬥在民主運動前沿的陶行知的逝去吧。

處處是創造之地，天天是創造之時，人人是創造之人，讓我們至少走兩步退一步，向創造之邁進吧。（略）～就能開創造之花，結創造之果，繁殖創造之森林。㉚

陶行知在抗日戰爭中，不斷在育才學校的教職員和學生面前朗讀這則〈宣言〉，一再宣揚「從無到有」的創造精神。戰爭結束後，在尋求新的起點時，他認為，這創造之路正是引導抗戰勝利的原動力，也是創造新生中國的力量。這許多的道理都是黃榮燦從陶行知和民眾的現實中學來的。

友窮，迎難，創造。一切為創造，創造為除苦。[31]

黃榮燦認識到「抗戰中的木刻運動」也是「走中國漫長而堅苦的路、在這堅苦的日子裏愈覺苦卻愈覺有辦法、有創造」[32]。而且，來到台灣之後的他，更是和台灣人民共同擁有在抗日戰爭中所孕育的「新的創造」，並希望以此為基礎產生出更大的「創造」，實現「台灣文的再建」。

新的青年朋友，我願在這裏鄭重的向你們訴述：我們今後的世紀要我們自己來創造。[33]

「許壽裳的論文」是指由其長子許世瑛代筆寫的〈摹擬與創作〉。從內容來看，是特意為《新創造》創刊寫的文章。

說文貴創作，不尚摹擬，（略）自我創造，萬萬不要為圖省事省力，摹古擬今。㉞

許壽裳領會了編者黃榮燦的意圖，從古典出發闡明了「創造」的必要性。

茅盾的〈和平、民主、建設階段的文藝工作〉是一九四六年三月，在廣州的文藝三團體所開的歡迎會上的講話稿。他在從避難的香港返回上海的途中，表明了北上的決心和對內戰的態度。對於今後的文藝運動，發表了自己的看法。

一、今後的文藝工作必須和民主運動相配合做長期的打算。

二、在長期的鬥爭中，要加強認識，認清敵友，實踐「文章下鄉」，真正地替老百姓服務。

三、改造我們的生活內容和生活方式，創造我們的民族形式的文藝。

這裡有兩個要特別注意的地方。一是表明對民主的贊成、擁護和爲推進民主要團結所有文藝家朋友。二是在文藝運動和民主運動不可分割的關係中，要深入大衆，謀求人民的民主，參加各種爭取自由的鬥爭。㉟黃透過這篇文章，傳達了大陸民主化的實際情況以及理念，也表明了自己決定挑起此任的決心。

從題目來看雷石楡的翻譯，可能是藏原惟人的「馬克思主義文藝批評的基準」（一九二九年九月、《文藝戰線》）。翻譯的時候，原文中被刪去的字未被復原，所以標題中仍然沒有「馬克思主義」五個字，題目叫〈文藝批評方針〉了。㊱

最重要的文章黃榮燦所著〈關於台灣美術運動之建立〉以及楊逵、王白淵、歐陽予倩、田漢等人的文章都未見到。因此也無從得知他們關於「台灣文化再建」的具體意見，這實在是非常的遺憾的事。

以上資料雖不太齊全，但我們從中所約略看到的《新創造》的主張可以歸納以下四點。

一、共同擁有在抗日戰爭中所構築的文化。

二、把基礎性的創造精神作爲「台灣文化再建」的基盤，實行「文章下鄉」，爲民衆服務。

三、配合大陸的民主運動，構築和平、民主、自由的社會。做好長期鬥爭的準備。

四、改變生活內容和生活方式，創造民族形式的文藝。

從一九三七年的〈創造宣言〉到一九四六年的「和平、民主、建設階段的文藝工作」，黃榮燦所走過的歷史道路，正是中國從抗日民族統一戰線過度到民主統一戰線的一段路程。

《新創造》是他來台之後經過一年多的構思而出版發行的。因此，他的主張是把台灣的解放放在了自孫文以來的中國革命的延長線上。與當局所推行的「統治一個新的殖民地」㉞政策有明顯區別。對他來說，二二八事件反映的就是這兩種流潮的「衝突」。

《文匯報》所代表的上海進步知識人士也是有著相同的見解的。范泉在三月三日聽到二二八事件的消息之後，寫下了〈記台灣的憤怒〉，並於六日印製成單行本發行。在文章的末尾，他這樣寫道：

這次暴動，卻已經說出了台灣人的憤怒，已經證明了台灣同胞對於統治者的政治和經濟的失望和灰心。而且在貧窮、飢餓和被壓迫裏，他們已由內心的隱忍而開始行動了。（略）

現在，台灣從異族的鐵蹄下重又歸返祖國的懷抱。對於這樣一塊富有歷史意味和民族意識的土地，我們應當用怎樣的熱忱去處理呢？是不是我們要用統治殖民地的手法去統治台灣？是不是我們可以不顧台灣同胞仇恨和憎恨，而拱手再把台灣送到第二個異族統治者的手裏呢？

說起了台灣，我不禁淌下了辛酸的眼淚！⑱

在事件中，大陸的文化人士不僅強烈譴責當權者「用統治殖民地的手法」，更加擔心他們會把台灣拱手送給「第二個異族」──美國。這並非無稽之談。因為不久美國政府就提出了「託管」台灣提案。台灣問題再次由中國內部問題變成了國際問題。

在抗日戰爭中所構築、孕育的世界開始在黃榮燦眼前轟然倒塌。這是和統治者之間新的鬥爭的開始。他把遺憾和決心全都深深地刻入版畫〈恐怖的檢查──台灣二二八事件〉。其

後，《新創造》被查封，最後等待著的只是新創造出版社的解散。

註釋

① 〈台灣動亂後、台北報界遭逢厄運〉 《文匯報》 一九四七年三月二十七日

② 〈憶周總理和新音樂運動二、三事〉 李凌 《人民音樂》 一九七八年第一期

③ 〈難忘四十年舊遊地—木刻家朱鳴岡憶台灣之行〉 吳步 同前註

④ 〈戰敗日記〉池田敏雄 《台灣近現代史研究》第四號 一九八二年十月

⑤ 〈三省堂和台灣—戰前台灣日本書籍的流通〉河原弘 《台灣新文學運動的展開》研文出版 一九九七年十一月

⑥ 〈東都書籍株式會社台北分店概況報告〉（昭和二一年四月三十日）持田辰郎 《三省堂的百年》 三省堂 一九八二年四月

⑦ 同⑥

⑧ 同⑥

⑨ 莫玉林致曹健飛書簡及曹健飛證言

⑩ 同⑨

⑪ 〈三聯書店在台灣〉 曹健飛 《新文化史料》 一九八八年第八期

⑩ 〈憶台北新創造出版社〉 曹健飛 《新知書店的戰鬥歷程》 一九九四年五月

⑫ 同⑪

⑬ 同⑪

⑭ 〈從『中國木刻研究會』到『中華全國木刻協會』〉 王琦 同前註

⑮ 〈憶周總理和新音樂運動的二、三事〉 李凌 同前註

⑯ 《文海硝煙》 范泉 黑龍江人民出版社 一九九八年五月

⑰ 〈寂寞的台灣〉 《文匯報》 一九四六年八月十二日

⑱ 〈台灣赤子之心的典型代表吳思漢〉 徐萌山 《台灣同胞抗日五十年紀實》 中國婦女出版社 一九九八年六月

⑲ 《生活、讀書、新知 留真影集》 三聯書店 一九九八年十月

〈活躍在抗日前哨的台灣少年團〉　《台灣同胞抗日五十年紀實》　中國婦女出版社　一九九八年六月

⑳　〈三聯書店在台灣〉曹健飛　《新文化史料》　一九八八年第八期

　　〈憶台北新創造出版社〉曹健飛　《新知書店的戰鬥歷程》　三聯書店　一九九四年五月

㉑　莫玉林致曹健飛書簡　一九九七年十二月

㉒　《鍾理和日記》鍾理和　《鍾理和全集5》　一九九七年十月

㉓　〈思想起──黃榮燦〉吳埗　《雄獅美術》第二三三期　一九九〇年七月

㉔　〈王白淵‧民主主義的文化鬥士〉謝里法《台灣文藝》　一九八三年第十一期

㉕　同㉓

㉖　《許壽裳日記》北岡正子、黃英哲編　東大東洋文化研究所　一九九三年三月二十六日

㉗　〈台灣動亂評定後台灣報界遭逢厄運〉　《文匯報》　一九四七年三月二十七日

㉘　〈紙荒──文化破戒的前兆〉甦甦　《台灣文化》第二卷第三期　一九四七年三月

㉙　〈台灣歸來〉（續）揚風　《文匯報》　一九四七年三月五日

㉚　〈創造宣言〉陶行知　《陶行知全集》　四川教育出版　一九九一年八月

㉛ 陶行知致陶曉光書簡（一九四二年四月十八日）　《陶行知家書》　遼寧古籍出版　一九九六年四月

㉜ 〈抗戰中的木刻運動〉黃榮燦　同前註

㉝ 〈願望直前—迎一九四六年〉黃榮燦　同前註

㉞ 〈摹擬與創作〉許壽裳　《台灣文化》第二第七期　一九四七年十月

㉟ 〈和平、民主、建設階段的文藝工作〉茅盾　《文藝生活》光復版第四期　一九四六年四月

㊱ 〈馬克思主義文藝批評的基準〉以及〈後記〉藏原惟人　《藏原惟人選集》　曉明社　一九
十日　《中原、文藝雜誌、希望、文哨、聯合特刊》　一九四六年六月二十五日

㊲ 〈台灣文化的再建設〉　《文匯報》社論　同前註
四八年十一月

㊳ 〈記台灣的憤怒〉范泉　文藝出版社　一九四七年三月六日　《創世紀》　寰星圖書雜誌社
一九四七年七月

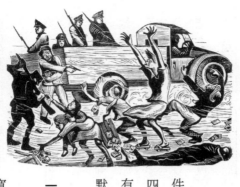

「恐怖的檢查——
台灣二二八事件」

第五章　版畫〈恐怖的檢查—台灣二二八事件〉

　　力軍（黃榮燦）所作版畫〈恐怖的檢查—台灣二二八事件〉，現收藏於日本鎌倉市的神奈川縣立近代美術館，是一九七四年內山嘉吉所贈作品中的一幅。作品既沒有作者的簽名，也沒有題名，印刷張數也未注明。空白的落款讓我們看到了作者的沉默。而這沉默又正是敢於面對「恐怖」的最好證明。

　　一九四七年二月二十七日

　　版畫〈恐怖的檢查—台灣二二八事件〉是一幅高十四公分、寬十八點三公分的小作品。

　　左端的後半部分和右端的前半部分是完全不同的兩個世界。

後面處理為規則化、機械化的呆板的警官與查緝官，和前面不規則、有動感的民眾相對峙。前面的另一位置，寂靜的空間躺著犧牲者的遺體。司機與卡車上的四個警官凝視著四方，似乎是在監視著畫面外的眾多的群眾。其中一個人半蹲著，一幅冷酷無情的面孔衝著正面的群眾。在這冷酷的目光下，看畫的我們，似乎跨越了時空，也被捲入現場，成了群眾中的一員，聽到了怒吼。煙攤被查緝官推翻，香煙散落一地，又被風刮得四下飛揚。

右端的一個女性拼命地伸著手，想把煙收起來。一個警官用槍托向她的頭砸下，血順著她的額頭流了下來。即使如此，那個女性要奪回今天一家人的口糧的手仍然拼命地伸著。孩子一隻手護著母親，一隻手擋著又要落下的槍托。中央靠左的另一個女性，躬著腰，搖著一隻手，肯求著不要開槍。穿著木屐的另一個女性由於憤怒和恐怖，頭髮倒豎著，兩手舉向高空，正對著查緝官的槍。為了威懾人們的抵抗，一個便衣扣動了扳機，一個人倒下去，被擊中的另一個人一面倒下一面伸著雙手叫著阻止開槍。在這一瞬間，呼應她們的群眾一擁而起，湧入畫面，向肇事後逃走的查緝官追去。

黃榮燦並未目擊二二八事件，然而其作品卻非常逼真。因為有兩位友人目擊了二二八事件現場，並留下了證言。①

事件當天，《中外日報》記者周青碰巧正在現場附近的天馬茶室喝茶。聽到喧囂他即趕到現場，從派出所到警察總局，又從警察總局到憲兵隊本部，他一直在追趕犯人的人群中。

《中外日報》記者吳克泰在路上遇到了追趕犯人的群眾，也從警察總局追到憲兵隊本部。在那兒他遇見了周青，兩人隨即商量了寫記事報導的事。事件的前一部分由周青負責，後一部分則由吳克泰完成，並於隔天的晨報即發出了報導。事件的詳細經過因此由台北市向台灣各地傳播開來。

吳克泰、周青都是黃榮燦在《人民導報》的同僚。吳克泰在事件前後都常常出入新創造出版社。周青是曾住在黃榮燦家的雷石榆的朋友。黃榮燦間接地瞭解到事件現場的詳細情況大部分來自這兩個台灣青年。

據兩人的證言，當天發生的事情如下所述。

二月二十七日，傍晚七點多鐘，專賣局的六名查緝官和四名警官乘坐卡車在淡水一帶取締私販香煙。

大陸和台灣同屬一個國家，相互商品流通屬正常的國內交易，但當局卻延續殖民地時代對煙、酒、樟腦等的專賣制度。一方面把它作為權益的工具，獨占市場，同時還強化取締，

實施合法的掠奪。

那天，在他們毫無收獲的返回途中，在延平北路天馬茶室前，急速停下了車，為了泄憤而追趕私販香煙的人。一個女性因跑得慢，香煙和錢全被搶去。那個女性叫林江邁，丈夫已過世，賣煙的本錢也是從別人那兒借來的。她請求把錢和香煙還給她，哪怕只還專賣局製造的香煙。她拼命地哀求著。

但是，查緝官用槍托向她的頭部猛烈地砸去。血從頭部流了出來，她昏倒在地。她身旁的女孩哭喊不止。被激怒的人們圍住了打算溜走的查緝官們。查緝官們見勢不妙，於是倉惶地朝永樂路方面逃走，同時向後方胡亂射擊。人群中一個叫陳文溪的人中彈當即死亡。人們從派出所追到警察總局要求逮捕凶手。然而，警察當局沒有對此做出處理。在大約一個小時的爭執中，群眾發覺凶手已被移送到憲兵隊本部，於是人們又一齊湧向那裡。這時已經九點多了。群眾圍著本部要求交出凶手。這就是二二八事件的開始。

二月二十八日，台北市內從早晨開始就顯得躁然不安。警察總局和憲兵隊本部圍滿了蜂擁而至的抗議群眾。人們遊行示威，高呼罷工。途中，襲擊了派出所，然後到了專賣總局。又從專賣總局到了台北分局，並將專賣品及文書資料等拿到外面點火焚燒。最後到行政長官公署請

願。公署由武裝部隊擔當警衛。當遊行隊伍一靠近，機關槍就開始從房頂往下亂射。當場打死六人。民眾的憤怒達到了頂點，抗議變成了暴動。當日，警備司令部發佈了臨時戒嚴令。

畫與事實相比較，體現了黃榮燦的藝術性與思想性，表現了超越現實的現實。他把二月二十七日傍晚數十分鐘內發生的事濃縮在一幅畫面裡。時間從畫的右端到左端沿著一條弧線發展。在畫的後部表現的是，在光復後的一年裡，統治者壓制、盤剝和凌辱。與此相應，在畫的前半部分描繪了民眾的憤怒與反抗。警官威嚇的眼光，讓我們看到了畫的外面的眾多群眾。高高舉起的幾只手暗示著即將崛起的反擊。

民眾都是徒手面對著武器。那個女孩雖然在哭嚎著，但仍然用一隻手護著母親，另一隻手擋著落下的槍托。這一隻隻的手表現了不向壓迫屈服的台灣民眾的氣概與勇氣。

一九四七年三月

新創造出版社在行政長官公署的斜對面，正處混亂與危險的當中。最初，台灣民眾把來自大陸的人親切地稱為「祖國來的人」，不知什麼時候，很多人開始稱他們為「中國人」。

長官公署繼承了日本統治時代殖民地政策，公署長官一人獨攬大權，統管政治、經濟等

所有領域。其結果，在光復後不足一年的時間裡，瀆職泛濫、掠奪、盤剝肆無忌憚。街上到處都是失業的人，其數目達七十餘萬。台灣的財富因內戰和中飽私囊而消失殆盡。民眾終於「由希望變成失望、由失望變成絕望、由絕望變成積極反抗」。[2]

二十八日，由於機關槍亂射，群眾異口同聲地喊：「打阿山（大陸來的人）！」事態發展到不加區別地襲擊外省人的地步。

黃榮燦在危險中卻能坦然處之。他推著破自行車挨家看望朋友，告誡大家盡量不要外出。

當天下午，數百名群眾攻擊了國民黨省黨部。當他們知道黨部的人員都已轉移後，隨即前去包圍了作為新中國劇社宿舍的台北站前的三義旅館（舊台北旅館）。後來，其中的五十人進到旅館中，打算把男性團員全部帶出來。新中國劇社的領隊歐陽予倩通過旅館的老板和兩個台灣學生向群眾說明「既非官吏，又非商人」。[3]兩個台灣學生中之一就是吳克泰。據他說，歐陽予倩毫無膽怯地站在群眾面前，把劇社的來意作了說明，「表示完全支持台灣人民反對國民黨法西斯的鬥爭」。群眾歡迎他們的態度，包圍隨即散去，並在此後一直保護著「劇社」一行。[4]黃榮燦從這天開始在以後的二十天裡，從未離開三義旅館，成了他們的身邊護衛。[5]

新創造出版社的成員也同樣被周圍民眾劃入「好阿山（好中國人）」，受到他們保護，

度過了那一段難挨的日子。⑥

三月二日，二二八事件處理委員會成立，並連日舉行會議。任何人都期待著事態的縮小和向著民主化方向發展。但是，陳儀卻在悄悄地等待著來自大陸的援軍。七日，再三妥協的陳儀突然改變了嘴臉。同一天，他拒絕了委員會提出的「三十二條政治改革方案」。因為他知道援軍已經從上海和福州出發了。

八日，憲兵第四團到達基隆。九日，國軍第二一師團也到達了基隆。在他們到達的同時，即從船上開始向陸地開炮，上陸後，血洗了基隆，並急速向台北行進。八日夜裡十點半多，在台北報復的槍聲此起彼伏。持續幾日「見人即開槍」，⑦實行無差別的殺戮。犧牲者達數千乃至數萬人。

「七日自治」很快就結束了。

三月九日

（中略）槍聲整日繼續。前些日子外省人躲起來；今天則本省人也都縮著頭了。人的臉上失去了笑容；進出也少了，且都是默默的，失去了聲音。⑧

由於軍隊掌握了「治安」權，於是掠奪開始了。

三月十二日

（中略）街上行人稀少，走來走去的多是女人老頭子老太婆和小孩。街上哨兵並不多，且無槍聲，大多數人怕出外的理由之一，是前天很多台人在街上失去了手錶、戒指、乃至鈔票。在「搜查武器」的名義下，被搜查一光的並不是武器。⑨

黃榮燦在事件前每天必去的中山堂，徹夜工作的數十名青年人被毆打、殺害，「劇社」的大、小道具、服裝等以及相當一八〇餘萬元的物品被毀壞。這裡既是處理委員會連日舉行會議的場所，也是台灣文化協進會的事務所。殺戮、掠奪、破壞就發生在他的身邊。黃榮燦等外省人，最初接受台灣人是不是「好阿山（中國人）」的質問，這次又被當局質問是不是「台灣人的同夥」。

三月二十一日，上海航線恢復。新中國劇社終止了在台南的公演，乘第一班「台南輪」安全地離開了台灣。⑩黃榮燦也終於回了自己的家。九日開始的「掃蕩活動」結束，接著從

這一天開始，在「維持治安」的名義下，開始「綏靖、清鄉工作」。軍警搜查了民宅，逐一逮捕與事件相關者。一方面在街上四處張貼通緝者的照片，強化密告制度，同時發出關於與事件相關者七月三十一日以前必須自首的佈告。搜查不僅僅限於城市，也在向偏遠的農村擴展，並一直持續到年末。

活潑的學生套上了「保障」的枷鎖；多少有點自由的人民戴上了「連坐」的腳鐐；幾家勉強敢說幾句話的報紙是再不能發出聲音了。⑪

十五日《大明報》、《人民導報》、《中外日報》、《重建日報》、《民報》等五家報社被警備總部查封，致使台灣人民不僅失去了輿論的載體，甚至連人們說話的權利都被剝奪了。

黃榮燦在這一片沈寂的台北開始悄悄地製作他的版畫。因為〈第一屆全國木刻展〉即將在上海舉行。他肯定考慮到這是向大陸同胞傳遞「台灣人民的輿論」的絕好機會。

荒煙和朱鳴岡也在台北受到了事件的洗禮。二人離開台灣後也拿起了雕刻刀。荒煙對此經過有如下的記載：

看到了激烈的群眾鬥爭，心潮澎湃，不能自己。隨後人民起義被鎮壓下去，接著大逮捕、大屠殺。一片白色恐怖。我蟄居寓所，不太外出，而要用木刻刀參加鬥爭的願望卻異常強烈。（略）直接刻劃「二二八事變」是不可能的，而另一幅表現群眾鬥爭的木刻構思卻在我心中成熟了，那就是〈一個人倒下去，千萬人站起來!〉。⑫

事件一年後的一九四八年，荒煙逃至香港後，刻畫過聞一多中彈倒地形象，以此來謳歌台灣民眾的鬥爭。

朱鳴岡在一年半後的一九四八年九月離開台灣後，刻了版畫〈迫害〉，描述了事件的恐怖。也有說這是他借離台的機會，以此記錄下了許壽裳被害的真相。

黃榮燦比他們兩位更大膽。因爲版畫全是自己畫、自己刻、自己印的，而且同樣的版畫可以印出多幅，因此具有任何壓力也阻擋不了的生命力。黃榮燦充分利用了這一特性。沒有人看見過他製作過程中

「一個人倒下去，千萬人站起來」（荒煙刻）

的情況，甚至做成的作品也沒有讓任何人看過。作品大概完成於四月初，餘白處的題名、簽字、印刷張數都沒有寫，以防各種干涉。

黃榮燦描繪內容也與上述兩位不同。

同樣為了表現台灣，荒煙選擇的是聞一多，朱鳴岡選擇的是許壽裳，而黃榮燦選擇的是台灣民眾的現實。黃榮燦在來台後的一年多裡，經常到街上去寫生。有時也去工廠、農村，還去過漁村。映在他眼裡的是勞動的人們和生活在苦難中的孩子們的身影。因此，黃榮燦是能用與他們相同的視線看二二八事件，在籠罩著「灰色的憂鬱」⑬的另一幅作品〈賣煙〉中，他以

纖細的線條「黑與白的分割」，鮮明地刻畫了台灣人民內心的凌辱與反抗。

〈格爾尼卡〉

畢加索的《格爾尼卡》是高三四九‧三公分、寬七七六‧六公分的大作。畢加索在《格爾尼卡》中「明確地表現了對把西班牙置於水深火熱的軍閥的憎恨」。黃榮燦在不足《格爾尼卡》千分之一的〈恐怖的檢查〉中，表現了對中國「軍閥的憎恨」。兩個人都是懷著同樣的「憎恨」、同樣的憤怒創作了各自的作品。就此意義來看，還有哥雅的作品〈一八〇八年五月三日〉也屬此例。

〈恐怖的檢查〉所描繪的民眾的手，讓人想起哥雅的《格爾尼卡》中所描繪的白衣男子的手、和畢加索的《格爾尼卡》中所描繪的民眾的手。白衣男子在槍口前手高高地舉向天空。

因為破壞「格爾尼卡」的不是槍，而是最新式武器——燃燒彈的濫

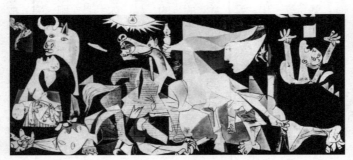

畢卡索所繪製的〈格爾尼卡〉

炸。因而，畢加索在畫面上並沒有展現軍閥和他們的武器，而是通過誇張犧牲者的手來強調恐怖程度。黃榮燦描繪的也是面對槍口高舉雙手的民眾反抗的樣子。中國的民眾面臨的更為殘酷的現實是，在沒有任何準備的條件下即死於同胞之手。三幅畫描繪的都是徒手面對為政者的槍口和武器，在表現受戰爭與政治擺佈的民眾的憤怒與反抗的同時，也象徵著他們的氣慨和勇氣。

把〈恐怖的檢查〉與〈格爾尼卡〉放在一起看，構圖極其相似。「共和國軍的士兵」一手握著折斷的劍，在畫面的左前方，睜著眼永眠於地。〈恐怖的檢查〉則與這個位置相反，畫了橫躺在地的犧牲者。與「從窗口跳下的女人」及「上前救助的女人」「抱著死去的孩子哭喊的母親」相對照，幾乎在相同的位置，黃榮燦畫了「舉著手倒下的女人」「躬著腰哀求的女人」「護著母親阻止槍托落下的女孩」。代替牛的位置的是停在那裡的卡車，在舉燈女人的位置上，黃榮燦描繪的是腳穿木屐，因恐怖和憤怒而倒豎著頭髮，雙手舉向天空的女人。象徵和平之「鴿子」和意味著備受凌辱的人民之「馬」被省略了，這是黃榮燦對畢加索抽象化乃至象徵化的東西以寫實手法加以還原。

還有一點是畢加索在士兵的手裡畫了銀蓮花。〈恐怖的檢查〉與〈格爾尼卡〉完全不同

的是前者表現了母子關係，而〈格爾尼卡〉畫的則是一個抱著已死去的孩子大聲哭喊的母親。這裡面恐怕有由於日本軍在長沙的濫炸而喪生的黃榮燦的妻子和孩子的影子。⑭儘管如此，不，正是因為如此，黃榮燦在〈恐怖的檢查〉中刻畫了護著母親對抗敵人的孩子，並以護著母親和向著敵人的孩子的雙手，表現了畢加索借銀蓮花所要表現的再生與和平的願望。同時，用「腳穿木屐的女人」那高舉起的手，表現著畢加索寄託於「舉燈的女人」的希望。

我們看到為政者蠻橫無理的鎮壓竟被孩子的手擋了回去。

再有一點想說明的就是牛。關於〈格爾尼卡〉中的牛有種種議論，有人認為象徵著西班牙和西班牙人民，也有人從牛的凶猛性認為是指佛朗哥，還有人認為，牛看著遠方的神態象徵著旁觀西班牙內戰的法國。黃榮燦在牛的位置刻的是卡車，車上載著軍警。他們的刺刀恰似牛的角。如此看來，按黃的理解，牛一定指的是佛朗哥。而且黃榮燦也沒有忽視牛那望著遠方的漫漶的目光及毫無表情的神態，我們看到監視群眾的軍警和卡車司機儘管處在事件之中，但都表現出一幅自己並非當事人的麻木神情，望著遠處。上著刺刀的槍也沒有指向群眾而是朝向天空。這到底意味著什麼呢？事實上國民黨軍警的大多數都是大陸貧苦農民的孩子，戰時被抓壯丁，如今又被帶到台灣。展現在他們眼前的生死恐怖場面就是昨天他們自己

的身影、今天自己家族的影子。黃榮燦的畫中不僅描繪了同胞壓制同胞的矛盾，同時也表現了同胞對同胞的同情。

以上是從主題和構圖上來看，很清楚黃榮燦是受到了〈格爾尼卡〉的觸動與啓發。與畢加索創作於遠離格爾尼卡的巴黎不同，黃榮燦則是在事件中雕刻〈恐怖的檢查〉。這就使作品更具有寫實性，也強調了記錄性。但引人注目的是作品仍然暗含著抽象化以至象徵化意義。這恐怕就是他想要從台灣二二八事件中抽取中國的現實，描繪出對於人類來說具有普遍性的東西。

從風格來看，〈恐怖的檢查〉可以歸入他作品中〈走出伊甸園〉系列。但與其他生活風景等寫實性較強的作品不同，他的這兩幅作品描繪的是人的內層側面。

〈走出伊甸園〉（《月刊》一九四五年十二月）可能是參考了希哀羅尼穆斯·博斯（Jheronimus Bossh）的〈人間樂園〉和〈乾草車〉。畫面結合中國的現實，刻了人生前所犯「七大罪惡」——怠惰、憤怒、食欲、暴食、嫉妒、虛榮、邪淫。果樹下一個胖男人正在和女性嬉戲。下面另一個胖男人正搖著大蒲扇焚燒書籍，另外兩個男人在一旁著忙。其他的男人們在用箭到處追趕鹿和小鳥，已經把樂園踩得七零八落。象徵著和平的鳥已被射穿，鹿也

「走出伊甸園」／「失去的樂園」
（黃榮燦刻）

已中箭倒地，不知是不是被流箭射中，一個農民抱著鐮刀倒在地上。比起剛才那些人，這個農民瘦得可憐，軀體又正被禿鷹和蛇盯著。消瘦的手握著的一棵麥穗，幾粒種子從麥穗上落下來，畫的右端新的生命已經萌生。這一切表現的是言論自由被剝奪，農民深受壓榨，和平被破壞，財富與快樂被少數人獨占的中國現實。這中國「樂園」的喪失，正如「流浪的遊客」離開「乾草車」那樣，一個知識青年抱著頭準備遠行。這苦惱的神態所表現的正是黃榮燦自己的心情。

黃榮燦究竟是在何時何地見到的〈格爾尼卡〉？黃榮燦對此沒有給我們留下任何記錄。但是，其他一些相關資料告訴我們下面一些情況。

在抗戰開始時，一個西班牙醫療團曾投入中國的抗戰，活動於重慶、貴陽、桂林等地。他們是以西班牙共和國軍方面的義勇軍身份參加到歐洲各地巡迴醫師組織中的十六人。⑮因此，國內

南天之虹　216

進步報紙、雜誌開始討論西班牙內戰，贊揚世界反法西斯統一戰線的成立。⑯其中涉及〈格爾尼卡〉的文章有兩篇。即〈皮加索的名畫：「哥爾尼加」（今譯：格爾尼卡）〉（荃著，重慶《新華日報》一九四四年十一月十八日）和〈記法國大畫家畢加索〉（Simone Tery著，胡清譯，《文聯》第一卷第六期 一九四六年四月十五日）。兩篇文章中都介紹了這樣一段趣話。德國的諜報機關問畢加索「這是你畫的？」他回答說「不是，這是你們讓我畫的，請您帶回家去，做為紀念品吧」。於是把複製的《格爾尼卡》交給了德國人。於是〈格爾尼卡〉乘世界性反法西斯的潮流流傳開來，使中國的藝術家感到了自己的責任，促成了中國的文藝工作者的覺醒。

上述兩篇文章中，前一篇發表於黃榮燦在育才學校工作的時候，後一篇與黃榮燦的友人之一周夢江的〈戰時東南文藝〉一文發表在同期雜誌上，後來周夢江又在自己編輯的《和平日報》上轉載過（〈新世紀〉第八期、一九四六年五月二十日、二十一日）。可見，這兩篇文章都在黃榮燦的手邊。另外，一九四一年，香港新藝社出版的《果耶（今譯哥雅）畫冊》也到了重慶。內容是哥雅的〈戰爭的災難〉，共八十三幅。王琦對此十分珍愛，除多次介紹給美術家⑰，還時常在育才學校繪畫組舉行〈西洋名畫展〉，廣泛地介紹這些作品。在迎來

「西班牙系列畫作
1931—1936」

戰爭最後階段的一九四四年，中國木刻研究會在重慶舉辦了〈世界版畫展〉。畫展中展出了以戈米茲（Helios Go'mez Rodori'guez）的版畫〈組畫西班牙〉爲代表的介紹西班牙內戰的作品。據說〈格爾尼卡〉就是這一時期介紹過來的。黃榮燦自己也在這次展覽會上展出了作品。

這樣看來，從哥雅到畢加索主張反法西斯的美術早已深深地刻在了黃榮璨的心裡。他在創作《恐怖的檢查》時，全國的木刻家也都在擔心「快使中國變成西班牙第二」了。⑱來台後，黃榮燦得到了日本人留下的《畢加索畫集》（伊原宇三郎編　一九四二年二月），一直十分珍重。據台灣省立師範學院的學生李再鈐說，一九四八年以後，黃榮燦的「風格比較接近畢卡索」⑲。另一個學生黃鐵瑚也說，黃榮燦在《新藝術》座談會上多次說過他愛慕畢加索。⑳

一九四七年四月—五月

事件後，爲了向三聯書店總部報告二二八事件後的狀況，商談今後的方針，黃榮燦與曹

健飛必須有一人去上海。黃榮燦好像是無論如何也要去，因為他希望在〈第一屆全國木刻展〉上展出他的作品，向大陸的朋友告知二二八事件的真相。而曹健飛又已在「特務」的監視下，因此，黃作為新創造出版社的代表去了上海。㉑

四月十三日，黃榮燦從基隆出發，乘「台南輪」前往上海。吳克泰、周青與之同船而往。那以後，周青一直以為他是「特務」。㉒吳克泰對此持否定態度。他認為如果他是「特務」，他們早在上海被捕了，而且，回台北後，也不會專門到新創造出版社去訪問他。㉓這樣看來，他把作品藏在行李深處，帶著「警備總部的徽章」是為了掩蓋自己的身份。

但是，為了隱瞞身份，他們彼此沒有打招呼。據周青說，他的胸前戴著「警備總部的徽章」。所以他應該很容易得到徽章。㉓這樣看來，他把作品藏在行李深處，帶著「警備總部的徽章」是為了掩蓋自己的身份。

他們早在上海被捕了，而且，回台北後，也不會專門到新創造出版社去訪問他。《人民導報》的創始人之一白克就在白崇禧的身邊，所以他應該很容易得到徽章。㉓這樣看來，他把作品藏在行李深處，帶著「警備總部的徽章」是為了掩蓋自己的身份。

十五日，「台南輪」安全抵達上海。他急忙趕到大名路上的中華全國木刻協會。可是，〈第一屆全國木刻展〉已在三天前的十二日閉幕了。

中國木刻研究會經過陳煙橋和黃榮燦的私下準備，於一九四六年一月正式決定轉移上海。四月實施決定，本部從重慶轉移到了上海。五月，分散於全國各地的二十餘名成員都匯集到上海，六月四日，中國木刻研究會正式改名為中華全國木刻協會。一直按照戰前的體制

《文匯報》〈筆會〉第二三一期
（一九四七年四月二十八日）

進行著的〈抗戰八年木刻展〉的準備，從此日開始，正式進入緊鑼密鼓階段。展覽會比預定晚了半年，終於在同年九月於上海和倫敦同時開展。在開幕前的七、八月份，與各地理事的聯繫終於恢復，並召開了戰後第一次的理事會。會上首先改選了工作班子，推選李樺、王琦、野夫、陳煙橋、楊可揚為常務理事，並決定每年舉行春秋兩屆展覽會和重新開辦木刻函授班。

〈第一屆全國木刻展〉在上海大新公司畫廊於一九四七年四月四日開幕。展出了來自南京、上海、北平、天津、福州、重慶、桂林、廣東、香港的四十八名藝術家的一八〇件作品，十二日閉幕。不知道黃榮燦是不知道會期還是沒有搭上合適的班船，遺憾的是他帶來的作品未能參展。

但是，展覽會閉幕兩週後的四月二十八日，〈恐怖的檢查（台灣二二八事件）〉在《文匯報》〈筆會〉欄目以力軍的筆名發表了。可能題名由黃榮燦擬定，而括號內的附註是編輯附加

的。使用「力軍」的筆名可能是考慮到，這在柳州時代常用的筆名，大陸的同行都熟悉，而對台灣當局來說不會暴露自己的身份。可能還有告知舊友自己仍然在世的意思。

把該作品拿到編輯部的可能是陳煙橋和王琦。當時編輯部有索非、揚風，《和平日報》的樓憲（**尹庚**）和周夢江，王思翔所認識的葉以群擔任〈新世紀〉欄目的編輯。唐弢負責〈筆會〉的編輯。此外，還有范泉、索非的友人柯靈等人在，顯示出他們對台灣問題的較深的理解力。再加上《文匯報》和中華全國木刻協會關係密切，一直為協會提供著發表作品的場所。特別是〈筆會〉欄，從一九四七年三月一日的一八二期到即將停刊前的二四六期（五月二十四日），每期都介紹木刻作品。黃榮燦的作品刊登在第二三一期（四月二十八日）上。

一九四六年十二月開始的學生運動，由「反對美國駐軍，反對不平等的中美通商條約」「要吃飯，要和平，要自由」發展為「反飢餓、反壓迫、反內戰、反美和爭取民主的運動」。一九四七年五月十八日，蔣介石發表了談話，要求嚴處學生運動，政府發佈了「維持社會秩序臨時法」，接著鎮壓開始了。二十日，大城市的學生舉行了全國規模的大遊行，對此表示抗議。政府出動了軍隊、警察、特務，數以百計的學生遭到逮捕。二十五日，支持此運動的《文匯報》《聯合晚報》《新民晚報》三社被突然查封。這是〈恐怖的檢查〉發表後不足一

個月的事。於是，二二八事件隨著黃榮燦的這幅版畫也捲入了這場鬥爭。

據莫玉林說，黃榮燦在上海只待了不過十幾天，四月末或五月初即返回台北。

協會將〈第一屆全國木刻展〉展出的作品準備了三份，打算一份送到香港，一份送到湖

南，另一份贈給台灣。湖南的部分由曾景初帶回長沙，並於五月舉行了展覽會，後又在衡陽

展出。香港於五月二十八日在香港宇宙俱樂部由中華全國木刻版畫協會、人間畫會及香港中

外文藝聯絡社（茅盾、葉以群為骨幹）共同主辦了展覽會。

台灣部分的幾十件作品由王麥杆、戴英浪、章西崖三人於七月帶回。[24]《台灣文化》第

二卷第五期（一九四七年八月一日發行）的「文化動態」上有如下報導。



全國木刻展覽會作品，已運達本省。此間、本會與美術界、準備籌劃在台北公開展覽。[25]



該展覽會以台灣文化協進會美術委員會為中心進行籌劃，但是，二二八事件中，委員會

成員之一的陳澄波犧牲，王白淵、歐陽文以及廖德政的父親廖進平被捕。擔負著《台灣文

化》中心的蘇新、范文龍也避難在大陸。在這樣的狀況下，「公開展覽」反對內戰和「和平

和民主的方向」等㉖作品的力量，在「台文協」已不復存在。何況現實也不允許通過展覽會「要用刻刀一般銳利的眼光去區分出民主的真偽、而且還需要用刻刀去戳穿假民主的面孔」㉗。因此，〈第一屆全國木刻展〉的台北展在計劃階段即告夭折。

上海版畫界同仁與「反內戰、反飢餓」的學生運動聯合，後來取得了非同尋常的成果和發展。避難至上海的幾位台灣人在出版《前進報》時，創刊號的封面也採用了描繪農民起義的彩色木刻。㉘但是在台灣，黃榮燦卻失去了與全中國民主勢力相結合的場所。

一九四七年十一月

沒有趕上〈第一屆全國木刻展〉的黃榮燦的作品，在同年秋天舉辦的〈第二屆展〉上得以展出。地點與〈第一屆〉一樣，仍然是上海大新公司畫廊。一九四七年十一月三日開幕，十五日閉幕。共展出了六十餘名藝術家的二三八件作品。其中描繪台灣的作品有十幾件。

力軍　作　　〈恐怖的檢查（台灣二二八事件）〉

朱鳴岡　作　　〈台灣椰子〉〈台灣小販〉〈星期日〉〈請教〉〈殮〉

麥桿　作　〈台灣煤場〉〈高雄田野〉〈新竹
採茶女〉〈蓄女搗米〉〈晨忙〉〈採果〉〈台
女挑鴨〉〈桃園之農家〉

朱鳴岡在二二八事件後避難到上海。因
為妻子尚留在台灣，所以在他返回台灣時被
憲兵逮捕。以後再也未允許他製作版畫。一
九四八年九月，他把台灣省立師範學院藝術
系的職務讓給黃榮燦之後去了香港。

麥桿一九四七年七月，看望岳父母來到香港，他的作品均為二二八事件後創作的，是他

「台灣椰子」（朱鳴岡刻）

「三代」（朱鳴岡刻）

回到上海後親自拿到〈第二屆全國木刻展〉參展的。

因為內戰的擴大，國民黨統治區的鎮壓也日益激烈，〈第二屆全國木刻展〉上海會場以
外的展覽均未獲准。在抗戰中，尚能在七至八個地區一起開展，展覽後還可以在地區內的市
區村巡屆展出，但是，儘管抗戰勝利了，〈第一屆〉展卻只能在四個地方，〈第二屆〉展只能
在上海一個地方展出。

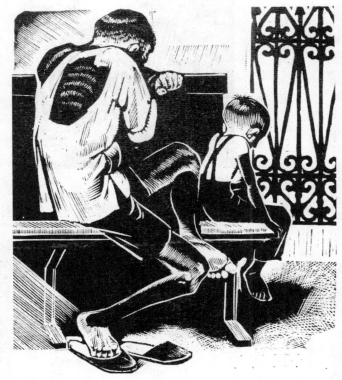

「朱門外」（朱鳴岡刻）

桃園的農家（王麥桿刻）

打破這種閉塞狀態的方法就是在外國舉辦展覽。中華全國木刻協會在戰前幾次用這種方法擺脫困境。這次他們也在積極地運用這一方法。

首先將一九四六年九月舉辦的〈抗戰八年木刻展〉的八九七件展出作品中的一八三件贈與倫敦，一五○件由錢瘦鐵帶到日本，還有百餘件贈與中日文化研究所的菊池三郎。

將一九四七年十一月舉辦的〈第二屆全國木刻展〉中展出的二二八件作品全部贈與了內山嘉吉。並於一九四八年夏指定李平凡為中華全國木刻協會日本聯絡事務所代表，將〈第一屆〉展、〈第二屆〉展、〈第三屆〉展的優秀作品共百餘件贈與日本。

從一九四七年至五十年代初，〈中國版畫展〉在日本各地相繼舉辦，掀起了中國版畫熱。

台灣煤場（王麥桿刻）

展覽會多達百餘次。它成了反省戰爭和民主化的基礎因素，對「活生生的中國人」的理解也成了人們的一種渴望。

黃榮燦的〈恐怖的檢查〉是送到內山嘉吉手中的二二八件作品中的一件。內山的長兄內山完造在〈抗戰八年木刻展〉之際尚住在上海。參觀後他提出想把所有作品帶回日本展出，但是，作品已經沒有了，協會「擬另行徵集複製件及新作、以應其請」。㉙結果一九四八年二月，嘉吉收到了中華全國木刻協會寄來的小包。裡面是〈第二屆〉展展出的二三八件作品。

直到一九七五年七月，陳珂田指出這一事實爲止，嘉吉一直以爲這些作品是〈抗戰八年木刻展〉的作品。

從上述經過來看，這也是不無道理的。㉚

沒過多久，汪刃鋒寄來了一封信，說，「如果在

東京可以舉行這些版畫展，我將很榮幸，特此拜請。」[31] 於是，嘉吉一點一點地把每幅版畫都襯上襯紙，然後借給了人們。當時，大學的文化節已復活，中國研究組織陸續誕生，魯迅研究也興盛起來。學生頻繁借閱相關資料和版畫。嘉吉認爲這「比起一個時期在一個地方舉行大型展覽會，能給觀眾以更深的印象」。因此，一直以大學生爲中心借出這些版畫。據說「這些版畫一個接一個地借出」，「反響很大」。[32]

但是，在上海和日本展出的〈恐怖的檢查〉究竟獲得了怎樣的反響，在日本和中國都沒有留下任何記錄，這是件非常遺憾的事。

據說日本人知道二二八事件是通過一九四九年出版的傑克・貝魯寧的《中國震撼世界》[33]。實際上，黃榮燦的版畫比他早一年已到達日本。雖然在上海的展覽會和《文匯報》上都向民眾作過介紹，但是，他所帶來的信息究竟是如何傳達給了大陸的人們和日本人，對此目前尚未發現詳細資料。

大東亞戰爭畫

「西洋畫壇的權威」李石樵自光復以來仍然精力充沛地繼續他的創作活動，給台灣美術

南天之虹　228

界注入了新風。在一九四六年至一九四九年間舉辦的兩屆〈台陽展〉及四屆〈省展〉上，他共展出作品二十二件。早在戰爭一結束，他即開始標榜「民主主義文化」，舉起「主題美術」的旗幟。用他自己的話來說，就是要「有明確的目標」，「力求挖掘現實的一貫態度」和「對美的價值的感悟」，讓自己「存在於社會、與大眾共存」。㉞

蘇新對李在〈第一屆省展〉（一九四六年九月）展出的兩幅作品〈市場口〉（一九四五年作）及〈合唱〉（一九四六年作）給予了肯定的評價。㉟黃榮燦也對李〈第十一屆台陽展〉（一九四八年六月）的參展作品〈老農婦〉（一九四七年作）及〈第四屆省展〉（一九四九年十一月）作品〈田家樂〉（一九四六年作）給予了「創作精神」的「進步」的評價。㊱蘇新稱讚他捕捉到了「台灣的現狀」，黃榮燦也按照李石樵自己規定的課題，評價他正在向著描繪「現實」的方向努力。

然而，黃榮燦又指出，「從題材內容上分析，確難找描繪現實的真理，主題的表現也難找到」。接著批評作品是「沒有主題發展而失去情感組織的」。㊲

李的二十二件作品中，以「現實生活為題材」的作品不過四、五件。在黃榮燦的眼裡，這些似乎都是隨波逐流，迎合「現代的『時髦貨』」。㊳他很可能知道李石樵的〈建設〉（一

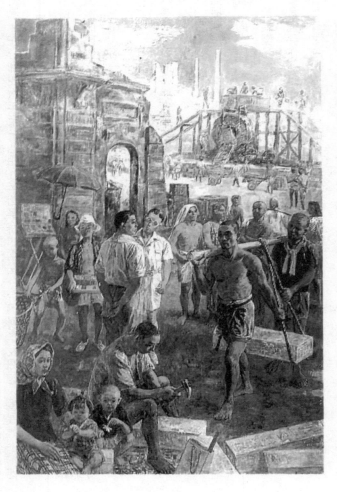

〈建設〉（李石樵油畫）

「歌唱的孩子」（李石樵油畫）

九四七年作〈第二屆省展〉展品）在構圖上是模仿了自己的〈建設〉。[39]

黃榮燦是按照李石樵從戰前開始的創作過程來看待這四、五件作品的。

李石樵在「決戰期」舉行的〈第十屆台陽展〉（一九四四年四月）中展出過〈歌唱的孩子〉。一個光頭少年抱著嬰兒，一隻手拿著歌詞正在唱歌。看上去像少年弟弟的另一個孩子抱著他的腿，另外兩個少女和一個少年圍在他身邊正在跟他一起歌唱。坐在地上的又一個少年正仰頭看著他們。這是當時「大東亞戰爭畫」乃至被稱為「聖戰畫」的作品之一。

但是，他在戰後《第一屆省展》展出的作品〈合唱〉「是描寫台灣光復當初，幾個小孩子，在被美空軍轟炸成為廢墟的街頭，一人奏口琴，其餘合唱，歡天喜地，慶祝台灣的光復」。[40]

這兩幅作品難道都是各自時代「挖掘現實」的結果嗎？

台灣民眾到底是反對「聖戰」，還是讚美「聖戰」？從前一張畫裡少年們的表情上既看不出對「聖戰」高興，也看不出憎惡。李對此曖昧處理，也許是在有意地迴避統治者要求的讚美「聖戰」。但是從「現實的真理」來看，畫面中也的確很難看出台灣民眾對「聖戰」的批判和反抗。結果，把他理

解爲通過展覽會讚美「聖戰」也是很自然的。那麼，他又是如何從讚美「聖戰」變爲「歡天喜地，慶祝台灣的光復」的呢？顯然，在他的繪畫裡並沒有表現這些。似乎李石樵所謂「挖掘現實」所得到的「主題」，在「決戰期」是讚美「聖戰」，而在光復期就成了所謂的「民主主義」。黃榮燦所說的「現代的『時髦貨』」指的正是這一點。

日本統治時代，台灣美術界的目標是日本的「帝國美術展」。戰爭時期，是爲「大東亞戰爭畫」「聖戰畫」盡力。台陽美術協會戰後重新開始的時候，他們雖然自己總結日本統治時代強調：自己曾敲響「警鐘的木鐸」，「反對〈台展〉之先鋒」。然而，很難說他們的畫的多數是現實而且積極地表現了與日本統治者的對峙。實際是作爲一個避難場所存在。在殖民地統治下，它不可避免定位於殖民地官學機構。戰爭結束後，雖然台灣美術界也被群衆要求努力從殖民地文化中脫卻出來，力求「自己變革」，但卻要拖著殖民地文化的殘渣，又不思反省，無批判地實現「民主化」的轉換。因而，也就無批判地納入了新的國家體制。針對台灣美術界的這種隨波逐流的狀況，黃榮燦指出，其本質上有「現實的眞理」和「主題表現」上的欠缺。要求他們繼續「自己變革」。

然而其結果，在面對二二八事件時，他們中的多數均保持沈默。其後，一下子落下了

「民主主義」的旗幟。放棄了「存在於社會，與大眾共存」這一課題。「回到」了單純地追求「色彩」的「無主題」藝術的老路。因此，「表現著仿徨在新的煩惱中」。[41]

李石樵在〈第十一屆台陽展〉上以花為依託，表達了這種「新的煩惱」。和〈老農婦〉一起，李石樵還展出了〈洋蘭〉。到了〈第十二屆展〉（一九四九年五月），兩位後輩模仿該作品並以同名參展。對這種「傳染」，黃榮燦以氣憤的口氣批評這是「現代的『時髦貨』」，並對後輩這種逃避現實的選擇規勸道：「在此次展出的作品中、卻無視於當前殘酷的現實問題、差不多對於今天人們遭受的艱苦和自己所體驗到世亂年荒的現象都遺棄了」。

[42]從這種「趕時髦」、熱衷於「趕時髦」的過程來看，很明顯，他們實際上根本沒有「挖掘現實」的意思。

關於這一點我將在後面詳加討論，總而言之，二二八事件之際，黃榮燦不僅僅是描繪了「歷史的現實」，而且是以描繪「現實的真理」這樣一種氣魄展現在台灣美術界面前的。他雖然是學畢加索而刻了〈恐怖的檢查〉，但這也是對台灣美術界的迎頭棒喝。他要表示的是，經歷了八年抗戰的中國美術界是站在與侵略戰爭和法西斯政治誓不兩立的畢加索的相同的立場上的，美術家在對待政治上的問題時應該採取什麼樣的態度，同時為台灣美術界面臨

再次「回到」沙龍美術老路的危險敲響了警鐘。他通過這幅畫告訴人們，為實現民主主義，必須描繪「現實的真理」。這就是這幅版畫刻在台灣美術史上的又一意義。

上述問題並不限於受殖民地統治的台灣美術界，它同樣也是殖民統治者日本美術界在戰後直接面對的問題。只是它照例未能成為美術家們討論的中心。

以對台灣美術界有過較深影響的伊原宇三郎為例，即可看清他們相同的素養。伊原宇三郎是〈帝國美術展〉的主導，推進大東亞戰爭畫日本西洋畫壇的權威。據說，黃榮燦來台後一直十分珍視《畢加索畫集》（《西洋名畫家選集四》），而該畫集正是他於一九三八年出版的畫集中的一冊。

他在巴黎留學期間即景仰畢加索。在太平洋戰爭爆發後的一九四二年二月，他發表了〈大東亞戰爭與美術家〉，對〈格爾尼卡〉有過如下的評述。

據說畢加索如今仍然被德軍關押著，正如大作〈格爾尼卡〉所表示的那樣，他反對佛朗哥，並以此為信念，果敢地，為他所愛地祖國西班牙創作了此作品，並把信念付諸於行動。作為我們感到非常遺憾地是，他選擇了與軸心國完全相反的方向。而作為畢加

索因為他對祖國有著忠貞不渝的愛，所以即使身陷圖圖也仍然處之泰然。只是我不可思議的是，即使把對祖國的愛暫且放下，那樣忘我工作的他為什麼仍然並沒有感到軸心國方面所擁有的力量的魅力。從風格上說，畢加索的藝術絕對是德國的，從某種意義上說也給美術界帶來了新秩序。那樣少地眷戀舊藝術，如猛牛般勇往直前的他，為什麼突然象多情多恨的年輕人一樣，緬懷少年時代的情結，借毀壞的美麗古都發泄積憤，我無論如何也理解不了。㊸

然而，戰爭結束後，他又像什麼事也沒有發生過一樣，若無其事地把舵轉向「一八〇度的相反方向」，站在了再建「和平國家」美術的排頭。再這個過程中，伊原不僅沒有對自己在戰爭中所起的作用進行過反思，也沒有對在台灣鼓舞「聖戰」，要求台灣人民貢獻生命的責任有過自問。他不僅把美術界的諸多責任轉嫁他人，甚至自己儼然成了被害者的一員。

〈格爾尼卡〉的「主題表現」即使到了戰後依然未被伊原理解。他對畢加索的理解有著本質上的歪曲，充其量不過是想從表面上加以模仿。這與的確抓住了事物本質的中國新興美術家的理解實在是涇渭分明。從此可以看出日本式的對西洋美術的翻譯。這種模仿與追從是對西

235　第五章　版畫〈恐怖的檢查—台灣二二八事件〉

洋美術自卑的表現，也反映了日本文化上的殖民地性。

日本模仿西洋，又以前輩的身分拿自己的模仿品讓台灣美術界再模仿。這種自豪與帝國主義式的管理，其手法正是自己對西洋自卑的角色替換。把這個稱為「世界水準」㊹，實在是無從談起。但是，台灣美術界卻似乎正是處在這樣的「殖民地化」之中，他們是通過日本美術界的眼睛來看自己的國家的。

針對這種雙重的殖民地性，黃榮燦提出「現實的真理」，這是對殖民地性的嚴厲的批判。他的批判甚至通過台灣美術界觸及了殖民統治者日本美術界所持有的態度。

註釋

① 〈一條曲折前進的認同之路〉 藍博洲 《沈屍‧流亡‧二二八》 時報文化出版 一九九一年六月 〈從紡織廠童工到進步記者〉 藍博洲 同上 〈二‧二八事件親歷記〉 吳克泰 《證言2‧28》 人間出版社 一九九三年二月

② 〈台灣旅滬六團體要求實行自治〉 《文匯報》 一九四七年三月六日

③ 〈一個戲劇工作者的《二二八》見聞〉 歐陽予倩 同前註

④ 〈一條曲折前進的認同之道〉 藍博洲 同前註

⑤ 曹健飛證言

⑥ 〈三聯書店在台灣〉 曹健飛 同前註

⑦ 〈台灣之春（續）〉──孤島一月記〉 董明德 《文匯報》 一九四七年四月二日

⑧ 同⑦

⑨ 〈台灣之春（續完）──孤島一月記〉 董明德 《文匯報》 一九四七年四月三日

⑩ 〈新中國劇社自台灣歸滬〉 《文匯報》 一九四七年三月二十七日

⑪ 同⑨

⑫ 〈我的創作道路〉 荒煙 《興寧文史》 第十四輯

⑬ 〈賣煙記〉 踏影 同前註

⑭ 〈黃榮燦君──終戰後的台灣軼事〉 田隼雄 同前註

〈憶台北新創造出版社〉 曹健飛 同前註

⑮〈木刻畫〉 田隼雄 同前註

〈創作版畫的發祥與終結──日本占領時代的台灣──〉西川滿 《仙女座》 二七一期 一九九二年五月

⑯《中國的歌聲》A‧史沫德黎 美鈴書房 一九五七年三月

一九三七年至一九四○年《新華日報》、《抗占文藝》、《中蘇文化》、《文藝月刊》等均集中翻譯刊發了論述西班牙內戰的論文。此外，在這一時期重慶、上海、漢口的生活書店也出版了諸如從軍記等單行本。

⑰〈從幾本外國版畫冊想起的〉 王琦 《美術筆談》 河北美術出版社 一九九三年二月

⑱〈木刻工作者在今天的任務──《抗戰八年木刻展》告全國木刻同志〉《文匯報》 一九四六年九月二十二日

⑲〈黃榮燦疑雲──台灣美術運動敵禁區〉上中下 梅丁衍 同前註

⑳〈再談黃榮燦〉黃鐵瑚 《雄獅美術》 第二三八期 一九九○年十二月

㉑莫玉林書簡及曹健飛證言

㉒〈從紡織廠童工到進步記者〉藍博洲 同前註

〈三位台灣新聞工作者的回憶──訪吳克泰、蔡子民、周青〉葉芸芸編 《證言2‧28》人間出

㉓　版社　一九九三年二月

　　吳克泰證言

㉔　〈中國左翼美術在台灣〉　謝里法　前同註

㉕　〈文化動態〉　《台灣文化》　第二卷第五期　一九四七年八月

㉖　〈木刻工作者在今天的任務——《抗戰八年木刻展》告全國木刻同志〉　《文匯報》　同前註

㉗　同㉖

㉘　〈來自北京景山東街西老胡同的見證〉　藍博洲　《沈屍・流亡・二二八》　時報文化出版　一
　　九九一年六月

㉙　〈文化動態〉　《台灣文化》　第二卷第一期　一九四七年一月

㉚　〈後記二三事〉　內山嘉吉　《魯迅與木刻》　研文出版　一九八一年六月

㉛　〈魯迅與木刻〉　內山嘉吉　《魯迅與木刻》　研文出版　一九八一年六月

㉜　同㉛

㉝　《中國震撼世界》　傑克・貝魯寧（Jack Belden）　筑摩書房　一九五二年

㉞　〈訪問西洋畫壇權威——李石樵畫伯〉　黃俊明　同前註

㉟　〈也漫談台灣藝文壇〉　魃尨　同前註

㊹〈談台灣文化的前途〉　《新新》第七期　一九四六年十月十七日

㊸〈大東和戰爭畫與美術家〉伊原宇三郎　《新美術》　一九四二年二月

㊷同㊳

二十九日

㊶〈正統美展的厄運──並評三屆《省美展》出品〉黃榮燦《新生報》〈橋〉　一九四八年三月

㊵同�35

版畫〈建設〉黃榮燦　《月刊》第一卷第二期　一九四五年十二月

㊴*後改名〈重建家園〉，由《新生報》轉載　一九四六年一月一日

*後改名〈築隧道〉，由《和平日報》轉載　一九四六年十二月十五日

月五日

㊳〈濕裝現實的美術──評《台陽美展》〉黃榮燦　《公論報》〈藝術〉第九期　一九四九年六

㊲〈美展之窗〉黃榮燦　同前註

㊱〈美展之窗〉黃榮燦　《新生報》〈藝術生活〉　一九四九年十二月十日

三日

㊱〈漫談美術創作的認識並論台陽展作品〉黃榮燦　《中華日報》〈海風〉　一九四八年八月

第六章　融合與分裂

　　二二八事件使台灣社會產生了新的聯合和分裂。矛盾尖銳化，祖國呈現出幾個不同的面孔。因此，台灣民眾對不同的「祖國」和台灣所處的狀況開始進入清醒地認識的階段。它促成了大陸學生和台灣學生的聯合，促進了兩岸文化人士交流的發展，直至出現了「台灣新文學論議」。儘管許多人都議論說戰後由於二二八事件，幾乎所有的可能性都喪失了，但實際上，台灣正是由此步入空前的社會重組與進步的時期。雖然有人說作為原動力的青年們對時代和社會表現得很「懵懂」，但實際上敏感地捕捉時代，並迅速地對時代潮流做出反應的正是他們。交流促進了融合，融合又交織著新的分裂。

「奴化」論批判

　　《許壽裳日記》從一九四六年末到次年的一月九日均「失記」。可能是忙於為十一日召

開的教科書編輯委員會做準備。

二月二日，許壽裳寫了題爲〈教授國文應注意的幾件事〉的演說草稿。這是爲在台灣省地方幹部訓練團（二月十八日）進行的演講所準備的。演講後，又加以整理發表在《中等教育研究》創刊號上（一九四七年四月）。

初稿是用自來水筆寫在台灣省戲劇協會的稿紙上的，後用毛筆作了訂正。開頭的一段這樣寫到：

……全省公務員四萬多人中間有百分之八十七是本省人。他們以前所受的教育純粹是敵人統治下的奴化教育……①

改過的地方有兩處。一是把「百分之八十七」改爲「四分之三以上」，另一個是將「奴化教育」改爲「殖民地教育」。修改是在寫完初稿之後，經過推敲，馬上就進行的，還是爲了在雜誌上發表所作的修正，現已不得而知。但是，無論怎樣，都是二二八事件前後的事。

十一日，教科書編輯委員會如期召開。會上選出了五名常務委員，教科書的編輯工作終

於在新學期到來之前得到落實。常務會後，馬上就召集了學校教材組的組務會議。會上，許壽裳在全體職員面前「宣佈三大要點」。據《日記》中記錄，「㈠進化㈡互助精神㈢為大眾」。後來，出席會議的賀霖對宣言內容做了這樣的轉述。

「我們編教書須要有進化的思想，不能復古，不能開倒車；須要有自由平等民主的思想，以人民利益為出發點」（大意）②

李何林對此也有類似的記憶。並在上文「民主」的後面加了「科學」兩字，把「人民」改為「人民大眾」。③這正是五四文化革命的精神。

許壽裳的不許「復古」、不許「開倒車」，不僅是五四精神的體現，也是對以五四精神為根據，前年一月的政治協商會議所採納的「和平建國綱領」的具體體現。因為「綱領」中規定，「根據民主與科學精神，改革各級教學內容」。但是，正在許壽裳「宣佈三大要點」的前後，大陸卻出版了「國定本」中小學教科書。其內容與台灣省編譯館的編輯方針完全不同。國民政府在教科書的編輯中踐踏了「綱領」的規定。

上海《大公報》在〈星期論文〉欄中，以「落後、倒退和違反民主的精神」對此進行了嚴厲的批判。許壽裳將這則新聞剪下來，讓全體職員傳閱，表明了不向中央政府妥協的決心。此後，職員們更加警惕「特務」的出沒。

「宣佈三大要點」和「奴化教育」的訂正爲同一思想所貫穿，雖然通過以上過程已經十分清楚，但是，這種推敲與訂正到底包含著什麼意義呢？「奴化」二字的消除，表明了如何對待擔負著「台灣文化再建」重任的台灣民眾的問題，也是關係到文化政策的根本的問題。

如果尋求答案，就必得追溯到台灣剛光復時，圍繞「奴化」論所展開的論爭。

在抗戰即將勝利之時，國民政府國防委員會中央設計局台灣調查委員會（主任委員：陳儀）於一九四五年三月公佈了〈台灣接管計劃綱要〉。其中一條將文化政策的目標規定如下。

接管後之文化設施，應增強民族意識，廓清奴化思想，普及教育機會，提高文化水準。④

光復後，台灣省行政公署在施政時，將這一條作爲「心理建設」的中心。此後，與日本

統治時期的皇民化運動相對，陳儀推行了中國化運動。⑤將社會一般宣傳工作，包含社會教育的所有教育工作分別交給台灣行政長官公署宣傳委員會和編譯館負責，由長官公署統轄。

宣傳委員會迅速展開了「奴化」批判運動。不失時機地對台灣同胞在政治、經濟、文化方面所受「奴化」、甚至連語言文字、姓名都被「奴化」等進行了批判。⑥國民黨中央宣傳部和台灣黨部也都支持了這次運動。

在陳儀的直接請求下就任編譯館館長的許壽裳，對此，希望以五四文化革命為中國化和台灣文化再建的思想基礎，普及作為其精神支柱的魯迅思想，在台灣掀起「一個新的五四運動」。眾所周知，魯迅是他自日本留學以來的親密朋友。他於一九四六年六月末來台，八月三日組建台灣省編譯館，並就任館長。⑦這是「奴化」批判運動開始一年之後的事。

這其間，台灣文化界人士是如何來對待「奴化」批判的呢？在宣傳委員會通過宣傳媒體清除「奴化教育」的「遺毒」，分發總結中華民族思想的宣傳文件，同時派遣「政令宣傳員」到各地解釋、宣傳中國的政治制度和法令等一系列活動時，並沒有發表任何意見，然而當得知中國化運動以台灣民眾被「奴化」為理由，拒絕他們參與政治之後，即一起將批判的目光指向了行政長官公署。

吳濁流在下面這段話中，指出了「奴化」批判的本質是為了「維持他們的政治生命」。

政治上的漫罵，即所謂「本省人接受了奴化教育。既然接受了奴化教育，那麼或多或少就帶有奴化精神。而這種奴化精神，必然成為國民精神上的缺陷。因此也就不能向對待祖國人民那樣對待他們。在一定時期內作為政治者就不能不忍耐。」如果按照這種思想討論下去，實在是對本省人的極大污辱，也純粹是維持自己政治生命的愚論。⑧

王白淵也從另一個角度，揭露了這一用意。

亦有掛羊頭賣狗肉的民主主義，中國的軍閥和官僚的民主主義，均在此類。中國的軍閥亦倡民主，官僚亦一樣大吹民主，但是民國革命以來三十多年「民主」兩個字不是空談，就是奴化的工具而已。然而經過這次八年抗戰，中國的民眾亦醒過來了。軍閥已完全肅靜，而官僚亦無從前的權勢，所以不能完全指馬為鹿，台灣是一個民主主義的處女地，容易受騙，所以台胞在這光復之秋，憲政實施之前夜，應該研究誰是民眾之友，

以期民主政治的完全實現。⑨

上述兩人異口同聲地指出：「奴化」批判其實不過是拒絕民眾參與政治，阻止民主主義的實現的藉口，他們所謂的民主其實是以對台灣民眾的另一種「奴化」為目的的。也就是說，他們的實際用心是禁止台灣民眾自己脫離殖民地社會，建立民主社會。借用魯迅的一句話來講就是「不准革命」。這句話楊逵曾譯為日語「革命に參加させず」（直譯「不准參加革命」）。許壽裳來台的一九四六年，楊逵在《送報伕》（台灣評論社）的廣告宣傳中寫到：「台灣青年決不奴化！請看這篇抗日血鬥的故事」。⑩並選擇這一時期，翻譯了《阿Q正傳》，對新的當政者對台灣同胞「不准參加革命」進行了批判。

如上所述，他們揭露了「新的統治者」的意圖的同時，並分析了日本統治時期「奴化教育」的實質。

王白淵用「台胞雖受五十年之奴化政策、但是台胞並不奴化」；可以說一百人中間九十九絕對沒有奴化」⑪反擊了宣傳委員會的看法。吳濁流以「在台灣，日本教育中的精神教育，即所謂的奴化教育並沒有成功。相反卻常常遭到失敗」「革命事件連綿不絕」，以及「向著

回歸祖國，打倒日本帝國主義目標前進的志士也相當多」等台灣未被「奴化」的例子也進行了反駁。⑫二二八事件之後，楊逵將問題做了整理，指出，「奴化教育是有的」，但是「奴化了沒有，是另一個問題」。他的結論是「大多數的人民，我想未曾奴化，台灣的三年小反五年大反，反日反封建鬥爭得到絕大多數人民的支持就是明證」。⑬

而且，他們在議論的過程中，對兩岸社會進行了比較，教育的普及、科學技術的進步、工業的發展、法律秩序等的差異進行了討論，重新考慮了「台灣文化的再建設」問題。雖然後來的一些論者發表過通過上述方面的優劣把「中國人」和「台灣人」加以對立的議論，但當時的論者都是把「台灣的現實」放在「整個中國歷史發展階段」⑭中，加以重新考慮的。而絕不是強調所謂的「對立」。換句話講，既不是為了肯定日本的殖民地統治，也不是主張台灣的「獨立」。恰恰相反，他們的願望是「還政於民」，用民眾的力量來實現「台灣文化的再建設」，從而為中國全體文化的再建設盡一份力量。

楊逵、王白淵、吳濁流等人的議論以及他們的結論如實地說明了這一點。王白淵對議論作了總結，提出了「以台治台」即「台灣民眾自己來治理台灣」的主張，「我們以為台胞應該負起歷史的使命，不可將自己的命運送給外省人」⑮，把「以台治台」放在了「奴化」政

策的對峙位置。

《政經報》（一九四六年五月）、《台灣評論》（一九四六年七月）相繼以政治協商會議為特集，在介紹會議的經過和內容的同時，都在積極喚起世人對「和平建國綱領」所規定的「地方自治」的討論。於是，上述對於「奴化」批判的反駁，更加促進了對於「地方自治」、「改正憲法」、「普通選舉」等的議論。日本和國民政府常常把新舊「統治」比喻為「養羊剝毛」法和「殺雞取卵」法，但是，他們對此均無興趣，他們是要從所謂的「剝毛」法和「取卵」法中擺脫出來。他們的目標是要建立一個未知的世界——實現自己管理自己的民主社會。

作為來台文化人士之一，黃榮燦也參加了這次討論。他早在《人民導報》的〈南虹〉副刊（一九四六年一月三十一日）就發表了題為〈給藝術家以真正的自由〉一文。記述了國防委員會通過了「四項諾言」的喜悅。但是，即使在「和平建國綱領」被採納後，面對這寫在紙上的約定，他也沒有忘記提醒大家，「由少數統治者操縱一切，則一切的民權無

李純青主編

論評灣台

第一卷第一期創國號

臺灣評論社出版

〈台灣評論〉封面（黃榮燦刻）

從建立，社會的解放等於畫餅」。他始終呼籲民眾「自己變革」，自己要從「奴化」中掙脫出來，參加到建立民主社會的事業中來。⑯

以上是我們看到的台灣文化人士以及來台的文化人士對於批判「奴化」運動的反擊。從中也可以看到他們以政治協商會議為起點，並與會議綱領相呼應的發展經過。「會議」從一九四六年一月六日開始，三十一日閉幕。開幕當天，蔣介石主席親自宣讀了四項諾言，並宣佈會議開幕。所謂的「四項」是指：第一、「保障人民享有身體，信仰，言論，出版，集合，結社之自由」，廢除或是修正現行法。而且「司法及警察以外機關，不得拘捕，審訊及處罰人民」；第二、「保障政黨之合理地位」；第三、「積極推行地方自治，依法實行由下而上之普選」；第四、釋放政治犯。

基於此，國共兩黨、民主黨派和無黨派人士舉行了為期一個月的會議。國防最高委員會二十八日承認了「四項諾言」，三十一日通過了〈和平建國綱領〉。〈綱領〉規定，「全國力量在蔣主席領導之下團結一致，建設統一，自由，民主之新中國」，為此，「要積極推行地方自治，實行由下而上之普選，迅速普遍成立省，縣（市）參議會，並實行縣長民選」。

可是，沒過兩個月，三月份國民黨召開第六屆第二次中央委員全會，完全否定了政治協

商會議的決定，並宣佈原預定五月五日召開的「國民大會」延期。大多數文化人指責這個決定是在強迫民眾成為在「國民黨統治下的奴隸」。⑰反對的呼聲從要求遵守「和平建國綱領」、「停止內戰」發展成包括台灣在內的全國規模的民主運動。在台灣展開的對「奴化批判」的反擊，正處在這個民主運動潮流之中。七月三日，國防最高委員會決定於十一月十二日召開「國民」大會。十一日，中國民主同盟中央委員李公樸被國民黨特務暗殺。十六日，同為中央委員的聞一多也遭到暗殺。上海文化界二六二人發表了〈上海文化界反內戰爭自由宣言〉，提出㈠停止內戰；㈡保障人民自由；㈢保衛民族工業，確立民族的自主權；㈣組織「聯合政府」；㈤反對美國把中國改為他們的殖民地等五條。尤其應該注意的是第四項「組織『聯合政府』」的呼籲。因為它說明，文化界人士已經對通過《和平建國綱領》所規定的「改組政府」而實現民主失去信心，而是重新著手通過建立「聯合政府」，實現民主改革。

到了十一月，國民黨將共產黨、民主同盟、無黨派人士的代表排除在外，強行召開「國民大會」，獨自制訂了憲法。政治協商會議的決議和民意完全被踐踏了，通往「和平、民主、團結、統一」的道路也被完全破壞了。

在許壽裳「宣佈三大要點」並訂正「奴化」的一九四七年一月初，郭沫若把自己在一九

四六年一年中的觀察和感想做了如下的記述。

漂亮的四項諾言我自己的耳朵親自聽見宣讀。政協的五項的決議有一部分我自己的手親自參加過草擬。這些都吹掉了。滄口堂的石子、較場口的鐵棒，我自己的頭親自看見過。民主報的搗毀、新華日報的搗毀，我自己的眼睛親自看見過。由重慶的五百塊錢一斤、到上海的四千塊錢一斤的豬肉，我自己的嘴親自喫過。打風遍天下，六月二十二日下關車站打人民代表，十二月一日上海圍剿攤販，不佞也躬逢其盛。在重慶，我看見當局宣佈廢除了將近五十種的束縛人民權利的法令，到上海我又看見當局宣佈了禁止將近五十種的呼籲民主和平的刊物，我看見《消息》被迫停刊、《周報》被迫停刊、《民主》被迫停刊、《群眾》《文萃》不准在街頭販賣、還未出版的《文群》在胎中遭了禁止。這到底是什麼時代，怎樣的環境呢？我想這樣說，大概總不會過分吧？我想這樣說：這是零下三十五度的政治冬季，而且冰雪滿地的岩田。我自己沒有住在溫室裏面，敬謝不敏，實在迸不出芽，扎不起根，還不忙說開花結實。⑱

正是在這「打風遍天下」的環境中，許壽裳抱定遵循〈和平建國綱領〉，決不退縮的決心，開始教科書編輯工作的。在他從「奴化教育」刪除了「奴化」二字，將其改爲「殖民地」的時候，是因爲在肩負著實現「台灣文化再建」重任的台灣民衆中，看到了所蘊含著的未被「奴化」的強韌精神。他修改了「台灣接管計劃要領」這一條，意味著台灣民衆自己向著再建「台灣文化」和「台灣社會」的道路邁出了第一步。「奴化」批判的加強，決定了他與推進中國化運動宣傳委員會的裂痕。陳儀的政策，在台灣文化人士的批判面前，正從內部開始崩塌。

「不准革命」

在許壽裳決心決不退縮的一九四七年一月初，以「起來，不願作奴隸的人們！」開始的〈義勇軍進行曲〉響徹街頭，人們喊著「美軍從中國滾出去」的口號。九日，台北的大學生、中學生一萬餘人掀起了「反美反內戰」的愛國運動。這是台灣學生運動史上最大的一次集會遊行，外省人學生也來參加了。青年們和全國的學生運動相配合，在台灣島內初次實現了和外省人學生的聯合。那一天，大家呼籲結成「台灣省學生聯盟」。青年學生們以自己的

實際行動來對抗新的「奴化」。

二二八事件發生在此後不到兩個月的時間裡。事件在發生的同時消息就傳到了大陸，其後的經過也隨時被報導。其報導的活動我們在第三章的〈宣傳台灣〉一節中已經講過，在此，我們來看一下其內容。

在事件發生後的第六天即三月六日，《文匯報》的社論，根據台灣旅滬同鄉會等台灣人團體發來的消息，對事件的經過作了介紹，並加了如下的評論。

關於台省統治當局的根本錯誤、在於長官公署一切方針、仍繼承了日寇統治台灣時所施行的殖民地統治政策。在名義上、台灣民眾從日本帝國主義者手裏解放出來了、但在政治、經濟上、還處處受桎梏、一切還是統制、甚至統制得更嚴。⑲

《文匯報》的報導姿態從接收開始始終如一。早在一九四五年十一月就刊登社論，指出不能做新的殖民地統治。⑳在其後的一年多中，一直揭露「殖民地統治」的真正面目。如長官公署繼承鹽、香煙、酒、火柴等專賣制度，獨占進出口權；通過接收公有地以及

日僑的私有土地，已占有了全部耕種面積的百分之七十以上；在接收工廠的基礎上，出賣原料以及部分生產設備，把米、砂糖運往大陸，致使耕作地帶的農民不得不靠甘薯維持生命；切斷與大陸貨幣聯繫等經濟上的控制；以及害怕對這些政策的批判而強化的言論管制；剝奪表達思想工具的日語使用權，還有，外省人占據政府機關的上層位置，推行比日本統治時期更加嚴酷的政治統治；民眾不僅失去了職業，甚至也失去了生產場地；失業者達七十萬多人等等情況做了逐一報導。它使大陸的人們瞭解到，戰後以來，台灣所積蓄的社會矛盾已到達隨時都會爆發的飽和點。

社論分析了根據揚風等台灣特派記者發來的實際情況，指出事件的間接原因在於當局「繼承殖民地統治政策」。文章的最後警示說，如果當局「還要用恐怖、鎮壓、甚至屠殺的手段、將民眾的騷動壓服下去、那就太對不起台灣同胞了」。果然，三天後的三月九日，國軍開始了瘋狂濫殺。這些報導更深地寄予了讀者對台灣民眾的同情和支持。

第二篇社論（三月十一日）提出了事件的解決方法。

事實上，今天舉國都正為所謂「官僚政治作風」所籠罩，所以無論派什麼人到台灣

代替陳儀，恐怕都免不了要把這台胞所深惡痛絕的作風帶過海去的，從而也就都難於使台胞滿意。惟一避免或至少是逐漸革除「官僚政治作風」的有限辦法，只有實行民主，讓台灣同胞多多自己治理自己。在這一點上，我們認為台胞所提出的三十二條要求中，除掉蔣主席所指出的少數幾條外，大部份應該是都可以接受的。㉑

通過這一事件，使大陸的人們重新認識到，台灣處在與整個中國社會相同的矛盾之中。他們把原有的「官僚政治作風」和從日本「繼承」來的政治稱爲「新的殖民地統治」，告誡台灣民眾，要想從這雙重壓迫下掙脫出來，實行二二八事件處理委員會所提出的〈三十二條政治改革方案〉，進行自治是唯一的解決途徑。積極地聲援台灣的民主化。

台灣的文化人和大陸的文化人對此意見統一，互相支持。大陸文化人對「新殖民地統治」的批判和台灣文化人對「奴化」批判的反駁與「官僚政治」批判是一體的，分別從不同的角度得出了相同的結論──即「以台治台」。

〈三十二條政治改革方案〉是根據「和平建國綱領」制訂的，是在國民黨統治地區頭一次提出的最富具體性的「地方自治」要求。大陸的進步文化人也爲之投以熱情的目光。

第三篇社論（三月十六日），如下傳達了台灣人民的心情，並對台灣人民寄予了深深的理解和同情。

國內若干人士亦承認高壓政策並非善策，其理由是：台胞既在日本統治與祖國政府管理，兩相比較以後，發生了不滿，如再加高壓，不免造成離心的現象。這種看法，其實還不夠瞭解台胞的。今天台胞絕無「人心思日」的心理。他們的憤怒絕不會含有半點背棄祖國的成分。他們僅僅恨貪官污吏，但仍熱愛祖國。所以他們提出了實行自治的合理要求。[22]

對於兩岸文化人的理解，中央政府和台灣當局卻向大陸這樣傳達了「事件的真相」。根據楊亮功（福建省台灣監察使）、何漢文（監察因監委員）的報告以及台灣省行政長官公署的報告，認定事件的主要原因之一，是日本「奴化教育」的影響太深，台灣民眾的祖國觀念太薄。另一個是「共產黨乘機煽動」。[23]

對這種沒有說服力的說法，似乎沒有必要再做說明。不過，把這種說法反過來看，也能

發現真實的一面。那就是，國民政府素來就是把反對自己的勢力都看作是「共產黨的煽動」，並借這個名義來肅清要求民主的人們。這在八年抗戰期間以及抗戰後都沒有改變過。民眾常常能從他們言論的反面找到真實。大陸的人們基於同樣的考慮，從而知道了在台灣尋求民主的各種組織正在澎湃而起。事實的確如此，與行政長官公署的「殖民地統治」相對抗，各地都出現了群眾組織，並開展著異常活躍的運動。特別是學生組織，跨越了學校的界限和省籍的阻隔，加深了互相之間的聯繫，並開始和大陸的學生運動相結合。

另外，如果把所謂的「奴化教育」影響深刻這一說法反過來看一下的話，同樣也從相反的方向證明了台灣民眾並未聽從行政長官公署的擺佈。台灣民眾早就看穿了「新的殖民地統治」的本質，拒絕新的「奴化」政策。大陸的人們對此完全理解。在二二八事件處理委員會和台灣當局對峙的時候，當局中沒有不為未被「奴化」的台灣民眾的反抗所恐懼的。但事件後，他們仍然是企圖把台灣民眾打成日本殖民地的「奴隸」。做法是，拒絕台灣民眾參與政治，並調轉矛頭，把政治上失敗的原因推到人民身上。這實在不過是想為無端殺戮找託辭而已。

這種說法，在兩岸的文化人中當然行不通，也不可能掩蓋事件的本質。但是，當局卻對

不屈服新「奴化」政策、謀求民主的人用武力從生命到精神進行了壓制，並在以後的四十幾年中，一直封鎖事實。基於這種策略，他們進一步加強了對「奴化」的批判。《新生報》在四月一日發表了社論〈向外省公敎人員進一言〉，文中說：

我們來到邊疆工作，和在其他一般省份工作不同，除了應盡的職守而外，還得負有特殊的任務！這個任務就是要使本省問題擺脫日本思想的桎梏，消滅日本思想的毒素，充分認識祖國，瞭解祖國！這一次事變，既不是什麼政治改革要求，更不是什麼民變，完全是日本敎育的迴光返照，日本思想的餘毒在從中作祟。

國民政府和台灣當局完全是想叫台灣民眾「不准革命」，把他們封固在「奴隸」的地位。利用批判日本統治時期的「奴化敎育」，來推進他們自己的「奴化」政策。這種巧妙的「殖民統治繼承」法，如果不是兩岸隔絕，不在軍事戒嚴令下推行是不可能維持的。我們應該把這一事實清楚地還原於歷史的記憶中。

編譯館的解體

國民政府以武力平定了事件，隨即廢除了行政長官公署，決定設立省政府。陳儀被除職，魏道明出任台灣省政府主席。這是從政學系向ＣＣ派權力的轉讓。

魏道明五月十五日到任，第二天便召集了省政府委員會第一次政府會議，解散了行政長官公署編譯館，解除了許壽裳的館長職務。結果，為編中小學教材所準備的近三百萬字的原稿未能刊出而被擱置。至此，編譯館所發行的圖書，未超過二十餘冊。其成果的大部分均未能問世。編譯館的學校教材組、社會讀物組、名著編譯組被教育廳所接收，台灣研究組被併入台灣省通志館。設立不到一年的編譯館就此解體了。

事件不僅封殺了許壽裳等人的全部勞作，而且連大陸文化人士對他們的支持都被壓制了。

許壽裳曾召集許多大陸文化人士，竭力充實編譯館，其後也不斷的得到大陸文化人士的鼎立協助。他曾幾次給許廣平寫信，訴說文化工作的難處，尋求理解和援助。詳細情況雖然不太清楚，但是，據說中華全國文藝協會鑒於「建設狀況和作家之間的交流極度隔絕的現象」，在事件前曾決定派遣「作家台灣觀光團」。在事件發生的消息傳來的三月三日，他們召集緊急會議，商議對策。葉聖陶、許廣平、梅林等列席了會議。㉔考慮到和許壽裳的關係，

筆者以爲，當時預定派遣的「觀光團」應該是以熟悉國語教育的葉聖陶和魯迅的夫人許廣平爲中心。由於事態的發展，此次行動雖未實現，但卻是兩岸文化交流史上不容忽視的一條。

被解職的許壽裳沒有「復古」，沒有「開倒車」。六月，他就任台灣大學文學系主任後，馬上把原招聘到編譯館的李霽野、李何林、楊雲萍、國分正一、立石鐵臣等人也領進了台灣大學，盡心關照。而此時文學院和法學院也由受過五四運動洗禮的教授們拿起了教鞭。

除了許壽裳、臺靜農、錢歌川、李霽野、黎烈文、夏德儀、盛成、楊雲萍、黃得時、李何林、雷石楡等年輕一代的學者也加入了此行列。

許壽裳在執教的同時，又專心於《魯迅傳》和《蔡元培傳》的著述。他把來台後，發表在各報的文章匯總起來，於一九四七年六月出版了《魯迅的思想與生活》（台灣文化協進會刊），同年十月出版了《亡友魯迅印象記》（峨嵋出版社），同時又在《台灣文化》、《新生報》、《時與文》等發表了相關的文章。不時地發表了諸如〈台灣需要一個新的五四運動〉（《新生報》、一九四七年五月四日）等文，毫不畏懼的宣傳魯迅精神和五四精神。此外，從十二月十二日到二十日，邀請台大的教授在校外，分七次舉行了「中國現代文學講座」，以繼承和宣傳五四運動以來的現代革命文學成果爲目的，由李何林、臺靜農、李霽

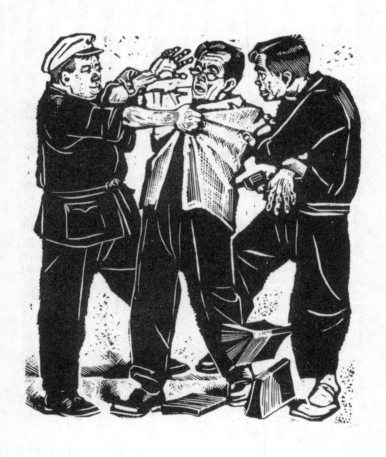

「迫害」（朱鳴岡刻）

野、錢歌川、雷石楡、洗洗羣（觀眾演出公司理事）、黃得時各擔任一次。主辦方是台灣文化協進會。㉕這是他在「台文協」所作的最後一項工作。

第二年的二月十八日夜，即在二二八事件一周年之前，許壽裳在台灣大學的宿舍慘遭殺害。據警務處的公開報導稱，是原台灣省編譯館的雜工——高萬俥入室偷盜，被許壽裳發現，從而導致凶殺。李何林等人否定這種說法，認爲這是國民黨CC派的「政治性暗殺」。㉖

對CC派來說，許壽裳是台灣文化教育界進步勢力中最具影響力，威望最高，年齡（六十六歲）最長的一位，因此被看作是反對派中的領導者。再加上他反對法西斯教育，讚賞魯迅對實權派的戰鬥，並曾被解除過西北聯合大學的職務。在他們眼裡，他與在西南聯合大學被暗殺的聞一多（一九四六年七月十五日被暗殺）是同一種人。因此，李何林等把這稱之爲「政治性暗殺」絕非空穴來風。大多數文化界人士都從警務處的公開報導中感到，許壽裳的死是一場新的鎮壓正在開始。

《台灣文化》的時代結束了，〈橋〉的時代開始了。失去了中心的「台文協」逐漸從運動中游離出來，其機關雜誌《台灣文化》也逐漸變爲學術雜誌。《新生報》的〈橋〉副刊取代了它的位置，繼承了文化交流事業。

交流的恢復

因二二八事件而被斷絕的交流，卻因了這次事件而得以深化。

通往大陸的海運航線於三月末恢復。首先是歐陽予倩率領新中國劇社返回上海，接著是許多文化界人士到大陸避難。其中以黎烈文、樓憲、王思翔、周夢江、黃榮燦、朱鳴岡等為首，還包括蔡子民、吳克泰、周青、陳炳基等台灣青年。被公開通緝的謝雪紅、楊克煌、陳文彬、蘇新等人也秘密地離開了台灣。王白淵和楊逵被逮捕，楊被投入牢獄達一百零五天。

形勢穩定後，上述這些人中的一部分回到了台灣。黃榮燦首先於五月回到新創造出版社。黎烈文、朱鳴岡、吳克泰、周青、陳炳基等人也於八月份回到台灣。在事件前就到上海避難的揚風可能也在此前後再次回到台灣。楊逵於八月九日被釋放。不久，王白淵也得以返回社會。

另外還有新的力量加進來。七月，麥稈、戴英浪、戴鐵郎、章西崖等木刻家來台，不久，張正宇、陸志庠、黃永玉等木刻家、攝影家郎靜山等也加入此行列。畫家劉海粟也是同船來到台灣的。秋天，詩人羅鐵鷹（駱駝英）來台，就任建國中學的教師。歌雷（史習枚）可能也是這前後來到台灣的。此外還有考取了台灣各大學的外省人新生。十一月，觀眾劇團

來台。直到第二年四月，他們一直在台灣各地演出。十二月田漢、安娥也爲拍電影的事來到台灣。

在這一時期，文化界人士和青年的兩岸往來主要起因於二二八事件的爆發，但是，由於國共內戰而被迫重新來台的人也不在少數。

當時，內戰在兩個戰場展開。

一個是軍事戰場。一九四六年七月，國民黨軍進攻西南及山東的共產黨統治區，國共內戰正式爆發。在直到第二年六月的一年之中，國民黨部隊在共產黨領導的解放軍的反擊下，由「進攻」轉爲「防禦」。一九四七年七月，解放軍轉入全國規模的反攻，攻入國民黨統治地區。國民政府實行全國總動員法，戰線向東北、山西、山東、西南一帶擴展，不久南下，逼近長江。

另一個戰場是在國民黨統治地區的學生運動。從一九四六年十二月開始，「反飢餓、反內戰、反迫害」的民主、愛國運動高漲，從年末到第二年的一月，美軍對女學生的暴行事件引發了北京、上海、天津、南京等數十個大中城市的學生運動。要求美軍撤出中國和反對內戰的罷工和遊行不斷，在五四運動紀念日，上海各高校的學生舉行了聲勢浩大的「反飢餓、

反迫害、反內戰、反美、求民主」示威游行。工人也以罷工和游行與此呼應。運動迅速擴展到全國範圍，被逼迫的政府於十八日發佈〈維持社會秩序臨時辦法〉，鎮壓也逐步昇級。二十日，天津、南京發生了「五‧二○流血事件」。瞬間，抗議的呼聲就響遍了六十餘個城市。呼聲動搖了國民政府的根基。運動隨著軍事戰場的擴大，也逐漸融合成為一體。

把台灣的學生運動置於上述背景中，就會更加明確它和內戰的關係。

一九四六年五月四日，台灣在基隆舉行五四運動紀念集會。會後，大家唱著〈義勇軍進行曲〉舉行了遊行，並與警察和特務發生衝突。七月，為抗議澀谷事件，不斷有反美遊行。十二月，為抗議國際法庭驅逐台灣華僑的判決，在美國領事館和長官公署前舉行了示威遊行。

一九四七年一月，台北各大學、各中學學生一萬餘人，舉行了聲援全國「反飢餓、反內戰、反迫害、反美」遊行的集會也進行了遊行。外省人學生也有很多參加了進來，組成了大陸和台灣學生之間的聯合。同時，應大家的呼籲成立了台灣省學生聯盟。二月，在二二八事件時，組織了武裝隊，三月五日，計劃失敗，在國軍的屠殺和鎮壓下，有的人犧牲了，有的人到大陸避難，還有一部分轉入地下。到大陸避難的人加入了「五‧二○」鬥爭。

文化人士以及青年們和大陸之間的往來，促進了大陸人民對二二八事件和台灣的理解，

也讓台灣人民瞭解了內戰的真相。到大陸避難的青年們在接受了內戰洗禮後，再次回到台灣，準備進行新的鬥爭。

這其中，也有「台灣省行政長官公署教育處派遣內地留學公費生」。他們組織的台灣同學會在一九四七年八月向台灣派遣了有九人組成的「演講團」。他們是在前年七月，經考試合格和三個月的訓練後，於同年十月被派到大陸的九十八名學生。他們分別在北京大學、武漢大學、復旦大學、暨南大學、浙江大學、廈門大學等六所學校學習。但是內戰不允許他們專心學習，一九四七年六月，武漢大學發生六一事件，武漢警備司令部用武力進行鎮壓，致使十幾名學生受傷，三名學生犧牲。其中就有台灣公費生陳如豐。

回到故鄉的「演講團」從台南縣開始，在嘉義、彰化、台中、斗六、台南市、高雄市、鳳山、屏東、東港等地的小學校進行巡迴演講，向教員們宣傳「大陸也有光明的一面，不要因為國民黨政權的腐敗就否定了祖國！」他們講述了二二八事件和大陸民主運動的聯動關係，鼓舞了陷入低潮的台灣的運動。㉗

而且，也有外省人青年學生參加了「五·二〇」鬥爭。他們中的許多人被列入了當局的黑名單，一部分學生不允許再返回學校，失去行動自由。有的人重新參加了台灣各大學的入

學考試，有的人就了業，奔赴了新天地。又因為十月二七日國民政府宣佈中國民主同盟為非法組織，許多知識界人士又紛紛離開上海，到台灣避難。

這樣，祖國的分裂成了擺在台灣人面前的現實。人們都敏銳的感覺到形勢的變化，話題都集中在國內的時事問題上。尤其是外省人對家鄉發生的一切都感到非常不安。學校中出現了文化、藝術、哲學、歷史等許多社團，讀書會、展覽會、演劇、合唱團的演出以及學習、宣傳活動等也異常活躍，學校內部、學校之間以及兩岸之間的聯繫更加緊密了。

黃榮燦仍然是走在這股潮流的最前端。他帶著版畫〈恐怖的檢查〉來到上海，在向大陸宣傳二二八事件的同時，體驗了內戰中的大陸，然後又回到台灣。雖然失去了活動的據點——新創造出版社，但是仍然繼續盡心盡力的照顧來自大陸的觀眾劇團和田漢、安娥等人。不久，他又加入了已融入一個運動整體的青年學生集體之中。

他依然是擔負著兩岸文化人交流的橋梁作用。

註釋

① 〈教授國文應注意的幾件事〉 草稿 北京魯迅博物館所藏

② 〈許壽裳先生在台灣〉 賀霖 《許壽裳紀念集》 浙江人民出版社 一九九二年十二月

③ 〈提供許壽裳先生兩年前在台被殺是政治性暗殺的種種事實〉 李何林 《李何林選集》 安徽文藝出版社 一九八五年十月

④ 〈台灣接管計劃綱要〉 《台灣〈二二八〉事件檔案史料》 人民出版社 一九九二年

⑤ 〈陳儀長官在本生中學校長會上的談話〉 《人民導報》 一九四六年二月十日

⑥ 〈所謂「奴化」問題〉 王白淵 《新生報》 一九四六年一月八日

⑦ 許壽裳來台後的業績，詳見以下論文：

《許壽裳日記》 北岡正子、黃英哲編 東大東洋文化研究所 一九九三年三月二十六日

〈許壽裳在台灣的足跡──戰後台灣文化政策的挫折〉（上、下）黃英哲 《東亞》 二九一號、二九二號 霞山會 一九九一年九月、十月

⑧ 《台灣文化再構築的光和影》黃英哲 創士社 一九九九年九月五日

《黎明前的台灣》 吳濁流 同前註

⑨〈民主大路〉 王白淵 《新新》第三號 一九四六年三月

⑩《台灣評論》廣告欄 《台灣評論》第一卷第二期 一九四六年八月一日

⑪〈告外省人諸公〉 王白淵 《政經報》第一卷第二期 一九四六年一月二十五日

⑫同⑧

⑬《〈台灣文學〉問答》楊逵 《新生報》〈橋〉 一九四八年六月二十五日

⑭〈在台灣歷史之相克〉王白淵 《政經報》第二卷第三期 一九四六年二月十日

⑮同⑪

⑯〈婦女要求民主〉榮丁 同前註

⑰評壇「二中全會」《周報》第二七、二八期 一九四六年三月十六日

⑱〈新繆司九神禮贊〉郭沫若 《文匯報》 一九四七年一月十日

⑲《台灣大慘案的教訓》《文匯報》社論 一九四七年三月六日

⑳《台灣文化的再建設》同前註

㉑〈趕快解決台灣事件〉《文匯報》社論 一九四七年三月十一日

㉒〈台灣問題的癥結〉《文匯報》社論 一九四七年三月十六日

㉓《台灣〈二二八〉事件檔案史料》（上、下）陳興唐主編 人間出版社 一九九二年

㉔〈文協籌組台灣觀光團〉《文匯報》 一九四七年三月三日

㉕〈文化動態〉 《台灣文化》第三卷第一期 一九四八年一月一日

㉖〈提供許壽裳先生兩年後在台灣被殺是政治性暗殺的種種事實〉李何林

〈讀李陳關於我父親許壽裳在台被殺是政治性暗殺二文後〉許世瑋

〈許壽裳的審判人對於李何林文的補充〉陳興民

以上《魯迅研究資料⑭》魯迅博物館編 天津人民出版社 一九八四年十一月

㉗《尋訪被煙滅台灣歷史與台灣人》藍博洲 時報文化出版 一九九四年十二月

第七章 〈橋〉的時代

《新生報》〈橋〉副刊始於一九四七年八月一日，終於一九四九年四月十二日。一年八個月零十天的歷程構築了〈橋〉的時代。許壽裳慘案恰恰發生在這一時期的中間（一九四八年二月），可以說它把這一時期又劃分為前、後兩段。〈橋〉結束時正值「四六事件」高潮。當時有數百名學生被捕，楊逵也因「和平宣言」而再次被抓。

〈紅頭嶼去來〉

從二二八事件到許壽裳遇害的一九四八年二月的一年裡，黃榮燦只發表過兩篇文章（《台灣文化》）和抗日戰爭中的兩幅作品（《中央日報》南京版）。特別是在新創造出版社被封的一九四七年十一月以後，他再也沒有發表過作品。

半官半民的《台灣文化》，雖然在一九四七年七月得以復刊，但民間的大多數報刊都被

徹底封殺。在大陸，黃榮燦以駐台記者身份工作的《大剛報》（南京版）也於一九四七年三月十七日被封。他失去了發表作品的場所，也斷絕了收入。從新創造出版社關閉的一九四八年九月到就任台灣師範學院講師約九個月的時間裡，他一直沒有固定的工作。

黃榮燦清理了新創造出版社，好像得到了一些錢。於是，他利用這些資金到紅頭嶼去寫生。紅頭嶼即現在的蘭嶼，是距台灣本島南端大約一百公里的一個島嶼，也是面向巴士海峽的最南端的島嶼。按照當時的交通狀況，到該島有自高雄直達和自台東經由火燒島兩條線路。黃榮燦好像是利用鐵道首先自台北至高雄，然後自枋寮經過排灣族居住的山區，再由東海岸的台東出發，乘船經火燒島去的。火燒島並沒有去蘭嶼的定期航船，因此必須等待搭乘便船。黃榮燦在天津《綜藝》上發表的〈台灣高山族的藝術〉一文，介紹了排灣族的風俗和工藝，說明他是經此路線去蘭嶼的，當時規定去離島乃至深山都必須取得「出港證」和「入山證」。

據田野①說，黃榮燦去過兩次蘭嶼，而且每次往返都花了約兩個月的時間。但據在黃榮燦身邊的蔡瑞月說是去了三趟。②通過整理資料表明，一九四八年三月，他曾返回台北，隨後又出發了。〈第一屆台陽美術協會展〉期間（六月十九日～二十七日）又一次返回，③此

後又去了一次。最後這次從他患瘧疾急忙返回台北的情況來看，可能並未用兩個月的時間。

因此，除了三月發表的兩篇文章以外，從一九四七年十一月到次年的八月，他沒有發表任何作品，這也是可以理解的。

黃榮燦每次返回台北後，都寄宿在台北幸町的雷石榆家裡。這裡是台灣大學的宿舍，其夫人蔡瑞月在此開著舞蹈社。黃榮燦不在台北期間，把東門町的家和女傭人一起租給了羅鐵鷹夫婦。當時羅鐵鷹病倒了，其夫人柏鴻鵠從昆明趕來探望。她自一九四八年三月來台，連續三個月照顧病人，待羅鐵鷹恢復後於六月返回大陸。④這時，黃榮燦在最後的旅行中患了瘧疾，所幸他較及時地搭到了便船，被一直送到台北，抬進台大醫院，終於保住了生命。出院後，他就住在雷石榆家休養。總之，三次出行都受到雷石榆夫婦的照顧。

第一次往返，好像有一個叫林亞冠的與之同行。林亞冠是曾在朱鳴岡和黃榮燦所舉辦的木刻講習會學習的台灣青年。室內素描練習結束後，到了社會生活寫生學習階段，於是他好像做了黃榮燦的陪同。黃榮燦返回台北後，隨即在《新生報》發表了〈關於學習木藝〉一文，介紹了他們的學習情況和成果。

他在文章的開頭寫道，「初學的作品」「不是什麼『名作』」，然後評價林亞冠描繪雅

美族生活的木刻畫〈魚民〉是，「優秀的作品，那正是專心致志地從實生活中產生出來的」⑤。這是給林亞冠的贈言，同時也是蘭嶼之行黃榮燦給自己佈置的課題，或許也可以說是二二八事件給他的教訓。他抱著「美術家似乎不重視社會給他冷酷的阻害」⑥這樣深刻的反省走向台灣的更底層。

在出發的前一天，黃榮燦給田野打來電話，說道：「不入虎穴焉得虎子」。這句話除了有上面所說的反省的意思以外，也是他返回台灣後發表的言論中常說的一句話。他所謂的「虎穴」，就是台灣社會；「虎子」就意味著台灣民眾的現狀。所謂「入虎穴」，是他來台後不久對台灣青年學生的呼籲，也是這一時期楊逵對文藝工作者發出的號召。

楊逵對來台的文藝工作者的現狀有如下的評論。

再看內地來的文藝工作者這一方面，大部分都深居書房裏搾搾腦汁，發表出來的文章其數雖不能算少，但因為與台灣的社會，台灣的民眾，甚至台灣的文藝工作者很欠少接觸，所寫出來的都離開台灣的現實要求，離開台灣民眾的心情太遠，……⑦

在此基礎上，楊逵呼籲兩岸文化人士「到民間去」。

切實的文化交流是今天在台灣本省外省文化工作者當前的任務，為達到這任務的完成大家須要通力合作，到民間去，去瞭解他們的生活、習慣、心情，而給它們一點幫忙，……⑧

對藝術家來說，「到民間去」，就是投身於歷史現實，把握今天的主題。黃榮燦正是把楊逵的話忠實地付諸實施。這就是他的蘭嶼之行。黃榮燦通過這次體驗，為再出發奠定了的基礎。

學習有強韌性的鬥爭力，熱情與勇氣自然不會消失，自大的取巧是自我冷酷的阻害，這種態度絕對要不得，我們要吸此新鮮的空氣，充實起來，負著藝術的時代使命學習吧！⑨

黃榮燦第一次返回時，正值黃永玉準備離開台灣。四十年後，對黃榮燦拿給他「虎子」時的驚詫至今他還記憶猶新。

黃榮燦去了火燒島，紅頭嶼，用草紙和紅土，墨，白粉畫回來的一尺多方的土人生活畫，非常精采，使我另眼相看。⑩

後來黃榮燦也對台灣師範的學生秦松講過使他感動的紅頭嶼。

土人捉鳥、捕魚，在怒海驚濤中搏鬥，是世上最美的，也是世上最苦的，並形成對藝術、人生的新思考，用火般熾熱的色彩、情感，畫一大隊火把……⑪

高山族（劉崙刻）

「台灣耶美族豐收祭」（黃榮燦刻）

黃榮燦回來後，把這些素描、木刻畫以及收集來的木雕裝飾在舞蹈社的各處，供來訪的友人觀看。藍蔭鼎對此讚不絕口，並叫他舉行展覽會。抗戰中，在湘北寫生時，曾與黃榮燦同行的劉崙對黃榮燦也極其認同，在大陸介紹了原住民的文化。一九四八年劉是作爲教育部考察團成員來到台灣，回去後，舉辦了〈台灣南部寫生報告展〉，並寫了〈在台灣南部那邊〉。他讓黃榮燦寫了〈台灣高山族的藝術〉，後在天津發表。一九四八年底，黃榮燦拜訪了田野，告訴他正在編輯《原住民藝術圖錄》，並說打算把田野的幾件作品也收在圖錄中，而且照了相。

圖錄也好，藍蔭鼎提議舉辦的展覽會也好，以及他計劃出版的《原住民題材版畫集》恐怕均未實現。倒是對三次旅行加以整理寫成的報告〈紅頭嶼去來〉，從次年一月開始分三次在《台旅月刊》得以刊載，〈記火燒島〉得以在《旅行雜誌》刊載。遺憾的是筆者未曾見到〈紅頭嶼去來〉的前兩次，而且他的素描以及木刻畫的大部分也均已散失，難以再見。然而，不知道是經過什麼途徑，《木刻選集》（一九五

八年香港友誼出版社）卻收錄了他的版畫〈台灣耶美族豐收舞〉（原題〈黑花舞〉，王建柱家族所藏）。版畫充滿了動感，至今仍然向我們傳達著他從雅美族那裡學到的藝術原點和「熱情與勇氣」。

出任台灣省立師範學院講師

一九四八年三月，黃榮燦開始恢復創作。他在〈橋〉的時代發表的著作及作品，現在可以考證的有以下十二種。其他還應該有很多作品，但遺憾的是均已散失，甚至連題名也無從考查了。

著作

〈法國木刻家馬爾松〉　　　　　　　　　　　　《新生報》（新地）　一九四七年七月十五日

〈關於學習木藝──介紹陳或、林亞冠的習作〉　《新生報》（畫刊）　一九四八年三月二十一日

〈美術家・美術教育／寫於台灣美術節〉　　　　《新生報》（美術節特刊）一九四八年三月二十五日

〈台灣高山族的藝術〉　　　　　　　　　　　　《綜藝》第一卷第八期　一九四八年

〈漫談美術創作的認識並論台陽畫展作品〉 《中華日報》 〈海〉 一九四八年八月三日

〈凱綏・珂勒惠支〉 《新生報》 〈橋〉 第一六一期 一九四八年九月六日

〈正統美展的厄運—並評三屆《省美展》出品〉 《新生報》 〈橋〉 第一八九期

〈歌謠舞蹈做中學〉 蘇榮燦 《台灣民聲報》 〈新綠〉 第一三九期 一九四八年十一月二十九日

月八日

〈紅頭嶼去來〉 （一）～（三） 《台旅月刊》 台灣旅行社 一九四九年一月～三月

〈國畫的生命——記季康畫展〉 （上下） 《中華日報》 〈海風〉 一九四九年四月十二～十三日

作品

版畫 《秧歌舞》 無署名 《國立台灣大學麥浪歌詠隊、歌謠舞蹈會》節目單 一九四九年二月八～九日

雖然資料有限，但我們仍不難看到黃榮燦爲兩岸文化交流所進行的積極活動。他在這一時期的活動，可概括爲以下五個方面：㈠舉辦木刻講習會；㈡三次去紅頭嶼；㈢參與《新生

報》〈橋〉副刊；㈣以《新生報》〈橋〉副刊為據點展開美術評論；㈤參加台灣大學麥浪歌詠隊。

此期間，正值國民黨軍隊在大陸戰場接連敗退。

三大戰役——遼瀋戰役（一九四八年九月～十一月）、淮海戰役（一九四八年十一月～四九年一月）、平津戰役（一九四八年十二月～四九年一月）中，國民黨軍均告失敗，隨之失去了東北及華北地區。

在這種變化不定的局勢下，一九四八年二月發生了許壽裳遇害事件。眾多文化人預感到這是新的鎮壓的開始，於是紛紛返回大陸。首先是李何林避難到上海，接著是李霽野。木刻畫家中，麥非與黃永玉於三月末避難至香港，八月以後，朱鳴岡、吳忠翰、荒煙、楊漢因、章西崖、王麥杆、張正宇、陸志庠、戴英浪、戴鐵郎等人陸續離開台灣。羅鐵鷹（駱駝英）也在這些人的前後去了上海。這是自三大戰役前夜至結束這段期間的事。最後只有黃榮燦、陳庭詩、盧秋濤、陳其茂四個人留在了台灣。

黃永玉是於三月二二日突然收到去香港的船票和五十元港幣的，並接到指示說，次日早將有卡車來接。於是正如指示的那樣，乘英國的船從基隆港出發避難去了香港。當時來接的

南天之虹 282

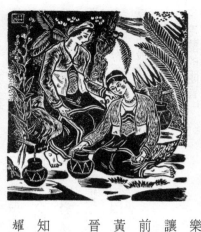

山野之朝 1948（陳其茂刻）

卡車上已有麥非一家。隨著「明天中午十二點特務要抓你」的消息，「特別的朋友」已做了全盤安排，於是就連黃永玉本人還尚未弄清事情原委，就慌慌張張地離開了台灣。[12]

朱鳴岡由於二二八事件雖曾一度避難上海，但一九四七年八月來接妻子時被檢舉，以後一直處於特務的監視之下。一年後的一九四八年八月，台灣師範學院藝術系教授莫大元請已在台北師範學院的朱鳴岡到台灣師範學院來。因為這個新學期開始，學院新設了體育、音樂、藝術三個系。但朱鳴岡在深思熟慮之後，把此機會讓給了黃榮燦，十月避難去了香港。莫大元與黃榮燦以前即見過面，因此欣然接受，聘他做了藝術系的講師。黃榮燦隨即把家從東門町搬至教職員第六宿舍。後來他晉升為副教授。

上述人士的「撤離」雖然說明預測到了危機，但不知道這是不是有組織的行動。據吳步乃追述，楊漢因（陳耀寰）一九四八年八月曾通知朋友們「離開台北避往香港」。[13]楊漢因在抗戰中曾是中國木刻研究會貴州支部的

理事。他一九四六年來台，在台北民航公司工作，曾向黃榮燦編輯的《人民導報》〈南虹〉副刊投寄過兩三篇詩稿，但在其他文化活動場合未見到他的名字。吳步乃還特意說及楊漠因來台前就是共產黨員。因此，給人的印象，「撤離」似是有組織的行動。而且吳步乃還婉轉地轉述了楊漠因的話，說「惟一沒有接到撤離通知的恐怕就是黃榮燦了」。當然，僅以此來說明黃榮燦最終留在了台灣恐怕理由是不充分的。事實上，即使「接到通知」，黃榮燦是否會離開台灣仍然是很大的疑問。因而不管怎麼說，事實是他沒有「撤離」，與上述人士相反，他最終留在了台灣。

「冷酷的阻害」

在黃榮燦三次往返蘭嶼之時，〈橋〉副刊上展開的「台灣新文學論議」，促成了新創作的出現。黃榮燦身邊的楊逵、歌雷、雷石榆、羅鐵鷹、孫達人、歐陽明等人都投入了這場熱烈的討論。討論的主題廣泛，內容涉及了藝術的各個方面。黃榮燦不僅參加了〈論議〉，同時也在將理論付諸實踐。

〈橋〉副刊的編輯歌雷畢業於復旦大學新聞系，堂兄紐先鈕是台灣省警備總部副司令。

歌雷對美術也有較深的造詣，在編輯中發揮著自己這方面的才能。因此，儘管《新生報》有專門的〈畫刊〉美術版面，但每期〈橋〉的版面上幾乎還是都有木刻畫。其大半是黃榮燦所收抗戰木刻畫，其中也包括黃榮燦自己的三件作品。黃在此還發表過兩篇著作。除此之外，這一時期的黃在〈畫刊〉與《中華日報》上也發表過五篇關於美術的文章。

《新生報》一九四六年一月一日創刊，是行政長官公署宣傳委員會（當時的省政府新聞處）直屬報刊。《中華日報》同年二月二十日在台南創刊，是國民黨經營的報紙，一九四八年又發行了北部版。《新生報》與《中華日報》是二二八事件後的新聞界的兩大勢力。這時，民間報刊的大半都被封閉了，〈論議〉成了殘留在權力者手上狹小空間裡的「自由論壇」。

與此相比，台灣美術界的活動卻很活躍。他們在這一時期共舉辦了三次展覽。

第三屆台灣省美術展　　　　　　　　　　　於台灣省博覽會　　　從一九四八年十月二十五日開始共六週

第十一屆台陽美術協會展　　　　　　　　　於中山堂　　　一九四八年六月十八日～二十七日

第二屆台灣省美術展　　　　　　　　　　　於中山堂　　　一九四七年十月二十四日～十一月二日

黃榮燦在三次往返於蘭嶼的同時，始終注視著二二八事件後台灣美術界的動向。第二次返回台北的六月，正值戰後第一次〈台陽美術協會展〉舉行，它比預定展期延遲了一年半。此一經過我們在第二章中已述及，恐怕大家都還記得該展以及該台陽美術協會無批判地沿承舊體制的過程，故此處不再重覆。這樣，黃榮燦帶著參觀後的感想又一次去了蘭嶼，並把感想加以歸納寫了〈漫談美術創作的認識並論台陽畫展作品〉（《中華日報》〈海風〉副刊一九四八年八月三日）。另在展覽會期間於《新生報》〈橋〉副刊（一九四八年十一月二九日）發表了〈正統美展的厄運——並評三屆《省美展》出品〉。關於〈第二屆台灣省美術展〉，展覽目錄上顯示黃榮燦曾有一件〈彩色的農村〉參展（被歸類在「西畫部」，應是水彩畫），另有朱鳴岡的「畫像」、麥非的「水碓」及戴逸浪的「雪霽」。

黃榮燦根據蘭嶼的體驗又是如何以〈橋〉的「台灣新文學論議」為後盾面對台灣美術界的呢？

在關於〈台陽展〉的評論的開頭，他首先列舉了米蓋朗琪羅、米勒、八大山人、珂勒惠支等人的畫和羅丹的雕塑，贊揚「在他們的作品中對人生有深刻的啟示，他們能把握時代的特色！負起指示人生的責任」。接著又以此為基準，對展出的作品逐一進行了評論。「李石

樵的『老農婦』、楊三郎的『老船夫』、郭清汾的『採茶女』，不也是想這樣表現嗎？」「陳勇雨（陳夏雨）的接近生活的實際，形態的光暗感覺有些意義」。除了對這四件作品給予了較高的評價以外，他對其他作品也都有所批判。他在文章的最後說「總之以全盤的看來，每個作家都應該認識創作離不開現實給了我們的任務」。⑭類似的批判似乎也在組織內部醞釀著。雕刻家陳夏雨在展覽會後即「因意見不合」⑮脫離了該會。

在〈台陽展〉期間，黃榮燦的評論雖然還停留在每個人的作風上，但到了〈第三屆台灣省美術展〉（省美展）時，他開始對「台陽協」及其〈省美展〉做尖銳的剖析。他指出：

〈省美展〉由「台陽協」的「所謂正統派者主持一切」，「弄得許多的畫家喪失了希望，阻礙自由之成長，終於絕滅，正統派自身，也因此走向孤獨」。並例舉了放棄參展和受到冷遇的畫家。預言用不了多久，該機構「將更趨激化成『委員美展』了！」對該機構的實態進行了揭露。

他接著就「正統『美展』本身帶來的因果關係」做了如下的說明：

我在前次評「台陽美展」曾指出現代的畫家應該要有頭腦。因為世界歷史上空前發

《新生報》《橋》第一八九期（二）
九四八年四月二十八日

正統美展的厄運　黃榮燦

展，把一切活動劃分成「舊的」和「新的」，沒有一個人類生活底角落不擾動，也沒有一個人不感覺到它，難道我們或保留舊的嗎？畫家無論你用怎樣的形式活動，首先得有個目的，目的正確與錯誤的兩方面，也選其一，這是無可避免地存在的認識，又必然代表「藝術家」的思想精神活動。既是如此，我絕對的說，今天主持「省美展」的工作者是因襲取正統派的外衣，相反的表現彷徨在新的煩惱中！因為他們沒有確定的目的！綜上種種原因，同時也影響一般美術愛好者，因為在現象分歧「過渡期」，藝術陷於混淆的局面，一部分的愛好者從平面的選取顏色美觀悅目的作品，而似乎認為顏色就是繪畫的生命！說來實在不無令人感到驚異之處，今日所謂畫面的鑑賞，似乎離不開顏色，非但一般鑑賞者如此，即連畫家亦復如此，他們把創作因素的各方面轉移背向的發展；這樣創作的「美展」又不復影響愛好者錯誤的心理！⑯

他所謂的「自大的取巧」，指的是那些以為「顏色就是繪畫的生命」的作品，也就是遊離現實社會的那些作品。黃榮燦正是從這一視角對作品一件一件地加以評論的，在此基礎上，他又對今後的方向作了如下闡述。

今天「美展」的畫家們新的走什麼樣的路呢？連正統派的東西也沒有明朗的表現出來呢！總之我認為要克服缺點糾正錯誤的傾向，必須把民族形式與內容在理論和創作技巧上打成一片，應該有條件要接收古今中外繪畫的精華，是不難養成一輩中國就繪畫復興的基石；因此了解本身的繪畫環境，創作一種無意地伸展現實引起的情緒，有民族性的發揮，既是時代性的世界性的方向邁進。從此並脫出自高自大的那套圈子樹立新幟。

總之，在這次的出品在純技巧上有所成就外，我希望在貧弱的部分──生命力，能解開小圈子的活動，走向現實中去發掘。⑰

這裡重要的是他抓住了台灣美術界遊離台灣社會與現實的實際狀況這一主題，因為這並不限於台灣美術界，它也是兩岸共同存在的問題。這也正是中國近代化過程中的中心課題，

它包含著五四運動以來先驅者艱苦奮鬥的歷史。因而他首先把遊離台灣社會與現實作為問題提了出來。接著指出逃向「顏色表現」和「自大的取巧」這些問題。雖然文學界與美術界在日本統治時代的歷史不盡相同，但〈橋〉是以同樣的基點討論這一問題的。編輯歌雷的〈刊前序言〉發表了與黃榮燦相同的觀點。

橋象徵新舊交替，橋象徵從陌生到友情，橋象徵一個新地，橋象徵一個展開的新世紀。⋯⋯拋棄那些曾經終日呻吟的文字，那些文字就是使人鑽小圈子，傷感，孤獨，帶有濃厚傳染病菌的，因為，唯美主義與傷感主義在今日讀者中已經沒有需要⋯⋯一個文藝工作者，最重要的是真實、熱情與生命。⑱

楊逵對問題的所在有過更明確的揭示。

「混淆黑白」與「指鹿為馬」是君子之道，我們大中華的君子人材太多了，因此，「巧」與「猛」掩蔽著天下，老實的人民的心情就無法表現。為國、為民、為子孫計，

我們需要些傻子來當新文學運動再建的頭陣，這不為「權」不為「利」斤斤計較的文學工作，只有傻子才肯定去擔當，也只有傻子才當起來，文學雖然不是療治百症的萬應靈藥，但它如得切切實實的表現人民的真實心情，其吶喊聲終會把這迷昏若死的國家叫醒過來。⑲

楊逵好像更充分地表達了黃想要說的話。楊基於以上認識，為了「消滅省內外的隔閡，共同來再建，為中國新文學運動之一環的台灣新文學」，為此，他提出了如下六項具體提案。⑳

一、召開省文藝工作者大會。

二、結成一個文藝工作者自己的團體並發行文藝雜誌及文藝新聞。

三、文藝工作者集合愛好文藝同志召開文藝座談會，關於新文學諸問題的討論、創作、批評、各座談會的消息及報告在各雜誌揭載。

四、文藝工作團體翻譯並揭載以日文寫的文藝作品。

五、使省內外的作家及作品活潑交流。

六、鼓勵群眾參加文藝工作及創抒、提倡寫實的報告文學。

在這期間，除上述引文外，楊逵還在《新生報》、《力行報》上發表了〈過去台灣文學運動的回顧〉、〈作家應到人民中間去觀察、本省及外省作家應當加強聯繫與合作〉、〈台灣文學之道——文藝工作者合作問題〉、〈給各報副刊編者及文藝工作者的一封公開信〉、〈尋找台灣文學之路〉等文章，總結台灣文學運動，倡導文學工作者相互協力，「到民間去」，把握歷史現實與今天的主題。

遺憾的是台灣美術界沒有一位楊逵這樣的人，也沒有提出過類似的建設性方案。不僅如此，對黃榮燦的反論、批判、深入的「議論」等也均未出現。台灣美術界既沒有贊成的聲音，也沒有反對的聲音，沒有形成促使黃榮燦繼續前進和奮鬥的環境。與「台灣新文學論議」相比，美術界實在是一片沉寂。在田野的眼裡，當時的黃榮燦好像「不如以前活躍、木刻也不刻」了。[21]

關於「民族形式」、「民族性」的必要性，雖然歐陽明在「台灣新文學論議」開始時即已提出，[22]但半年後，它仍處「在『論爭』以外」。[23]因此，黃榮燦把這個問題擺出來就顯得

很突兀。從一九四八年末到次年的一、二月，他通過麥浪歌詠隊，師院台灣戲劇社的一般公演，真正的接觸到了民眾，並把這一問題的重要性直接的擺在了台灣文藝界面前。

抗戰中，四十年代初論及的「文藝的民族形式問題」，追究到底就是藝術的「大眾化的問題」。黃榮燦好像一直在思考，通過日本學到的西洋畫和日本畫影響的台灣美術界，正受到來自民眾的「冷酷的阻害」，而解開它的有效的鑰匙似乎就隱藏在「民族形式與內容」之中。關於這一點，我將在後面還會論及，於是黃榮燦參加到麥浪歌詠隊中，並在歌詠運動中貫徹著自己的主張。

無論如何，他提出的上述兩點批評並未得到台灣美術界的驗證而被放置，也未深入到關於「民族形式」的討論。面對無聲的台灣美術界，黃榮燦又一次在〈橋〉上介紹了「凱綏‧珂勒惠支」，討論現實主義的基點，這已是來台後第三次論及珂勒惠支了。

　　我承認我的工作是有目的的。我願意幫助別人，願意為追求生存喜悅的時代獻身。

這是黃榮燦銘記在心的珂勒惠支的話。

六點：

義。石家駒（陳映真）在他的〈一場被遮斷的文學論爭〉㉔中將「論議」的內容歸納爲以下

應該說在〈橋〉副刊上展開的「台灣新文學論議」，在台灣文學史上具有劃時代的意

的具體提案展開活動的。

《新生報》〈橋〉第一六一期（一
九四八年九月二十六日）

架在兩岸上的橋

《新生報》〈橋〉副刊始於一九四七年八月一日，持續
了一年八個月零十天，共計出刊二二三期。編輯歌雷還爲台灣
作家特意準備了日語翻譯，促成了他們的參加。結果，使以
楊逵爲首的台灣作家得以自由地發表意見，用日語寫成的作
品也都翻譯後予以刊發了。而且在不長的時間裡，還舉行了十
幾次有作者、讀者、編者參加的茶話會。不僅在台北，在台
中、彰化、台南等南部地區也多次進行了熱烈的討論。在第
一次茶話會（一九四八年三月二十七日）上，歌雷報告說常
投稿的作家已有七十一名。此後基本上是按照前面介紹的楊逵

一、關於台灣新文學的歷史和本質的問題

二、關於「奴化教育」的爭論

三、關於寫實主義和浪漫主義問題

四、關於「台灣新文學」的名實問題

五、關於「五四」的評價問題

六、關於理論和實踐的關係問題

其中第一項是「論議」的中心題目，它又分為「台灣新文學與中國新文學的聯繫問題」、「台灣新文學的歷史和性質的問題」、「人民文學的提出」、「省內省外作家和文化人的團結問題」等四個論點。除此之外，還有包含表現形式問題的「台灣新文學的特質和特殊性」。歐陽明的論文〈台灣新文學的建設〉㉕是可以作為「論議」基調的重要文章。上述第一項中的四個主題作為他提出的議題，「一直到翌年三月的討論、可以說都是圍繞在歐陽明在這篇文章所提出的議題開展的，而且，在一個意義上，其理論高度也很少超過歐陽明的水平」。㉖

歐陽明在該論文中直接引用了范泉的〈論台灣文學〉（半月刊《新文學》創刊號，一九四六年一月一日），沿襲了他的論點。其要旨和賴明弘呼應范泉的文章〈重見祖國之日——台灣文學今後的前進目標〉（《新文學》第二號，一九四六年一月二十八日）的內容基本一致。

范泉討論了殖民地時代的台灣文學和台灣文學史，並得出了如下結論：

自然，台灣文學和中國文學是不可分的，而且前者是屬於後者的一環。但總結上述的意見，我們對於過去的乃至今後的台灣文學，卻可以歸納到這樣的三個時期㈠草創期，㈡建設期，㈢完成時期。而第一期又分為這樣的兩個階段，即㈠中國文學的共鳴階段㈡表現形式改造階段。而現在的台灣文學，則已進入建設時期的開端了，發揮了中國文學的古有的傳統，從而更建立起新時代和新社會所需要的，屬於新中國文學的台灣新文學。㉗

范泉從台灣文學中看出了「反帝反封建」的精神，論證了台灣文學乃是「中國文學之一環」，並以此為基準，改寫了台灣文學的時代劃分。

《新文學》創刊號出版三天後的一月三日，賴明弘對范泉即有了如下反應。從這一點來看，他當時應該人在上海。

范泉先生引述亞夫先生的台灣文學理論與其劃分四時期，大致可謂正確。毫無疑問的，台灣文學的主流，決不是以在台灣的日人為中心的文學活動，（其實他們的文學作品中，沒有台灣人的靈魂存在著，所以絕少引起台人的關心與反響。）乃是台灣人自己的文學運動，才是台灣民族文學的惟一主體。

對於這種（范泉的）見解，我表示同意。台灣既然復成為中國疆土的一部份，那麼，無論是政治、經濟、文化、教育等各部門，已經不能再離開祖國而單獨理論或劃分立說。我們今後將要努力創造的台灣新文學，亦即是中國文學的一部份，換句話說；台灣的文學工作者也就是中國的文學工作者。㉘

兩人均認為台灣新文學的歷史發端於五四運動，從新舊文學運動開始，經過鄉土文學論爭，發展到設立台灣文藝聯盟，越過戰爭下的台灣文學的曲折經歷，而納入「中國新文學運

動」。兩人整理了殖民地時代論之未盡的討論，指明了兩岸文學家「議論」的基礎與方向，促進了對台灣文學史的再總結。賴明弘還爲促進兩岸文化界人士的交流，呼籲設立滬台文化聯誼會。

賴明弘，一九〇九年生於台中縣，曾留學日本。始終是一九三一、三二年展開的中國白話文——台灣話文論爭、鄉土文學論爭的參加者。一九三四年他提議設立台灣文藝聯盟，並擔任執行委員，後就任常務委員，從事機關報《台灣文藝》（一九三四年十一月創刊）的編輯。次年十二月，與楊逵、賴和共同設立了台灣新文學社。在編輯本社雜誌《台灣新文學》的同時，在該雜誌上發表了，〈夏〉、〈魔力——或許一個時期〉、〈已婚男人〉等作品。

在這一時期發表的論文還有〈做個鄉土的感想〉（《台灣新聞》一九三四年十二月二十四日）。戰後，除了上面的文章外，還有〈光復雜感〉（《新知識》一九四六年八月）和〈台灣文藝聯盟創立的斷片回想〉（《台北文物》一九五四年十二月）兩篇。

歐陽明的論文〈台灣新文學的建設〉是在范泉與賴明弘的見解的基礎上，在上述兩位的文章發表一年零十個月後發表的。楊逵、歌雷、揚風等主要論議參加者也都沿襲了這兩個人的見解。據楊逵說，歐陽明另外還有一篇以〈論台灣新文學運動〉（《南方週報》，一九四

七年十二月二十一日）為題目的論文。而且他看了這篇文章後「實在有所感悟」。㉙除此之外，還有王詩琅的〈台灣新文學史〉（《南方週報》，一九四七年二月十日），〈台灣新文學運動史料〉（《新生報》，一九四七年七月二日），王莫愁的〈彷徨的台灣文學〉（《中華日報》，一九四七年八月二十二日）。從這一點來看，〈橋〉副刊似乎還有一個序曲和伴奏曲。

歐陽明除了上述文章以外，還寫過〈魯迅——中國的高爾基〉㉚和〈從玉井教員喫甘薯說起〉㉛兩篇文章。前一篇論文推薦了范泉翻譯的小田嶽夫的《魯迅傳》㉜，書中的插圖是陳煙橋發表在范泉所編《文藝春秋》第二卷第四期（一九四六年三月）上的版畫——〈魯迅與高爾基〉。因此，不論從哪個角度都可以看出他與范泉的關係。後一篇〈從玉井教員喫甘薯說起〉講的是台南市玉井的教師的事情，考慮到他是向《南方週報》投的稿，似乎可以推測他可能出身於台灣南部地區。現行研究的一種意見認為歐陽明是「省外作家」㉝，但這裡存在著很多的疑問。從他發表的論文來看，我們推測歐陽明也可能是賴明弘的筆名，但我不想在此即下結論。

楊逵用歐陽明的話，自命為「殘留下來的不肖的後繼者」。他決心繼承「台灣新文學」

的鬥爭與傳統，「在祖國新文學領域裡開出台灣新文學的一朵燦爛的花！」並提出了前面提到的六項具體提案。㉞「論議」正是把這一提案付諸了實踐。隨後在〈橋〉副刊上以朱實等的銀鈴會爲中心的台中文化界聯誼會，潛生（龔書森）、謝哲智等台南文學愛好青年團體，和孫達人等台大學生組織，駱駝英（羅鐵鷹）指導的張光直等的建國中學文學愛好者，紛紛發表作品，「論議」由這些無名的青年作家繼承下來。

據范泉說，一九四七年七月或八月有一個叫「歐坦生」的台灣青年來上海拜訪他，並帶來了二、三個短篇小說。其中一篇叫《沈醉》。是以二二八事件爲背景，有關一個大陸青年和一名台灣女性的故事。范泉讀後勸他修改。於是他花了幾個星期做了修改㉟。改好後歐坦生回了台灣。後來就是書信往來，地址是基隆中學。

當時，基隆中學有兩名國語教師，一個是歐坦生，另一個是藍明谷。校長是鍾浩東。歐坦生，一九二三年生於福州，畢業於暨南大學。曾從師於魯迅的弟子之一許傑。一九四七年二月來台，在基隆中學工作到同年七月，以後轉到台南烏樹林糖廠國民小學任校長。由許傑的介紹，在《文藝春秋》發表了六篇短篇小說。五十年代以後，開始用「丁樹南」的筆名發表文章。

藍明谷出身於岡山，和校長鍾浩東的異母兄弟、作家鍾理和是親密無雙的朋友。戰後，兩個人都一直在給創刊於北平的《新台灣》投稿。藍以懍生的筆名發表了〈一個少女之死〉、〈問答小天地〉。鍾理和以江流的筆名寫了〈白薯的悲哀〉、〈在全民教育聲中的幾點意見〉㊱。汝南譯〈台灣高砂族歌謠〉據說也是藍明谷的作品。二人一九四六年歸台，仍用同樣的筆名向《台灣文化》投稿。鍾理和發表過〈生與死〉，藍明谷發表過〈鄉村〉。此外、鍾理和還在《政經報》發表過〈逝〉㊲。歸台後、藍明谷由鍾氏兄弟推薦，就職於基隆中學。而鍾理和卻陷入長期的病痛之中。這時，藍明谷和鍾浩東校長都開始參加地下黨的活動。一九四七年八月，藍明谷由現代文學研究會出版了魯迅著中日對照版《故鄉》。序文中仍然提到了范泉所譯的《魯迅傳》。

《文藝春秋》始於《台灣文化》創刊的一年前，夾著二二八事件，正好以〈橋〉副刊的終結而告終。在〈橋〉的時代，《文藝春秋》於一九四七年七月在台北市中山北路三〇三號設立了特約代理店「春秋書店」。轉年三月，出版該雜誌的永祥印書館也在台北市館前街七二號設立了台灣分館。歐坦生的上海之行大概也是在此前後。

楊逵在〈《台灣文學》問答〉中例舉了歐坦生的〈沉醉〉，讚揚該作是「《台灣文學》

的一篇好樣本」⑱，並將小說收錄於他所編輯的《台灣文學》（一九四八年九月）。在所附評語中他寫道：「認識台灣現實，反映台灣現實，表現台灣人民的生活感情思想動向，是建立台灣文學的最堅強基礎」。

正如我們看到的，介紹歐坦生的小說、楊雲萍的詩歌、林曙光的「台灣的作家們」那樣，范泉《文藝春秋》的編輯是與〈橋〉的「台灣新文學論議」相輔而行的。因此，《新生報》〈橋〉副刊確實可以說是作爲植根於大陸與台灣兩岸，連接「台灣文學」與「中國文學」的交流之橋，兩岸文化界人士的友情交往之橋，作者與讀者的意見交換之橋，和古今中外文化之橋而成長起來的。

「麥浪翻風」

一九四六年，台灣大學工學院的學生十幾人結成了黃河合唱團。名字取自大家所喜愛的〈黃河大合唱〉（光未然作詞、冼星海作曲）。二二八事件後，擴大到三、四十人，改名爲「文藝社團・麥浪歌詠隊」。「麥浪」之名是由電氣系的張以淮和機械系的陳錢潮商量決定的。由於成員中多數爲北方出身，他們心中都想象著故鄉即將收獲、因風搖蕩的麥田。也許

是由大家喜歡的〈祖國大合唱〉中的「田野上也波著麥浪和稻浪」而想到的。總之，由張以

准作詞，樓維民作曲的四部合唱曲《麥浪》成了他們的隊歌。

陣陣春風吹起麥浪

麥浪、麥浪

夾帶著芳香

把金黃色的歡樂

帶給大地兒女……

二二八事件後的半年，到了暑假，台大和台灣師範學院的學生再一次在校內開始組織合法「社團」。農學院的「方向社」、「耕耘社」，法學院的期刊《台大人》以工學院和文學院為中心的「蜜蜂文藝社」、「台大話劇社」、「自由畫社」、「大家合唱團」、「師院劇團」、「師院台語戲劇社」、「社會科學研究會」等相繼設立。這些主要都是外省人學生組織的，本省學生則組織了「GLEE CLUB」（男聲合唱隊）。其中麥浪歌詠隊是由台大與師範

學院學生組成的最大的團體。黃榮燦指導的自由畫社的成員也都參加了該組織。教職員中的參加者只有黃榮燦一個人。

麥浪歌詠隊成立後，一直在校園內活動。到了一九四八年十二月，開始準備校園外的大規模正式公演。首先，由國立台灣大學各學院學生自治會聯合會主辦，以募集福利基金為目的的公演從十二月二七日起在中山堂進行了三天，第一天的演出劇目如下：[39]

〈歌謠舞蹈晚會〉於中山堂

（一）齊唱

1. 大家唱　舒模　曲
2. 別讓它遭災害　榮沙　詞　黃源　曲
3. 祖國進行曲　呂冀配詞

（二）舞蹈

4. 康定情歌　西康民歌
5. 馬車夫之歌　新疆民歌

（三） 女性獨唱

6.苦命的苗家　宋揚　詞

（四） 舞蹈

7.朱大嫂送雞蛋　陝西民歌

8.青春舞曲　青海民歌

（五） 男性獨唱

9.控訴　東北民歌

（六） 舞蹈

10.在那遙遠的地方　青海民歌

11.王大娘補缸　河南民歌

（七） 合唱

12.祖國大合唱　金帆　詞　馬思聰　曲

休息

（八） 舞蹈

14. 都達爾和瑪麗亞　新疆民歌

15. 插秧歌　江南民歌

16. 一根扁擔　河南民歌

（九）齊唱

17. 團結就是力量　牧虹　詞　盧肅　曲

18. 你是燈塔

19. 青春戰鬥曲

20. 跌倒算什麼

21. 光明贊

（十）歌劇

22. 農村曲（三幕）

公演後，「得到各界人士們很多寶貴的批評和鼓勵，經過嚴格的自我批判和檢討以及短時間練習之後」⑩，又準備去南部公演。在派出先遣隊的同時，於二月四、五日兩日在台北

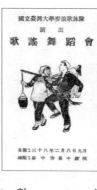

「歌謠舞蹈晚會」台中公演節目單，
一九四九年二月八～九日

第一女子中學進行了試驗公演。據黃榮燦的文章記載，此前也曾在台灣師範學院公演。[41]並增加了《收酒矸》（台灣民歌）、《春游》（西藏民歌）、《沙利紅巴哀》（新疆民歌）等節目。

準備就緒後，「麥浪」終於開始了「環島公演旅行」。總數達五十餘人的團隊由台灣大學和師範學院的師生組成。公演旅行的目的，第一是向本省觀眾介紹中國各地的民間歌舞。第二是希望從內容上、技術上「能得到更多人士廣泛的討論和批評」，並通過公演促成「英勇地擔負起推廣民間歌舞的這個重大責任」。[42]

二月七日，他們到達台中，並受到了楊逵等文化人的援助，於八、九兩日得以在台中戲院公演。公演受到了熱烈的歡迎，隔天即召開了文藝座談會。楊逵對他們繼續去南部公演不惜餘力地給予了協力。就公演相關諸問題和當地的文化人進行了聯繫，為他們做了安排。[43]

《台灣民聲日報》於八日對「麥浪」做了宣傳介紹，十七日又刊登了感想文章。黃榮燦也以「蘇榮燦」的筆名發表了評論。

台中的公演後，又在台南、日月潭、高雄、屏東等地進行了公演。二月末，實現了預期

的目標後，返回台北。台南公演後，一部分隊員先行直接返回了台北，而黃榮燦「從頭跟到尾」一直和團隊在一起。㊹

返回台北後，他們在中山堂和一所中學舉行了匯報公演，結束了「環島公演旅行」。但是，這時反響發生了很大變化。公演的成功引起了官方的注意，在巡迴演出途中即已受到特務的監視，會場的最前方「往往都是他們這些人」。㊺回到台北後，特務對於骨幹人物的監視更為變本加厲。一部分隊員不得不準備離開台灣。首先是隊長方生（陳實）三月二十日左右避難去了大陸。

同一天，兩位台大學生因騎自行車帶人受到盤問而遭非法拘留。聽到這個消息，師範學院的學生二、三百人隨即舉行了抗議，並與趕來的警察發生了衝突。二十一日，台大、師範學院學生五千餘人結隊，又進行了抗議活動。「麥浪」的全體隊員也參加了這次活動。他們帶頭唱著歌，為遊行隊伍壯勢。二十九日，台大、師範學院以及各校的學生自治會在台大法學院的運動場舉行了「青年節」營火晚會。台北的中學以上學生、從南部趕來的台中農校、台南工學院的代表也前來參加。「麥浪」在台上表演了民歌、抗日歌曲和歌舞。當唱到大家熟悉的歌曲時，全體到場人員都跟著唱了起來。當唱到〈王大娘補缸〉時，到場的全體人員

扭起了「秧歌」。最後，大會宣佈以各校學生自治會爲基礎的台北市學生聯合會成立，並宣佈將著手準備設立橫跨全省的學生聯盟。

四月五日晚，「麥浪」隊員在台大教務處後的食堂舉行慶祝會，祝賀「環島公演旅行」成功及「音樂節」，並就今後的公演計劃進行了商談。轉天早晨，大量的憲兵和警察包圍了台大和師範學院的宿舍，逐一逮捕學生。官方數據說逮捕學生數爲二、三百人，但學生說有五、六百名台大和師範學院的學生遭到逮捕。這就是由警備總部挑起的「四六事件」。陳錢潮等數位「麥浪」隊員也遭到逮捕。八日，以「麥浪」爲中心，組織了四六事件營救委員會，開始爲救援逮捕的學生奔走。救援活動告一階段後，很多隊員相繼離開台灣，到國外或到大陸避難。而留下來的大部分人在隨之而來的白色恐怖的年代遭到逮捕、入獄。⑯麥浪歌詠隊在無數青年學生大量被逮捕的同時，被迫解散。

「麥浪」在兩岸文化交流與台灣文化再建方面產生了很大的影響。公演除受到了各地文化人及很多民衆的歡迎以外，還從熱情的「批評和鼓勵」中吸取了寶貴的教訓。〈橋〉先後刊登了鄭勉的〈人民藝術的發掘〉（一九四九年一月七日）、蔡史村的〈從《麥浪》引起〉（二月十七日）、白堅的〈獻給《麥浪》〉（二月十八日）等評論文章。《台灣民聲日報》

在介紹「麥浪」的同時，也先後刊登了張朗的〈麥浪舞蹈〉、黃榮燦（蘇榮燦）的〈歌謠舞蹈做中學〉（二月八日）、大島的〈聽台大麥浪歌詠隊演唱歸來〉（二月十七日）。

白堅在尖銳的批評「就是穿著農民的衣服還擺脫不了學生的動作」之後，鼓勵學生們投入到大眾的生活中去。黃榮燦就這一點指出：「若果是幼稚、平凡……，這是做中學必然的過程，同時又受歌頌的、有希望的」。他稱贊「麥浪」「在台灣從做中學起來了，同學們尤其了解『藝術的偉大的社會意義乃是改造生活的工具』」，希望重視「民族風格」，從「現實」中學習。㊼

蔡史村對《新生報》集納版上揭載的是真的評論文章〈舞蹈乎？滑稽焉〉提出反對意見。蔡首先就台灣音樂界「一向崇尚西洋音樂的追求」、忽視民間歌謠的過去與現在做了回顧，然後就「麥浪」公演的意義說道：

他們想把祖國各地人民真正的聲音，廣大群眾的言語帶到台灣來；他們是一群忠實辛勤的耕耘者，撒一把種子在這塊貧乏的土地上。

這次歌謠舞蹈的演出，唱出來的是人民真正的聲音，舞出來的是人民真正的生活，

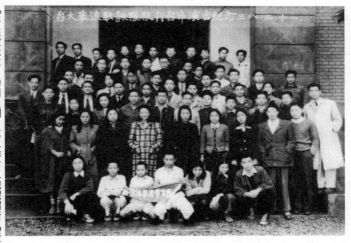

「麥浪歌詠隊」的團員們，第二排右二戴呢帽者為黃榮燦

「麥浪歌詠隊」團員的簽名

從音樂戲劇的角度上去看祖國文化。這裡就是祖國文化的核心。

這樣稱讚之後，他又對是真〈滑稽〉觀點予以駁斥，並得出以下結論：

過去的時代，藝術是少數人所佔有，變成上流人物有閑階層的玩物，被囚禁在象牙的寶座裡。今日，讓我們把它治回來，把它開放出來，變成大眾的東西。

蔡史村的評論可以說代表了台灣文化人的共同感受。從這裡也可以看出麥浪歌詠隊公演的最大成果。他們與黃榮燦的蘭嶼之行一樣，響應楊逵呼籲，在台灣把「到民間去」這一口號付諸實施。這正是〈橋〉的時代所孕育的精神。

〈留意一切的民歌吧！〉

麥浪歌詠隊的合影只留下了一張。這張照片是於一九四九年二月十一日在台中公演時拍的，有七十餘人。陳錢潮、方生、張以淮、錢蔓娜（錢歌川之女）、臺純怡（臺靜農之女）、

楊資崩（楊逵之子）等人均在其中，也能看到戴著呢帽的黃榮燦。

如上所述，黃榮燦抗日戰爭期間曾參加過國民政府軍事委員會政治部抗敵演劇宣傳五隊，通稱「劇宣五隊」。由於這種經歷、通曉舞台美術，再加上跟蔡瑞月學習過舞蹈，所以成了隊中的寶貴財富。當然，民歌、抗日歌曲就更不在話下了。一九四八年十二月二十七日在台北中山堂舉行的公演以及一九四九年二月八、九兩日在台中劇院舉行公演的節目單均為他設計。前者的封面用的是盧鴻基的版畫〈朗誦詩〉（一九三八年作），後者封面裝飾的是描繪男女農民扭秧歌的版畫。這恐怕為他自己所刻。其他公演大概可以以此來推測。另外，黃也寫過腳本，並親自擔任過主角。師範學院的教師學生表演的〈希特勒還在人間〉的腳本就是黃寫的，他在劇中扮演了希特勒。[48]

正是他們采集了台灣民歌把它們搬上了舞台。隊員之一的殷葆衷在回憶起當時的情景時這樣寫道：

首先，台灣師範學院藝術系的師生發起了採集台灣民歌的工作，挖掘出了「收酒矸」等多首唱遍全島的台灣民歌。大家這才知道，原來台灣也有很多民歌。當時台灣民

歌的曲調都很動聽，只是有些內容不大健康。所以，一些民間藝術愛好者就給它做了改編、整理和提高的工作。㊾

參加麥浪歌詠隊、同時又是藝術系教師的只有黃榮燦一個人。據周青說，《收酒矸》為張邱東松採集、「創作」的一首。他出身於豐原，一家人都是民族音樂家。一九四七年底，與雷石榆、周青一起組織了「鄉音藝術團」，雷寫腳本，其夫人蔡瑞月負責編舞，張負責譜曲。張於一九四八年初，對在民間中廣為流傳的《收酒矸》、《賣肉粽》、《賣豆腐》等三首民歌編了曲。㊿殷葆衷所說的「一些民間藝術愛好者」其中肯定有張邱東松，而從黃榮燦與雷石榆夫婦的關係來看，為張邱東松與麥浪歌詠隊之間穿針引線的恐怕一定是黃榮燦。一九四七年八月十日到十七日，台灣省新文化運動委員會在中山堂舉行了「新文化運動戲劇講座」，兩人都是講師。張邱東松講的是「舞台音樂」，黃榮燦講的是「舞台美術」。㉛擔任主要講座的呂訴上也是活動在雷石榆家的「文人會」成員之一。

《收酒矸》在中山堂公演不久的二月四日到五日，在台北第一女子中學公演時被第一次搬上了舞台。

我是十六团仔丹　自少父母就真散

為著生活不敢懶　日日出去收酒矸

有酒矸可賣無　壞銅舊錫簿仔紙可賣無

有酒矸可賣無　壞銅舊錫簿仔紙可賣無

為著打拼顧三頓　不驚路頭怎麼遠

每日透早就出門　家家戶戶去家問

日本統治時代末期，台灣民歌除一、兩首以外均被禁唱，長期「看作下層歌曲而被忽視」。光復後，「竟被教育當局斥為傷風化」繼遭禁止。[52]但是，它卻反映著當時的民間社會生活，廣為民眾所傳唱。[53]

在接下來的台中公演中（二月八～九日），楊逵之子楊資崩和小學生許肇峰登上舞台表演了台灣民歌《補破網》（王雲峰作曲）。「網」指的是「漁網」，在閩南話裡與「希望」同音。歌詞從這兩個意思出發，表現了作為唯一生活之資的漁網破漏，貧苦漁民的心情破

碎，但又不甘屈服的堅強意志。㊹

見著網　目眶紅　破甲這大孔

想要補　無半項　誰人知阮苦痛

今日若將這來放　是永遠無希望

為著前途針活縫　尋傢司補破網

手椅網　頭就重　悽慘阮一人

意中人　走叨藏　針線來鬥幫忙

枯不利終罔珍動　舉鋼針接西東

天河用線做橋板　全今生補破網

魚入網　好年冬　歌詩滿漁港

阻風雨　駛孤帆　阮勞力無了工

雨過天晴漁滿港　最快樂咱雙人

今日團圓心花香　從今免補破網

隊員們為台灣民歌的採集而感動、而著迷，同時也在此「發現」了台灣民眾的現實。此後，公演的節目單中均加入了台灣民歌。[55]公演的次日，楊逵等當地文化人士為歡迎麥浪歌詠隊，在台中圖書館以「文藝為誰服務」為題，召開了座談會。[56]會上，他朗誦了即興詩，表達了對青年學生們的期待。

　　麥浪、麥浪、麥成浪

　　救苦、救難、救飢荒[57]

　　詩雖然只留下了最後兩句，但時至今日，仍然向我們傳達著楊逵希望「麥浪」之波波及全省的願望。黃榮燦在「環島公演旅行」中「從頭跟到尾」[58]，目睹了這一切。

　　再沒有以這兩件事更能說明楊逵和黃榮燦兩人對現實的認識以及對文藝的態度了。殷葆

袁總結「麥浪」的活動說「據我的觀察，它的最大的收穫」應該是……

促使台灣同胞重視自己的民歌和民間藝術，開始接收新的文化思想，對日本殖民統治文化進行了一次大掃除。用民主、自由的思想先於國民黨封建法西斯文化占領了這塊陣地。也許我的評價一點都不過分吧！㊹

對「民歌與民間藝術」的重視，在師範學院台語戲劇社公演之際也曾有過討論。「戲劇社」從一月十五日至十六日兩天裡在師範學院的大講堂演出了〈天未亮〉（蔡德本根據曹禺的《日出》改編）。演出用的是閩南話，這已經鮮明地表達了他們的態度，但是討論仍有進一步的發展。下面是在公演後的十八日舉行的座談會上的發言。除了演出者外，歌雷、林曙光、龍瑛宗、朱實等人也列席了座談會。

塗麗生：〈天未亮〉的故事本身是一個斷片，使觀眾感到彼此無關連。我希望用許多民歌排在一起合成歌劇。

朱實：民歌最能夠發揚地方色彩，多多與民間接觸，採集真正人民痛苦的吶喊，採取民歌形式，而加上藝術的內容來表演出來。[60]

在這之後，朱實出版了《潮流》，而《潮流》的顧問楊逵編輯了《力行報》，兩個人在創作民歌的同時，還採集並發表了很多台灣民歌和童謠。[61]

麥浪歌詠隊的公演正象黃榮燦所說的那樣「做中學」[62]，在新的問題面前，「到民間去」學習。這種姿態受到台灣大眾的歡迎。隊長方生（陳實）說，不管到了哪裡都有男女老少聚集會場，流著眼淚傾聽。台灣某詩人的感想使我至今不能忘記。

「麥浪」的感人之處在於她唱出了廣大台胞對偉大祖國的真摯感情，唱出了他們對民主自由的渴望和對光明前途的憧憬。[63]

殷葆衷的回憶錄在講述了台灣民歌之後還寫道，曾給「民間的一個藝術團體」幫過忙，這個「藝術團」指的恐怕是雷石榆的「鄉音藝術團」，他本人可能是把它與蔡瑞月的舞蹈社

以及簡國賢的聖烽演劇會混淆了。

據周青說，雷所寫的腳本〈假如我是一隻海燕〉由簡國賢改編，而且，已經決定了演員，但「因為我被西本願寺的軍統特務盯上了」，公演計劃隨之夭折。他在回憶其原因時說，「後來回想起來、我便判斷一定是黃榮燦告的密」。又說一九四八年夏，鄉音藝術團再次準備在中山堂公演，並已決定在報紙上發佈預告。周青請在中山堂工作的王白淵協助，保證會場「一切辦妥之後」，「恰恰就在公演前一天」乘船「離開了台灣」。[64]此後的經過雖然不甚明了，但最終，這次公演好像也未實現。他於一九四八年秋離開了台灣。

據蔡瑞月說，次年的二月二十三日至二十五日，雷石榆所寫的腳本在中山堂舉辦的〈舞蹈社第二屆舞蹈發表會公演〉以舞蹈劇的形式得以演出。因此，殷葆衷的混淆並不是不可能的。他印象中的「匈牙利少女」正是蔡瑞月演出劇目〈匈牙利舞〉。他們所幫助過的肯定應該是這次公演。[65]關於雷石榆、蔡瑞月夫婦與黃榮燦的關係已在相關章節作過介紹，此不贅述。舞蹈社的第一屆公演（一九四七年一月）從廣告宣傳到舞台佈置，從黃與眾人一起奔走這一點來看，黃榮燦與殷葆衷一起為公演而忙碌是很容易想像的。恐怕向殷葆衷等人請求幫助的就是黃榮燦。殷葆衷的回憶在表明麥浪歌詠隊、鄉音藝術團及聖烽演劇會的關係的同

時，也是對黃榮燦的言行與人格的珍貴的證言。

由此來看，周青的「印象」和發生在「台南輪」上的事情一樣，很難說反映的是事實。

「麥浪」與「鄉音」的關係，採集台灣民歌的事實，不僅不能證明黃榮燦是「特務」的爪牙，相反，卻說明了黃榮燦到台灣「民眾中去」，重視「民間形式」，投身於現實的事實。他在較短的期間，三次往返蘭嶼，與「麥浪」的「環島公演旅行」同行，走遍了台灣南部。在各地通過與文化人士及民眾的交流，他確實地捕捉了台灣的歷史與現實，從而把握住了今天這一主題。

「和平宣言」

在「四六事件」發生的當天，楊逵即以「和平宣言」的文責為由被逮捕。「宣言」的全文如下。

陳誠主席在就任當日的記者招待會宣佈，以人民的意志為意志，以人民的利益為利益，這是我們認為正確的。但是人民的意志是什麼呢？它是需要從人心坎找出的，不能

憑主觀決定。據吾人所悉，現在國內戰亂已經臨到和平的重要關頭，台灣雖然比較任何省份安定，沒有戰，也沒有亂，但誰都在關心著這局面的發展。究其原因，就是深恐戰亂蔓延到這塊乾淨土，使其不被捲入戰亂，好好的保持元氣，從事復興。我們相信台灣可能成為一個和平建設的示範區，可是和平建設不是輕易可以獲致的，須要大家推進。

第一、請社會各方面一致協力消滅所謂獨立以及託管的一切企圖，避免類似「二二八」事件的重演。

第二、請政府從速準備還政於民，確切保障人民的言論集會結社出版思想信仰的自由。

第三、請政府釋放一切政治犯，停止政治性的捕人，保證各黨派隨政黨政治的常軌公開活動，共謀和平建設，不要逼他們走上染上。

第四、增加生產，合理分配，打成經濟上不平的畸形現象。

第五、遵照國父遺教，由下而上實施地方自治。為使人民意志不被包辦，各地公正人士須要從速組織地方自治促進會、人權保證委員會等，動員廣大人民監視不法行為興整肅不法份子。

我們相信以台灣文化界的理性結合，人民的愛國熱情，可以泯滅省內外無謂的隔閡。我們更相信，省內省外文化界的開誠合作，纔得保持這片乾淨土，使台灣建設上軌道，成為樂園。因此我們希望，不要再用武裝來刺激台灣民心，造成威懼局面，把此比較安定的乾淨土以戰亂而毀滅，我們的口號是：

◎清白的文化工作者一致團結起來。

◎呼籲社會各方為人民的利益共同奮鬥。

◎防止任何戰亂波及本省。

◎監督政府還政於民，和平建國。⑯

根據王麗華的追述⑰及張恆豪的補充⑱，我們可以追溯一下楊逵的被捕經過。據說楊通過在〈橋〉上寫文章和編輯《力行報》結識了很多外省文化人，在和他們的談話中決定，組織省內外文化人參加的文化界聯誼會，發表〈和平宣言〉。協商的結果，〈宣言〉由楊起草，先油印二十份，「寄出給共同計劃的那些人，請他們斟酌修正」。但是，不知為什麼，上海《大公報》（一九四九年一月二十一日）突然將〈宣言〉以「台灣人關心大局，盼不受戰亂

波及，台中部文化界聯誼會宣言」爲題發表了。後來才知道，是訪問歌雷的《大公報》記者把尙在準備中的〈宣言〉拿走並發了報導。陳誠於一月五日就任台灣省主席，來台的途中，在上海即知道了〈宣言〉。飛機抵達台北後，即對記者的提問惱怒地回答道：「台中有一支共產黨第五縱隊」。楊逵後來說：「聽說了，當時心裏有數，果然幾個月後，爪牙就來了」。

羅鐵鷹避難上海大概也是在此前後。「共同計劃的那些人」都感到了危險，接著就到了四月六日。

「四六事件」本來由警察和學生的小磨擦開始的，但警察有預謀有準備的大規模的逮捕，把事件的本質暴露得一覽無餘。特別是與學生運動沒有直接關係的楊逵、葉石濤、林曙光、歌雷、孫達人、張光直等在〈橋〉上發表文章的人，以及董佩璜等衆多社會人士均被逮捕，就更清楚地看到事件的眞實意圖。

陳誠就任台灣省主席，蔣介石下野，李宗仁代理總統職務以及國共和平會談的恢復均源於國民黨在三大戰役中敗北，國共雙方對峙長江的現狀。對「四六事件」的鎮壓，從反面證明了和平會談必將破裂，共產黨的軍隊準備渡過長江，而國民政府也早已經準備遷都台灣。

陳誠就任台灣省主席是準備的第一步。但是，由於〈和平宣言〉對陳誠的記者會見表示了異

議，因而激怒了陳誠。如果把這前後的事情按照時間順序羅列一下，就更能看清楊逵的筆是如何揭露了他們的本質與意圖了。

一九四九年一月五日　陳誠就任台灣省主席

十八日　陳誠兼任警備總司令

二十一日　蔣介石下野，李宗仁代理總統職務，並接受共產黨提出的條件，宣佈再次召開國共和平會談。

同日　楊逵發表「和平宣言」。呼籲停止內戰和兩岸文化人士加強協作。

次日，李宗仁組織和平會議代表團，準備北上。

二月三日　解放軍「和平解放」北平

十四日　李宗仁等和平代表團抵達北平

二十二日　毛澤東、周恩來等會見李宗仁

四月一日　派遣張治中等和平代表團赴北平

同日，學生向南京總統府舉行示威遊行。南京事件爆發。

三日　周恩來表明不管和平會談成否，解放軍將渡江南下的決定。

六日　台灣四六事件

二十日　國民黨代表團拒絕共產黨提出的「國內和平協定草案」

二十一日　解放軍渡江

二十四日　南京陷落

雖然由於疏忽，〈和平宣言〉未經協商即以台中部文化界聯誼會的名義發表了，但從向歌雷徵求意見這一點來看，恐怕他也是「共同計劃的那些人」之一。台中部有銀鈴會，一九四八年九月二十九日，在假內埔國民學校召開了銀鈴會會員第一屆聯誼會。會員有以楊逵、朱實、淡星等為首的十五人，全部都是台灣省籍的文學愛好青年。⑩所謂台中部文化界聯誼會恐怕指的就是該會，或者是以該會為基礎發展起來的組織。從限定於台中部這一點可以看出，他們的意圖是要在各地區設立當地的文化界聯誼會，以至擴大成為全省的組織。

銀鈴會於一九四八年一月一日出版了同仁雜誌《潮流》。楊逵任顧問，每期都在發表文章。同人中有朱實（師範學院教育系學生，本名朱商彝）、子潛（師範學院體育專修科學

生、本名許育誠）、淡星（本名蕭翔文）、紅夢（本名張彥勳）、亨人（本名林亨泰）、微醺（台灣大學學生、本名詹明星）等人，都是《新生報》〈橋〉副刊的積極撰稿人。同時，他們還在彰化、台中、台南舉行了文藝座談會，一直開展著熱烈的活動。楊逵一次不缺地出席了所有會議，竭力的幫助他們。麥浪歌詠隊在台南公演時，歡迎他們的準備工作、召集座談會等都是這些人在做。⑦

把這些事實放在一起，大約可以窺知楊逵恐怕是要通過台中部文藝聯誼會的二十個人把組織擴大為全省規模，以廣泛的省內外文化人士的名義發表〈宣言〉。考慮到聚集於〈橋〉周圍的一位。這樣推測應該不是毫無道理的。

〈和平宣言〉與抗日戰爭最後一年，文化界的三七二人聯名發表的〈文化界對時局的進言〉有著共同的精神。〈進言〉是聚集於陳誠任部長的國民政府軍事委員會政治部文化工作委員會的文化界發表的。發表後，陳誠等對之充耳不聞，相反，卻迫使該會解散。這就意味著否定國共合作，拒絕民主改革。〈和平宣言〉針對的又是這個陳誠。

的編輯者、投稿者、讀者，楊逵等人應該是曾打算以數百人聯名的形式發表〈宣言〉的。除了歌雷、雷石榆、羅鐵鷹、孫達人、揚風、歐陽明等人，黃榮燦也是「共同計劃的那些人」

黃榮燦是〈進言〉的署名者之一，恐怕也是〈宣言〉「共同計劃的那些人」之一。因此，〈宣言〉的草案裡也一定反映了黃榮燦的意見。當然這只是推測，不知能否被認同。因為我們現在尚沒有確鑿的證據。

然而，探討這些並不重要，重要的是黃榮燦所走過的從「進言」到「宣言」的道路正是包括台灣人在內的所有中國人民所要探索的道路，是「共同計劃的那些人」自覺地走過的道路。

首先，〈進言〉的精神經過政治協商會議所採用的〈和平建國綱領〉（一九四六年一月）、〈上海文化界反內戰爭自由宣言〉（一九四六年七月十三日）、二二八事件處理委員會提案的〈三二條政治改革方案〉（一九四七年三月），貫穿到〈和平宣言〉，已發展為兩岸文化人士的共同認識。第二，〈宣言〉是兩岸文化人士交流和「台灣新文學論議」的結晶。第三，〈宣言〉的「共同計劃的那些人」，把「促進地方自治」作為了「還政於民」的中心課題之一。這些已不再是推測，乃是昭然若揭的事實。

註釋

① 〈思想起　黃榮燦〉吳坤　同前註

② 〈刀鋒激人心、壯士志未酬〉（上、下）吳步乃　同前註

　〈黃榮燦疑雲〉　（中）梅丁衍　同前註

③ 《台灣舞蹈先知──蔡瑞月口述歷史》同前註

④ 〈漫談美術創作的認識並論台陽畫展作品〉黃榮燦　同前註

⑤ 〈《兵士》駱駝英的腳蹤〉許南村　《人間思想與創作叢刊》一九九九年九月

⑥ 〈關於學習木藝〉黃榮燦　《新生報》〈畫刊〉第九期　一九四八年三月二十一日

⑦ 〈美術家‧美術教育〉黃榮燦　《新生報》〈美術節特刊〉　一九四八年三月二十五日

⑧ 〈現實教我們需要一次嚷〉楊逵　《中華日報》〈海風〉　一九四八年六月二十七日

⑨ 〈《台灣文學》問答〉楊逵　同前註

⑩ 〈黃榮燦的木刻〉吳坤　同前註

⑪ 〈黃榮燦疑雲〉　（中）梅丁衍　同前註

⑫〈不用眼淚哭〉〈愛淚〉黃永玉　同前註

⑬〈思想起　黃榮燦　續㈡〉吳坤　同前註

⑭〈漫談美術創作的認識並論台陽畫展作品〉黃榮燦　同前註

⑮〈台灣美術運動史〉王白淵　同前註

⑯〈正統美展的厄運─並評三屆《省美展》出品〉黃榮燦　同前註

⑰同⑯

⑱〈刊前序語〉歌雷　《新生報》〈橋〉一九四七年八月一日

⑲〈如何建設台灣新文學〉楊逵　《新生報》〈橋〉一九四八年三月二十九日

⑳同⑲

㉑〈思想起　黃榮燦　續㈢〉吳坤　同前註

㉒〈台灣新文學的建設〉歐陽明　《新生報》〈橋〉一九四七年十一月七日

㉓〈在《論爭》以外〉洪朗　《新生報》〈橋〉一九四八年六月十一日

㉔〈一場被遮斷的文學論爭〉石家駒　《台灣文學問題論議集》人間出版社　一九九九年九月

㉕〈台灣新文學的建設〉歐陽明　同前註

㊺〈我總覺得過意不去！〉 胡琳 藍博洲整理 《民眾日報》 一九九八年四月

㊹〈留意一切的民歌吧〉 殷葆衷聞書 藍博洲整理 《民眾日報》 一九九三年三月

㊸〈楊逵和他的同志〉 謝聰敏 《楊逵的文學生涯》 前衛出版 一九八八年九月

㊷同㊻

㊶〈歌謠舞蹈做中學〉 蘇棠燦 《台灣民聲日報》 一九四九年二月八日

㊵〈我們到台中來〉 台大麥浪歌詠隊 《台灣民聲日報》 一九四九年二月八日

㊴〈歌謠舞蹈晚會〉 一九四八年十二月二七日公演宣傳冊

㊳《台灣文學》問答 楊逵 同前註

㊲〈逝〉 江流 《政經報》 第二卷第二期 一九四六年五月十日

㊲〈鄉村〉 懶生 《台灣文化》 第二卷第五期 一九四七年八月一日

〈生與死〉 江流 《台灣文化》 第一卷第一期 一九四六年九月十五日

〈在全民教育聲中的新台灣教育問題〉 江流 同上

〈台灣高砂族歌謠〉 汝南譯 同上

〈問答小天地〉 懶生 《新台灣》 第四期 一九四六年五月一日

㊻ 〈台大麥浪歌詠隊簡介〉 藍博洲 一九九九年四月

㊼ 同㊶

㊽ 〈遲到了半世紀的報告〉 殷葆衷 福建省台灣大專院校校友會編 《四‧六》紀念專輯 一九

九九年二月

〈留意一切的民歌吧〉 殷葆衷聞書 藍博洲整理 《民眾日報》 一九九三年三月

㊾ 同㊽

㊿ 〈從紡織廠童工到進步記者〉 藍博洲 同前註

51 《台灣戰後初期的戲劇》 焦桐 台原出版社 一九九〇年六月

52 〈從《麥浪》引起〉 蔡史村 《新生報》〈橋〉 一九四九年二月十七日

53 《台灣連翹》 吳濁流 草根出版 一九九五年七月

54 〈台灣民歌札記〉 黃春明 《鄉土組曲 台灣民謠精選》 遠流出版社 一九七六年

55 〈陣陣春風吹麥浪〉 藍博洲 《民眾日報》 一九九八年四月十五/十六日

56 〈從《一‧九》反美示威到《二‧二八》人民蜂起〉 藍博洲 《沉屍‧流亡‧二二八》 一九

九三年三月五日

⑰ 同⑬

⑱ 同⑮

⑲ 同⑬

⑳ 同⑱

㉑ 〈《天未亮》演出座談會〉　《新生報》〈橋〉　一九四九年一月二十二日

㉒ 〈流亡的銀鈴——朱實〉藍博洲　《天未亮》晨星出版社　二〇〇〇年四月三十日

㉓ 〈歌謠舞蹈做中學〉蘇榮燦　同前註

㉔ 同⑬

㉕ 同㉚

㉖ 《台灣舞蹈先知——蔡瑞月口述歷史》同前註

㉗ 《台灣人關心大局盼不受戰亂波及》楊逵　《大公報》　一九四九年一月二十一日

㉘ 〈關於楊逵回顧錄筆記〉王麗華　《文藝界》第十四集　一九八五年五月

㉙ 〈關於《和平宣言》及其他〉張恆豪　《台灣新文化》　一九八六年九月

㉚ 《聯誼會特刊》淡星、朱實主編　一九四八年八月

㉛ 〈流亡的銀鈴——朱實〉藍博洲　《天未亮》晨星出版社　二〇〇〇年四月三十日

第八章　白色恐怖時期

從一九四九年的「四六事件」到一九五四年十二月中（台）美共同防衛條約締結，這一時期被稱爲是白色恐怖時期。國民黨軍隊向南節節敗退，在台灣島內掀起了白色恐怖風暴。

由於美國的介入而導致的兩岸分裂使這場白色恐怖風暴顯得愈加肆無忌憚。任何反對者都被冠以「共匪」的罪名毫無遺漏地逮捕，有的被殺害，有的從社會中被隔離。僅現在所能判明的犧牲者就有四千五百餘人，被困牢獄者達八千人以上。一般以朝鮮戰爭爆發的一九五〇年六月爲界，把這一時期分爲前期和後期。

「連座保證」制度

《新生報》〈橋〉副刊在「四六事件」發生的同時被查封。編輯歌雷和部分投稿者被逮捕。楊逵被判了十二年，歌雷被迫離開了台灣島。大陸來台文化人士的大多數都在事件前後

離開了台灣，只有黃榮燦仍然留在了這裡。

取代〈橋〉出現的是《新生報》〈藝術生活〉副刊和《公論報》〈藝術〉副刊。前者始於一九四九年的九月三日，一直持續到朝鮮戰爭爆發的第二年的六月二十五日。編輯是王紹清。〈橋〉介紹的多是現實主義木刻畫，與此相比，〈藝術生活〉則主要致力於介紹西方現代美術。

《公論報》是二二八事件後，李萬居辭去《新生報》社長一職，和蔡永勝共同創辦的。不久便和美國的通信社合作，成長爲民間報紙中最大的一家。尤其是對它的社論的評價較高，得到了許多讀者的支持。但也因此受到了當局的注意，編輯和許多記者相繼被逮捕入獄。當時的〈藝術〉副刊總編是禾辛。從一九五〇年初開始副刊的繼任總編是何鐵華。

一九四九年五月二十日，台灣當局在台灣島內實施了軍事戒嚴令。這是共產黨軍隊渡過長江，控制了江南一帶以後的事。五日後的二十五日，上海攻陷。六月二十一日，國民政府公佈了懲治叛亂條例。十月一日，中華人民共和國在大陸宣告成立。在十一月的第二天，國民政府發佈了台灣地區戒嚴期間出版物管理辦法，並於十二月七日遷都台北。一九五〇年六月十三日，又公佈了戡亂時期檢肅匪諜條例。十二天後的六月二十五日，朝鮮戰爭爆發。就

在那一天，《新生報》的〈藝術生活〉副刊也宣告結束。

黃榮燦的活動也在這滾滾而來的言論鎮壓中消歇了。在「白色恐怖」時期的前段，即朝

鮮戰爭爆發前，他被喝令沉默，但如今仍然發掘到這個時期的著作和作品有以下二十種。

著作

〈近代名畫與其作家〉黃榮燦　《新生報》　〈集納版〉　一九四九年四月二十八日

〈濕裝現實的美術——評《台陽美術展》〉黃榮燦《公論報》〈藝術〉第九期　一九四九年六月五日

〈藝術批評的指針〉力軍　《公論報》　〈藝術〉第十二期　一九四九年六月二十六日

〈舞台造型論〉黃云　《公論報》　〈藝術〉第十三期　一九四九年七月三日

〈記火燒島〉黃榮燦　《旅行雜誌》第二三期　一九四九年七月十五日

〈琉球嶼寫畫記〉黃原　《新生報》〈藝術生活〉　一九四九年九月十七日

〈香洪的畫〉黃原　《新生報》〈藝術生活〉第十三期　一九四九年十一月十三日

〈美展之窗〉黃原　《新生報》〈藝術生活〉第十四期　一九四九年十二月十日

作品				
素描	〈琉球嶼寫畫記〉	黃原	《新生報》 〈藝術生活〉	一九四九年九月十七日
素描	〈港口〉	黃原	同上	
素描	〈漁婦〉	黃原	同上	
油畫	〈海濱浴場〉	黃榮燦	《中央日報》	一九五〇年一月一日
油畫	〈紅頭嶼〉	黃榮燦	和上述作品一起在〈師院藝術系美展〉中展出	
版畫	〈拾炭碴的孩子〉	黃原	《藝術生活》 第十八期	一九五〇年一月十五日
水彩	〈台南風光〉	黃原	《藝術生活》 第十九期	一九五〇年一月二十二日
水彩	〈晨〉	黃原	《新生報》 〈藝術生活〉 第二一期	一九五〇年三月五日
版畫	〈台灣耶美族豐收舞〉	隱名	《木刻選集》 第一集 香港友聯出版社	
版畫	〈重建家園〉	隱名	同上	
版畫	〈原住民題材版畫集〉	隱名	不明	
素描	〈人物像〉 （黃榮燦）	蕭仁徵所藏 於「美術研究會」 未發表		一九五八年

編輯

〈西畫苑〉　第一期～第九期　黃榮燦　《中央日報》　《星期雜誌》

一九五○年十月一日～十一月二十六日

由上所列，我們看到黃榮燦在一九四九年六月以後，曾再次使用了「黃原」、「力軍」、「黃云」等筆名。

據雷石榆的回憶錄①記載，六月一日的晚上，爲雷石榆、蔡瑞月夫婦離台舉行了送別宴。參加者有爲惜別而來的兩三個朋友和蔡的學生，黃榮燦也列席。雷石榆在拿到去香港的船票後，興沖沖的回到朋友們等候的家裡時，在門口被不認識的人叫住，說是「台大的某先生請我去談幾句話」。於是，雷石榆對朋友們說了聲「一會兒就回來」，便上了吉普車，結果就這樣被帶走逮捕了。調查審訊用了三個月，九月一日被勒令離開台灣。

接著，雷石榆根據離台前蔡瑞月的敘述，繼續記述了那天晚上的情況。黃榮燦「認爲無事」，跟客人「說笑話」，等待著雷石榆的歸來。但是，到了吃晚飯的時候，便衣突然來到家裡並開始搜查。在大家驚訝沉默之中，黃榮燦毅然質問逼他們說出了雷石榆被逮捕的事

實。後來蔡瑞月慌忙躲到哥哥家，並在黃榮燦的陪伴下開始追尋雷石榆的去向。在蔡瑞月到基隆爲離台的雷石榆送行時，她曾說：「只有黃某敢質問他們」，並「贊嘆黃某挺身質問的『勇敢』」。

可是，雷石榆好像從反面理解了這種「勇敢」。雷石榆在不斷地想，儘管黃榮燦編輯的《新創造》被查封，和黃榮燦一起行動的師範學院藝術系的學生也牽連入獄，但「他卻安然無事」，而且在鄉音藝術團的座談會上，黃榮燦曾記下了大家的住址及姓名，因此他以爲是黃榮燦向警方「出賣」了自己。所以，他在和蔡分別的時候，一再告誡蔡說「以後除了自己的親人，不要輕信什麼朋友」。

蔡瑞月後來在《台灣舞蹈的先知》一書口述時，肯定看過雷石榆的回憶錄。但是並沒有對此直接給予批評，而只是淡淡地用事實消除著對黃榮燦的疑慮。②據她講，在雷石榆回家之前，大家就覺察到了便衣的存在，並目擊了雷石榆被帶走的情形。而且從此情形來看，黃榮燦不可能說「笑話」。與雷石榆懷疑黃榮燦相反，蔡瑞月始終對黃榮燦的援助和關心抱這感激之情。

蔡瑞月對當日的情形有如下追述。

雷石榆的父親在印度尼西亞亞去世了，六月，爲了繼承遺產，決定舉家經香港去印度尼西亞。正好也有香港中文大學的邀請，借此機會，決定舉家離開台灣。出發的前一天，舉行了告別朋友們的家宴。雷一早去買船票，直到下午仍然沒有回來。家中高朋滿座，傍晚，正在大家等得焦急的時候，院子裡出現了兩個不認識的人，好像也在等候雷的歸來。這時，拿到出入境証和船票的雷興沖沖的回來了。那兩個人對雷說了「傅斯年校長要找他談話」的話，就把他帶走了。直到深夜，雷仍然沒有回來。

第二天，在黃榮燦的陪伴下，蔡瑞月到警備總司令部追問雷的去向，但是被門口持槍的衛兵喝止，不得已又來到保安處。在此也同樣遭到憲兵阻攔，連雷石榆基本的去向都無法弄清。在此後的幾天裡，一直奔波在這兩個地方，但都如第一天的遭遇，一無所獲。三個月後的十二月，留在台灣的蔡瑞月被捕，判刑三年。在她入獄期間，黃榮燦不顧自身安危，將肉鬆等送到火燒島，還給寄養在台南的兒子雷大鵬送去了奶粉。

雷石榆被逮捕後，黃榮燦開始使用筆名。據林粵生講，他甚至在私生活中都改了名字。

③ 到了七月九日，省級公務員推行聯保條例實施。這是以防止「諜匪」向公務員的「滲透」

為目的的「連座保証」制度。黃榮燦和台灣師範學院藝術系的馬白水、朱德群、林聖揚、趙春翔等四個教授被組成一個組，叫他們互相監督。④具有互相監視、密告彼此一言一行的義務，任何一個人出了問題，都要追究連帶責任。人們不得不再次屏息凝氣的生活。

「逃避」與「隔離」

〈濕裝現實的美術——評《台陽美術展》〉是黃榮燦用自己的名字發表的最後的一篇評論。該文刊登於五日的《公論報》〈藝術〉副刊，從〈台陽美術展〉的展期（一九四九年五月二十二日～三十日）來看，這應該是寫於雷石榆被捕的六月一日之前。文章仍保留著〈橋〉的時代的風格。

〈十二屆台陽美展〉也於同一年在中山堂舉行，共展出了一九五件作品。會員也從十三名增加到了二十名。黃榮燦可能是非常不喜歡兩個新會員吳棟材和葉火城的作品〈洋蘭〉，指出：「你們畫的又形成了現代的『時髦貨』」，「主要的幾位『會員』皆在製作」此類作品。並批評道：

他們否認對生活、對進步、對人類未來的信仰，連他們展出的「水準」與「性質」也弄得不清明；「臺陽」保守的小集團（蒐集了若干個別利己的勢力），但保守的意識也不具，而又允許一些非會員的作品參加，這些作品是否要接近「台陽」的水準呢？或是在培養「自大性」，或是符合熱鬧……我們也弄不清楚是怎麼一回事。⑤

〈台陽展〉從復活的那一天起，就開始走向「衰退」。其理由是：

對作品的篩選，新會員的加入以及標準和方針的迷失現象，他也提出了批評。而且指出

問題在他們的傾向空虛！沒有生活的意識！要使它這樣永續下去……給人們只是虛偽的印象。因為「生活在社會裏，又要脫離社會而自由，這是不可能……。」（略）

分明現實賦給美術家的課題不只限制在表面的彩色和無主題事物的制作，那就應該看得清楚美術家對現實的積極作用，美術家應該是人類精神生活的導師。所以美術家不能自我淘汰於脫離時代的意義，美術創作的發展是不能逃避現實的啊！

但是不願任何真理的警惕，並且仍要靠著腐爛的方向走，坦直地說，這是自家放任

的錯誤，終於成為障害自己的根源。我們不是隨便斥責，在此展出的作品中，卻無視於當前殘酷的現實問題，差不多對於今天人們遭受的艱苦生活和自己所體驗到世亂年荒的現象都遺棄了。⑥

只要翻閱一下展出作品的清單，即可看到鳥、花、風景等的題名，至於人物畫則是少女圖。因此，不必等黃榮燦來說，已能看到遊離於現實社會之外，逃向自我的畫家們的面貌。

黃榮燦在此以「沒有發現創造的『基石』」，打算告別台灣美術界，同時，呼籲尋求進步的畫家們團結起來。

新中國的美術只望能轉變成足以代表新中國的新方向，絕對不是少數個人或抄襲模仿所能完成的。⑦

在上述言論發表了一個月之後，「連座保證」制度開始實行。不久到了暑假，黃榮燦也隨即開始了他的小琉球列島寫生旅行。他從台北坐火車南下至屏東，又從社邊到東港，然後

從東港坐船到的小琉球。這次旅行只有他一個人，在短暫的逗留中，他一直在不知疲倦的寫生。

他雖然批評了台灣的美術家「逃避社會」，但是「連座」制度卻也在迫使他從社會中隔離出來。黃榮燦說一個人去小琉球，並「不覺得孤寂與難過」⑧，但從這話語裡我們不難體會隱藏在其後面的來自封閉的台北的那種「孤寂」。

他們一切的生活形態，我要盡量的去寫畫，可是我就被時間與生活的條件阻止了，使我不能充分的寫畫島嶼的一切新鮮活潑而有生存意識的現象，那麼應該在何時才能夠充實我寫畫的自由呢？⑨

互相監視的生活讓曾經說「要脫離社會而自由、這是不可能」的黃榮燦現在只能說，剝奪「寫畫的自由」的是「時間與生活的條件」。黃榮燦從現實的社會中被隔離開來，斷絕了和人民群眾的關係，已被逼到了孤獨和絕望的深淵。

抗日戰爭以來，黃榮燦一直在漫長的黑暗和苦難中尋求光明。針對台灣美術界的「形式

琉球嶼寫畫記

黃原

在琉球嶼遊蕩，我一個人去也不覺
得真沒意思。卻一天只下午都無甚興趣
途中港口提供了一次出外的決定；無甚趣
味，只要與我同往的一起寫畫的人呀好像，
能伺候我的寫畫者，我希望此先生是我的一切
寄望，全部有我們一起過流浪的故事。

在八月炎炎蓋北南下，港口吃茶趁
逢暑向東港的方位去。沿途有火車代步卻

港口，我首先著手富靈的地方。

八洌灣（一小時午）。路邊足够
抵港琉球嶼。跑邊足够
方便，但要相當的旅伴
呀！

道琉島嶼較大海島
小，但是島的速度比
紅頭嶼、火燒島都狹隘
，許全島有九八千餘
出所，一理髮只一家小
食店，理髮只一家小
散他在三個漁市、小
木艇，南艒、天艒八艘
艫，理艒在三艘、小艒六
拿變彎。全
頭，決定了活蒼與死亡的情景。

白沙足的輕苔、魚蹤、漸蓋奧過
那鼓帆出活，那日崗興彩，那斌伏奇
形的礁石，傾斜的海邊的瑚瑚礁，那湖
湧的添潮——那風波之民，漁夫之子
異的漁戶——那魚市，魚的彩色，工人的生物奧深
燕石花……，各色各樣的生活與死亡的
多了。我從早寫畫到晚，投入這裝着的大
奧凱艱再揚，在一根搜藤縛島上握
活潑而有生存意識的眼保——那個時間就
何時才能够充實我寫畫的育由而死！

這次在島上盤間白沙只到邊杉絕
坪去寫富靈，那異有原始的美在顫山。
漁夫們很溫和。富杉絕海岸死亡的魚蹤
一切。

風雨磨其皮膚，腥
風與毒戰，海和風，
他們是要過正而有受的鄰孔。他
們一切的生活彩態，我要承的去寫畫
，可是我被我與畫生活的係住阻止了
，使我充分的富靈島的現保，那原既然在
何時才能够充實我寫畫的育由而死！

步行在中途，有廉新造的大廈，香樓子
花愛麗互，這些有名的店舖，曲間
的島民；也相但神才能掩佔地步，我想
毀滅原的新技術與設個，要全收問題
定也是客賽神的偉大了。我一

落杉絕飄來，在晚間朋滨島上那天
琉球珠像厚住民與我在荷榮統活時代，被
紅毛人用火焚言的時候，現今故發現許
琉球港呢？

黑，漸漸地只有一輪翡翠色的
光，黯點泌淚天，靜靜地瞄着，這
一早我就寫畫地在異個幅出活了，道
辛勞的富靈，那辛苦呢，從黯暗到光
明的顫景，我彷拂自己（也就在
道樓的一天）早上同漁夫們搭上
的船景，音到了島上的朋友與島嶼的
一切。

天方未明，海是深綠色的，天空一
團黑。

主義」和「追求技巧和彩色」，他曾不失時機地注入「原始的生命」和「民族性」，試圖進行改革。他也曾從西方美術史中學習創作的原點，試圖在畫面上再現生機與活力。這一切都是他的進步與反抗的証明。一旦脫離了人民大眾的生活，最終就只有走上對主觀抽象世界的摸索，和台灣美術界一樣，無視「當前殘酷的現實」，捨棄這「世亂年荒的現象」而陷於對「形式」、「技巧」和「彩色」的「追求」，最終陷入和「少數個人」鬥爭。黃榮燦從抗日戰爭的體驗中早就知道了這種危險。為了克服這些，他知道首先是要團結台灣美術界，嘗試與他們共同努力，其二就是實踐楊逵等人提倡的「到民間去」，努力接近台灣人民的生活。

然而，由於實行了「連座保証」制度，接近人民大眾已越來越困難，描繪真實的現實也變得日益地不可能了。而且，畫家們的組織也不健全，不能互相幫助。在這種情況下，楊逵入獄，進步的夥伴也都從身邊消失，把握正確的理論和現實的力量也已被極大地削弱。黃榮燦幾乎被剝奪了所有前進的基礎。

一九四九年八月，發生了基隆中學《光明報》事件。白色恐怖的風暴開始真正地來臨了。當政者甚至已不允許他安穩的住在這裡了。

〈拾炭碴的孩子〉

這一時期，黃榮燦發表的油畫、水彩畫、素描和版畫共計有八幅。從〈紅頭嶼〉、〈台南〉、〈琉球嶼〉等題目來看可知這些都是台灣南部的風景。

這讓人想到的是蘭嶼的三次旅行、和麥浪歌詠隊一起的「環島公演旅行」以及到小琉球列島的寫生之旅。版畫〈拾炭碴的孩子〉是八幅中的一幅。可以想像這應該是他在台灣南部所遇到的情形之一。

二二八事件之後，〈恐怖的檢查〉在上海發表以後，黃榮燦好像開始控制版畫的發表。因此，給人留下了「木刻畫也不刻」⑩的印象。在一九五○年一月舉行的〈省立師範學院藝術系師生作品展覽會〉時，黃榮燦展出了〈紅頭嶼〉和〈海濱浴場〉兩幅油畫，卻未展出版畫作品。方羽山評價說「我們未能欣賞他的木刻傑作，尤爲可惜」⑪。確實，在此三年間，黃榮燦曾在台灣和大陸重覆發表過他在抗戰中制作的五幅版畫，但卻沒有公開發表過一幅描寫台灣社會的版畫。

其實，據說在這期間黃榮燦也製作過許多版畫作品。其証據是，雖未署名，但後來證實是黃榮燦所刻，印在麥浪歌詠隊的小冊子上的版畫〈扭秧歌〉，還有一件作品就是他去世

「拾炭碴的孩子」（黃原刻）

後，收錄在香港出版的《木刻選集》中的〈台灣耶美族豐收舞〉。如此看來，或許是因爲他自己有意控制了作品的發表，或者是沒有發表的機會，致使許多作品都流失了。

版畫〈拾炭碴的孩子〉在這些作品中占有特別的位置。首先，這是二二八事件後，黃榮燦自己公開發表的唯一一幅版畫。其次，題材是關於台灣的現實的，更確切的說是描寫台灣「黑暗」的。第三，不僅如此，它還是在軍事戒嚴令（一九四九年五月二十日）、懲治叛亂條例（六月二十一日）、省級公務員推行聯保條例（七月九日）、台灣地區戒嚴時期出版物管制辦法（十一月二日）等的相繼公佈、實施的背景下，毅然發表的一幅作品。

在漫長的三年空白之後，他爲什麼會在這個時候發表描繪台灣「黑暗」的版畫？黃榮燦在這幅作品裡到底寄託著怎樣的含義？在我們不可能得到黃榮燦以及他的同伴們的証詞的現在，要弄明白這些似乎很困難。但是，從不太多的周圍資料也可以對當時黃榮燦所處的情形有如下的瞭望。

《新生報》〈藝術生活〉副刊的編輯是王紹清。他參與過武漢文藝社的設立，並參與編輯了該社發行的《文藝》（一九

三五年三月十五～一九四八年三月十五日）。他一貫追從民族主義文學運動，是三民主義文藝政策的熱心推進者之一。一九四九年夏，他來到台灣，就任台北師範學院教授。從一九四九年九月三日創刊到第二年六月二十五日停刊為止，他一直是《藝術生活》副刊的總編。他還是一九五○年五月四日成立的中國文藝協會的理事。

王紹清在《藝術生活》第十八期（一九五○年一月十五日），對四篇文章、四幅照片以及一幅版畫作了這樣的安排：卷頭是何鐵華的〈新興藝術與攝影〉，配以高嶺梅的兩幅動物照片和郎靜山的兩幅風景照片。左邊中間是陳慧坤的〈中國美術特質比較〉，右下角是廣華的〈泛談廣播劇〉。左下部是郭良的〈現代木刻的欣賞〉，配圖即是黃榮燦的版畫〈拾炭碴的孩子〉，筆名為黃原。在這樣的版面安排的基礎上，又在最下邊的左側以編者的話，寫了〈藝壇近事〉。文章的最後兩行記述了三民主義文藝政策推進者的中心人物之一的王平陵的消息，「戲劇作家王平陵先日從重慶來台、現寓於基隆、從事著作」。透露了國民黨中央宣傳部文化運動委員會的主力已經開始進駐台灣。

何鐵華於一九四七年來台，是「自由中國美術運動」的旗手。黃榮燦是新現實主義美術的推進者，陳慧坤和另一位叫廖繼春的同是台灣師範學院美術系為數不多的台灣籍教授。他

畢業於東京美術學校，後為台陽美術協會會員和「省展」的審查委員。郭良和廣華的經歷不明。

在以上的編輯中，王紹清在一頁的紙面上刊載了自由中國美術運動、新現實主義美術、台灣美術家的不同作品，可以看出是為了表示國民黨中央宣傳部文化委員會的胸懷寬廣。就黃榮燦來說，他在《藝術生活》副刊，得到了三篇文章和四幅作品，共計六次發表作品的機會。筆名全部為「黃原」。值得注意的是，推進三民主義文藝政策的編輯者給獨自留在台灣的黃榮燦提供了發表作品的場所這一事實。

郭良的運筆是很有節制的，全文分為「兩種木刻」、「木刻的特質」、「技術的考察」和「內容的探討」四部分，客觀的介紹了「現代木刻」。他在「內容的探求」的末尾這樣寫道：

中國現代木刻的內容，簡單的說，就是現實的、生活的。它採入一切現實生活，現實問題來做描寫對象，而這些現實都是與社會、人生有著密切的關係的。它不描寫屬於過去傳統的風花雲月的題材，而描寫那些沒有一刻不和大家發生關係的現實生活。它不

單描寫現實，而且指導現實，它平身富有極其深刻的教育意義的。在今日說來，要表現生活的藝術，這種現實飽滿的內容，才記稱一幅優良的現代木刻的。⑫

黃榮燦的版畫〈拾炭碴的孩子〉在這一張紙面上就正像是在強烈的表達著自己的主張。畫面中央一個背筐少年站在煤碴山前。低著頭，木然的望著自己赤裸的腳趾的樣子讓人心痛。遠處，兩個少女在靜靜的拾煤碴。一個手提著籃子，另一個單肩背著背筐。從她們相依相伴的樣子看，像是兩姊妹。看上去是晴天，天空中漂浮著白雲，像是在默默的守護著他們。然而，地上的窮困與勞累幾乎把孩子們逼到了絕望的深淵，從落下來的槍口下保護母親的氣概和勇氣如今已不復存在，「灰色的憂鬱」⑬再次籠罩了他們。

同樣的情景在《新生報》〈橋〉副刊一八一期（一九四八年十一月三日）也可以看到。那就是謝哲智的短篇小說〈拾煤屑的孩子們〉。將其從日語譯為漢語的是潛生。謝哲智和潛生同屬於台南文學愛好者青年團體成員，潛生本名叫龔書森，戰前曾到大陸留學，戰爭結束時回到台灣。之後，在上述團體中教授漢語，同時翻譯其他文學愛好者的日語作品，幫助他們在〈橋〉副刊中發表。他自己也發表過兩篇作品。〈橋〉副刊之所以有較多的優秀作品，

是大家相互幫助共同努力的結晶。

黃榮燦和謝哲智的作品是否有關聯，現在沒有確鑿的証據。但是，首先，他們都和〈戀〉和〈橋〉副刊有關聯。其次，謝的小說中的插圖是黃榮燦從手邊的版畫中選出的朱鳴岡的〈戀〉。第三，黃榮燦數次去台灣南部旅行，台南是每次往返的必經之路。特別是與麥浪歌詠隊同行的時候，通過楊逵，曾在台中、台南當地的文藝人士有過接觸。第四，黃榮燦的作品是和〈台南風景〉同時發表的。考慮到這幾點，就不能說兩幅作品之間完全沒有聯繫。至少會認爲是黃榮燦看過謝哲智的小說後的想像。但是，因爲在當時的台灣「拾煤屑的孩子」是隨處可見的情形，所以我在此只想說，是畫家黃榮燦和小說家謝哲智用不同的眼睛捕捉了這一相同的場面。

不管怎樣，謝哲智的小說有助於人們理解黃榮燦寄於版畫中的內涵。謝哲智的小說是從下面一節開始的。

　　T站的一個暮春的下午——陰沈沈的天空成了一片晦暗的鉛色、強烈的東南風無情地打落鳳凰樹的火紅的花瓣。連剛才痛快地鳴叫的蟬也收起她的美調、到處佈滿了鬱悶

的空氣。

　　T站恐怕就是台南站。裝煤的列車駛入車站，開始卸貨。卸下的煤堆積成幾個小山。作業結束了，圍在遠處一直盯著這裡的二十幾個少年，一下子出現在那些想歇口氣的工人們的面前。「又來了」他們喊著驅散了「拾煤屑的孩子們」。他們是靠出賣體力過日子的工人，而被追趕的是從七、八歲到十幾歲的孩子。

　　阿新十一歲。兩年前母親雙目失明，從那天開始他就承擔起了兩個人的生活重擔。書中沒有提到他的父親，或許是在戰爭中一去未歸吧。

　　於是他在國民小學中途就退學。賣報、賣紙煙、擦皮鞋、賣零食等只要小孩子的手可以作得的小營生，他都嘗試過。今天他把煙賣完了。心想可以歇息一下，正巧裝滿煤炭的貨車入站。所以他心思一動，想還可以撈幾錢。如是提著籃子奔進而來。

　　但是，運氣不好，阿新被一個年輕工人捉住了。另一個十四、五歲的小女孩也被工頭

抓住了。其他的孩子們也被沒收了籠筐。被年輕工人捉住的阿新在拼命掙扎喊叫。「一家的費用靠我們賺。我們不願當要飯的，也不願當小偷，而來撿些煤渣又有什麼不對！」受到這樣的反擊，青年不禁一怔。「孩子們來拾煤不是他們的罪惡，就是社會造成的罪惡」。正當青年陷入苦思的時候，阿新仍在不停的掙扎反抗。青年不得已想反扭住了阿新的胳膊時，加上筐的重量阿新被推倒在地。突然，他們又聽到了「異樣的哭聲」。原來是那個小女孩咬了工頭的手腕，被工頭狠狠的打了一個耳光。血從小女孩的左耳流了下來。工人受到「良心上的譴責」，放了他們。年輕工人「目送了他們的後影，搖搖頭吐了一口氣。而且那兩個眼睛也微微地出現濕潤」。

阿新再次悄悄溜進了已恢復寂靜的車站，試圖去撿火車上的煤屑。其他的孩子也相繼回來。但這次發現他們的是車長，於是又被趕了下來。這次嘗試又告失敗了。淚水突然奪眶而出，阿新放聲大哭起來。因為如果能撿到一筐煤屑，晚上就可以不去擦皮鞋了。

小說的結尾這樣寫道：

天空漸漸地變趨陰暗。西方顯現出淡淡的紅雲，從遠遠的地方傳來了火車的氣笛，

慘痛地在這黃昏裡拉長了餘音。

留在後面的只是阿新的苦痛的哭聲。

謝哲智在〈橋〉的時代所表現的台灣的現實，在白色恐怖時期開始的時候，又一次被黃榮燦用一幅版畫公開發表了出來。一九五○年一月，正是國民黨中央宣傳部文化委員會本部在台灣進行準備活動時候。但黃榮燦仍然把〈橋〉的精神傳播給了讀者。他的版畫與當局所推行的三民主義文藝政策（又稱為「六不政策」）的一條規定「不專寫社會的黑暗」⑭正是針鋒相對的。

版畫〈拾炭碴的孩子〉也許在王紹清的眼裡只不過是抗戰時期的作品，也許他完全明白版畫的含義，而故意給黃榮燦一個自由發揮的機會。但是，台灣的讀者一眼就會看出其中所反映的台灣現實。至少，黃榮燦是這樣期待的吧。在讀者中，會有人聯想起謝哲智的小說。不管怎樣，可以說是黃榮燦在自身感到了緊迫的危機感和不安的同時，又蒙過了王紹清的眼，伸揚了自己的主張。

自由畫社

黃榮燦，自一九四七年和朱鳴岡開始舉辦木刻講習會開始，從一九四八年至一九五一年他失蹤之前，一直在指導自由畫社，同時，一九四九年九月，在台灣文化協進會的援助下，他和馬白水在中山堂舉辦的水彩研究班⑮，一九五○年六月，在由中國美術協會主辦的美術研究會和台灣師範學院美術系執教，熱心於對後輩的指導。其中，對自由畫社的指導是從一九四八年畫社成立到他失蹤長達三年的時間。在「連座」制度實行以後，他好像只能專心致力於教師的工作了。這也是他最投入的事業之一。

自由畫社於一九四八年夏成立於台灣大學，擁有施至高、吳東烈、吳崇慈、林粵生等二十多名成員。其中的一部分還參加了麥浪歌詠隊、文藝社等其他組織的活動。每週日的指導由黃榮燦擔任，有時，陳慧坤、馬白水、趙春翔、孫多慈等台灣師範學院的教師，應黃榮燦的要求，也前來指導或講課。另外，黃還經常帶領孫家勤、葉世強、翟宗泉等台灣師範學院藝術系的學生，來此和他們進行交流，互相切磋。⑯

台灣師範學院藝術系在開講的當初，主任教授有黃君璧、教授有莫大元、溥儒、廖繼春等三人，副教授有馬白水、袁樞真、陳慧坤、孫多慈、金勤伯、朱德群等六人，講師有林聖

揚、許志傑、黃榮燦等三人，助手有徐榮、胡學淵等二人。後來，有所變更，增加了林玉山、何明績、廖未林、張義雄、趙春翔等人。黃榮燦等講師升爲了副教授。

回顧自光復以來的本省美術界（畫壇），都是陌生技術和思想裡徬徨的狀態……。在本次很多作品中裡，終看不出畫因（題材）的新鮮、飛躍的製作慾，以及時代的反應，都是舊態依然求古趣味濃重的作品。更切痛感的是（臺灣學院派的勝利……），出品作家也陶醉於此，沒有尋求開拓新天地的氣概，這實爲本省美術界將來很擔憂的地方。⑰

這是鄭世璠對〈第四屆台灣省美術展〉（一九四九年十一月十九日開幕）的感想。從文章來看，在這個時期台灣師範學院藝術系的老師和學生被稱爲「台灣學院派」，好像是形成了一個派別。

一九五〇年一月，「台灣學院派」舉行了〈省立師範學院藝術系師生作品展覽〉⑱，爲了對抗同年三月二五日「美術節」在中山堂舉行的〈第十三屆台陽美展〉，〈師院小型聯展〉、〈台大自由畫社畫展〉也相繼在各學校舉行。⑲那一天，黃榮燦除了發表了「希望政

府及主管教育的當局不再忽略美術教育的價值和意義」的意見之外，[20]沒有像以前那樣對〈台陽展〉加以更多的批評。

黃榮燦的指導包括素描、設計、木刻、蠟染等多個方面，從主題到題材應該是貫徹著始終如一的主張。但這個時期，他主要致力於對西方美術史的介紹。

他來台以後，立即廉價購買了日本人留下的《世界美術全集》、《世界裸體畫全集》和外國有名作家的全集等美術書，自己在努力進行研究的同時，計劃首先在《新生報》〈藝術生活〉副刊中連載〈近代名畫及其作家〉[21]，接著，又籌劃了〈西方名畫欣賞展覽〉。當時，趙春翔、朱德群、林聖揚、李仲生等四名現代派畫家也參加了籌劃。

當時國內保守勢力強大，像他們這些現代派的畫作都會引人側目。黃師也跟我們說，介紹西洋現代各種畫派給大家認識，也會引起一些有心人的懷疑，不過他覺得這是有意義的工作，所以他們要作。

這一次西洋美術史的演進介紹，在當時物質極度匱乏的時代，真是一件了不起的工作，他們把畢生所搜集的畫片找出來，剪貼起來展出，有的還是從原版畫冊中撕下來

的。這在當時都是一種很大的犧牲。展出的圖片中也附有說明簡介。㉒

所謂「畢生所搜集得畫片」，其實大部分是黃榮燦的「個人收集」。㉓他曾回顧說，在幫助自由畫社在各個方面進行準備的同時，「認識了各種畫派及世界知名畫家、感覺得饒有收穫」。但是據說後來「有心人」都漸漸離開了，㉔可能是受到了某種壓力。

展覽會於一九五〇年十一月十六日到十八日在台北第一女子中學舉行。㉕據方羽山說是「在台北中山堂舉辦」，㉖可能是在這兩個地方連續舉行的。主辦者都是教育部社教委員會。

與此相呼應，黃榮燦從十月初到十一月末編輯了《中央日報》副刊〈星期雜誌〉的〈西畫苑〉副刊，詳細的介紹了西方美術史。副刊每週日出版，在第九期時突然中斷，這是因為〈星期雜誌〉停刊了。㉗當時正值剛開始介紹文藝復興。這也是黃榮燦最後發表的文章。

在此後的一年中，他一直默默的對學生進行指導，一九五一年十二月一日，黃榮燦失蹤了。失去了指導者的自由畫社「沒有初時之盛」了，會員開始減少。後施至成成為中心，他雖曾想盡力維持局面，但不久施至成也失蹤了。接著，幾個月後，吳東烈和吳崇慈又相繼失蹤，自由畫社的歷史到此也宣告結束。再後來林粵生也於一九五二年被逮捕。㉘

國民黨的新「文化工作」

從共產黨軍隊的渡江戰役到第七艦隊插入造成兩岸分裂，國民黨軍隊的敗退和與此相對應的「治安」對策是按照如下順序進行的。在那些日子裡，對台灣民眾來說，天天都有晴天霹靂的大事。

一九四九年四月二十一日　共產黨軍隊渡過長江，控制了江南地區

五月二十日　台灣省內實施軍事戒嚴令

二十五日　上海被攻陷

六月二日　國民政府要員相繼抵達台灣

二十一日　公佈懲治叛亂條例

七月九日　實行省級公務員推行聯保條例

十月一日　中華人民共和國在大陸成立

十一月二日　台灣地區戒嚴時期出版物管理辦法

《中央日報》〈星期雜誌〉中的「西畫苑」，一九五〇年十一月二十六日

十二月七日　國民政府遷都台北

一九五〇年三月　國民政府敗退，正式還都台北

六月十三日　戰亂時期檢肅匪諜條例公佈

二十五日　朝鮮戰爭爆發

二十七日　美軍第七艦隊出兵台灣海峽，美國政府發表《台灣中立化宣言》，直接

介入國共內戰。

在台灣的白色恐怖即是內戰。不管是本省人還是外省人，對於反政府者一律進行鎮壓。特別是在抗日戰爭時期參加過抗日運動，光復後又參加了民主鬥爭的進步知識分子、工人、農民、青年學生以及原住居民的犧牲者不計其數。如果按照中共的地下黨員只有四百人左右的實際數字來考慮，我們會爲冤死的犧牲者之多驚詫不已。僅主要的重大事件，就達如下之多起㉙，充分顯示了國民政府的狂暴。

基隆中學《光明報》案　一九四九年八月～一九五一年二月

「高雄工作委員會」案　一九四九年十月六日～十一月十日

「台灣省工作委員會」案　一九四九年十月三十一日～一九五〇年二月十六日

「台北市工作委員會」案　一九五〇年一月

「台灣郵電總支部」案　一九五〇年二月九日

「蘇俄國家政治保安部潛台間諜」案　一九五〇年三月一日

「台中地區工委會」案　一九五〇年三月十一日

「山地工作委員會」案　一九五〇年四月二十五日

「中共中央社會部台灣工作站」案　一九五〇年五月九日～十一月八日

「台灣省工作委員會學委會」案　一九五〇年五月十日

「台灣省工委會鐵路部分組織」案　一九五〇年五月十三日

「台灣省工委會台南縣麻豆支部」案　一九五〇年五月三十一日

「台灣民主自治同盟中部武裝組織」案　一九五〇年七月十七日

「重整後台灣省委」李媽兜組織案　一九五〇年七月～一九五二年十一月

「台南市委會朴子小組」案　一九五〇年九月三十日

「重整後台灣省委老洪組織」案　一九五一年四月～一九五二年四月

「竹北區委赤柯山支部」案　一九五一年四月二十二日

「台灣民主自治同盟台中地區組織」案　一九五一年五月

「竹東水泥廠支部」案　一九五一年五月

「鹿窟武裝基地」案　一九五二年十二月二十六日～一九五三年三月三日

「台灣省工委會台大法學院支部」案　一九五四年二月八日

黃榮燦雖然是於一九五一年十二月一日被逮捕，但是自從國民黨政府於一九五〇年三月正式遷到台北後，他就幾乎完全從輿論界消失，不再發表自己的意見了。如上所述，他可能是想專念指導後輩了。唯一的例外是〈西畫苑〉（《中央日報》一九五〇年十月一日～十一月二十六日）的編輯，但是也沒有超出教室的範圍。

國民黨中央首先設立了中華文藝獎金委員會，試圖用「獎金」來實現對言論的再控制。蔣介石親自指定了十一名委員，讓張道藩任主任委員。一九五〇年五月四日，中華文藝家協會（「文協」）成立，共有一八〇人參加。選出了張道藩、陳紀瀅、王平陵三名常務理事，

謝冰瑩、王紹清、趙友培、馮政民、耿修業、梁中銘、徐蔚忱、王藍等十名理事。「文協」是民間組織，但是從其成員可知，其實它是與國民黨中央宣傳部有關連的。委員會分五個部門，設文學委員會、美術委員會、音樂委員會、電影話劇委員會和評劇地方劇委員會。美術委員會的主任委員是劉獅，副主任委員是許九麟和施鼎榮。一年後，會員增加了三倍多，達到五百餘人，其中文藝委員會有二八九名，美術委員會有五十二名。[30]一九五一年末，隨著張道藩就任立法院院長，美術委員會改組，擴大為中國美術協會（「美協」），由胡偉克任理事長。

這一系列的措施都是在國民政府不斷敗退的時局下，「才深深的體會文藝工作者的不可忽視」[31]，並在總結這些經驗的基礎上策定的。一九五〇年三月，蔣介石復職，國民黨中央改造委員會成立，提議在政治綱領中加入一條「文化工作」。隨後朝鮮戰爭爆發後，國民黨改造案立即被採用，組織、人事也被改組。試圖以此恢復已從國際國內都喪失了正當性的政府地位。

「文協」一成立，就在《中華日報》設立了〈文藝〉副刊（徐蔚忱主編）、在《新生報》設立〈每週文藝〉副刊（馮政民主編）[32]。七月，作為美術委員會的下屬組織，自由中

國美術家協進會成立。十二月出版了雜誌《新藝術》（廿世紀社、何鐵華主編）。這本雜誌實際上是美術委員會的代言人㉝，取代了《新生報》的〈藝術生活〉（王紹清主編）。另外《公論報》的〈藝術〉副刊從一九五〇年一月開始，已經由何鐵華繼任總編一職。

美術委員會於一九五〇年舉辦了〈反共漫畫展〉和〈反共書畫展〉。一九五一年三月十四日的〈現代畫聯展〉（美術委員會主辦），三月二十五日，國防部、教育部、總政治部、教育廳共同主辦的〈反共反俄畫展〉也相繼舉行。展覽會場都是在中山堂。

就這樣，國民黨中央通過「獎金」和「政治力量」，在短時間內就把各個言論機關掌握在手了，使所有的報紙和展覽會都變成了「反共文藝」的碉堡，而且禁止出版以魯迅為代表的一切「三十年代文藝作品」。

他們對內戰的反省以及在此基礎上提出的「反共文藝」理論，在《新藝術》（一九五〇年十二月）的〈代創刊詞〉中可以看到。該文估計為總編何鐵華所撰寫。

今天的戰爭是綜合的、全面的。在這個綜合的戰鬥面中，精神的比重，遠較物質戰為高，它常可以在不知不覺中，瓦解了對方的戰鬥力量。我們今天失敗的最大原因，也

就是精神的崩潰。這種崩潰的最有力的反映，便是作為文化思想的表徵的藝術的破產。

我們今天欲想打敗我們的敵人，奪回人類的自由，保障歷史的光榮紀錄，以無愧於祖先，我們最急切要做的事，就是加強精神的武裝。而加強精神的武裝的第一步工作，便是樹立自由中國新藝術的大纛——在自由中國新藝術的旗幟下，統一文化思想的精神戰鬥步伐，才可以完成我們反共抗俄拯救人類的神聖任務。《新藝術》月刊便是站在這個基點上決定為自由中國挺身而出的。

在這急速重新改組的過程中，黃榮燦的名字斷斷續續的出現過。最初是在「文協」成立一週年的名單中。在五十二名美術委員中有他的名字。台灣籍的畫家只有廖繼春和陳慧坤兩人。㉞其次是在美術委員會被改組為中國美術協會的時候，在六名常務理事中也有他的名字。理事是黃君璧、許君武、何志浩、楊隆生、梁中銘五人，總幹事是劉獅。到這時，美術委員會自設立以來已經過一年多了，由此可以看出在光復後的五年期間活躍的台灣籍美術家和台灣師範學院派的人的團結在加強。第三是以〈現代畫聯展〉為名，與李仲生、朱德群、趙春翔、林聖揚、劉獅等

其他五個人是台灣籍的楊三郎、蒲添生和馬壽華、梁又銘與郎靜山。

五人舉辦的〈六人聯展〉上黃榮燦展出了四、五幅油畫，可以說這些是六個人中最具抽象意義的作品了。據傳他還在其後舉行的〈反共反俄展〉的開幕式上，作為畫家代表進行了授旗。現在，我們無法判斷其真假。最後，是在中國美術協會主辦的美術研究會。黃榮燦受該會負責人劉獅的委託，講授「美術概論」。特別是在第一期的研究會上，黃榮燦是負責人。夏陽、吳昊、秦松、蕭仁徵、黃鐵瑚等人都是作為學生參加的。在會期中，黃榮燦被逮捕，受其影響，研究會中斷了一年。㉟

以上是現在所能判明的黃榮燦的足跡，但卻沒有他自己留下的任何一句話。因此，他的真意在哪？他究竟經過了怎樣曲折的歷程？要明了這一切實在有很多困難。何鐵華編輯的月刊雜誌《新藝術》於一九五〇年十二月創刊，到黃榮燦被逮捕足有一年的時間，但是卻未見「美協」的常務理事黃榮燦在此發表一篇文章，或一幅作品。與其他的成員相比，這種沉默更加反映出他當時在心情與思想上的矛盾。

廖德政於一九五一年畫了題為〈清秋〉的油畫。該畫是〈第六屆台灣省美術展〉中獲特選，主席獎的作品。畫上在被竹籬笆所環繞的庭院中，畫了一根濃綠的甘蔗，在甘蔗和竹籬笆之間有三只鷄在啄食。纏繞在竹籬笆上的瓜蔓和番木瓜遮蔽著近處的稻田，也遮擋著遠處

的山巒。畫家後來對此幅作品作了如下說明。「台灣人長久以來、好像是被關在竹籠笆裡的雞、日日看見廣大清澈的天空、卻只有地上三腳步的自由、不敢偷跑、只有寄望竹籠笆拆除、早日享受真正的陽光」。㊱

黃榮燦是否和廖有著同樣的心情呢。在這種情況下，他也像「一隻雞」，被戒嚴令的竹籠笆關了起來，言論控制和「連座保証」制度把他和身邊的社會、民眾隔離開來，也阻斷了在遠方不斷發展的大陸的民主運動。他啄著食，繼續活著，期待著能夠「享受真正的陽光」的日子的到來。

「清秋」

「吳乃光叛亂案」

一九五一年十二月一日，黃榮燦失踪了。那天深夜，幾名警備總部保安員從台灣師範學院第六教職員宿舍的通風口潛入，逮捕了黃榮燦，並將他押送到憲兵司令部。住在隔壁的趙春翔聽到聲音跑出來的時候，正趕上黃榮燦被幾名男人押著帶走。第二天，他向主任教授黃君璧報告情況，卻被勸

告不要洩露。同一天，藝術系的學生王建柱對黃榮燦沒有校感到驚訝，即到宿舍探望黃榮燦。卻看到幾個穿卡嘰色制服的男人在黃榮燦的房間中亂翻，他剛在入口處張望，即被叫了過去訓斥了一頓。㊲

據官方的資料，一九五〇年八月，根據密告開始搜查活動，同年十一月，吳乃光和陳玉貞在屏東被捕。其實，吳乃光早就被「跟蹤監視」了。從資料中雷石楡的名字被紀錄的地方來看，監視從一九四九年六月左右就開始了。感到了危險的吳乃光，於一九四九年八月，向屏東警察局遞交了「出入境申請書」，處理了和陳玉貞共同經營的愛智書店，開始做「出境」去香港的準備。知道了這一情況的官方感到他們「益形可疑」。根據密告，等吳乃光他們提出了「出境證申請」時，即將兩人逮捕。根據吳乃光的「供述」，一年以後的一九五一年十二月一日，黃榮燦、郭遠之、張南、柯發仁等四人被捕。㊳

吳乃光和吳忠翰於一九四六年秋一同來台，曾暫時在新創造出版社工作，次年經郭遠之的介紹，到嘉義農校圖書室工作。郭遠之畢業於明治大學，一九四六年，應「教育部招考團」來台，任農校的老師。㊴不久，吳乃光開始擔任教授國語和英語。他在來台後即對台灣同胞的國語教育顯示出極大的關心，如今如魚得水。㊵他還是一名詩人，抗戰中，曾以「林

基」的筆名創作發表過許多現代詩。⑪來台後，在教授知識的同時，仍然在努力創作和翻譯，

陸續在《新生報》《橋》副刊、《中華日報》《新文藝》上發表了〈一個希望——聽《中國

文學講座》後〉、《陀思退益夫斯基生涯略記》、〈風格論〉（翻譯）等作品。⑫另外，他

與同事陳玉貞合作，在《新生報》的〈橋〉副刊發表過共同翻譯的〈窮光蛋〉。⑬

一九四八年二月，吳乃光病倒了。不得已辭去學校的工作，開始了長期與病魔鬥爭的生

活。從知道得的是肺病之後的三年間，無論是檢查，還是買肝油，都因為沒有錢而一直拖

延。最後甚至到了無法起床的地步。儘管如此，因為他在病床完成了英語教科書的翻譯，所

以仍然拜託吳忠翰希望找到出版社。救助無術的吳忠翰不得不在《新生報》上呼籲救助。結

果得到了來自眾多讀者的支援。其中有的送來了極貴的鏈霉素，有的寄來了大額的捐款，有

的介紹便宜的療養所。這些善意的援助經由〈集納版〉總編張南之手送到了吳乃光身邊。⑭

「社會人士」的支援，再加上成為戀人的陳玉貞的傾心看護和經濟支援，吳乃光於轉年的一

九五〇年恢復了健康。陳玉貞為了他，重新籌集資金，共同開設了愛智書店。

吳忠翰和吳乃光是同鄉，都是廣東省豐順縣人。吳宗翰本名吳宗漢，從省立梅州中學畢

業後，於一九四二年入廈門大學法學院學習。中學時代，他就在學校內組織過抗戰漫畫木刻

宣傳隊。在羅映球的指導下，在《汕報》、《中山日報》、《抗戰週刊》等發表過作品。一九四〇年，他將這些作品收錄起來，手工印刷出版了《抗戰木刻集》。大學時代，一九四二年九月，和朱一雄等人結成了廈門大學木刻研究會。並於一九四三年五月，得到中國木刻研究會的批准，將其發展成為中國木刻研究會的福建分會廈門大學支會（長汀），吳忠翰成為負責人。長汀中學的朱鳴岡和華僑師範的荒煙，以共同舉辦展覽會為契機，同年夏，在吳忠翰的倡導下，舉行了〈中外木刻流動展〉。他們用書信的方式從全國各地徵集作品，共收到了作品三百幅，於暑假期間在長汀舉行了〈第一屆展〉。第二年的一月，又在廣東省的曲江，二月，在江西省的贛州、南康、信豐等地、七月，在廣東省的興寧、梅縣一帶做了巡迴展出。中途，又增加了羅清楨的遺作和梁永泰、荒煙、趙延年、陳庭詩等人的新作，注意使展覽保持新鮮度。抗戰後，他們繼續在上坑、漳州、龍石、石碼、泉州等地做巡迴展出，一九四六年，最後在廈門結束了抗戰救國的〈流動展〉。這期間，雖然時間不長，他曾擔任信豐中學的美術老師。當時，雷石楡在《信報》工作，吳乃光也幫他做過編輯。在蔣經國直接管轄的新贛南教育部戲劇教育第二隊中，有陸志庠、陳庭詩、朱鳴岡、黃永玉等人，荒煙也曾在此出現過。奇怪的是，這些木刻家的大多數後來都來到了台灣。吳忠翰的著作有《旅途

拾集》、論文〈我怎樣學習木刻藝術〉（《新興藝術》半月刊）、〈談李樺的美術新論〉（《新興藝術》半月刊）、〈《魯迅書簡》讀後感錄〉（《閩南新報》一九四六年一月）等。⑤

吳忠翰和吳乃光在抗戰後一同從江西省信豐來到廈門，後又並肩來到台灣。到台灣後，馬上就拜訪了黃榮燦，並暫時寄身於新創造出版社。二人在黃榮燦的幫助下，於一九四六年十月，在台北以及台南和台中舉辦了〈中外木刻流動展〉，向台灣同胞介紹「抗戰木刻」。吳忠翰還曾暫時在《人民導報》工作。一九四八年夏回到廈門。此後，他一直在廈門大學執教。一九四九年十月廈門迎來了解放。在台中的時候，曾經在《和平日報》上再次發表〈讀《魯迅書簡》後感錄〉，並為迎接新中國劇社的到來發表了〈漫談劇運〉。

吳乃光被逮捕一年後，黃榮燦被捕。這期間，根據吳乃光的「供述」秘密的偵察可能在一直進行。雷石榆的被捕，特別是在他被「驅逐出境」之後，黃榮燦和吳乃光就同樣受到「跟蹤監視」。在吳乃光被捕後的一年裡，黃榮燦始終是警察所監視的目標。一年中而沒有逮捕他，恐怕是想讓他在「監視下」「充分表現」。考慮到在他被逮捕後，美術界沒有一人受到連累，讓我們不禁想到在他被捕前後，圍繞著黃榮燦的那些畫家們的不可思議的行為。

根據黃榮燦的「供述」，一九五一年十二月三十一日，麥浪歌詠隊的張以淮等七名台灣大學畢業生被捕。而後由於張以淮的「自白」，自由畫社的成員又藤蔓式相繼被捕。

一九五二年十二月六日，「吳乃光等叛亂案」被判決。吳乃光、郭遠之、黃榮燦、陳玉貞等四人被判處死刑，張南十五年徒刑，柯發仁被判「感化」。一九五三年六月九日，「匪諜張以淮等叛亂案」審結。所幸的是七人全部被判爲「感化」。然而，直到判決後的第三年、即逮捕後的第六年上述七人才終於獲釋。而且，從那天開始，他們仍被警察三天兩頭的傳喚核實，這樣的生活一直持續了二十多年。㊼

黃榮燦的罪狀以「共匪」一詞即可概括。判決書的具體的內容，大致可歸結爲以下三條。㈠一九三九年、參加共產黨外圍組織之「木刻協會」，「從事反動宣傳」；㈡一九四五年冬，「潛來」台灣，充任《人民導報》〈南虹〉副刊主編及新創造出版社社長，與台灣省師範學院講師等職，「假文化工作爲名，而作反動宣傳之實」；㈢「以赴山地考察山胞藝術爲名，調查山地同胞生活狀況，人口風俗習慣及地形等，以供進行山地工作之參考」。

在判決書中還有「陰謀策略與活動方式」一條，言及「反動宣傳」的方法。㈠「不以自己身份或匪黨組織作號召、而用不具形式之活動、以影響青年人之思想，使在不知不覺中墜

其術中」；㈡「利用教學或個別接觸機會、灌輸青年學生對政府不滿之思想、誘其對匪黨發生幻想與希望、進而建立爲外圍關係、並運用各人所長、使參加合法社團活動。而從事幕後掌握運用。」；㈢「以創造出版社爲掩護、推銷港滬販來之反動書刊、利用愛智書店、作爲文化宣傳之據點。」。判決書在最後對這次事件作了「綜合檢討」、督促注意「㈠(他們)將其叛亂、發展於無形、此爲吳匪等在組織活動方面一大特點。」總而言之、判決書認爲、黃榮燦等四人「從事反動宣傳」、其「作反動宣傳之實」足以被處以「死刑」、而接受這種「反動宣傳」就成了青年們被處以「感化」的理由。

至此我們似乎找到了使黃榮燦等四人至死的理由。他們向台灣民衆介紹「新興現實主義美術」、呼籲「在爭取民主的鬥爭中實現與大陸一體化」、這難道是「反動宣傳」嗎？青年們唱著「祖國」的民謠、反對內戰、呼籲民主、這難道是「策定解放後之宣傳工作、迎接解放、爲共匪武裝侵略鋪路」嗎？。至於張南爲病中的吳乃光募集捐款也成了「共謀秘密活動」、被判刑十五年。此非冤案孰爲冤案呢？當局的殘忍恰恰成了他們狼狽嘴臉的証明。「寧可錯殺一百、不可錯放一個」的做法、在炫耀他們的所謂力量的同時、其實也反映了他們的恐懼心理。

三民主義文藝政策

被審判的人認為是「民主」的東西，審判方則認為是「反動」的。以什麼為基準來判定「反動」，對什麼的「反動」，判決書均未加以說明。對審判方來說，或許這是不言自明的道理吧。但是，為了了解這一點，我們不得不再次回到三十年代後期。

抗日戰爭中，在民間首先是中華全國戲劇抗敵協會於一九三七年末設立，接著在文藝界、音樂界、美術界、木刻界等都相繼設立了抗敵協會，從而確立了文藝界的抗日民族統一戰線。其中中華全國文藝界抗敵協會（「文協」）作為最大的組織，於一九三八年三月末設立，總務部主任是老舍，副主任是華林，組織部主任是王平陵，是名副其實的統一戰線組織。

在政府內部，政治部軍事委員會也設立了第三廳，廳長由郭沫若擔任。三廳是與各抗敵委員會相配合開展「文化工作」，指導抗日民族統一戰線的。政治部部長是代表國民黨的陳誠，副部長是代表共產黨的周恩來。可是，政府在推進統一戰線的同時，卻並沒有放鬆對言論的鎮壓。一九四○年「戰時圖書雜誌原稿審查辦法」、一九四二年「書店印刷店管理規則」、一九四四年「修正圖書雜誌劇本送審須知」、「出版品審查法規與禁載標準」等法律的相繼發佈，僅一九四二年到一九四三年的一年間，就有一千四百多種書籍被禁止出版、出

售和發行，一一六齣戲劇被禁演。從一九三八年到一九四五年八月，國民黨中央宣傳部和圖書雜誌審查委員會所禁止的出版物已超過二千多種。一九四〇年八月，蔣介石迫使「凡不加入國民黨者一律退出第三廳」，實行「一個黨、一個領袖、一個主義」。統一戰線在面臨破裂的危險下，克服重重困難，於十一月解散了該會，改組為政治部軍事委員會文化工作委員會（「文工會」）。新的組織雖然仍是矛盾重重，但是卻一直延續到抗戰末期。一九四五年二月，由於所屬的大部分會員都在〈文化界時局進言〉上簽了名，逼迫政府建立「聯合政府」和實行民主主義，引起了蔣介石的大怒，下令解散此會。

一九四五年三月三十日，指揮統一戰線的政府機關宣告結束。然而，作為民間組織的「文協」卻繼續承擔起抗日民族統一戰線的核心作用，直至迎來抗日戰爭的勝利。一九四六年十月，該會以使命完成，改名為中華全國文藝協會，又站在了民主民族統一戰線的最前沿。一九四九年五月，在上海解放之際，協會再次解散，大部分會員集結於七月成立的中華全國文學藝術界聯合會以及中華全國文學工作者協會。

在此其間，國民黨於一九四一年二月七日成立了中央宣傳部文化運動委員會（「文運會」），第二年五月，又設立了文藝獎金管理委員會。副部長張道藩任兩會的主任委員，九

月，接替武漢文藝社，發行了「文運會」的機關報紙《文化先鋒》，十月，發行了由趙友培為主編的《文藝先鋒》。這兩份雜誌一直發行到一九四八年九和十月，承擔著宣傳國民黨「文藝政策」的中心任務。一九四二年十一月，張道藩昇任為中央宣傳部部長，一九四三年十一月，在國民黨第五屆第十一次中央全體會議上，通過了〈文化運動綱領〉，確定「文運會」為文化運動的領導機關。一九四二年九月，由李辰冬起草，戴季陶、陳果夫修改，以張道藩的名義在《文化先鋒》上發表了〈我們所需要的文藝政策〉。這是國民黨的文藝政策的初次體系化。無庸置疑，這篇文章是針對一九四二年五月毛澤東發表的〈在延安文藝座談會上的講話〉而出台的。

〈我們所需要的文藝政策〉[48]對國民黨文藝政策做了如下的表述。其內容大致可分為三部分。第一是指導思想和理論基礎。這裡提出了「四種基本意識」，即「謀全國人民的生存」、「事實決定解決問題的方法」、「仁愛為民生的重心」、「國族至上」。第二是文藝「為三民主義政治服務」，「為國家至上、民族至上服務」。第三是規定了文藝所描寫的範圍為「六不」、「五要」，描寫的對象包括統治階級、資本階級、地主階級、工人階級、農民階級和被統治階級。「六不」指的是「不專寫社會黑暗」、「不挑撥階級的仇恨」、「不

帶悲觀的色彩」、「不表現浪漫的情調」、「不表現不正確的意識」；「五要」指的是「要穿鑿民族文藝」、「要以民族的立場而寫作」、「要從理智裡產生作品」、「要用現實的形式」。總結以上所述，所謂三民主義文藝，即以「忠孝仁愛信義和平」等「民族意識」為基礎的，以階級融合為宗旨的，「攘外必先安內」的不可告人的一貫主張。

對此，文藝界的大多數人都要求抗日運動和民主運動一體化，堅持抗日民族統一戰線，揭露「社會的黑暗面」，通過民眾的手改造社會，並把力氣用在「一致抗日」上。為此，文藝界自始至終都貫穿著現實主義，儘管存在著言論鎮壓，但是，諸如「暴露與諷刺」討論、「與抗戰無關」論爭、「民族形式」討論、「主觀論」論爭、「戰國派」批判以及對國民黨「文藝政策」的直接批判等都沒有停止過。至於「文藝政策」的論爭，甚至連主張「自由主義文藝」的梁實秋等人也對它提出了批評。

一九五〇年三月，由國民黨改造委員會提出的政治綱領中的一條，即於同年六月被採納的「文化工作」，就是一九四二年九月，由「文運會」起草，在次年三月公佈的〈文化運動綱領〉。同年五月，中國文藝協會在台灣設立，但是抗日民族統一戰線的理念和經驗已經被

完全削弱，實際上已成為實行國民黨文藝政策的團體。在人事上，不要說是共產黨員，就連民主黨派、進步知識分子的影子也看不到。以美術界為例，一九四〇年五月，中國美術界抗敵協會、中國美術會、中華全國美術會統一為中國美術會，在抗戰中留下了許多的功績，後於一九四九年十月解散。理事長一直就是張道藩。即使在這最保守的中國美術會的十幾名理事中，來台並加入中國文藝協會美術委員會的也只有張道藩和黃君璧兩人。

在黃榮燦來台時的光復初期，抗日民族統一戰線的影響仍然很強烈，他在《人民導報》的〈南虹〉副刊裡，介紹了國民黨系統的王平陵、張恨水、馮玉祥等以及郭沫若、茅盾等進步的知識分子。可是到了這個時候，即使在文藝界除了「一個黨、一個領袖、一個主義」之外，已沒有說話的餘地了。猶如國民黨軍隊就是政府軍，政府軍就是國民黨軍隊一樣，國民黨的文藝政策就是政府的政策，政府的「文藝政策」也就成了國民黨的政策。因此，國民黨「政府」的文藝政策在此已完全統治了台灣。也就是「一黨獨裁政府」的文藝政策。除三民主義文藝之外，任何文藝都失去了生存的空間，而作家們也不得不將自己的反抗全部埋在心裡。

判決書上所寫的「反動宣傳」，其實就是反對這個「文藝政策」。國民黨「政府」以三

民主義文藝爲武器，首先壓制了黃榮燦等人的現實主義文藝，然後又逐步剝奪了他們的生命。

死亡傳說

　　有一個傳聞，說《新藝術》（何鐵華編輯、廿世紀社刊）每一期都在本社的事務所召開座談會，而黃榮燦每次都不缺席。在〈現代畫聯展〉中有名的李仲生、朱德群、趙春翔、林聖揚、劉獅以及黃榮燦都有很深的前衛傾向，對畢加索非常崇拜。其中朱德群和黃榮燦兩人尤其熱衷。他們每次都會就畢加索進行激烈的爭論，但是後來上面的人說「侈談畢卡索的、即使不是共產黨人、也是共產黨的同路人」，衆人才沒了聲響。[49]劉獅後來也回憶說「……畢卡索脫離了純粹藝術畫壇而參加了共產集團活動之後、使我和當時的一群年青朋友對新派畫的興趣、就漸漸沖淡而且開始懷疑」[50]，這就証實了上述傳聞。關於黃榮燦是如何表述他的想法的，沒有留下任何的紀錄。但是，從〈現代畫聯展〉的展出作品來看，我們可以看到他似乎從抽象畫那裡找到了出路。然而，這種抽象畫也被當作「共產黨的同路人」的証據，而使他再次陷於被批判之中。當時，畢加索正在以哥雅〈馬德里——一八〇八年五月三日〉的構思創作〈朝鮮的虐殺、一九五一年一月十八日〉。次年的四月，又爲 VALLAURIS 城的

附屬教堂畫了〈戰爭與和平〉。兩幅畫都包含著對朝鮮戰爭的抗議。想必畫家們對這些事實是知道的。一九五五年，由法國大使館主辦，法國文化部提供的〈現代畫展〉在台北開幕。畢加索的作品只在目錄上有其名而不允許展出。這可能也是因為他們討論的餘波未平吧。現在這一切已經全部被「漂白」了，議論的痕跡已蕩然無存。

黃榮燦被捕後，「他是魯迅藝術文學學院畢業的」，他是「諜匪」等流言四起。據說這是在梁中銘到憲兵司令部探望黃榮燦之後的事。那以後，以「美協」負責人為首的畫家們，沒有一個人想要去救出黃榮燦，甚至連呼籲都不曾再有過。劉獅在事件後不僅放棄了抽象畫，甚至連油畫也不畫了。作為學生的黃鐵瑚在回憶到他們的行為時說，黃榮燦「在牛鬼蛇身的龕前做了祭品」。�51

還有一則傳聞說，住在他宿舍旁邊的趙春翔，在黃榮燦被逮捕的幾天之前，曾聽到黃榮燦的屋子裡傳出他和妹妹的哭泣聲。他的最小的妹妹理文和二弟是於一九四七年末，到台灣來投奔哥哥的。傳言說「政府曾發出三次通告……因而有不少人勸黃榮燦去『自首』」。最後妹妹流著淚勸他「自首」。而且，最後兩人的眼淚成為其承認自己是「共匪」的最有力的証據。假設流言為真，也只能証明黃榮燦拒絕了「自首」。因為他的確是被警察抓走的。

在監獄的紀錄上也沒有留下任何確鑿的紀錄。知道黃榮燦的人大部分都被殺害了。剩下的人中，有麥浪歌詠隊的張以淮和台灣師範學院藝術系第一期的學生徐炳榔。張以淮曾在憲兵司令部多次見到黃榮燦，但是總也沒有說話的機會。半年後，黃榮燦被轉移到保安司令部軍法處，再以後就沒有見過他。[52]徐炳榔於一九五二年冬被捕，曾在軍法處見過黃榮燦。黃看到他後，還跟他打過招呼。徐這時才知道黃也被捕了。[53]關於黃的消息僅此而已。

據判決書記載，審查用了一年的時間，「吳乃光等叛亂案」於一九五二年十一月二十七日審結。定於十天後的十二月六日執行對四人的處決。但是，黃榮燦在判決前就被提前處死了。一九九三年，因一次偶然的事件在台北郊外的六張犁發現了在白色恐怖中遇難的二〇一名受害者的墳墓。上述四人的墓亦在其中。吳乃光、陳玉貞、郭遠之的墓緊貼著靠在一起，而黃榮燦的墓卻在比此稍高的地方。前三人的墓碑上刻著「歿於民國四十一年十一月十四日」，比判決書上所寫的與判決書一致。而黃的墓碑上刻著「歿於民國四十一年十一月十四日」，比判決書上所寫的死刑執行日早了二十三天。而且「埋葬許可証」[54]上寫的死亡日期為「民國四十一年十一月十九日早晨六時」，埋葬日期為「民國四十一年十一月二十一日下午五時」。比判決書上的「死刑執行日」又早了十八天。不管怎樣，黃榮燦是在「死刑執行日」之前被殺害的，似乎

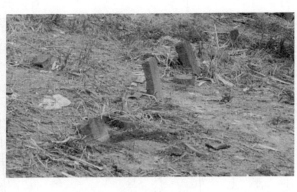

吳乃光、陳玉貞和郭遠之的墓

連他自己也沒搞清楚「罪狀」。這裡哪有什麼所謂的尊重人權，尊重個人。這就是白色恐怖時期的判決。

有一天，師範學院美術系的學生到國防醫學院去進行藝術解剖學的實習時，面對從冷凍室取出的屍體，大家都驚呆了。因為他們看到的是已經面目全非的老師黃榮燦的遺體。㊟這也是傳聞之一。也許從這裡可以找到在死刑執行日前的二十三天或者是十八天已被殺害的理由。

傳言說當局容易對從外省來的「政治犯」下手，而對台灣籍的人則相對處理的比較慎重。理由一般是外省人在台灣親戚、朋友都很少。然而，從上述事實來看，如果從黃榮燦等人超越了省內外的隔絕，和台灣人民、特別是和知識界、文化界人士的大多數一起，參加全國範圍的「反內戰、反獨裁、反飢餓、求民主」、「確立地方自治」的民主運動這一點來考慮，「政府」首先將槍口對準外省籍文化人，為的就

黃榮燦的墓碑

是阻止兩岸文化人士的合作。其用意已不言而喻。因此可以說，黃榮燦犧牲的意義也正在於此。

犧牲者大多數是在馬場町的刑場被槍殺的。犧牲者的鮮血一層蓋著一層，為了掩蓋這些血跡復又在上面堆了土，然後又是犧牲者的鮮血，接再蓋土，再槍殺。平坦的刑場最終變成了高數米，直徑達一百幾十米的土丘。犧牲者達四五〇〇至四八〇〇人之多。有為的青年志士們最終用自己的鮮血築起了這座永恒的紀念碑。

喬魯鳩・路奧在他的〈六十四幅組畫「受難」〉中的一幅下寫到：「這裡，一個世界降下帷幕消失了，另一個世界誕生了」，描繪了在淡淡的月光的籠罩下豎立著三座十字架的耶路撒冷郊外的山丘。然而，時至今日，台灣的畫家還沒有一個人畫過這座土丘。在這馬場町的土丘上，又到底應該立起多少座十字架呢。這用鮮血堆起來的土丘上，至今仍在述

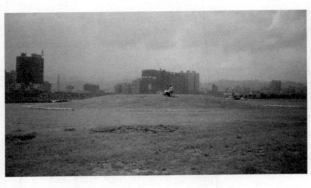

舊馬場町的處刑處

說著「已然降下帷幕消失了的」台灣史的存在和兩岸青年曾經共同奮鬥於此的事實。

註釋

① 〈我的回顧〉 雷石榆 《新文學史料》 第三期 一九九〇年

② 〈台灣舞蹈的先知──蔡瑞月口述歷史〉 同前註

③ 〈看不見的手〉 林粵生 《遠望》 一九九七年六月一日

④ 〈黃榮燦疑雲──台灣美術運動的禁區〉 (中) 梅丁衍 同前

註

⑤ 〈濕裝現實的美術──評《台陽美展》〉 黃榮燦 同前註

⑥ 同⑤

⑦ 同⑤

⑧〈琉球嶼寫畫記〉黃榮燦　《新生報》〈藝術生活〉　一九四九年九月十七日

⑨ 同⑧

⑩〈思想起 黃榮燦〉吳埗　同前註

⑪〈師院藝術系美展觀後〉方羽山　《公論報》〈藝術〉　一九五〇年一月五日

⑫〈現代木刻的欣賞〉郭良　《新生報》〈藝術生活〉　一九五〇年一月十五日

⑬〈賣煙記〉踏影　同前註

⑭〈我們所需要的文藝政策〉張道藩　《文化先鋒》第一卷八期　一九四二年十月二十日

⑮〈藝壇近事〉　《新生報》〈藝術生活〉　一九四九年九月三日

⑯〈藝壇近事〉　《新生報》〈藝術生活〉　一九四九年九月十日

⑰〈看不見的手〉林粵生　同前註

⑱〈會後話美展〉鄭世璠　《公論報》〈藝術〉　一九四九年十二月九日

⑲《中央畫刊》　《中央日報》　一九五〇年一月一日

⑳《師院藝術系美展觀後〉方羽山　《公論報》〈藝術〉　一九五〇年一月五日

㉑〈三個美術展覽會今舉行紀念美術節〉　《新生報》　一九五〇年三月二十五日

⑳ 同⑲

㉑ 〈近代名畫與其作家〉 《新生報》〈集納版〉 一九四九年四月二十八日

㉒ 同⑯

㉓ 〈西方名畫欣賞展覽〉 《中央日報》〈星期雜誌〉 一九五〇年十一月十二日

㉔ 同⑯

㉕ 同㉓

㉖ 〈《西方名畫展》觀後感〉 方羽山 《公論報》〈藝術〉 一九五〇年十一月二十日

㉗ 〈西畫苑〉 《中央日報》〈星期雜誌〉 一九五〇年十一月二十六日

㉘ 同⑯

㉙ 《白色恐怖》 藍博洲 揚智文化事業 一九九三年五月

㉚ 〈中國文藝協會一年來的工作報告〉 《新生報》〈文藝〉 一九五一年五月四日

㉛ 〈中華民國文藝史〉 尹雪曼 正中書局 一九七五年

㉜ 同㉛

㉝ 《何鐵華》 梅丁衍 同前註

㉞ 同㉛

㉟ 同㉞以及〈黃榮燦疑雲——台灣美術運動的禁區〉（上中下） 梅丁衍 同前註

㊱ 《回顧與省思——二二八紀念美展》專輯 台北市立美術館 一九九六年四月

㊲ 〈黃榮燦疑雲——台灣美術運動的禁區〉（上中下） 梅丁衍 同前註

㊳ 《安全局機密資料》 《歷年辦理匪案匯編》 李敖出版社 一九九二年

㊴ 同㊲

㊵ 〈論台灣當前的教育及語文教授〉 吳乃光 《南一中校刊》 一九四七年一月一日

㊶ 〈吳乃光臥病沉重、特向社會人士呼援〉 吳忠翰 《新生報》 一九四八年二月七日

㊷ 〈一個希望——聽《中國文學講座》後〉 吳乃光 《新生報》 一九四七年十二月二十日

㊸ 〈陀思妥耶夫斯基生涯略記〉 吳乃光 《中華日報》 一九四七年七月九日

㊹ 〈風格論〉 亞諾德 班奈德作 吳乃光譯 《中華日報》 一九四七年八月十七日

㊺ 〈窮光蛋〉 伊本納茲作 陳玉貞、吳乃光合譯 《新生報》 一九四七年九月二十四日

㊻ 同㊶以及〈熱心！同情！拯救貧病交攻的吳乃光〉 《新生報》 一九四八年二月十四日

〈援助吳乃光三千元〉 《新生報》 一九四八年二月十七日

關於吳忠翰，請參照以下資料。

㊺〈抗日戰爭時期閩粵贛木刻運動史料〉吳忠翰 《福建師大學報》 一九八二年第二期

〈我的回顧〉雷石榆 同前註

〈不用眼淚哭〉〈愛淚〉黃永玉 同前註

㊻〈讀《魯迅書簡》後感錄〉吳忠翰 《和平日報》〈每週畫刊〉〈新世紀〉 一九四六年九

㊼〈漫談劇運—為新中國劇社演出而作〉吳忠翰 一九四六年十二月？日

〈陣陣春風吹麥浪〉藍博洲 同前註

《五十年代白色恐怖—台北地區案件調查與研究》藍博洲 台北市文戲委員會 一九九八年

月二十二日、十月二十日、十月二十三日

四月

㊽〈我們所需要的文藝政策〉張道藩 《文化先鋒》 一九四二年九月

㊾〈再談黃榮燦〉黃鐵瑚 《雄獅美術》 第二三八期 一九九〇年十二月

㊿〈我們對抽象畫的看法〉劉獅 《革命文藝》 第六五期 一九六一年八月

51 同49

㊽〈黃榮燦疑雲——台灣美術運動的禁區〉（中）　梅丁衍　同前註

㊾〈噩夢一場十年醒〉藍博淵　《天未亮》　晨星出版　二○○○年四月二十日

㊿〈黃榮燦疑雲——台灣美術運動的禁區〉（下）　梅丁衍　同前註

㊿同㊽、㊾

終篇 黃榮燦之後

八十年代期，黃榮燦在台灣復活了。保存於日本的版畫〈恐怖的檢查——二二八事件〉經由大陸又回到了台灣的「民主的疆場」。

「三十年來的初春」

黃榮燦已經去世四十多年了，而台灣畫壇卻一直向著另一個世界走著。陳映真對此有如下的總結。文章寫於鄉土文學論爭開始的一九七七年，也正是二二八事件三十週年之際。

繪畫原是最具有群眾性的藝術。隨時隨地，只要有畫的地方；只要有人在繪畫的地方，終是立刻能聚集許多群眾，熱心、讚歎、喜悅地圍觀。但三十年來，台灣的畫家心中從來沒有過這些民眾，卻一直引頸西望，上焉者躋身紐約和巴黎，跟人家的財團、畫

商刻意製造的「潮流」，失魂落魄地轉，下焉者在台灣翻破西洋「大師」的畫冊，東偷西竊。在他們充數的畫布上，沒有活生生的、「為生活而勞動的」人；沒有社會；沒有具體的現實生活；沒有台灣，沒有中國；沒有為民族的解放、國家的獨立而艱苦奮鬥的弱小貧困國家的精神面貌；沒有激盪人心的急變中的世界⋯⋯。三十年來，台灣無數的畫家，甘為他人做最卑賤的俳優臣妾，卻對芸芸的、勞動的、從無美術生活的安慰的同胞，不屑稍假辭色。①

日本殖民統治時代，台灣美術界是「上野的日本畫壇之延續」②。此後中間夾著黃榮燦等的時代，三十年來，畫家們依然是一味地朝向紐約和巴黎。他們的流浪之旅是從黃榮燦的死，也就是說從扼殺「新現實主義美術」開始的。一九七七年、一部分的畫家開始放棄旅行回到台灣，㈠揭發西方藝術「非人的、非生活的和非社會的性質」；㈡指出美術史的社會性和階級性；㈢批判了台灣畫壇的殖民地性格；㈣提出了美術的民族歸屬和社會功能。台灣美術界高舉起這些主張，高喊著要向台灣先進的革新的文學界學習，與他們攜手前進。所謂「立論不是新創」，「立說不夠奇詭」③，諸如此類的大多論點都是黃榮燦曾對台灣美術界

提出過的。當時並未理會這些論點，始終崇拜西洋的畫家們，此時開始表述對難懂的技巧和脫離現實的不滿與反省，進行自我批判。這些集中表現在對現代主義的批判上。「它無疑是三十年來台灣美術思想界中頭等重要的大事、具有重要的教育和啓蒙的意義」。④

經過長期的徬徨之後，可以說台灣美術界迎來了「三十年來的初春」。

歸鄉

一九七四年秋、內山嘉吉把他收藏的中國版畫寄贈給了神奈川縣立近代美術館。其中有初期版畫包含「版畫講習會」的十五件共一〇三件，〈第二屆全國木刻展〉展出作品二三八件，〈抗戰八年木刻展〉的複製品六件和黃永玉的作品九件，合計三四六件。

爲了紀念這些作品，一九七五年，在日本的鐮倉、群馬、八王子和北九州四個地方舉辦了〈中國木刻展〉，同時出版了《中國木刻畫展》集⑤。這是第一次全部展出和出版所有收藏作品。上海魯迅博物館和中華全國木刻協會均派人前來祝賀展覽會的召開。陳珂田是作爲代表來到日本的其中一人。代表們都非常驚訝在中國散失的作品能被保存得如此完整。

一九八一年、中華全國木刻協會迎來了新興版畫運動五十周年，出版了《中國新興版畫

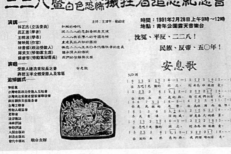

五十周年》紀念畫冊⑥。內山所保存的黃榮燦的作品〈恐怖的檢查——台灣二二八〉也被收錄其中。於是在內山身邊沈睡已久的該版畫又一次在日本和中國得以重見光日。

那以後又過了三年，一九八四年七月，月刊雜誌《夏潮論壇》刊登了陳鼓應的論文〈台灣第一個政治暗殺事件——許壽裳血案〉隨論文刊載了插圖〈恐怖的檢查〉。但題名改為〈木刻「台灣二二八事件」〉，沒有作者署名。作品也經人改動，已沒了原作的風貌。這是作品在台灣最早出現的樣子。也是黃榮燦不顧安危，把它帶到上海之後闊別三十七年的返鄉。這一年的十二月，自一九五〇年以來一直受著監禁的林書揚、李金木作為最後的「政治犯」被釋放。

一九九一年二月二八日，台灣勞動黨、台灣勞動人權協會、夏聯會、人間出版社等十個團體在舊馬場町處刑場對面的台北青年公園野外音樂堂，舉行了二二八事件和五十年代白色恐怖犧牲者追思紀念會。紀念會目錄的裝飾畫既是這幅

版畫〈恐怖的檢查〉。經過四四年，黃榮燦終於回到了台灣民眾的手中。此後，作品每有機會即被介紹，但始終是「作者不詳」。它以記錄二二八事件的唯一一件美術作品被台灣民眾所珍視。

一九九六年二月二八日，黃榮燦也回到了台灣美術界。紀念二二八事件五十週年的那一天，在台北市美術館舉辦了〈回顧與反思——二二八紀念美展〉。鄭世璠打破了長期的沉默展出了「擊摟你家（Taiwan-Guernica）」。同時展出了〈恐怖的檢查〉的照片。兩個人的「Guernica」經過五十年長期的地下醞釀、翻騰，終於爆發了出來。黃榮燦是在五十年前把它刻在版畫上，而鄭世璠是在五十年間一直把它刻在心裡。它是五十年以來台灣民眾自身的縮影。黃榮燦用他的版畫〈恐怖的檢查〉向我們傾訴了這一切。

新現實的美術在中國、它為了真理奪取更大意義的發展、它應該在民主的疆場上表現有力。⑦

這是他在二二八事件的前夜寫下的話。恰似預示著今天的到來。比起〈格爾尼卡〉凱旋

柏拉圖美術館，〈恐怖的檢查〉的歸鄉則是靜悄悄的。但是，毫無疑問，這是台灣民眾取得民主勝利的一個証明。

從台灣到上海、從上海到日本、然後再沿著相反的方向終於再一次回到台北，追溯這幅版畫的歷史過程，正是包括台灣在內的中國現代史的一段悲劇。如今，版畫已經回到了台灣民眾的手裡。它告訴我們這個悲劇已到了重大的轉折點。

友情

和黃榮燦共同經營過新創造出版社的曹健飛在新中國成立後，擔任了中國國際書店（現中國圖書進出口總公司）的總經理工作。五十年代末、伴隨著日中交流恢復，他開始和內山嘉吉來往，兩個人結下了終生友情。如果從他們兩個人都與黃榮燦有緣來看，他們後來的邂逅似乎不能用奇遇來形容。

曹健飛是和夫人胡瑞儀一起去台北的，一九四七年二月，

曹健飛、胡瑞儀夫婦（一九九八年）

開設了三聯書店台北分店（新創造出版社），二二八事件後的十一月閉店回到上海。在這短暫的日子裡，他們是和黃榮燦生活在一起的。在他的回想錄〈東方欲曉、長夜赴國憂〉裡，對此事有如下記載。

同年（一九四六年）年底前後，三聯書店負責人黃洛峰同志派我到台灣台北市開設三聯書店（與一個擁有房屋的人合作，對外稱作為「新創造出版社」）。我在一九四七年一月去台，積極籌備後，於二月一日開門營業。「二•二八」事件後，國民黨反動派的反動統治加劇，書店遭受壓迫和破壞也更甚，後來發展到收發貨都受到檢扣，門市被監視，讀者被釘梢，為避免遭受更大的損失，經請示總店後，同年十月結束了台店。我也回到了上海。⑧

曹健飛的足跡遍佈了中國的大部分地區。從抗日的雲南省、貴州省開始，然後是湖南省、廣西省、江西省、浙江省、後來又奔波於山東省等地。解放前夕又到了上海、香港、台灣，最後落足在北京。解放前在三聯書店，解放後置身於中國國際書店，夫婦共同把一生貢

獻於書籍的出版和販賣事業。退休後現仍在組織三聯書店的聯誼會，主動擔任退休人員之間的聯絡和《通訊誌》的編輯。他把自己的長期戰鬥生涯比喻為大海的一滴水。

我不能不想到大海和水滴的比喻。在眾多的前輩和革命先烈們的光輝業績中，我實在是一粒微不足道的極少極少的水滴，它也得以溶入這浩淼的大海，這又不能不使我想到由衷的欣慰和幸福。⑨

新創造出版社當時的另外一位同僚莫玉林現也還健在。目前在三聯書店「聯誼會」的南寧支部。他們都珍藏著在中山堂前和黃榮燦合影的照片，時時緬懷往事。曹健飛並不知道內山保管過黃榮燦的作品，內山也不知道他們有過深交。分散在台北、北京、東京的他們雖未能有過會聚，但是彼此之間卻都有著聯繫。

內山尚不知道我和黃榮燦的友情就走了！

這是唯一還健在的曹健飛，在拿到黃榮燦的墓碑的照片時追念二人的話，接著就再也說不下去了。

黃榮燦的作品和支持他的兩岸文化人士的友情，以及把他的作品保存至今的內山嘉吉的誠意，定將永遠銘刻在台灣民眾的心裡。

二〇〇〇年六月十六日　脫稿

二〇〇〇年十月一日　改定

註釋

① 〈台灣畫壇三十年來的初春〉陳映真　《夏潮》第三卷第一期　一九七七年七月一日

② 《黎明前的台灣》吳濁流　社會思想社　一九七二年六月

③ 同①

④ 同②

⑤ 《中國木刻畫》　富士美術館　一九七五年七月

⑥ 《中國新興版畫五十年》　上海人民美術出版　一九八一年九月

⑦ 〈新現實的美術在中國〉黃榮燦　同前註

⑧ 〈東方欲曉、長夜赴國憂〉曹健飛　三聯書店北京聯誼會編　《聯誼通訊》第五八·五九期

⑨ 同⑧

一九七七年十月·十一月

後記

台灣的近現代史並不單純是台灣的歷史。它包含了中國近現代史以及中日關係史中最尖銳的矛盾。因為這一段歷史的前一段是日本的殖民地統治的五十年，而後一段又是冷戰下作為「反共據點」的五十年。在此期間，台灣走過了從大陸分離出來後的整整一個世紀。其中，兩岸匯合於同一潮流之中的歷史只有一九四五年到一九四九年這一段極短的歷史。那是全中國包括台灣在內都在以民主革命為主題摸索從「抗戰建國」到「和平建國」的時代。建設「和平、自由、民主、團結、統一」的獨立國家是民眾的一致目標。

但是內戰的擴大和外國的干涉踐踏了民意、民主革命中途夭折。兩岸再次被分隔。在大陸，「反右」、「文革」等運動接連不斷，而在台灣白色恐怖橫行，使兩岸之間的溝壑愈加深化。眾多的知識人士不得不「一直在生死攸關的確煙中拼搏」。兩岸的再分隔不僅割裂了大陸和台灣的一體化摸索，也一筆鈎銷了兩岸共同推進民主革命的事實。同時也鈎銷了台灣

民眾用自己的才智擺脫殖民地社會，向建設民主社會挑戰的事實。這段歷史的「湮滅」不僅有助於日本將五十年的殖民統治的責任曖昧化，同時也有助於甲午戰爭以來日本侵略中國的責任不了了之。

如今，台灣以及大陸的生死之爭，可能與兩岸到今天為止所探索的道路不同，還有另外一種的可能性可以去探索。那就是讓日本以及日本人重新面對其殖民地統治的責任。

本書雖然是通過黃榮燦的生涯考察了這個時代，但這僅僅是反映了兩岸交流的一個側面。有一位台灣青年的一生可以反映另一個側面。他的本名莊德潤，一九二四年生於嘉義。嘉義中學畢業後、進入東京的研數專門學校學習。老師之一陳文彬，在課外教他學中文。他在戰後的一九四六年二月返回台灣，三月由復任《人民導報》總主筆陳文彬的介紹來到該社的經理部工作。兩、三個月後，他再次求學，進入台灣大學法商學院。七月，他參加台灣行政長官公署教育處派遣內地公費留學生的考試及格，經過三個月的培訓後，於同年十月，和其他九十八名錄取生一起去了上海。他和其中的七名進了武漢大學。一九四七年二月，台灣發生了二二八事件，六月，武漢大學發生了六一事件。對這次「反飢餓、反內戰、反迫害、要求民主」的運動，武漢警備司令部用武力進行了鎮壓，有十幾名學生受傷，三名犧牲。其

中一人是他的好友陳如豐，這也是台灣公費生中的第一個犧牲者。同年夏天，他與陳炳基一同和前來上海避難的蘇新一家一起實現了短暫的歸鄉。到基隆港來接他們的是作家呂赫若。

與此同時公費生組織台灣同學會向台灣派遣了由九名成員組成的「演講團」，在台灣各地的小學校做了巡迴演講，介紹大陸的民主運動。不太清楚他是否也參加了這個演講團。那以後，他就再也沒有踏上故鄉的土地。一九九二年五月死於北京。

從經歷上看，他應該和剛到台灣的黃榮燦一起在《人民導報》社工作過。兩人在這裡有過交叉，黃榮燦留在了台灣，而莊德潤踏上了去大陸的旅程。兩岸被再次分隔後，黃榮燦被處死，莊德潤則留在了大陸。不久後，他和留在大陸的台灣青年們一起，組織了中華全國台灣同胞聯誼會，為兩岸的統一而奔走。他們中的大多數活躍在中日兩國間的外交、貿易、文化、學術、廣播、出版等各個領域，為中日邦交正常化做了許多基礎工作。

他的人生也和黃榮燦的人生一樣，反映著台灣的歷史。兩個人均未實現「回故鄉的夢」，如今依然仿徨於架在台灣海峽上的「南天之虹」。在這條虹橋上還有更多的黃榮燦、更多的莊德潤在等待著歷史的澄清。

我和莊德潤的相識是在一九六七年四月。那之後我們的交往不斷深化。中日邦交正常化恢

複後，他還來我福岡的家造訪過。但是雖然有長期往來，但我始終不知道他是台灣人。從相識開始過了三十年，當我在藍博洲的著作裡看到他的遺照時才知道他原來是台灣人。回想起來，在過去的那些日子裡，他給予我的愛心和勉勵是源於台灣人的緣故，我對自己的無知和不成熟追悔不已。

和黃榮燦共同經營過新創造出版社的曹健飛現仍然生活在北京。我和他是在一九六四年大學時代相識的。地點是在東京晴海舉行的中國經濟貿易展覽會的會場。大學畢業後，又在廣州見過面，那以後，到今天從未間斷地保持著往來。

他們兩個人都是我的老師。我也還記得內山嘉吉夫婦。我永遠忘不了他們賒帳給貧窮學生的愛心。雖然和黃榮燦的關係都是偶然發生的，但我非常驚訝黃榮燦和他們的人生有過如此深的關係，並感到非常慚愧。開始收集資料時，偶然再三出現，使我了解到不少內情，這叫我感到無處不是受到了黃榮燦靈魂的指引。

我還要向為本書提供幫助的各位表示發自心底的感謝。特別要向提供了寶貴証言的林書揚、陳明忠、吳克泰、陳炳基、周青、曹健飛、莫玉林、黃邦和還有已過世的范泉等諸先生表示感謝。向幫助收集材料的梅丁衍、陳藻香、廈門大學台灣研究所的朱雙一、福岡大學的

山田敬三教授、愛知大學的黃英哲教授、成蹊學園的河原功教諭，還有查找資料時給予方便，給予鼓勵的陳映眞、曾健民、藍博洲、宋文揚以及給予我其他幫助的各位朋友表示感謝。

最後，我對使本書作爲〈孩子王系列〉第十集出版的福岡現代中國語講座《孩子王》班的每位同學，對在編集本書的過程中付出辛苦並圓滿完成出版的藍天文藝出版社的工作人員，對全部承擔了圖片處理工作的吉村節子女士也表示衷心的感謝。

作者謹記　二〇〇一年三月

中文版後記──
那麼，應該在何時才能充實我寫畫的自由呢？

本書的日文版發行後，又發覺一些需要追記的內容，故補充於此權作中文版後記。

我在本書的最後一章提到的傳聞中，一則是關於魯迅藝術文學學院（魯藝）的，另有一則是關於畢加索的。前者是說「黃榮燦是『魯藝』畢業的」，即暗示他是在延安學習過的共產黨員，後者是說「他崇拜畢加索」，同樣暗示他「即使不是共產黨，也是共產黨的同路人」。在當時，兩則傳聞都成了他是「諜匪」的不可動搖的証據。然而這些卻沒有成為判決的証據，在判決書裡不僅並未涉及這些，而且在判決書下達的十月十八日或者在其二十三日前，黃榮燦即已被處刑。官方似乎是在有意迴避與他關於藝術的爭論。

於是，傳聞直至今天仍然是作為傳聞流傳著。當時如果允許的話，我想他一定會在法庭上論說魯迅的藝術理論和畢加索的。然而，遺憾的是在此之前，他即已被滅口。這裡不允許

有拒絕政治只討論藝術的場所。既然不是「共匪」，就只能當「愚民」，如果拒絕，等待著的就是死亡，這對黃榮燦來說實在是無以複加的侮辱。我相信黃榮燦是選擇了作為藝術家而死的路。傳聞使他未能付諸文字的願望流傳至今，這其中肯定也包含著傳播這些傳聞的人們的某種期待。

「魯藝」畢業的傳聞，據說是被憲兵司令部逮捕後，中國美術協會理事梁中銘去探望他以後開始流傳開的。雖然不知道這是梁中銘直接聽到的，還是從官方傳出來的，但黃榮燦被問及與「魯藝」的關係這一點似乎是可以肯定的。相關資料表明，《九人木刻聯展》的作品與「魯藝」的作品曾一同爲慶祝抗戰勝利，於當年的元旦在延安展出。此外，《Life》（一九四五年四月九日）也是把他的作品歸入了《魯藝木刻選》中。

從抗戰到抗戰勝利後，國民黨統治區的作品與解放區的作品同堂展出並非少見。第一屆、第二屆《雙十節木刻展》（一九四二年、一九四三年）以及《九人木刻聯展》（一九四五年九月）《抗戰八年木刻展》（一九四六年九月）都是如此。《九人木刻聯展》本身就是爲慶祝抗戰勝利，在國民政府所在地——重慶，集兩個地區作品於一堂的展覽會。在國外也是一樣。應美國駐重慶記者白修特（Theodore H White）和賈安娜（Anna Lee Jacoby）之請，

中國木刻研究會從兩個地區的作品中選出了數十件作品送給了美國。不知根據什麼，《Life》的編輯從其中選出十五件歸入《魯藝木刻選》，並對兩個地區的作品做了無區別地配置，而且除古元的作品以外，其它作品均未署名。其中即包括題名被改爲《Savaged Locomotive》的黃榮燦的〈上焊〉。據說他來台後，常常將這本帶來的集子得意地拿出來示友。

官方對他的盤問是否是憑以上這些証據呢？我在書中已論述過，黃榮燦並非魯藝畢業的。直到「麥卡錫旋風」興起爲止，雖然被錯誤認定，但尚不足以危及性命。然而，旋風的興起使美國改變了對中國的政策。他們以爲中國革命的勝利是蘇聯勢力的擴大，就是美國政策的失敗，於是美國最終向台灣海峽派遣了第七艦隊這樣一種局面。其間，支持抗戰建國和和平建國的人相繼被指認爲有「共產主義奸細」的「嫌疑」，就連包括白修特與賈安娜以及其他曾在重慶滯留過的國務省官吏也被捲入其中。所著《中國的暴風雨》對美國的政策給予了針鋒相對的批判，他們甚至指出：「美國製造中國內戰」。「旋風」刮到台灣並沒有用太多時間。五十年代初，白色恐怖便籠罩了全島。因此只問及是不是「魯藝」畢業的，而並未問描繪兩個地區民衆鬥爭與生活的作品爲什麼會在同堂展出。因爲不僅談論魯迅被禁止，就連談論本身也被視爲談論政治。

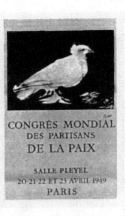

〈第一回世界和平擁護大會〉之大會手冊採用畢卡索所繪之鴿子做為封面

禁止談論畢加索的警訊很快蔓延開來，當時矛盾所指是在《現代畫聯展》（一九五一年三月）上展出作品的青年畫家們。他們熱心於討論畢加索大概是從一九四九年到這次展覽會舉行的這一段時間。在這期間，畢加索針對戰爭以〈哭泣的女性〉、〈吶喊的女性〉、〈坐著的女性〉等表達了自己的悲痛；以〈雄鳥〉、〈孩子與鴿子〉、〈被貓銜著的小鳥〉、〈停屍場〉〈納骨堂〉等表現了他的憤怒。此外，他還刻了〈死者的頭部〉、〈抱羊男孩〉等雕塑，以祈禱和平的重現。戰爭結束後，他又創作了〈生活的歡樂〉、〈戰爭與和平〉以表現和平的喜悅。

一九四九年四月，畢加索出席了在法國巴黎舉行的第一屆世界和平擁護大會。巴黎的街頭到處都貼著他畫的〈和平鴿〉，人們將〈和平鴿〉複製後做成標語牌在

畢卡索所繪之鴿子印製成的郵票

巴黎的街上游行。大會是在巴黎和捷克首都布拉格兩個會場同時舉行的。來自五四個國家，擁有六億成員的團體代表二千人出席了大會。中國的各界代表共有四四人參加，郭沫若爲團長，徐悲鴻和古元是美術界的代表。

十九日，在香港避難的美術家給畢加索發了賀電，二十日又發表了支持大會宣言。署名者中我們看到了不得已離開台灣的朱鳴岡、張光宇、梁永泰、陸志庠、麥非、戴鐵郎、黃永玉、荒煙等人的名字。似乎是爲了迎合大會開幕，二十一日人民解放軍跨過長江，控制了江南。

於是〈和平鴿〉便成了「解放」的象徵，開始在中國的天空飛翔。此後，共五組十三種鴿子郵票出版，並迅速流布到中國民衆手中。次年，畢加索又向第二屆大會贈送了〈鴿子〉，接著又創作了〈和平的面貌〉二十九件系列作品和〈藍鴿〉，歌頌了和平的珍貴。朝鮮戰爭爆

發後，他又畫了〈朝鮮的虐殺〉，揭露戰爭的愚昧。此後，畢加索的〈鴿子〉又出現在爲VALLAURIS 城教堂所畫的〈和平與戰爭〉中。一時間，郵票上、明信片上幾百萬隻鴿子飛翔在世界的上空。然而，台灣的〈鴿子〉只能飛行於地下。此後，大陸也對畢加索實行了封禁。這就是禁止談論畢加索的背景。

兩條傳聞就是這樣把被封鎖的黃榮燦的藝術理想傳達給了我們，而判決書告訴我們的卻是他如何被攪入政治，成了「牛鬼蛇神龕前的祭品」。是政治奪走了黃榮燦的生命，但他卻不是爲政治而犧牲的。然而，正如他的生與死所証實的那樣，他從來也沒有逃避政治，他正是以文藝爲矛，果敢地在與政治拼搏。他所追求的正是藝術的獨立和拒絕政治從而獲得更高的政治意義。這似乎也正是魯迅、畢加索的追求。

四六事件後，黃榮燦獨自一人去了琉球嶼，接觸到生氣勃勃的島民生活後，他留下了這樣一段話：「那麼，應該在何時才能充實我寫畫的自由呢？」

以上補遺，爲的是再次確認，「台灣光復後的歷史，不只是台灣的歷史，也是包括大陸在內的中國的戰後史」，它甚至與日本、美國、歐洲及至全世界都有著深刻的關聯。這兩則傳聞竟然讓我們在黃榮燦的身上看到了當時世界「和平與戰爭」的縮影。

對這一時代的探索本來是從口述開始的，許多事實最近終於可以從文獻資料得到証實了。然而，從湮滅的黑暗中撈取的文字仍然太少，以至不足以鳥瞰全貌。隨著探索的深入，使我愈加感到被湮滅的不是文字，而是記錄了那些文字的人們的寶貴生命。

有限的文字會引起臆測，我甚至常常覺得我們可能會離真實越來越遠。為了彌補這些，我們是否需要從大陸角度來觀察台灣，再從台灣的角度來觀察大陸，乃至從日本、美國、歐洲以至全世界的角度來觀察台灣呢。如果從台灣擺脫殖民統治，與大陸擁有共同的歷史這一點來考慮，我認為在資料的收集上也需要同樣的視角。

有關黃榮燦的原始資料實在不能說是充分的。本書旨在仔細研究這些有限資料的基礎上，努力地再現黃榮燦及其時代。為此，盡可能地拋開了研究性著作中的引用。關於錯誤認定，除去一、二個例外，也沒有一一加以反駁，相反，雖然比較煩瑣，但本書還是羅列了原始資料，以便今後同仁對尚不充分的考証做進一步的研究。

本書的日語版出版後，收到了幾位研究者寄來的新的有關資料，有的這次加進了本書的漢語版。為此，除日本語版後記中所提到的諸位以外，在此我還要對版畫研究家奈良和夫、瀧本弘之，神戶學院大學的太田進教授表示再次的感謝。

最後，我還要衷心地感謝讓我這樣一位無名小卒的拙著出版面世的陳映真先生及人間出版社。本書由南開大學陸平舟先生翻譯，九州大學大學院間ふさ子女士校正，陳映真先生親審。國立彰化師範大學、國立台北藝術大學梅丁衍副教授惠允為本書做了裝幀設計。在此，一併對以上諸位表示由衷的感謝。

二二八事件五五周年、黃榮燦逝世五十周年的二○○二年元旦

著者謹記

國家圖書館出版品預行編目資料

南天之虹：把二二八事件刻在版畫上的人／橫
地剛著；陸平舟譯． -- 初版． -- 臺北市：
人間， 2002[民 91]
　　面；　公分．

ISBN 957-8660-73-1（精裝）

1. 黃榮燦 - 傳記　2. 畫家 - 中國 - 傳記

940.9886　　　　　　　　　　　91001613

南天之虹
把二二八事件刻在版畫上的人

原著／橫地剛
翻譯／陸平舟
校訂／梅丁衍
發行人／陳映真
出版者／人間出版社
社長／陳映和
地址／台北市潮州街九一之九號五樓
電話／02-23222357
郵撥帳號／11746473　人間出版社
排版／龍虎電腦排版股份有限公司
印刷／漢大印刷有限公司
總經銷／聯經出版事業股份有限公司
地址／汐止鎮大同路一段三六七號三樓
訂書專線／02-26418661
登記證／局版台業字第三六八五號
初版一刷／二〇〇二年二月
定價／四五〇元